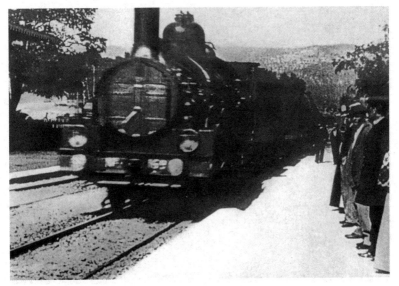

《火车进站》

《淘金记》

普通高校人文素质教育通用教材

影视艺术鉴赏
YINGSHI YISHU JIANSHANG

吴贻弓 李亦中 主编

图书在版编目(CIP)数据

影视艺术鉴赏/吴贻弓,李亦中主编. —北京:北京大学出版社,
2004.6
(普通高校人文素质教育通用教材)
ISBN 978-7-301-06327-9

Ⅰ.影… Ⅱ.①吴… ②李… Ⅲ.①电影-鉴赏-高等学校-教材 ②电视-艺术-鉴赏-高等学校-教材 Ⅳ.J905

中国版本图书馆 CIP 数据核字(2003)第 040438 号

书　　　　名:	影视艺术鉴赏
著作责任者:	吴贻弓　李亦中　主编
策 划 编 辑:	杨书澜
责 任 编 辑:	李廷华
标 准 书 号:	ISBN 978-7-301-06327-9/J・0086
出 版 发 行:	北京大学出版社
地　　　　址:	北京市海淀区成府路 205 号　100871
网　　　　址:	http://www.pup.cn　电子邮箱：zpup@pup.cn
电　　　　话:	邮购部 62752015　发行部 62750672　编辑部 62767346
	出版部 62754962
印 　刷 　者:	河北滦县鑫华书刊印刷厂
经 　销 　者:	新华书店
	890 毫米×1240 毫米　A5　11.125 印张　310 千字
	2004 年 6 月第 1 版　2023 年 7 月第 26 次印刷
定　　价:	35.00 元

未经许可,不得以任何方式复制或抄袭本书之部分或全部内容。
版权所有,侵权必究
举报电话：010-62752024　电子邮箱：fd@pup.pku.edu.cn

只用专业知识教育人是很不够的,通过专业教育,他可以成为一种有用的机器,但是不能成为一个和谐发展的人,要使学生对人生价值有所了解,并且产生热烈的感情那是基本的。他必须获得对美和道德上的鲜明辨别力。否则,他运用他的专业知识只能像一条受过很好训练的狗,而不像一个和谐发展的人。

<div align="right">——爱因斯坦</div>

《劳工之爱情》

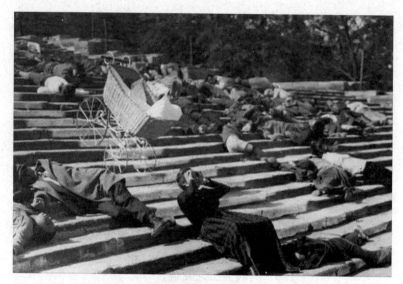

《战舰波将金号》

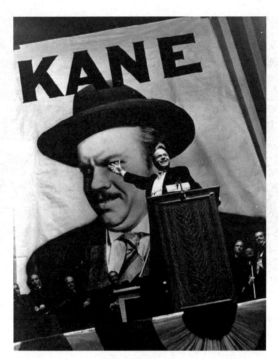

《公民凯恩》

《罗生门》

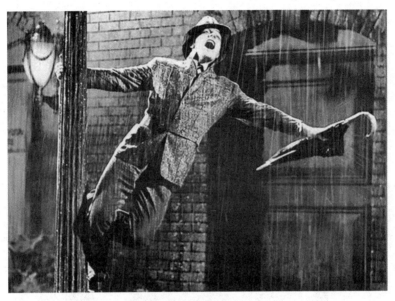

《雨中曲》

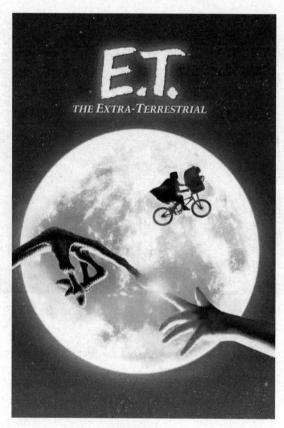

《外星人》

《黄土地》

《阿甘正传》

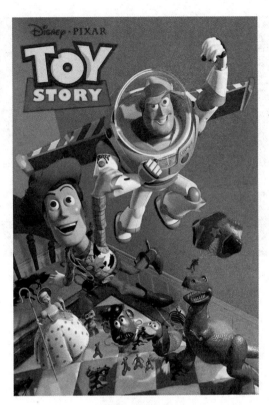

《玩具总动员》

《罗拉快跑》

总　序

汤一介

中国传统文化对人文精神是特别重视的。我国古老的经典《周易》说："观乎人文以化成天下。"(《贲·彖辞》)意思是说,观察人类文明的进展,就能用人文来教化天下。可见我们的老祖宗已经非常注重对人的人文精神的教化了。所谓人文教化就是用人文精神来教育人。那么,人文精神从何而来呢？照《周易》看,它是在人类文明的发展中积累起来的,也就是说,它是在历史发展过程中形成的。在我国历史的长河中积累了许多宝贵的人文精神教化的经验,例如我国伟大的思想家、教育家孔子所说："德之不修,学之不讲,闻义不能徙,不善不能改,是吾忧也。"(《论语·述而》)不修养德行,不讲究学习,听到符合道义的话而不能跟着做,有了过错而不能改正,这些都是孔子所忧虑的。孔子的这段话可以说是对我国古代"人文教化"的很好的总结。我们的人文精神是什么？我想,就是要讲道德,讲学习,要使自己的行为符合道义,要勇于改正自己的错误。

在当今科学技术高度发达的情况下,我们必须看到,科学技术虽能造福人类社会,但也可能严重地损害人类社会。今天,许多事实已经证明科技的发展并不一定都是造福人类的;那么,我们如何引导科学技术的发展呢？就是要用人文精神来引导人们的思想和行为,也就是孔子说的,我们应该努力做到"修德""讲学""改过""向善"。"修德"并不容易,那必须有崇高的理想,有为人类长远利益考虑的胸怀。"讲学"同样不容易,它不但要求要天天提高自己,而且要负起人文教育的责任。"改过",人总是会犯这样那样的错误,问题是要勇于改正错误,这样才可以不断前进。"向善"是说人

生在世，应日日向着善的方面努力，提高自己的品德，做到"日日新，又日新"，每天都有新的进步。只有做到这些，科学技术才不会脱离为人服务的根本目的，走到邪路上去。因此，我们应该看到，科学技术越是发展，越是需要用人文精神来加以引导。

在当今人类社会进入经济全球化的时代，经济上的竞争无疑是十分激烈的。我们的国家要坚强地立于世界民族之林，就必须有强大的经济实力。但中国自古以来，都强调"取之有道"，也就是说做生意、赚钱应该合乎道义。可是面对我们国家的现实，有些人往往为了赚钱，取得高额利润，见利忘义，不顾及社会福祉，不讲信义，甚至做出坑害人民的事。为什么会发生这样的情况呢？除了制度上的不健全外，最主要的就是缺少一种可贵的关怀人的精神，缺乏关怀人的精神的教育。我们做一切事都应"以人为本"。为什么要发展经济？最根本的目的就是为了绝大多数人民的利益，离开这一点，发展、赚钱都是不可取的。如果说发展经济应"以人为本"，那么，在我们发展经济的过程中，就应处处考虑到老百姓的利益，这就需要有一种关怀人的人文精神，并对全社会进行关怀人的教育。

现在，北京大学出版社将出版一套"普通高校人文素质教育通用教材"，这是一件非常有意义的事。大学生是建设富强、繁荣的中国的生力军，我们国家未来的健康、合理地发展就要靠这批大学生，因此，使他们受到良好的人文素质教育尤其必要。我们的大学生当然要掌握最先进的科学技术，当然要担当促进我国经济快速发展的重任，但千万不要忘记了所有这一切都是为了人，为了人的幸福。首先应关怀人，关怀千千万万普通老百姓，做一个有理想，讲道德，能继承和发扬我国优秀民族传统，有人文关怀的人。我相信这套教材一定能在大学生成长的人生道路上起着良好的引导作用。

前　言

电影作为一门艺术，是在它发明以后很久的事。

电影发明之初，不过只是一桩依托于当时科技水平为基础的"杂耍"。然而，电影的发明毕竟为人类认识世界提供了一种前所未有的非凡的手段。为此，尽管它从杂耍开始，但电影的发明依然成了人类文明史上的一个伟大的里程碑。

电影艺术之所以成为艺术，是在最初的那些伟大的实践者们为它注入了思想和技巧以后。电影艺术在随后的实践和传播中不断发展，逐渐形成自己独特的语汇和文本，尤其是随着科技进步不断演变，终于成就为一门独立于其他古老艺术的新兴学问。

电影发明至今已逾百年，电影艺术发展至今也将近百年。百年之中，沧桑巨变，到 20 世纪中叶，人类又发明了电视。于是，电影和电视这一对姊妹并驾齐驱，成了人们日常生活中朝夕相伴的良师益友。

于是，干这一行的多了起来，学这一行的也多了起来。不仅有了专门学府，近年来，许多综合性大学也陆续开设了相关课程。于是，在教学实践中渐渐就有了希望出现一部较全面、较完整，又相对实用的影视艺术通用教材的呼声。

由北京大学出版社出版的这部《影视艺术鉴赏》，是"普通高校人文素质教育通用教材"的一个组成部分。我们邀请了国内院校众多教学经验丰富的作者精心撰写，大体上将百年来国际、国内影视发展的内涵及其轨迹尽可能详细地概括在一起。分门别类，顺序渐进；循例求真，深入浅出；既适合专业教学，也不摒弃业余爱好；主要是有章有法，亦步亦趋，将影视艺术专业必备的学识和经验包容并蓄，因此极便于不同需求者学习借鉴。

在我的阅历里，影视艺术经验之谈散见的并不少，但像这样系统完整的通用教材似乎还是第一次出版，北京大学出版社和全体

编写者无疑是做了一件好事。所谓集经典以求张扬,举纲目务使发明,这对于未来影视艺术教育和影视艺术事业本身的发展都是功德无量的。我愧为主编,其实并没有做多少实际工作,不敢夺人之美,在此一并明示。

俗话说,"面对经典,就是和圣者、智者、贤者对话。"一百年来,先前的实践者们留给我们关于影视艺术方面的知识财富实在太多太多;同时,先前的实践者们留给我们关于影视艺术方面的经验教训也是不计其数的。继承,发展,创新,永远是事业进步的动力。

俗话又说,"悟性始于脚下"。路要靠每个人自己一步一步、踏踏实实地去走。从这个意义上说,一部好教材的作用也只在于外力,外力是必须通过内力方能起质的变化的。

所以,我愿这部通用教材能为所有有志的后学者带去学习影视艺术专业的裨益;也祝愿所有有志的后学者能通过自己的不懈努力,使影视艺术事业更加发扬光大。

<div style="text-align:right">

吴贻弓

二零零三年二月八日

</div>

目 录

上编　影视艺术通识

第一章　认识电影…………………………………………（3）
　第一节　电影与科技………………………………………（3）
　第二节　电影与意识形态…………………………………（9）
　第三节　电影与娱乐………………………………………（16）

第二章　视听语言…………………………………………（20）
　第一节　影像表意…………………………………………（21）
　第二节　声音元素…………………………………………（28）

第三章　蒙太奇……………………………………………（42）
　第一节　蒙太奇由来………………………………………（42）
　第二节　蒙太奇概念………………………………………（46）
　第三节　蒙太奇时空………………………………………（50）
　第四节　蒙太奇类别………………………………………（54）

第四章　综合艺术…………………………………………（63）
　第一节　影视导演艺术……………………………………（63）
　第二节　影视表演艺术……………………………………（71）
　第三节　影视摄影艺术……………………………………（79）

第五章　电影流派…………………………………………（88）
　第一节　好莱坞电影………………………………………（88）
　第二节　新现实主义电影…………………………………（95）
　第三节　新浪潮电影………………………………………（102）

第六章　认识电视…………………………………………（108）
　第一节　电视技术形态……………………………………（108）
　第二节　电视制作形态……………………………………（118）
　第三节　电视节目形态……………………………………（126）

第七章　电视剧……………………………………………（131）
第一节　电视剧分类……………………………………（131）
第二节　中国电视剧代表作……………………………（134）
第三节　文学名著改编电视剧…………………………（143）
第八章　纪录片…………………………………………（154）
第一节　外国纪录片……………………………………（154）
第二节　中国纪录片……………………………………（162）
第九章　主持艺术………………………………………（176）
第一节　电视节目主持人………………………………（176）
第二节　主持人采访艺术………………………………（181）
第三节　主持人个人魅力………………………………（190）
第十章　影视评论………………………………………（198）
第一节　评论基础………………………………………（198）
第二节　评论角度………………………………………（201）
第三节　评论方法………………………………………（208）
第四节　评论写作………………………………………（216）
第十一章　中国影视发展历程概述……………………（221）
第一节　中国电影发展历程……………………………（221）
第二节　中国电视发展历程……………………………（236）

下编　名片鉴赏

淘金记………………………………………………………（247）

战舰波将金号………………………………………………（254）

公民凯恩……………………………………………………（261）

一江春水向东流……………………………………………（268）

罗生门………………………………………………………（275）

雨中曲………………………………………………………（282）

外星人………………………………………………………（290）

黄土地………………………………………………………（298）

人·鬼·情…………………………………………………（304）

天堂电影院……………………………………………（310）
罗拉,快跑……………………………………………（317）
附录 中外电影名片一百部推荐片目……………（324）
后记 …………………………………………李亦中（328）

上编

影视艺术通识

第一章
认识电影

第一节　电影与科技

人类艺术发展史往往与人类科学技术发明史亲密相伴。现代工业社会催生了现代科学技术迅猛发展,直接为电影发明提供了光学、电学、化学、声学等方面的技术条件,感光胶片、光学镜头、摄影机、放映机、洗印机等配套设备相继面世,使电影艺术获得生存的物质基础和发展条件。在19世纪,电影还只是少数人接触到的新奇玩意儿,到了21世纪,电影早已和稍后诞生的电视一起成为世界性的大众传媒。

电影是一种机械化生产的文化产品,世界电影史进程清晰地表明,电影艺术创作与现代科技发展水平之间存在着相互制约、相互促进的关系。科学技术上的每一项进步,往往促成电影艺术形式与观念发生演变。电影艺术家必须接受新技术、新媒体的挑战,做出积极的应对。

一、电影发明

电影是全世界不同国籍的许多科学家、发明家、实业家不约而同努力探索的结果,是现代科技突飞猛进的结晶。电影最基本的构成元素画面与声音,都是科学技术的产物;科学技术是创造电影

语言的先决条件。电影的影像性、运动性、逼真性特征,使其具备反映现实、表情达意的无限可能性。

公元前 5 世纪左右,中国哲学家墨子在《墨经》中提出"光至景亡"等十多条光学论断。产生于汉代盛行于唐代的灯影戏,13 世纪以后被元代的成吉思汗及其后代带入波斯、阿拉伯、东南亚等地,清代乾隆年间又传入法国、英国,盛行于中欧一带,即通过光源照射剪纸类物象,投影在幕布或墙壁上产生活动的影像。

1654 年,德国人发明了幻灯术。1824 年,法国的尼埃普斯经过 12 小时曝光,拍摄第一幅静物照片《餐桌》。达盖尔继续研究银板照相法,借助水银蒸发把暗箱形象固定下来。1839 年法国议会买下这项新发明并公之于世,此年被后人定为"摄影技术发明年"。1840 年感光时间减少至 20 分钟,1841 年减为 1 分钟。1851 年英国人制成了珂珞定底版,能够在 1 分钟之内拍摄出容易显影加工的底片。到了 19 世纪 70 年代,拍摄一张照片的曝光时间从原先以小时、分钟计算,缩短到 1/25 秒的速度。

1825 年,费东和派力司博士发明幻盘 Thaumatrope,即两面画着图像的硬纸圆盘以直径为轴迅速旋转,使两幅图像看似衔接起来,产生影像叙事功能。例如圆盘的一面画小鸟,另一面画鸟笼,当圆盘转动时,小鸟就好像飞到了笼子里。

1829 年 6 月,比利时物理学家普拉托首次提出"视觉暂留"原理,论证了外物离开人的视野以后,滞留在视网膜上的视觉印象仍可持续 0.1~0.4 秒左右。1832 年,普拉托和丹普佛尔发明诡盘 Phenakistiscope,即在镜子里看的锯齿形圆盘,是用"法拉第轮"原理和幻盘的图画制成。普拉托发现,"假如几个在位置上和形状上逐渐变得不同的物体在极短时间和相当近的距离内连续在眼前出现,那么,眼膜上所得到的印象将是彼此衔接的,而不是互相混淆的,它会使人以为看到了一个单独的物体在逐渐地改变着形状和位置"。普拉托所发明的诡盘,其原理就是 60 年后导致电影发明的原理,他的功绩标志着电影发明过程中的一个基本阶段。1834 年,英国数学家霍尔纳制作走马盘 Zootrope,用圆鼓代替格子盘,圆鼓里附着画有一连串图像的软纸图像带,将一个动作分解成几

个画面,迅速转动就可把分解的画面看成是一个完整的动作。

1864年,法国物理学家圣洛龙发明装置几个镜头的照相机,镜头一个接一个开合,拍摄活动事物的不同瞬间与不同位置。1872年,美国铁路大王、百万富翁斯坦福与科恩发生激烈争执,前者认为奔跑中的马是四蹄腾空的,后者则认为奔马始终有一蹄着地,于是请驯马好手来裁决。裁判的好友英国人幕布里奇在跑道一侧排列24架照相机,镜头对准跑道;在跑道另一侧打24个木桩,每根木桩系一根细绳横穿跑道分别系到每架照相机的快门上。当奔马跑过时,依次绊断24根绳子,快门依次被拉动,拍摄24张照片。观察结果发现马在奔跑时始终有一蹄着地,该项实验足足用了六年。①

1877年,法国人雷诺制成"活动视镜",采取大部分走马盘的传统题材制作《丑角和他的狗》《一杯可口啤酒》《更衣室外》等动画片,片中人物可以前后左右移动。

1882年,法国生理学家马莱发明"摄影枪",一秒钟能够摄取若干实物画面,真正实现了连续摄影。

1887年,爱迪生和助手迪克逊发明胶片凿孔方法,解决了活动胶片的放映问题。1894年,爱迪生发明的电影视镜Kinetoscope问世,它是一个活动电影箱,装有口径2.5毫米的透镜,里面装上50英尺的凿孔胶片,首尾相接绕在一组小滑轮上,马达开动时胶片渐次移动,画面循环出现,放映速度每秒钟40格,一次只能供一个人观赏。值得指出的是,爱迪生发明电话、留声机也是基于满足个人的需求,他长期垄断影片生产,拒绝在银幕上公开放映影片让观众集体观看,认为这无异于"杀死一只会生金蛋的母鸡"。正是由于爱迪生在电影技术发明方面的保守态度,致使他未及时开发把影片投映到银幕上的系统,客观上就为法国的卢米埃尔兄弟留下了后来居上的空间。

1894年底,卢米埃尔兄弟仿效缝纫机原理制造电影放映机的关键部件,成功发明了世界上第一台电影放映机,兼具拍摄、洗印、

① 参见马文会:《电影是怎样发明的》,2002年8月7日《参考消息》。

放映三种功能。1895年3月22日,卢米埃尔兄弟获得拍摄、放映电影的专利权。路易·卢米埃尔根据"从现实生活中捕捉自然景"的理念,以精湛的摄影技术拍摄了一百多部1分钟短片,如《工厂大门》《火车进站》《水浇园丁》《渔船出海》等等。1895年12月28日,卢米埃尔假座巴黎卡普辛路14号大咖啡馆地下室印度沙龙,公开售票举行第一次商业性电影放映,这一天就此被公认为世界电影诞生日。此后,卢氏兄弟训练培养了一批摄影师,派往世界各地拍摄异域风光片,并向各国输出影片,促成了电影工业的开端。

无声电影(亦称默片)面世后,总共生存了三十余年。1927年,美国的华纳公司摄制了第一部有声电影《爵士歌王》,被视作电影史上第一次技术革命。此举直接影响电影业各个方面,诸如电影录音工艺、电影放映设备、胶片规格、洗印技术、拷贝印制、配音语种等都引起连锁反应。采用片上录音之后,胶片移动速度从原来每秒16画格提高到每秒24画格,这个标准一直沿用至今。

1935年,世界上第一部彩色电影《浮华世界》在美国首映。从黑白片到彩色片,被视作电影史上第二次技术革命。彩色电影的普及不像有声电影那么迅速,直到20世纪60年代初世界各国才普遍采用。但黑白片作为一种特殊影像风格,迄今依然有导演对它情有独钟。

20世纪80年代以来,电影开始引进数字技术,创造了一个崭新的视听时代。尤其在美国,《玩具总动员》《侏罗纪公园》《泰坦尼克号》等高科技大片屡创票房奇迹,推动其他各国奋起直追。以斯皮尔伯格为例,他的大多数作品善于运用高科技手段,以此强化叙事技巧。1994年斯皮尔伯格赴拉斯维加斯参加民用电子产品博览会,感受到自己拍摄的电影作品对电脑行业的渗透,人们利用《大白鲨》《第三类接触》《夺宝奇兵》《侏罗纪公园》等片开发出大量电玩游戏及其他衍生产品。《纽约客》杂志评论家认为,"斯皮尔伯格认识世界的方式,已经成了世界同我们交流的方式。"

二、技术竞争

自工业革命以来,世界上谁先掌握某种新技术,谁就有垄断市

场的可能,尽管这种垄断在竞争过程中又不断被后来者打破。科学技术从来也没有这么密切地和金钱、欲望发生关系,电影的诞生与发展同样体现出这种态势。

1895年12月28日卢米埃尔举行电影公映,在巴黎经营一家小剧院的魔术师乔治·梅里爱是座上客之一。梅里爱回忆道:"放映刚结束,我就为我的剧院向卢米埃尔先生提议购买他的器械。他拒绝了。我曾出价到1万法郎,在我看来这已是一笔很大的价钱。葛莱凡蜡人馆的经理托马斯先生也有同样打算,他出价2万法郎,也没有结果。最后,同时在场的福利贝谢剧院的经理拉勒兰先生出到5万法郎,也无结果。……我们立刻了解到这项发明将会赚到大量的钱。"1896年梅里爱向英国发明家威廉·保罗购买了一台电影机,然后加以改装,除了模仿卢米埃尔拍摄日常生活景象之外,他还发明了一系列电影特技手段,在影片里实现戏剧、魔术、故事三者的融合,形成梅里爱风格独具的影片,不仅征服了法国与欧洲,而且在美洲大陆长驱直入。

1897年爱迪生为达到利益最大化,在美国挑起"专利权战争",对所有竞争者以盗窃和抢劫罪名提起诉讼。1908年,爱迪生联络比沃格拉夫、维太格拉夫、梅里爱、百代等几家大公司组成电影专利公司,利用商业手段严密控制电影胶片出售和电影院放映业务,企图垄断电影市场。反对者阵营则组成了独立电影制片公司及独立发行放映网,独立制片商还长途跋涉,选择专利公司鞭长莫及的西部——加州洛杉矶郊外人烟稀少的好莱坞建立拍摄基地,一有风吹草动便可转移到邻国墨西哥。此举为好莱坞的崛起奠定了基础。

在电影市场、技术、人才的激烈竞争中,战争因素也不可忽略。第一次世界大战的战场在欧洲,由于大量人力、物力的极度消耗,致使欧洲大伤元气,中断了欧洲处于国际影坛领先的地位,也阻隔了欧洲影片的自由流通。相反,远离战场的好莱坞却赢得了宝贵的时间和各国电影人才,积蓄了足够的力量,一跃成为世界电影业的主力。第二次世界大战同样如此,欧洲再度经历劫难,而美国电影业继续得以强化,酿成20世纪左右国际影坛的好莱坞神话。

现代电影技术在不同文化背景的艺术家手中，创造出姹紫嫣红的电影流派。如1919~1924年间的德国表现主义电影、1918~1930年间的法国印象主义和超现实主义电影、1924~1930年间的苏联蒙太奇电影、1942~1951年间的意大利新现实主义电影、1959~1964年间的法国新浪潮电影、1966~1972年间的新德国电影等等，其他还有英国、瑞典、西班牙、中国、日本、印度、韩国等国的民族电影，都在一定程度上同好莱坞展开抗衡。竞争既丰富了世界的色彩，又催生了艺术家的创新能力，推动世界电影向前进步。

三、电影放映市场

电影诞生之初，尚属新奇的"杂耍"，更多时候是在城镇集市上作临时性放映，条件非常简陋。随后，放映商开始认识到观赏电影需要拥有专门的固定场所，需要考虑银幕的位置、视觉的享受、幽雅的环境等因素。

19世纪末，美国铁路是发展各种工业的主要动力，引起冶金业和煤矿开采业的勃兴，也是开发西部地区，大规模移民的重要交通工具。1905年全美国仅有十家电影院，有先见之明的哈里斯与戴维斯率先在匹茨堡开办新式电影院，取名为"5分钱奥狄恩"(5分钱为入场票价；"奥狄恩"是希腊文剧场之意)。他俩从一家旧剧院买来96张沙发椅，买一架钢琴给影片现场伴奏。开张第一天放映埃德温·鲍特导演的《火车大劫案》，净赚22.50美元，一星期收入达1000元，盈利幅度足够开设一家新的电影院。这种镍币影院生意火爆，很快在美国各地纷纷涌现。据1909年统计，全美国电影院迅速增至近1万家。

1912年埃德温·鲍特购买了德国电影《伊莉莎白女皇》的版权，在纽约的兰心戏院放映。几乎一夜之间，看电影成为纽约市民的时尚，尤其在正规剧场放映，电影从此获得了一批偏爱舞台剧的比较富裕的美国人青睐。随着长故事影片的出现，有实力的片商择址商业中心区域，建造能容纳1500~2000名观众的豪华电影院。这样一来，电影在美国打破了贫富阶层的壁垒，成为全民趋之

若鹜的娱乐新宠,即使在20世纪30年代经济大萧条时期,美国人也蜂拥进入电影院。

有声电影出现后,电影的戏剧性和娱乐性大大增强。在相当长时间内,电影院为各国民众提供价格低廉的消遣,看电影几乎成为人们首选的娱乐项目。从20世纪60年代末开始,电影一统天下的局面日益受到电视媒体的挤兑。为了吸引流失的观众,电影院在硬件方面更加注重营造舒适的环境。目前,世界上流行多厅电影院业态,电影院布局往往成为商业服务一条龙的一个环节,电影院在提供服务时呈现分众化、小众化倾向,服务质量人性化程度越来越高。

法国著名电影史学家萨杜尔指出:"只有在20世纪才给电影事业提供了它所需的资金、技术和工业人才;并且由于城市和工业中心的惊人成长,在世界范围内给电影提供了观众,促使它真正发展起来。"[1]

第二节　电影与意识形态

意识形态是一种反映个人、集团、阶级、社会要求和理想价值观念体系。运用现代科技手段生产的影片,无论是现实主义还是表现主义影片,都可以从意识形态角度加以分析考察。人们看到的所有影片,都以特定的形式组合及风格元素表述着一种意识形态的方式,意识形态在叙事和风格元素中无处不在,例如人物性格、人物对话、人物关系、人物命运、镜头角度、景别视点、光影色彩等等。

每一部电影,即使最轻松的娱乐片,也隐含着某种价值判断。影片对待家庭、性爱、工作、社会权威、宗教的态度,都渗透着意识形态观念。影视作品向观众展示一些不同的人物类型、一些理想行为、一些人性负面,以创作者的是非观为基础,包含一种或隐蔽、或明显的道德寓意。也就是说,每部影视作品都有自己的倾向性,

[1] 乔治·萨杜尔:《电影通史》,中国电影出版社1982年版,第454页。

都有一定的意识形态观点,将某些人物、事件、行为、动机表现为令人钦佩的,将另一些人物、事件、行为、动机塑造为令人厌恶的。当然,电影宣扬意识形态的程度各不相同,有的影片对是非问题一带而过,少加或不加分析,其价值主要体现于审美愉悦本身;有的影片设计正面主人公和反面主人公分别代表相互冲突的价值观念,随着故事展开向某一方倾斜;有的影片寓教于乐,通过正面人物直接张扬所要表现的价值观,主题非常鲜明;有的影片则采用"伪装"形式,运用象征、隐喻等手法体现意识形态倾向。

美国政治学家哈罗德·拉斯维尔在1948年提出一个分析政治宣传的传播模式——谁?说什么?通过什么渠道?给谁?取得什么效果?(即传播者、信息、媒介、接收者、效果)。传播既有发送、说服、强制的一面,也有接收、拒绝、隔膜的一面。因为传播活动起码发生于传播者和接受者之间的双向互动实践,在传者与受者之间,不可能是单方面完全被动抑制、单方面独自起作用的。但是,世界发展从来是动态的、不平衡的,多数情况下是常规的、一般的;而在历史上的非常时期、非常状态下,信息被高度垄断,也会导致出现传播一极化的极端情况,缺乏基本的价值判断依据,没有共同的道德准则。影视传播在整体上包括生产、发行、播映、观看到再生产的循环过程,其中的各个环节往往自觉或不自觉地渗透着或拒绝着某种意识形态,使得影视作品除了视听层面的冲击之外,还浸润思想层面的磨砺。"除了在物质属性的价值外,它们借由声音、影像、图画、文字等元素交织而现的象征符号与意理信念,则与文化领域有着关联,同时这也与主导社会集体价值与国族文化内涵的政治领域形成一种张力。"[①]

电影作为文化产品和广告的隐形组合,不仅影响着世界经济,也影响着世界政治、文化的格局。在高科技方面遥遥领先的好莱坞,通过输出大量电影产品,把美国精神与美国商品介绍给全世界,实现了一种最技巧、最有效的推销,几乎将全球变成了美国电

① 李天铎编著:《重绘媒介地平线——当代国际传播全球与本土趋向的思辨》,台湾亚太图书出版社2000年版,第35页。

影的超级市场。有"音影恐龙"之称的好莱坞在赢得全球经济利益的同时,又无孔不入地向各国观众传播着美国生活时尚、意识形态观念及文化趣味,力图达到文化认同的目的。

根据意识形态在影片中裸露程度的不同,可以把电影作品划分为以下三种类型。

一、直露型

观众在观影活动中认同、构筑的文化价值和意义,在他们的生活中有着重要的象征意义,促成、保持、改变了人际关系。

每个民族都具有蕴涵特定文化的一整套价值观。例如,在美国,人与人之间保持目光的接触被认为是真挚、坦诚的表现;在日本,目光的接触反而被对方视作无礼和不敬。第二次世界大战后期,美国人类学家本尼迪克特女士接受政府委托从事专题研究,她根据文化类型理论,运用人类学方法调查战时生活在美国的日本人,通过大量阅读日本文学,观看日本电影,在其研究专著《菊花与刀》中对日本民族的性格和思维模式做出了学术推断。

中国电影历来担负着重要的意识形态功能:宣传社会主义道德,弘扬民族文化,振奋民族精神,代表先进生产力的发展,代表先进文化前进方向,满足最广大人民群众的精神需求,提高中华民族在全世界的地位,增进中国与世界各国的理解与交流。但是,电影又属特殊的商品,意识形态功能的实现必须依赖于市场的支持。电影在中国诞生后不久,便被纳入"文以载道"的传统之中,尤其从新中国成立到"文革"结束这段时期内,意识形态在社会生活、文娱活动中的作用显得异乎寻常的强化,电影的意识形态性甚至成为超越一切的主导力量及唯一的功能。

1948年10月26日,中共中央宣传部在《关于电影工作的指示》中强调:"阶级社会中的电影宣传,是一种阶级斗争的工具,而不是什么别的东西。"1949年8月14日,中宣部在《关于加强电影事业的决定》中进一步重申:"电影艺术具有最广大的群众性与普遍的宣传效果,必须加强这一事业,以利于在全国范围内及在国际上更有力地进行我党及新民主主义革命和建设事业的宣传工作。"

1953年，文化部主要领导在电影局厂长会议上发表讲话："对纪录片我们一直是重视的，城市人一般不大喜欢看纪录片，但我们对群众不能迁就，我们要设法引导人民前进。我们应当进行宣传，应该使群众感到不看纪录片就是政治上落后。我们要用社会主义的思想感情去挤掉群众中非社会主义的思想感情。"1954年，国务院在《关于加强电影制片工作的决定》中要求："在拟定电影题材计划和剧本上，必须取得中央人民政府有关部门、人民解放军政治部、工会、青年团及其他人民团体的充分协助和指导。"在一系列红头文件的作用之下，新中国电影在相当长时间里格外重视意识形态的职能。

新中国电影起步阶段，电影界总体上形成一种意气风发的氛围以及积极向上的政治激情，涌现出一大批革命现实主义的优秀作品，如《中华女儿》《白毛女》《钢铁战士》《赵一曼》《翠岗红旗》《祝福》《董存瑞》《聂耳》《青春之歌》《红旗谱》《林家铺子》《林则徐》《红色娘子军》等。与此同时，由于政治运动频繁，电影审查片面强调为政治服务，行政干预作为主要管理方式，政策缺乏稳定性，致使电影的意识形态功能、宣传教育功能被抬高到不适当的地步，不少影片题材雷同，风格单调，概念化盛行，艺术创作规律遭到忽视。以战争题材为例，当年编导们几乎袭用一套相似的叙事模式：战争年代的艰苦卓绝和血雨腥风往往被淡化处理，在某种程度上，漫长岁月的民族厄运以及战争的残酷性，在游戏般的、娱乐性的情节中消解掉了。于是，观众观看过这一类影片之后会产生一种渴望，为自己没有生于战争年代，没有机会参战而遗憾。这种简单化、狭隘化的战争观在中国影坛延续了很长时间，直到1995年第二次世界大战胜利50周年之际，叶大鹰导演的《红樱桃》从一个更理性、更客观的角度，表达了一种崭新的价值观念。

不同国家、不同历史背景下的意识形态，在文艺作品中的呈现有很大的差异。正如布莱希特所说："按照弗利德利希·席勒的观点，剧院应该是一个道德讲坛。席勒提出这个要求，几乎没有意识到，当他在舞台上谈论道德的时候，可能会把观众赶出剧院去。在他的时代里，观众根本就不反对谈论道德。后来弗利德利希·尼

采骂他是泽琼根的道德号兵,对尼采说来和道德打交道是一件悲哀的事情,而席勒却觉得是件十分愉快的事情。他不知道世上有什么比宣传理想更加快乐、更令他感到满足了。当时资产阶级已着手形成民族意识,布置自己的房屋、夸耀自己的帽子、盘算自己的账目是最大的娱乐。相反,当他的房屋坍倒,他的帽子必须卖掉,要为他的账目付出牺牲的时候,这的确是一件悲哀的事情,一百年以后的尼采正是这样看的。他已根本不可能再侈谈道德,更不用说谈论前一个弗利德利希了。"①

二、间接型

影片主人公分别代表相互冲突的价值观念,人物的主张、态度、立场随着情节发展逐渐明朗,编导并不对这些价值观念作明确的交代,更不会用语言道出故事的寓意,而是通过影像、声音等表达方式体现出一定的倾向性,间接暗示并引导观众产生解读兴趣。《红高粱》《花样年华》就是此类影片的代表。

东方文化的沉郁和抑制,对中国民众产生消极影响。近百年的屈辱和创痛,使得官方与民间"过度防卫",本能地抗拒一切外来的价值观念。抵抗与对抗成了对外关系的主导思想,闭关锁国、闭关自守成为一种无计可施状况下的消极选择。张艺谋导演的《红高粱》融叙事与抒情、写实与写意于一体,以浓烈的色彩和豪放的风格,呼唤中华民族昂扬激奋的民族精神,发挥了电影语言的独特魅力,用电影的方式对传统观念和陈规力量发起有力的挑战。张艺谋认为:"做学问的目的,最终还得落实到做人上,还是要使人越活越精神。……你的生命状态首先得热起来,活起来,旺盛起来,敢恨敢爱,敢生敢死,生出来的子孙后代也是九斤半的胖小子,不能一肚子文化,自己却活得越来越疲软。"他深感"中国人有一个大毛病,天天讨论人为什么活着,却恰恰不关注人应该怎样活着"②。《红高粱》表达了一个朴素的思想——人活着首先是人,人的主体

① 《布莱希特论戏剧》,中国戏剧出版社1990年版,第75页。
② 引自罗雪莹:《红高粱:张艺谋写真》,第40页。

性的觉醒，对于一个社会的民主和进步是至关重要的。

香港电影导演王家卫出生于上海，早年移居香港的老上海的精明世故、特有的主仆关系、外表华丽内心阴暗的影子，时隔40年后投射在《花样年华》的银幕上。斑驳破败的墙壁，又陡又窄的楼梯，黝黑阴暗的弄堂，奢华讲究的饭店，土洋杂陈的音乐，精美考究的服饰，客套与虚伪周旋并存的人际关系，这就是王家卫记忆中既腐朽又鲜活的老上海。王家卫曾回忆："当时周围的叔叔阿姨和自己的父母都穿得体面高尚，但我经常听见父母在背后说他们的坏话。"所以，《花样年华》的画面造型一半流光溢彩，另一半幽暗压抑。"我是上海制造，香港加工出来的。"这是王家卫对自己的戏谑之语。他通过影像表意，确实证明上海与香港这两个锦衣玉食、华洋杂处、不拘一格的城市，是他的气脉所在。香港和上海在空间上相距很远，却弥漫着一种如此相似的气味，一种精明而实在的世俗气息。《花样年华》中有一场戏表现人们对电饭煲的热忱，那段台词设计得工整、精细、机巧，像极了张爱玲。在世俗生活中，"吃"是王家卫最喜欢拍的，也是他最有自信的一种表现手法。王家卫影片中的戏有不少发生在"吃"的场景里。《花样年华》男女主人公常常在各式各样的食肆见面，永远热气腾腾的云吞铺、大排档、西餐厅、厨房，吃饭的场景变换不亚于张曼玉更换旗袍的数目，而且每一场有每一场的意味。

王家卫电影中的人间气象是最动人的。他承认自己是一个对家庭亲情很感兴趣的人，有可能的话，会在剧本中加入相关的戏。在《堕落天使》中，金城武被他父亲追打的那段戏初看很平淡，后来父亲去世，金城武独自一人坐在突然安静下来的偌大的房子里发呆，不动声色之间，观众会醒悟到那位看似冷静淡然的父亲，面对已经成人却依然像孩子般不谙世事的儿子，实际上又恼怒又担心。但是王家卫把他的心态藏在了夸张的表面下，等到你猛醒的时候，才给你心里一击。

三、中性型

娱乐片（或称商业片）往往淡化社会环境或时代，刻意营造一

个模糊的、中性的背景,即使逻辑上破绽百出,只要故事情节能够基本流畅地叙述下去,视听效果差强人意就行了。这种类型的影视作品,创作重心在动作、愉悦、娱乐价值,而不是社会现实和价值评判。这类影片的出产地以往主要在好莱坞和香港。从20世纪80年代起,中国内地也开始了娱乐片的尝试,如张艺谋导演的《代号"美洲豹"》,在影片中加大娱乐元素的比重。自20世纪90年代开始,中国电影导演进一步开始了商业片探索,代表人物是冯小刚及其轰动一时的贺岁片,引人瞩目的还有陈凯歌导演的《荆轲刺秦》和张艺谋导演的《英雄》。

　　从1995年起,中影公司开始用分账方式引进美国大片。因种种原因隔绝了四十多年的美国电影,骤然间合法重返中国电影市场,它所具有的异样的表达方式,尤其是它成熟的商业运作手段和坚定的娱乐本位立场,一时间吸引了大量的中国观众,甚至使得不少中国导演妄自菲薄,怎么看好莱坞都高自己一等。其实,在中国电影市场强烈震荡和调整的过程中,中国观众的眼界开阔了,选择多样化了。因为电影发行部门在计划经济时代是一个旱涝保收的地方,不需要太多的经营智慧,如此积累下来的发行人员的知识水平、综合素质、专业趣味是可想而知的。目光短浅的发行部门为追求立竿见影的经济效益,不认真运作国产影片,而一窝蜂地把精力投到发行进口影片上,为好莱坞大片培育市场、培养观众,在文化环境和市场导向上形成了唯好莱坞大片马首是瞻的局面。

　　新时期以来复苏的国产电影受到了多方面的阻力,创作队伍分化悄然滋生,一批中青年导演开始精耕细作艺术商业片,如李少红、夏刚、张扬、施润玖等,他们率先转型融艺术、商业为一体的类型片。艺术与商业水乳交融,需要经济后盾、智力保障、敬业精神、文化品位的全方位支持。在世界影坛上,20世纪90年代以来韩国、日本、以色列等国也不约而同地选择了这条道路,如韩国的《上网》《暗无天日》,日本的《焰火》《大相扑》,以色列的《阿维雅的夏天》《魔法》等,都体现出商业意识的自觉,文化品位的追求以及商业包装的成功。

　　中国历史悠久,文化遗产丰富,富有特色的生活形态和人生哲

理滋润了、吸引着世世代代的东方人和西方人。文化是人类完善的一种状态或过程,人的理想发展,不是脱离甚至对立于他的"动物本性"或物质需要的满足,而是以此为基础的不断提高、调整、渐进完美的过程。电影标志着人类文化史上关键性的转折,融技术、商业、娱乐、艺术、哲学为一体,与传统文化拉开距离并在相当程度上超越升华,使人类在一个新的台阶上更加自由率性地发展。中国优秀的电影作品,自觉关注社会活动中与人类普遍状况有深刻关联的因素,发掘描写人性之美,例如《黑骏马》《阳光灿烂的日子》《秋菊打官司》《生死抉择》等片,更多的是对具有中国文化意味的人情世故、对中国人现实的当下的生活状态的描述和关怀。

第三节 电影与娱乐

娱乐,即娱怀取乐。《史记·廉颇蔺相如列传》:"请奉盆缶秦王,以相娱乐。"求生是人的本能,但生存的目的是什么呢?应该是快乐。生命的魅力与快乐有很大关系,对快乐的追求,支持人们度过了漫漫长夜和几乎看不到尽头的冬天。快乐,像灯塔一样照亮我们的日常生活,像甘露一样滋润我们的疲惫神经,像花草一样装扮我们的精神家园。电影之所以发展壮大,是因为电影能给广大观众带来快乐。供大众进行宣泄的娱乐性,乃是电影的基本功能、主要功能。

电影作为娱乐媒体,具有多层次和多样性。首先,电影以非现实性和对于观众想象力的提升和扩展,产生无穷魅力。无论是技术主义传统的影片,还是写实主义的影片,或是现代主义、后现代主义的影片,都必须满足观众某方面的需要方能生存。电影最初的成功,正是因为它作为崭新的光影游戏带给观众新奇的快感。视觉方面的刺激,带来了生理反应和心理反应(喜怒哀乐、惊险紧张)。

观众观看电影获得娱乐享受,一般通过四个途径实现:视听快感、明星崇拜、梦幻效果、故事消费。

电影摄影的讲究,使镜头语言本身已具备了讲故事的基础。

千百年来,人类对故事的需要是无止境的,讲故事的方式也是形形色色。电影独创的视听语言,提供了一种新的讲故事手段和接受故事的经验。虽然故事原型是有限的,但是故事讲述的方法、技巧是无限的,银幕时空是流动的,所以就有了演不完的故事。从最初的无声电影,到声音元素的加入,色彩的锦上添花,直至数字技术又让电影如虎添翼,一步步发展为超级视听享受。电影在一代代导演的想象力、创造力推动之下,为观众源源不断制造、提供娱乐消遣。

从1915年以来,"明星制"始终是美国电影工业的支柱,好莱坞逐渐成为明星云集的世界电影之都。电影明星成为大众梦想的养料,供影迷们追随、迷恋、膜拜。明星还被当作银行担保的抵押品,保证投资者获得利润,制片厂依靠明星来保证票房收入,使充满投资风险的电影工业保持基本的稳定。许多电影导演、制片人为了票房保险起见,都乐于出高价聘请大明星出演角色。这样一来,新片在上市之前其盈利就有了一定的保障,因为有相当一部分观众,是冲着自己喜欢的某位明星而购票进电影院的。

乔治·梅里爱最早把戏剧、魔术、特技引入电影,第一次发现了电影的幻想功能,第一次系统地把绝大部分舞台剧的要素——剧本、演员、服装、化妆、布景、分幕分场等运用到电影里,在丰富电影视觉效果的同时,也使电影成为梦想和幻觉的艺术。梅里爱是最早的电影剧本作者之一,他把纸媒体传播的小说拍摄成科幻片《月球旅行记》(1902),让观众在想象的时空里自由翱翔。

1903年,埃德温·鲍特导演了美国第一部西部片《火车大劫案》,该片是以当时一件社会新闻为题材拍摄的,紧张惊险的场面吸引人们一看再看,占据银幕整整10年之久。1915年2月8日,格里菲斯导演的史诗影片《一个国家的诞生》在美国公映,很快成为国内舆论的热门话题。该片强烈的种族主义色彩引起各方人士的激烈论战,无形中扩大了影片商业上的成功,创造了破天荒的票房纪录,并以2美元票价宣告镍币影院5分钱时代的结束。《一个国家的诞生》成本10万美元,票房收入达1800万美元,且连续上映15年之久。自《一个国家的诞生》面世之后,美国电影企业在经

营理念上发生了重大变革,好莱坞开始投拍规模更大、场面更豪华的影片,明星制更是成为好莱坞征服世界的基础。由格里菲斯培养的女演员玛丽·碧克馥是当时美国人理想的银幕偶像,1909年她在比沃格拉夫公司的周薪仅为20美元,成名以后身价暴涨,片酬接连翻番。为了夺得这棵摇钱树,楚柯尔最后答应两年内保证她起码获得100万美元。再来看卓别林,他的每部影片平均拥有3亿观众,当时全美国的人争先恐后欣赏银幕上"流浪汉夏尔洛"夸张的造型和表演。一顶窄檐圆顶礼帽,一撮小胡子,一件短上装,一条肥大的裤子,一双特大的皮鞋,一根细而短的文明棍,走路摇摇摆摆的姿势——生动体现了英国哑剧传统和美国平民文化、民主意识的完美结合。启斯东公司在卓别林身上发了一大笔财,卓别林的片酬随后提高了10倍以上。

1908～1918年是美国电影兴盛时期,尤其第一次世界大战以后的十年间,好莱坞建立了大制片厂制度,大量吸收瑞典、德国、匈牙利等外国籍优秀导演和演员到美国拍片,摄制题材逐步国际化。与此同时,外国电影在美国国内两万家电影院里完全消失,但美国影片却在世界各国电影市场上占有60%～90%的上映份额。美国制片人与发行人协会负责人海斯公开宣称:"商品跟在影片后面,凡是美国影片深入的地方,我们一定能够销售更多的美国货物。"当时好莱坞每年生产八百多部影片,电影投资超过15亿美元,成为一种大规模的娱乐工业。好莱坞巨头与华尔街金融巨头密切结合,电影业的雄厚资本足以与美国工业汽车、钢铁、石油、食品、烟草等行业媲美。电影史家萨杜尔认为,1915年《一个国家的诞生》首次在美国上映的日子,"是好莱坞统治世界的开始,同时也是至少在以后几年间好莱坞艺术称霸世界的发端。"[①]美国电影业的每年巨额收入,对于美国经济以及工业结构都发生举足轻重的影响,也成为世界影坛的晴雨表。

美国电影的这种优势日后还扩展到电视行业。"过去数十年里,美国一直在出口电视节目市场中独占鳌头。据学者Varis的

① 乔治·萨杜尔:《世界电影史》,中国电影出版社1982年版,第136页。

研究指出,电视节目的输出已经很显然地看出一条单向的流通趋势,从美国流向世界各国。""芬兰学者 Nordenstreng 以及 Varis 受联合国委托所做的一项研究指出,光是美国所输出的电视节目总数,就已经远远超过世界其他各国加起来总和的两倍以上。……美国因为具有众多的文化货品交易数量以及制作与传送节目的优秀能力,使得许多设立于美国的电视网能在世界各国所见,节目普及率世界第一。"①美国本土的主流电视,除公共电视网 PBS 时常播出一些英国电视剧之外,基本不播放外国电视节目。与之相反,美国首创的电视节目样式如室内剧、情景喜剧、电视电影等,却纷纷移植到国外,活跃在世界各国的荧屏上。

自 1995 年起,中国开始采用分账方式发行海外大片,当年一下子引进《亡命天涯》《真实的谎言》《生死时速》等 5 部好莱坞大片。中国观众的心理从一开始趋之若鹜,渐渐转为平静接受,面对某些大片甚至生出"黔驴技穷"的感觉。观众的不满意味着电影市场的空缺,事实上无论新鲜感、猎奇性、对他者的欣赏,永远不能取代文化感、现实感、对自我关注的需求,因而国产电影责无旁贷地担负着满足广大人民群众不断增长的文化需求。中国的现实国情,处于社会转型时期的矛盾和困惑,非当事人是无法体会和表述的。前些年举国轰动的《焦裕禄》《生死抉择》等主旋律影片,给中国观众带来了很大的心灵冲击。如何加强提高电影的娱乐性,更好地为广大观众喜闻乐见,这是中国电影必须面对的重大课题,关系到中国电影的未来。

① 洪浚浩:《传媒全球化及其相关的一些理论和议题》,参见《全球化与中国影视的命运》,北京广播学院出版社 2002 年版,第 144 页、第 154 页。

第二章
视听语言

我们总是说"看"电影,由此可见,电影艺术在视觉上的巨大认识价值。画面是电影艺术得以存在和传播的物质基础,是电影创作者进行艺术思维的载体,也是创作者和观众进行交流的媒介,离开了画面也就没有了电影。

电影语言作为符号,不同于文字符号。符号的能指,即表达形式和表达实体,是语言的物质外壳;符号的所指,即内容形式和内容实体,是语言的概念或内容。在电影符号中,能指就是所指,即画面所表达的物像和含义都包括在画面之中。例如,画面出现一群羊,这一群羊既是能指又是所指。所以电影语言又被称作"形象记号""象形符号",是一种诉诸观众视觉与听觉的形象符号,是观众可以直接感知的实在的物质形态。

苏珊·朗格曾说:"电影与梦就其实现方式来说彼此相似。"[1]电影和梦一样,都是借助视觉画面来表情达意的。人类最初对思想、情绪的表述是通过创造"图画"来实现的,后来又逐渐形成依附于事物本身形状的象形文字。电影重新使人类回到了那个原始的依靠图画形态来理解语言的时代,在直观理解的层次上消解了成人与儿童、文化人与文盲的差异。但这种方式遮蔽了一个重要的事实——"看"电影也是需要经过学习的。

[1] 苏珊·朗格:《情感与形式》,中国社会科学出版社 1986 年版,第 480 页。

电影语言是表现形式的材料,同时也是电影表意的媒介。在能指与所指的基础上,构成了外延与内涵这一对范畴。"外延,我们通常是指使用语言来表明语言说了些什么;内涵,则意味着使用语言来表明语言所说的东西之外的其他东西。"①电影的外延是由一个符号的能指和所指构成的,例如看到海洋的镜头,我们就可以知道"这是一片大海",但其内涵部分并不是每一个观众都可以领悟的。如波兰斯基的《苦月亮》,大海作为故事的背景在影片中多次出现,它的内涵就需要我们进行深入的思考。大海的意象是充满神秘的、深不可测的,用大海作为讲述背景,是要在这样的环境造型中凸现人性的深度和广度。总之,电影的直观性使我们很容易明白画面的外延,但只有接触到画面的内涵部分,才达到了美学意义上的审美境界。因此,我们必须学会解读电影的视听语言,方能从一个普通观众提升到艺术欣赏者的层次。

第一节 影像表意

从影像表意的角度,我们可以把电影画面划分成景和色彩两大部分。景是画面的构成元素之一,也是电影的一种造型手段。电影中的景,是指人物活动的空间,亦即人物所处的自然环境、社会环境与生活环境。

电影中的景不同于生活的景。现实生活的景是中性的,对任何人来说都是一样的,是不被人的心灵所观照的。对于生活中的人们来说,树木仅仅是作为植物的树,雨水只是从云层降落到地面的水,它们仅是单纯的物质存在或自然现象而已。不论你的喜怒哀乐,此时的阳光不会因为你的幸福快乐而更加明媚,此刻的风雨也不会因为你的悲哀沮丧而更加凄苦。而电影中的景是独特的,是具有审美含义的,表现的是"这一棵树"或"那一个雷雨之夜"。它们不仅是人物活动的环境,而且是人物性格、思想、情绪的外化,

① 特伦斯·霍克斯:《结构主义和符号学》,上海译文出版社1987年版,第137页。

是被心灵照亮的、有生命的,是参与人物活动、推进剧情发展的重要手段。例如在《早春二月》中,河边桥头的场景前后出现了九次,但每一次所蕴涵的情绪、效果迥然不同。第一次是一个大雪天,主人公此刻忧郁烦闷,孤零零地在雪地上徘徊,河边桥头笼罩在一片灰蒙蒙、阴沉沉、迷茫茫的天空之下。这种萧瑟的景调同主人公郁悒的心情相呼应,渲染和烘托了人物的情绪,此时的景也因此刻的情而变得更加伤感。第二次出现在主人公内心欢愉激动的规定情境之中,导演选择了雪后初晴、洒满阳光的桥头,整个背景清新爽朗,折射出一派融融暖意,这是主人公喜悦的情绪延展,此时的景也因此刻的情而变得明朗起来。同样是河边桥头,同样在雪景中,由于导演精心渲染景的审美因素,便创造出富有艺术感染力的影像。由此可见,电影中的景不同于现实生活中的景,二者不可等量齐观。

电影中的景是有感情色彩的,是由电影创作者赋予的。马尔丹认为,"画面是电影语言的基本元素。它是电影的原材料,但是它本身已经成了一种异常复杂的现实。事实上,它的原始结构的突出表现就在于它本身有着一种深刻的双重性:一方面,它是一架能准确、客观地重现它面前的现实的机器自动运转的结果;另一方面,这种活动又是根据导演的具体意图进行的。"[①]因此,画面成为"一种具有感染价值的美学现实",也就是由导演所创作的第二现实。电影艺术家在创作过程中,带着强烈的激情和内心感受去审视每一个艺术形象,塑造每一幅画面,"以我观物,物皆着我之色彩"。电影的影像不再是原始状态的景,而是经过加工改造,灌注了创作者的审美情感和审美体验。阿贝尔·冈斯有一句名言:"构成影片的不是画面,而是画面的灵魂。"[②]这里的灵魂就是导演赋予影像的情感、生命力和思想内涵。

生活中的景是孤立静止的个体存在,其意义是直白明了的。电影中的景是时空运动中的景,是与前后画面紧密相连的,是整体

① 马赛尔·马尔丹:《电影语言》,中国电影出版社1980年版,第1页。
② 同上书,第7页。

结构中的一个部分。爱森斯坦说过,"蒙太奇就是将描绘性的、内容中性的、含义单一的镜头结合成有思想的前后联系和系列。"①当影像被蒙太奇或长镜头构成一个整体时,就成为整体不可分割的一部分。正如让·米特里所说:"单独的影像可以展示事物,但并不表示任何其他意义。只有通过与有关的事物整体,影像才能具有特定的意义和表示功能,它由此获得独特的意义,而又反过来赋予整体以新的意义。电影的表意从不取决于一个孤立的影像,它取决于影像之间的关系。"②

电影中的景可分为前景、后景、背景和空镜头。

1. 前景,指位于主体前面或靠近摄影机位置的景物,是大环境的组成部分。马尔丹指出,"电影画面既有一种明显内容,也有一种潜在内容(或一种解释性内容,一种提示性内容),第一种是直接的,第二种内容则由导演有意赋予画面的或观众自己从中看到的一种象征意义所组成。"③前景不仅是空间环境,也是导演所要传达的情绪的形象载体。正确选择富有意蕴的前景能有效地烘托主题,使画面带上感情色彩,将景与人物情感融为一体。如美国影片《邦尼和克莱德》开场时,利用床栏作前景,让观众透过床栏看到邦尼在屋子里烦躁不安地走来走去。这一前景的安排,既展示了邦尼所处的牢笼似的生存环境,也传达出邦尼年轻旺盛的生命力被压抑、陷于性苦闷的处境,为邦尼此后的逆反行动提供了心理依据。此外,在运动摄影中选择恰当的前景,利用频闪效果可以强化感受情绪。例如备受赞誉的苏联影片《雁南飞》,在表现女主人公薇拉失去理智,冲向铁轨准备结束自己生命的段落中,运用不同景别的组合刻画人物内心的狂乱节奏。当薇拉急速奔跑时,摄影机和她保持同步,前景频频掠过树枝枝条,在视觉效果上大大加快运动速度,强化了画面的紧张感,渲染了薇拉决心结束屈辱生命的心理情绪。由于前景位置醒目,具有强烈的视觉冲击力。

2. 后景,指位于主体后面的景物,是构成生活氛围的主要成

① 《外国电影理论文选》,上海文艺出版社1995年版,第154页。
② 《电影理论文选》,中国电影出版社1990年版,第295页。
③ 马赛尔·马尔丹:《电影语言》,第7页。

分。后景还可以丰富画面内容,产生多层次的造型效果,增强空间深度,增添画面的信息量。如《黑炮事件》通过风格化的视听语言,表达了深刻的哲理思考。片中两次出现开会场面,导演运用超常规的色彩及构图处理,使司空见惯的会议场景呈现出某种荒诞性。在这个段落中,场景几乎全是高调白色的——白墙、白窗帘、白桌布、白椅套,后景设计了一座巨大的白色石英钟,无情地提醒着时间的流逝!在如此触目的后景前,与会者身着清一色的白衬衣,一本正经地说些毫无意义的废话,造成了一种时光停滞的感觉,促使观众去思考现代化发展与领导机构官僚主义作风产生了多么巨大的落差。

3. 背景,指画面中主体周围或笼罩主体的自然环境和社会环境。背景能表现人物及事件所处的特定时空,还可营造各种气氛、情调。背景是用来衬托主体形象的,景物和人物融合在一起相互映衬,使人物更加突出。如陈凯歌导演的《黄土地》,是一部对中华民族古老悠久的历史文化和民族精神进行反思的力作,影片中将广阔无垠、气势雄浑的黄土地作为背景贯穿始终。银幕上的黄土地经过技术处理,色调更显温暖厚重,给人以力量、勇气和希望。《黄土地》强烈的造型感和视觉冲击力震撼了当代观众,使人们感受到在这里繁衍生息的炎黄子孙对这片土地的依赖和敬畏。

4. 空镜头,一般指画面中没有人物的镜头。在中国古代文论中素有借景言情的说法,如王夫之提出"情景名为二,而实不可分离"的见解。空镜头以虚胜实,如同音乐中的顿歇、舞台上的静场、绘画中的留白,有着此处无声胜有声的妙处,为观众提供了细细品味的空间。如苏联影片《伊万的童年》最后一场戏表现伊万的梦境:孩子们在沙滩上玩耍,背景纯净明朗,唯见沙滩上竖着一棵烧焦的树;当伊万和一个小姑娘追逐嬉戏时,突然插入一个空镜头——那棵象征着战争与死亡的焦树!本应无忧无虑、幸福快乐的童年因战争而笼上了死亡的阴影,导演通过这个空镜头揭示了战争的残酷性。在《雁南飞》中,当鲍里斯被流弹击中慢慢倒下,最后仰望天空时,导演运用一个空镜头诗意地表达了鲍里斯的临终感受,"太阳渐渐向后退去"。这个空镜头一方面表达了鲍里斯对

生的渴望,另一方面也表达了导演对年轻生命逝去的无限惋惜,不忍目睹鲍里斯死去的主观感受。又如《老井》的结尾,空镜头慢慢摇过为打井募捐来的布匹、衣料、银圆、自行车……然后叠化出巨大的石碑,碑上渐显老井村打井史碑记字幕,记载着为打井而献身的村民姓名,让观众深深体会到挖井人为此而付出的沉重代价与坚忍不拔的意志。这个空镜头将观众的心压得沉甸甸的,几乎难以负荷。由此可见,空镜头作为一种影像符号,往往借景抒情,成为有生命的景。不过,空镜头切忌滥用,应在必要的时空转换或调节影片节奏时使用,以免削弱影片整体的张力。

电影作为时空运动中的造型艺术,观众是通过影像来了解编导意图的。电影中的影像必须承担起传达信息、表情达意的作用,在影像的有效刺激和诱导下,使观众更好地欣赏电影作品。

首先,影像可以体现特定的时空。所谓"典型环境中的典型性格",就是要求影像提供一个典型的生活环境、时代环境和社会环境,成为故事发展的构成因素,成为情节赖以展开的完整构架,可以不知不觉地吸引观众,将他们带进影片的规定情境中去。如伊朗导演马吉德·马吉迪的《天堂的孩子》,以平民之态写平民之事,以强烈的纪实精神展现出小阿里的生活环境:拥挤、简陋、破旧的小巷子,让我们看到了一卷带有伊朗特点的风俗画。在这样一个贫穷但却温暖的氛围里,观众体会到小阿里生命中的那份沉重与甜蜜,倾听到生活中关于苦难的声音,感受到在困境中体现出来的道德,我们被片中的纯净与高贵净化了。再如意大利导演赛尔乔·莱翁内的《美国往事》,反映了欧洲人眼中的美国。该片选用移民居住的穷街陋巷、非法经营的酒店、地下妓院等作为叙事背景,营造出20世纪20年代美国大都市的缩影,隐喻那个时期的美国是个康尼岛式的奇境。影片的开头、结尾选用场景都是唐人街的大烟馆,屋里烟雾缭绕,主人公借助鸦片的麻醉来逃避现实,企望自己的负疚与悔恨都能随烟雾而消散。就是在这样一个迷幻的背景中,导演在银幕上演绎着美国梦,通过一系列关于成功与失败、友谊与背叛、男人与女人的故事,揭露了美国文明中的残酷无情与病态颓败。正如主人公最后领悟的那样,"往事不过梦一场"。

导演精心编织的美国神话终于在烟雾弥漫的背景中被消解。人是由环境养成的,因而解读影像所表现的社会环境和心理环境,对理解影片是十分重要的。

其次,影像还可以渲染和强化人物情感,达到以景写人的目的,这样可以避免平铺直叙,进一步打动观众。狄德罗说过:"情绪表现得越激烈,人们对剧本的兴趣也就越深厚。"将人物置于情景交融的背景之中,以视觉性的艺术表现来展示客观世界和主观世界,可以加强情感活动的力度,激起观众的共鸣。在《法国中尉的女人》中,莎拉和查尔斯第一次相遇的场合以海滨的防浪堤作为背景,我们看到阴霾的天空下,狂风恶浪撞击在防浪堤上激起浪花笼罩着莎拉,在男女主人公之间隔着狭长的防浪堤。这一画面构图不仅暗示19世纪维多利亚时代保守势力的强大,暗示横亘在二人之间森严的等级制度以及陈旧的传统道德观念;同时也刻画出莎拉孤寂凄凉的内心,在流言蜚语中依然保持独立的个性,赞美了莎拉追求自由的人格品质。又如中国经典影片《一江春水向东流》中,也成功地运用了以景写人的手法,影像表意炉火纯青。张忠良与素芬离别前夜,对妻子说:"你记住,以后每逢月圆的晚上,我一定在想念你们。"此后,寄托相思之情的"月亮"影像多次出现,反复表现素芬在苦难中对丈夫的思念。最具感染力的是,当张忠良第一次投入王丽贞的怀抱时,画面上出现了一轮明月;与此同时,素芬正在沦陷区睹月思夫,这时天边忽然飘来一片乌云,不祥地遮住了月亮。导演用这个带有隐喻的画面,谴责了张忠良的背信弃义,同时暗示了素芬视为精神支柱的夫妻之情已不复存在。

再次,影像可以是艺术家和观众思想感情的寄托。马尔丹指出,"画面再现了现实,随即进入第二步,即在特定的环境中,触动我们的感情,最后便进入第三步,即任意产生一种思想和道德意义。"[①]这也同爱森斯坦的"画面引向感情,再从感情引向思想"的见解相一致。路易·德吕克在谈到"上镜头性"时亦认为电影的再现是可以增长人、物或灵魂的精神价值的。这时的影像已不再是

① 马赛尔·马尔丹:《电影语言》,第9页。

简单的再现,而是某种有思想价值的东西了。维尔托夫的说法是:"电影的主要和基本目的,是通过电影对世界进行感性的探索。"①综上所述,影像是服从于导演对现实的认识,指向其思想评价的。合理地设计画面,能形象地表露出艺术家对现实的态度,可以使观众在欣赏中唤起和艺术家相合拍的思想感情。例如《党同伐异》,格里菲斯在富有象征意义的结尾里表明了他的乌托邦理想:监狱变成一片鲜花盛开的草地,到处是欢乐的儿童,天使降临在人间。这一组画面将该片主题"博爱带来永恒的和平",形象化地展现在观众面前。在国产片《一个和八个》的结尾,主人公在荒凉大地上顶天立地的静态造型,极具雕塑感,完全符合影片宣扬的那种誓死抗敌、永不屈服的民族精神。用影像来表情达意,可以使情绪更浓郁也更含蓄、更耐人寻味。在影像的导引下,观众的视点被引向电影艺术家刻意追求的审美意境中去,精神世界得以升华。

最后,影像还可以间接表现情节的进展。如苏联影片《十三人》中有一个经典段落:导演罗姆连续用特写镜头表现一望无际的沙漠上留下的马蹄印、越来越凌乱的马蹄印、沙漠上人的脚印、Z字形脚印、一支来复枪、一把军刀……,导演没有干巴巴地去表现那个孤独的骑兵,而是发挥艺术想象,巧妙地利用景物特写表现一匹战马精疲力竭,骑兵如何艰难地、不屈不挠地前进,为了节省力气,他逐渐扔掉一件件武器,最后使出全部力气挣扎前进。这一组影像表意富于想象力,生动感人,比直接去拍人物行动要高明得多。又如中国武侠片《双旗镇刀客》对传统的武打程式进行了改造,片中孩儿哥与刀匪有两次较量:第一次导演选用被刀劈开、浑身是血的小羊羔和地上一滩血迹两个画面;第二次则选择用疾风狂沙占满整个镜头。这两次较量都未直接展示刀光剑影、你死我活的武打场面,而采用欲扬先抑、设置悬念的叙事方式,更能吸引观众,发挥观众的想象力,可谓别具一格。

早期电影胶片是黑白的,当时导演为了在银幕上出现色彩,不得不采用人工着色的方法,一格一格地将颜色涂抹在胶片上,例如

① 《外国电影理论文选》,上海文艺出版社1995年版,第192页。

《战舰波将金号》中升起的那面象征革命的红旗。现代科学技术给电影带来了第二次革命，1935年世界上第一部彩色电影《浮华世界》在美国问世。如同对声音的认识一样，电影人对色彩的认识也经历了一个逐步探索的过程。在早期彩色电影中，画面色彩犹如大拼盘，毫无章法可言。艺术家通过不断实践，色彩元素现已成为电影影像的重要组成部分。

在《黄土地》的影像构成中，自然环境成为与人物同样重要的表现对象。导演以大写意的手法，用暖黄色基调去展现农民世世代代生活的黄土地。这里的生存环境十分艰苦，但在这种色调的渲染下，却给人以温暖、深厚的感觉，表达了导演对中国文化的反思以及对中华民族的情感。在波兰导演基耶斯洛夫斯基著名的三部曲《蓝》《白》《红》中，导演用象征"平等、自由、博爱"的蓝、白、红三色分别作为三部影片色彩的基调，表达了导演对人性的思考，对人生终极价值的关怀。在《辛德勒的名单》这部长达193分钟的影片里，斯皮尔伯格运用以黑白为基调的纪实手法，不仅突出了历史真实感，也象征了犹太人身处的黑暗时代。这种黑白画面不仅赋予影片以历史沧桑感，还避免了血腥暴力的视觉刺激可能掩盖影片的深层内涵。片中闪现短短几秒钟的彩色画面，一个小女孩穿着小红裙的身影既成为促动辛德勒思想转变的关键因素，同时还表现了个体生命的脆弱和宝贵。该片结尾处，当犹太人获得新生走出地平线的时候，银幕上突显黑白画面与彩色画面的转换，产生了撼人心魄的影像冲击波。

综上所述，电影中的影像是经过创作者选择及纯化、强化处理以后出现在银幕上的，是非现实的，是电影导演观察世界、表现世界的结果。正如亨利·阿杰尔所说："景的不同表现构成了对现实的真正交响乐式的安排。"无论构造电影影像或欣赏电影影像，我们都应把握"景愈藏，境界愈大；景愈显，境界愈小"的辩证关系。

第二节 声音元素

现代科技给电影带来第一次革命，"伟大的哑巴"终于开口说

话。自1927年第一部有声片问世以来,随着电影艺术家对声音的不断探索,声音和画面一起组成了电影的视听语言。电影中的声音包括音响、音乐、话语三种元素。

一、音响

我们生活的现实世界,是一个可见可闻的大千世界。无论是现实生活中的人,还是银幕前的观众,人们都习惯于同时获得事物的视觉信息和听觉信息,"见其象则寻其声,闻其音则辨其象。"由于观众的心理需求,由于电影技术的发展,电影艺术要求达到声画结合,视听并重。没有影像,电影当然不存在;缺乏声音,电影也将是一个不完整的、远离真实生活的世界。正如林格伦所说:"人们在银幕上看到的是实体的运动,而这种运动本能地要求有音响的伴奏。"[1]

早期的无声电影是听不到声音的,但并不表示看电影时没有任何音响。在默片时期,放映现场往往采用钢琴伴奏的方式给电影的视觉元素增加一点儿听觉方面的感觉。波布克就曾指出:"当年的钢琴乃是音响的开端。"[2]在无声电影中,不仅用音乐来代替自然音响,导演还借助于视觉画面将音响形象化,使音响变得有感觉,仿佛可以听见。例如用一个"耳朵倾听"的特写镜头叠合一个"手敲门"的镜头表现敲门声;用"炮轰"的镜头叠合一个"捂耳朵"的特写镜头表现炮击声等等。影像除了担当自身的任务外,还用来暗示某种音响形象。所以说,无声电影从来都不是纯粹无声的,只是由于当时科技水平的限制,声音元素尚游离于电影本体之外。

在早期有声片中,由于录音技术比较原始,以及创作者对于声音元素的狭隘认识,音响仅仅作为一种点缀陪衬,音响效果缺乏立体感、空间感与距离感。随着录音技术的不断发展与完善,电影创作者对音响功能越来越重视,电影中的音响变得更加真实、更讲究艺术性。正如希区柯克所强调的那样:"音响效果应该当对话处

[1] 欧纳斯特·林格伦:《论电影艺术》,中国电影出版社1979年版,第94页。
[2] 李·R.波布克:《电影的元素》,中国电影出版社1986年版,第83页。

理,对话可以当音响效果来处理,人的喊叫和笑声同样可以传达重要的涵义。"随着音响的清晰度、逼真性、还原性的提高,音响的作用也越来越大,已构成电影本体的一部分。电影音响的真实性,并不是对生活中各种音响的自然主义的复制,而是有区别、有选择地加以采集的。雷内·克莱尔在《电影随想录》中曾指出:"现实的直接再现很可能给人一种不真实的印象,所以音响和画面一样应该是有选择的。"苏联导演柯静采夫在《论导演艺术》中也谈到:"任何艺术的结构区别于自然主义的杂乱堆砌的第一点,就是按确定的原则选取未来作品的一切元素,就是选择的规律性和组合的规律性。"在现实生活中,音响是全方位发散的,但我们常会产生这样的感受:尽管许多种声音同时闯进我们的耳朵,但我们留意的仅仅是其中的一部分,对其余声音往往意识不到,甚至"听而不闻"。实际上,这是一种心理选择,取决于人们的精神状态和注意力,对声音接受作出下意识的筛选。林格伦认为:"在一部影片中,使音响和画面从头到尾保持配合绝不等于现实主义,它反而会产生不自然的效果,音响与画面自由联合在一起,不仅更逼真地表现了生活,而且互相补充。"基于这样的认识,导演在影片中巧妙地运用音响元素,可以获得既写实又写意的效果。

音响元素在影片创作中使用范围很广,几乎包括自然界的所有声音。我们通常把音响分为以下五类:

1. 动作音响,由人或动物的行动所产生的声音。如国产片《野山》的开场,可以听到屋内的鼾声、户外来人的脚步声、上台阶推门声、远处隐隐约约的鸡鸣声等等。这段音响具有空间感和层次感,给观众展现出农家的生活环境。

2. 自然音响,指自然界中非人为动作发出的声音。如安东尼奥尼导演的《奇遇》中"岛上搜索"一段,当场景的情调发生变化的时候,海浪撞击岩石的声音也有所变化,雾气朦胧的灰色画面和交响乐式的音响效果完美配合,烘托了此刻的戏剧性场面,刻画了主人公生活的空虚无聊。在叙事空间中,自然音响得到了巧妙的运用。

3. 背景音响,指处于背景中的环境音响(包括噪音)。如梁赞

诺夫导演的《两个人的车站》，故事背景发生在火车站，采用同期录音方式，可以听到车站广播声、火车驶过的隆隆声、旅客往来的嘈杂声，给观众展示了火车站特有的繁忙和喧闹，使剧情在一个真实的环境中展开。背景音响能给人以身临其境的感觉，使观众融入影片所描述的特定空间。

4. 器械音响，指各类器械设备运行发出的声音。如苏联影片《国际女郎》中，女主人公塔尼娅在回国途中，导演先用画面表现飞驶而来的汽车发出耀眼灯光，紧接着用猛烈的碰撞声来表现车祸，尽管画面没有直接展示这幕惨况，但观众已闻声知意，这种间接方式也表达了导演对塔尼娅的同情。又如苏联影片《合法婚姻》的结尾，奥尔迦送男友赴二战前线，画面外响起了坦克履带和炮弹爆炸的声音，使人对产生了不祥的预感。音响在此处不仅具备叙事功能，并且渲染出一种悲壮的气氛。

5. 特效音响，指人工制造的非自然音响，或对自然音响进行的变形处理。特效音响常用于神话片或科幻片。如斯皮尔伯格导演的《侏罗纪公园》中，模拟恐龙的咆哮声。制作特殊音效的手段很多，如某部暴力片表现女主人公被活活掐死之前发出的惨叫令人惊心动魄，实际上是经过特殊处理的海豹啸叫声。

波布克在《电影的元素》中提出，电影"每一种音响都影响着观众对所看见的东西的反应，每一个图像都决定着观众对所听到的声音的反应"。电影作为视听艺术，需要创作者对视觉影像和声音的组合进行精心设计，发挥音响的艺术效用，使音响成为"有意味的形式"。在电影叙事中，音响具有七项功能：

1. 扩展画面的容量。这里包含两层含义：一是通过音响延伸画框边缘，使人感受到画外空间的存在；二是通过画外音的反作用，增强画面内容的密度，因为一定的声音刺激通过心理补偿作用，总会引发与之相关的图像，如克拉考尔所说："耳熟的声音总能在内心引起声源的形象，以及跟声音有关联的或至少在听者记忆中与之有关的各种活动形象、行为方式、思想感情。"因此，导演常常利用音响来消除银幕画框的限制，丰富了电影的表现力。巴赞认为："银幕为我们展现的景象似乎可以无限延伸到外部世界，银

幕是离心的。"①例如《霸王别姬》中,当小豆子聆听师父的教诲,责打自己那一场戏中,整个画面上只有小豆子的中景,但我们可以听到磨剪刀的吆喝声、糖葫芦的叫卖声、河边练嗓声、戏班训诫朗诵声等等,这一段浓缩了的音响,既是小豆子此前所有经历的概括,同时也给画面增添了许多难以言说的情愫,使这个中景镜头并无单薄之感。

在电影审美过程中,包含着欣赏主体的生活体验。由于音响具有产生情绪感染力的作用,可以诱导观众回忆、联想起一定的情感,使观众的内在感情与银幕世界达到契合。由于电影叙事情绪的积累性和渗透性,巧妙地利用音响,可以使情绪爆发得更具力度。在《大红灯笼高高挂》中,四太太颂莲给二太太卓云剪头发一场戏,由于先前的层层铺垫,导演在这里对剪头发的声音效果作了夸张处理,让观众感受到颂莲心中那份强烈的怨恨。紧接着,画面转换成森严大宅的空镜头,这时我们突然听到二太太卓云的哭号声,虽然是一个空镜头,但由于音响的配合,使观众领悟到人性是如何遭压抑扭曲的,体验到身陷其中的女性所进行的畸形而徒劳的反抗,深刻感受到画面内在情绪的张力。所以,处理好音响的表现力和象征性,可以使影像传导的人物思想感情更加丰富细腻。林格伦说过:"当音响不合自然时,观众被拉到剧中人的地位,并通过人物头脑来观察。"②音响的特殊性给电影带来了丰富的表现形式,一方面控制引导观众,另一方面又留下欣赏余地让观众去联想,使声音与画面的有机组合创造出电影艺术特有的审美意境。

2. 音响可以衬托人物的内心世界。在虚实之间,利用电影的共时性,音响能表现出单纯的视觉效果无法表现的错觉、幻想、恐惧等心理状态,有声有色地衬托出人物复杂、多重的情感世界。从现代心理学角度来说,当外界音响进入人的耳朵,经过主体意识的选择,会适应主体的精神状态,使音响的性质得到某种改变。主体不同的精神状态和情感体验会对音响产生不同的感受,在一定程

① 安德烈·巴赞:《电影是什么》,中国电影出版社1987年版,第168页。
② 欧纳斯特·林格伦:《论电影艺术》,第106页。

度上可以说声音为人而发,配合人物的动作神情,使声音与情感、情绪相联系。如伯格曼导演的《野草莓》中,我们可以清晰地听到主人公埃萨克"怦怦"的心跳声,这种对心跳的夸张处理,表现了埃萨克在噩梦中紧张、恐惧的精神状态。创作者通过对音响效果的主观处理,可以发挥声音创造心理气氛的独特作用,正如林格伦所说:"电影增添音响以后给人物刻画方面开辟了一个新的境界,使性格刻画更为深刻,更能表现个性。"①

3. 音响可以增强情绪感染力。人的五官感觉的形成是以往全部世界历史的产物,"五官之一的耳朵,在不断的实践活动中,对客观世界的各种复杂的音响,变得日益敏感,能够通过对各种不同音响的辨析,体验到种种不同的环境气氛"。利文斯顿指出:"音响效果能表达相当多的含义,甚至能产生巨大的情绪感染力。"如日本影片《米》结尾的送葬场面,每个人物都是沉默压抑的,只有钹声断断续续地回旋在空中,发出单调悠长的响声,如泣如诉,像冰凌一样渗出丝丝凉意无法抵挡,强化了全片浓重的悲剧气氛。由此可见,音响可以表达出单纯的视觉画面难以表达的抽象、复杂的思想情绪。

4. 音响可以制造戏剧性效果。音响是在一定的时空里展开的,因而具有节奏性,是电影叙事节奏的组成部分。音响可以加速或减缓、强化或弱化画面的内外节奏和观众的心理节奏,制造出特定的戏剧性效果。美国恐怖片《沉默的羔羊》里,女警官斯塔琳深入虎穴寻找杀人凶手那场戏,画面上一片朦胧模糊,观众仅听到斯塔琳急促、沉重的呼吸声与喘气声,突出渲染了恐怖惊悚的气氛,衬托出女警官坚毅勇敢的性格。

5. 利用音响单独表意。电影并非全部依赖视觉影像来叙事,声音也可以代表相应的动作。创作者合理利用声音来交代人物动作,可以分担画面叙事的任务,使影像表意更为紧凑,节奏更为加快。这种双轨并进、相得益彰的手法,可以大大拓展电影时空的表现范围,增加画面的信息量,并能唤起观众相应的联想。如意大利

① 欧纳斯特·林格伦:《论电影艺术》,第92页。

影片《罗马十一时》招聘打字员那场戏中,导演用疏密快慢不一的打字声来表示打字员的操作速度,配合其他应聘者的面部表情,生动地表现她们随着打字声快慢节奏的变化而引起的微妙心理。该片成功地将音响纳入了剧情结构,表现得丝丝入扣,成为声画对位的经典段落。音响效果特别适合于暗示,这种暗示方法比直接陈述更加有效。例如血淋淋的凶杀场面等感官刺激镜头,完全可以用音响来暗示,"声音本身即是画面,你可以使用它们而无需可见形象的支持,一旦声音被识别出来,就不用表现便能知道发生了什么事。"用音响表意,能使影片叙事结构更加紧凑、充实,更富有表现力,正所谓"用笔之妙,妙在虚实"。

6. 音响可以连接画面。电影中的画面大多是片段的,声音则是连续的,由于上一段画面音响所包含的思想情绪具有延伸性,往往自然而然地渗透到下一段画面,从而使上下两个段落连接成为一个整体。波布克指出:"流行的剪辑技巧出色地运用了叠化音响剪辑,一个场面的伴音和前面或后面的场面的伴音相重叠。剪辑师运用这一技巧来改变或丰富相互无关联的视觉形象,来连接一个场面到另一个场面的动作,并加快影片的速度。"① 如影片《美国往事》中通过电话铃声将不同时空的场景连接在一起;《三十九级台阶》中将火车声前置,引出杀人凶手乘火车出逃。上述这些音响处理都起到了"声音桥梁"的作用,使画面叙事贯通流畅。林格伦对此总结道:"把活动的形象和音响结合起来的方法,能够使观众产生自己在连续不断地进入和退出一系列事件的印象。"② 可见音响也能承担剧作功能,在结构方面发挥承上启下、转换时空的作用。

7. 音响使"静默"成为艺术手段。陈西禾在《电影的画面与声音》中提出:"有声片不等于无声片加声音,它的静默在性质上有别于无声片中那种原始的静默。这是一种有意的静默,一种使人感觉得到的静默,一种有表现力的静默,一种与声音相互映衬相互生

① 李·R·波布克:《电影的元素》,第135页。
② 欧纳斯特·林格伦:《论电影艺术》,第110页。

发的静默。它里面的静默有新的意味,新的价值。"无声寂静也是一种空间感觉,一种情绪效果。如《邦尼和克莱德》的结尾,主人公被大批警察包围,所有武器一齐瞄准了他俩,邦尼和克莱德绝望地互相对视,画面一片死寂,表现出生死关头的紧张状态,刻意渲染了邦尼与克莱德的悲剧命运;紧接着爆发出一阵密集的枪声,由于先前"死寂无声"的衬托而更具冲击力。由此可以明白,在无声中潜藏着一种难以言表的张力,正如波布克所说:"无声用得巧妙,悄声无息可以比金鼓齐鸣更有感染力。"①在有声电影中别具匠心地运用静默手段,的确具有"此时无声胜有声"的绝妙意味。

电影艺术是一个审美观照的世界,音响对影片的整体效果起着不可忽视的作用,可以调控观众对影片的欣赏与理解。因此,进入影片的音响必须是经过选择和艺术提炼的。音响元素的加入,能使电影充满生活气息,真切动人,和画面一起表达出复杂深刻的思想内涵。波布克强调说:"声音在电影中的作用之大无法估量。"爱因汉姆也指出,"一部好的艺术作品的主要条件,就是应该明确地、干净利落地把它使用的工具的特殊属性全部表现出来。"这就不仅要求创作者挖掘音响的表现潜力,还要求观众训练自己的耳朵,在电影欣赏中学会谛听,通过听觉和视觉两个途径去细细体味银幕上的艺术世界。

二、音乐

电影诞生之初,就与音乐结下不解之缘。林格伦在《论电影艺术》中回顾说:"1896 年 2 月,卢米埃尔兄弟的影片在英国第一次公映时,就由钢琴临场伴奏流行歌曲。"②早期的电影理论家认为,采用音乐伴奏不仅可以掩盖放映机发出的噪音,而且可以满足观众视听一体的感受方式,适应无声的画面。因此,音乐始终是电影不可或缺的组成部分。在为无声片伴奏的过程中,电影人发现了音乐在电影中所具有的艺术魅力。1908 年,法国作曲家圣·桑率

① 李·R.波布克:《电影的元素》,第 109 页。
② 欧纳斯特·林格伦:《论电影艺术》,第 136 页。

先为无声片《吉斯公爵被刺》谱曲,此后有更多的作曲家陆续为某部无声片作曲。这种专门为电影而谱写的音乐,已经做到配合画面的情绪与节奏,扩大了电影艺术的表现力。科学技术的进步为音乐正式进入电影奠定了基础,1927年10月美国第一部有声电影《爵士歌王》公映,同时也标志着音乐片的诞生。

音乐作为一门独立的艺术种类,有着成熟的艺术表现形式。而电影音乐是不同于纯音乐的,电影音乐具有以下三个特征:

1. 从属性。电影是以影像为主的综合艺术,音乐只是其中的一个组成部分,它必须和其他元素一起共同完成电影艺术的最终目的。纯音乐创作者拥有自己完整的创作空间,可以独立自由地抒发创造者个人的思想感情。而电影音乐必须配合影片的画面、情节与情绪,为整体服务。电影作曲家首先要面对导演的总体构思,与导演展开充分交流,在观看拍摄样片之后,和导演一起制定音乐的基调。例如美国影片《教父》中有很多凶杀暴力场面,但由于导演的意图是在黑手党家族的兴衰沉浮中揭示人性,所以使用的音乐都是富有浓郁感情色彩的旋律。电影音乐必须与画面有机结合,除非有特殊的艺术追求;音乐的基调应当与画面的基调相匹配,音乐的长度也取决于画面的长度,服从画面的需要。在一定意义上可以说电影音乐属于"命题作文",电影综合表达的需要是电影音乐存在的前提。此外,从接受角度来说,观众的注意力是有选择的,具有明确含义的叙事层面在吸引观众注意力方面占据明显优势,而抽象的、含义不明确的音乐大多作用于观众的潜意识,起到渲染、暗示的作用。所以说,"最好的音乐是听不见的音乐"。

2. 间断性。纯音乐是在时间中展开的艺术,是按照自己的内在逻辑发展的。电影音乐由于它的从属性,因而不强调时间方面的连续性,呈现出间断性特征。在无声片时代,现场音乐伴奏是从头到尾贯穿始终的,除了满足观众视听合一的心理需要,也即兴模仿一些动作音响。在有声电影时代,无声片依赖音乐伴奏的做法已不复存在,电影音乐不必从头到尾贯穿。再则,电影是由一个个叙事段落组成的,不同的段落对音乐有着不同的要求,所以电影中的音乐是分段演绎的,不可能像纯音乐那样具有完整的连续性和

严谨的结构。

 3. 简明性。电影音乐的简明性体现在音乐旋律的简明和乐器的使用。纯音乐没有时间的限制，电影音乐则必须面对电影总体结构中所享有的时间容量。电影画面在一两秒钟之内就可以让人一目了然，一个简单的乐思却至少需要十几秒钟的时间才能让人初步接受。由于电影音乐是间断出现的，其长度必须受画面长度的限制，这就要求电影音乐精练集中。此外，电影是一种通俗的大众艺术，如果乐器配置过于复杂，不能完美地配合电影的画面，那么就会破坏观众对电影本身的欣赏，使观众出戏。所以电影中的音乐必须遵守"共同表现"的原则，尽可能做到简洁明了。

 根据音乐与画面的关系，电影音乐可以分为有声源音乐和无声源音乐。有声源音乐是指由画面内的空间提供声源的音乐，又被称为叙事空间的音乐或写实性音乐，具有很强的现场感和真实感。无声源音乐是指画面中看不到声源的音乐，是导演根据影片的需要而设计的，来源于影片创作者对画面的主观感受，又被称为非叙事空间的音乐或功能性音乐，其主要作用是揭示人物的心理状态，渲染特定的感情，起着诠释、充实、评价画面内容的作用。

 音乐是听觉艺术，画面是视觉艺术，两者都是通过一定的时间延续来展示各自的艺术魅力。在影片放映的同一时空中，它们势必会以不同的形式结合在一起。根据音乐与画面之间的匹配关系，可以划分出音画同步、音画分离、音画并行、音画对位等形式。

 音画同步和音画分离主要是从音乐与声源的关系上加以区分的。音画同步是指音乐的声源由画面中的视觉影像提供；音画分离是指画面中的视觉影像未提供音乐的声源，致使音乐同画面相互分离。音画并行和音画对位主要基于音乐与情绪的关系。音画并行是指电影音乐与画面在内容、情绪、节奏等方面是统一的，是相辅相成、交相辉映的，音乐对画面起诠释、强化、渲染的作用；音画对位是指电影音乐与画面在情绪、内容及艺术表述上相互独立，通过差异性或对比性达到某种和谐，是一种对立统一的辩证关系，既超越了画面也超越了音乐，为欣赏者提供了创造性审美的空间。

 电影音乐在影片中的艺术功能主要有以下三项：

1. 创造节奏。电影的节奏可分为内部节奏与外部节奏。内部节奏是指观众意识的收缩与扩张；外部节奏分为情节节奏和蒙太奇节奏，前者指情节进展的快慢，后者指镜头组合所形成的蒙太奇速度。外部节奏是清晰可见的，内部节奏则比较抽象，但外部节奏可以作用于内部节奏。林格伦在谈到电影音乐的功能时说："它可以加强影片情绪上的高潮，偶然也可以用来缓和情绪上的冲动。"①因此，电影音乐是导演控制和影响观众情绪、创造节奏的重要手段。例如在基耶斯洛夫斯基的《蓝色》中，导演出色地运用音乐创造出悠然难尽的内在节奏。当朱莉病愈后坐在墙角，沉浸在不堪回首的往事中时，画面外骤然响起的小号声让观众深深感受到朱莉内心痛苦的挣扎。由于音乐强有力地推动了影片的内在情绪，奠定了全片忧伤、凄婉、孤独的基调。

2. 抒情功能。电影的表意系统是由画面、对白、音响、音乐共同组成的。虽然这个表意系统是一个有机的统一体，但由于组成成分的性质不同，所以各自承担的功能也有所不同。苏珊·朗格在《情感与形式》中论述说："音乐是情感生活的音调摹写。音乐的音调结构与人类的情感形式——增强与渐弱，流动与休止，冲突与解决，以及加速与抑制，平缓和微妙的激发，梦的消失等形式，在逻辑上有着惊人的一致。这种一致恐怕不是单纯的喜悦与悲哀，而是与二者或其中一者在深刻程度上，在生命感受到一切事物的强度、简洁和永恒流动中的一致。这是一种感觉的样式和逻辑形式。音乐的样式正是用纯粹的精确的声音和寂静组成相同的形式。"所以音乐能够凭借自己感觉的样式和动态结构的特长，来表现运用其他语言难以表现的生命经验。林格伦认为："电影音乐家的任务正在于能很准确地意识到银幕形象在什么时候越出了严格的现实主义范围，因而需要音乐作诗意的延伸。"②所以，电影音乐成为最细腻、最直接、最丰富地表达感情的艺术形式，抒情成为电影音乐最突出的艺术功能。例如日本作曲家早坂文雄为《罗生门》创作的

① 欧纳斯特·林格伦：《论电影艺术》，第141页。
② 同上书，第144页。

音乐,具有很强的主观性和抒情性。在当事人回忆的段落里,音乐完全配合当事人的情绪以及事件发展的过程,或轻松、或沉重、或紧张、或暗藏杀机,在人物情绪到达高潮时戛然而止,与画面一起将叙述者的主观印象细腻地呈现出来。

3. 结构功能。音乐可以用来表示时间和人物的变化,从而推动叙事的进展。在影片《可诅咒的人》中,凶手总是不由自主地用口哨吹出《培尔·金特》的旋律,这首曲子便成了凶手的标志,此后当盲人听见这个曲子时,就知道凶手又出现了。在库布里克导演的《发条橘子》中,贝多芬的《第九交响曲》被赋予了更多的含义。主人公阿历克斯是一个凶狠残暴的少年犯,同时又是《第九交响曲》的忠实爱好者。《第九交响曲》在该片中数次出现,第一次是阿历克斯施暴后回到家里,打开电唱机欣赏贝多芬这首名曲,心满意足地结束了当天的生活;第二次是在"心理改造实验室",阿里克斯被强制性一边看法西斯暴力片,一边听《第九交响曲》;第三次是作家强迫阿里克斯收听此曲,导致阿里克斯精神崩溃,最后跳楼自尽。在这里,《第九交响曲》不仅是一个意味着阿里克斯命运改变的符号,而且还蕴含着导演对未来社会及人性的深刻思考。

三、话语

在有声电影出现以前,电影被称作"伟大的哑巴"。当银幕上的角色终于开口说话时,观众们兴奋不已。但由于过分依赖对白,当时不少电影艺术家指责有声片破坏了默片艺术的美。随着各国电影艺术家不懈的探索,话语作为一种重要手段,通过和视觉造型的有机结合,成为电影艺术的重要组成元素。

话语是人与人之间传达信息、交流情感的最主要的工具,也是最活跃的电影元素之一。话语包括人物对话、内心独白、旁白及画外音。精彩的话语,可以传神地表现人物性格,传达言外之意,使观众体会到画面难以表现的种种意味。例如美国影片《阿甘正传》中,汤姆·汉克斯为了塑造弱智者阿甘的形象,特意为角色设计了一种含混不清、语速较慢的特殊语调,生动地表现了阿甘单纯淳朴

的性格特点。又如法国影片《情人》,通过具有张力的对白、内心独白和滔滔不绝的画外音,"刻画出一群感情异化的人和试图逃离孤独处境的普通人"。由法国著名女演员让娜·莫罗为该片配的画外音声情并茂,如同抒情诗一般,赋予声音以生命的质感。

话语并非电影特有的表现手段,但在电影中的地位非常重要。对于电影创作者来说,关键问题是如何使用好话语。林格伦强调指出:"电影应尽量少用那种只是单纯通过言语去叙述的故事,因为画面可以去表现事件,尤其是由于影片的画面有各种表现手段,所以它能一言不发而又有所指,也就是说,它可以将用言语来说明的镜头涵义转为用造型表现来表达。"①

话语和画面分属不同的表意系统。电影画面具有直观性,直接作用于观众的感官;话语主要作用于人们的思维。当叙事内容进入电影之后,必须赋予逼真、具体的视觉造型,话语一般处于次要地位,应尽量避免用话语解释画面的简单做法。倘若观众从视、听两方面获得相同的信息,严格说来就属于重复,浪费了观众的注意力。创作者应把话语的重点从语义转移到语境和语势,寻找与画面的契合点,使话语电影化,正确处理好话语和画面的关系。克拉考尔认为:"只有当话语的含义是我们所捉摸不到的,只有当我们唯能从讲话者的形象来把握一切的时候,话语才是最最电影化的。"②

电影作为雅俗共赏的一种传播方式,其魅力之一就是能满足人们的视觉快感。电影的视听造型对感官和心灵都起作用,正如苏珊·朗格所说:"艺术,就是将情感生活投射成空间的、时间的或诗歌的结构,这些结构就是情感的形式,就是将情感系统地呈现出来供人们认识的形象,艺术的本性就是将情感形象地展现出来以供我们理解。"③现代心理学证明,人们对情感的意识来自肉体感

① 欧纳斯特·林格伦:《论电影艺术》,第151页。
② 齐格弗里德·克拉考尔:《电影的本性》,中国电影出版社1981年版,第136页。
③ 苏珊·朗格:《情感与形式》,中国社会科学出版社1986年版。

官的直觉比来自象征符号更生动,具体的形象所造成的刺激比抽象文字更能引起深层无意识的反应。电影直接作用于观众的视觉和听觉,观众所获得的直观判断越多,审美体验就越强烈,美感就越集中,趣味就越浓厚。因此,电影观众只有通过对电影视听语言的解读,才能更深刻地欣赏电影、理解电影。

第三章
蒙太奇

蒙太奇这一概念，通常在三个不同的层次上被使用。其一，美学观念的层次——指对电影美学特征的一种描述；其二，艺术技巧的层次——指电影叙事与表现的手段和方式；其三，电影剪辑的层次——指电影后期制作的一个环节。不管是创作电影还是欣赏电影，透彻理解蒙太奇的含义、特征、功能、类别等方面的知识，都是必不可少的专业修行。值得强调的是，学习蒙太奇并不仅仅是掌握概念或类别划分的问题，而是对电影本性的深入把握。

第一节　蒙太奇由来

要想了解蒙太奇的由来，首先要追溯电影的发明。从艺术史的角度来看，电影的诞生直接与照相术有关，拍摄电影至今仍运用与照相机类似的三脚架，便是一个证明。照相术的特点是瞬间成像，也就是说，它通常是截取拍摄对象的某个瞬间，以静止图像的形式呈现。照相术的最大局限就是无法表现运动过程，在这方面，它与曾被莱辛归入空间艺术的美术、雕塑等在存在形式上有相同之处。照相师们当然不会忽略此种局限，历史上几位富有探索精神与创新精神的照相师，一直致力于从技术层面上去克服这种局限。例如电影史上有名的"幕布里奇试验"，他动用二十多架照相机按一定间隔排开，当马匹跑过时依顺序按下快门，由此拍摄一匹

奔马在运动过程中的一组系列照片。然而，这是记录奔马运动的一种勉强方式，就每幅照片而言，它并没有超越照相术静止图像的固有局限。可见从技术角度来说，照相术并不能自然地推动电影的诞生。

实际上，电影发明者是从另一个途径，即民间的视觉游戏中得到启发，又经过反复试验和改进，才创造出人类历史上第一台电影摄影机的。摄影机相对于照相机的革命性，就在于它把照相机的瞬间成像发展为连续成像。电影摄影机进行连续拍摄不仅意味着时间的延伸，也意味着空间位置的变动，于是摄影机记录物体的运动由此变成了一种现实。电影摄影机记录和呈现物体运动的能力，成为早期电影最大的魅力。当最初一批摄影师对着拍摄对象不间断地拍完所有的胶片，接着在放映时将物体运动投射在银幕上时，观众们都被电影能"复原"真实生活的新奇能力征服了。由于照相术只能达到对拍摄对象的瞬间成像，而电影记录活动影像的前提条件却是时间和空间的连续性，这就使电影合乎逻辑地把连续摄影视为革命性的一步。当电影发明者把摄影机搬到大街上，随意拍摄各种街景、行人、车辆时，他们所引以自豪的正是电影还原活动影像、表现物体运动的那种魔力。然而，电影对于照相术的这种革命性进展，一开始并未使电影成为艺术，而是回到了生活。这一方面是因为露天拍摄一时还不可能拥有照相馆里比较齐备的灯光设备、比较成熟的照明技术来尝试艺术表现的可能性，另一方面电影发明者所迷醉的并不是如何拍得更艺术化，而是如何呈现运动的幻觉，如何使电影更加逼近生活真实。当时让他们感到无比兴奋的，并不是发现了一种新的艺术，而是发明了一种新的技术。总之，他们满足于还原生活，没有去考虑如何超越生活。

早期的电影拍摄者像照相师那样，想拍什么就把三脚架一架，调好光圈和焦点，然后不间断地拍完机箱里所装的胶片，电影先驱者卢米埃尔兄弟和梅里爱早期的影片都是这样拍成的。那时他们拍电影只知道连续拍摄，却不知道可以在拍摄中途随时停拍，更不知道在何时停拍以及为什么要停拍。正像许多科技发明都归功于种种偶然事件那样，梅里爱发现"停机再拍"的奥秘也来自于一次

偶然的事故。一天他在马路边连续拍摄街景,突然胶片在摄影机里被卡住不动了,梅里爱只好中断拍摄,动手排除机器故障。当摄影机恢复正常运转之后,原先想拍摄的连续性景象早已不复存在,重新拍摄的一段画面与此前拍摄的画面之间出现了跳跃。梅里爱从中首次发现电影除了连续拍摄之外,还可以停机再拍。这个偶然事故不仅启发梅里爱创作了一系列充满视觉游戏的影片,还使他领悟到拍电影可以在剧情需要的任何时候有意中断画面的连续性。从这个意义上说,世界电影史上第一位电影艺术家的称号应当归属于梅里爱。作为一个里程碑,这个偶然事件的意义并不仅仅限于发现停机再拍的技巧,而是发现了电影叙事的种种可能性,其中包藏着极大的艺术创造空间。以往拍摄电影的目的限于实现对物体运动的忠实还原,其性质是建立在对现实生活的单纯模仿。当电影仅仅用于连续拍摄这一种可能性时,摄影师是无需选择也无从选择的;当电影既可连续拍摄,又可中断连续性时,选择的可能就出现了。林格伦正确地指出:"在蒙太奇技巧方面首先要注意的一点是,蒙太奇使电影导演获得了一个发挥选择能力的新场所。"①比如要表现一个人准备出门,连续性拍摄免不了要从他如何穿衣戴帽、出门关门来逐一展现,这些烦琐的细节动作容易让观众感到厌烦。一旦电影摄影具备了随时中断的可能,创作者就可以对运动过程进行有意识的筛选,将观众感兴趣的细节拍摄下来,而把那些无谓的动作细节予以舍弃。

那么,究竟应该选择哪些动作连续拍摄,又选择哪些动作加以舍弃呢?电影创作在选择过程中,必然要考虑选择的动机与效果。于是,艺术问题便合乎逻辑地浮现出来了。当然,从停机再拍所发展出来的,绝不仅仅是选择什么、舍弃什么而已,乃是创作主体有意识挖掘各种艺术可能性的问题。这一点对电影成为一门艺术至关重要。

普多夫金曾以拍摄游行队伍为例来加以论证:如果摄影师只是把摄影机放在一个固定的地点,让游行队伍川流不息地在镜头

① 欧纳斯特·林格伦:《论电影艺术》,第56页。

前面走过，那么观众观看银幕上所表现的游行，就像他们看着游行队伍真正从自己面前走过所花费的时间一样久，也像实际的游行队伍从观众面前走过时所看到的一样多。假如换一种拍法，摄影机除了拍摄游行队伍的远景之外，还推到人丛中把最具有特征的细节如红军战士、工人和少先队员选拍下来，再把这三个片段连接在群众游行的远景之中，便构成了游行队伍完整的银幕形象。普多夫金总结道："电影拍摄的方法不仅是把镜头前面所发生的事件简单地拍在胶片上，而且是用一种特殊的表现形式把这一事件在银幕上表现出来。实际发生的事件与它在银幕上的表现是有显著区别的。正是这个区别使电影成为一种艺术。"①普多夫金指出的这个区别或许带有蒙太奇学派的理论色彩，然而必须承认，普多夫金所进行的探索，其实就是把现实生活中的连续事件有意地中断，通过接入一系列的非连续镜头，重新建构对一个连续事件的艺术再现，使现实的连续时空被改造成为电影的相对时空——这正是电影本性之所在。由于间断和连续的矛盾统一关系，电影的叙事与表现已发展出丰富多样的艺术技巧：既有像蒙太奇那样以中断时空连续性作为艺术手段的，也有像长镜头那样尽可能保持时空连续性的；既有像叠化那样以空间的中断来表现时间连续的，也有像闪回那样以时间中断来表现空间（想象）连续的……至于蒙太奇比喻、声画对位等各种剪辑技巧，更是充分利用电影时空中断和连续的矛盾统一关系。今天，当人们从电影上看到各种蒙太奇艺术技巧，被这些艺术技巧搞得眼花缭乱时，大概不会想到：所有这一切竟然是从梅里爱一次偶然的卡片事故中发展而来的。

相对于照相术的瞬间成像而言，电影在草创时期主要探索连续摄影的问题。而自从梅里爱发现"停机再拍"手法之后，电影创作者开始考虑电影叙事如何处理"可间断的连续性"以及其中所包含的艺术可能性。可以说，电影是自梅里爱那一次偶然事故之后，才逐渐与现实分野而步入艺术领域的。从这个事故中引发出来

① 普多夫金：《论电影的编剧、导演和演员》，中国电影出版社1980年版，第55页。

的,是电影对现实的连续时空加以中断和重新连续的可能性,于是电影创作者不再满足于还原生活的真实。相反,有更多的人把注意力转向了如何通过中断和重新连接来发展电影叙事的艺术技巧。电影史就此进入了这样一个新阶段:两段互不相连的胶片,彼此存在着怎样的关联可能,以及如何让这些可能来为电影的叙事与表意服务——这就是电影史上最重要的蒙太奇时期。电影蒙太奇出现在20世纪10～30年代,在默片时期已经形成大致的轮廓,并在苏联蒙太奇学派那里得到理论方面的总结。直至当代,蒙太奇理论依然值得进一步探究。

第二节　蒙太奇概念

蒙太奇是法文 montage 的译音,原本是建筑学用语,意为装配、安装。引申到电影理论中,是指电影镜头与镜头之间的构成与组合。在电影创作中,如果把两个不相连续的镜头加以连接,就称之为蒙太奇,它是对应于电影构成的一个层次。

电影的本体构成包括画面、镜头、蒙太奇、场景等不同的结构层次。最基础的构成层次是单一的画面,它对应于电影胶片中的一个画格。从单一的画面出发,一组连续的画面构成一个镜头;一组不连续的镜头相互连接,构成一个蒙太奇镜头;一组蒙太奇镜头构成电影的一个场景,如此等等。电影语言和文字语言有相似之处,文字语言的构成层次也是从文字(或拼音符号)、词汇、句子到段落。可见,蒙太奇是比单一的镜头更高的构成层次,是将镜头元素加以组装的规则,是一种电影语言符号系统的修辞手法。

蒙太奇参与电影本体建构这一事实,充分说明了电影本身就是一个发展的产物。蒙太奇虽然源于梅里爱的偶然事故,但不管是实践还是理论,都是不同国家众多电影创作者共同努力的结果。在这个基础上,蒙太奇观念从不同角度、不同方面不断获得补充、深化和发展。

当梅里爱的电影传入美国之时,美国同行尚在拍摄最原始的、由单个镜头构成的影片,还没有学会如何来叙述一个故事。最早

尝试在电影中移动机位，将特写镜头与全景镜头交替运用的是斯密士，所以萨杜尔在《电影通史》中，也把斯密士列为蒙太奇的发明人。萨杜尔指出："这种技术就是现代意义的蒙太奇，也就是特定镜头与全景的交替出现，而中间没有任何说明来为这种视点的骤然改变寻找理由。"①

对梅里爱的电影感兴趣的还有一位名叫鲍特的美国导演，他细致地研究了那些影片，注意到它们不止包含一个场面或一个镜头，而是相互衔接的。这使他萌生了一个想法，可以把拍下的镜头按照一定的程序加以剪辑。1902年，鲍特从片库里把一些表现消防队员工作的素材镜头挑选出来，又通过演员扮演，在摄影棚里补拍一段抢救母亲和孩子的镜头，然后把新、旧两批镜头巧妙地剪接在一起，制作成电影史上堪称经典的《一个美国消防队员的生活》。鲍特合理利用全然不同的两部分素材，创造了一个新的故事。这个故事可以说不是拍出来的，而是把旧片库中的素材和新拍摄的素材剪辑出来的，对以往局限于用单个镜头连续不断地拍摄某个场面的电影来说，无疑是一次观念上的革命。电影不再取决于所拍摄的事件同现实相符，而取决于如何把素材重新剪接在一起。鲍特在电影史享有的地位，在于他确立了剪辑原则，即挑选和连接分散的镜头以制成连贯的影片。

促使电影蒙太奇语言向前迈出决定性一步的是电影大师格里菲斯，他对蒙太奇镜头的创造性运用是多方面的。格里菲斯在影片《贪财》中，将戏剧化的特写镜头和反拍镜头交替使用；在《埃诺克·艾登》中，将主人公在荒岛上的镜头与未婚妻的面部特写镜头快速交切；在《道莉冒险记》中，他创造了"闪回"手法；在《凄凉的别墅》中，他应用平行蒙太奇，创造了著名的"最后一分钟营救"……格里菲斯所创造的蒙太奇语言尽管千变万化，但都建立在一种简单的电影观念上：电影镜头是可以根据艺术需要来中断和重新连接的。此前，斯密士已经掌握让连续拍摄的胶片在某一时刻中断，而后移动机位再连续拍摄；鲍特的功绩则在于确立了剪辑原则，即

① 乔治·萨杜尔：《电影通史》，第115页。

把那些分散的片段镜头按一定顺序连续起来。而现代电影观念的确立应归功于格里菲斯,他把一部影片分解成若干段落,每一段落分解成若干个镜头,初步形成电影导演分镜头拍摄的形式规范。总之,美国导演早期致力于探索电影叙事如何更合理、更巧妙、更能吸引观众。在电影史上,美国学派对电影艺术的贡献主要表现在叙事蒙太奇上方面。

真正把蒙太奇的原理阐释清楚,把蒙太奇提升到理论层面来认识和概括的是苏联的蒙太奇学派。特别是电影理论家库里肖夫,根据一系列电影实验对蒙太奇理论进行了更有美学高度的概括。库里肖夫的电影实验基于最简单的关于艺术的看法,他认为在每一门艺术里首先必须拥有素材,其次是组织素材的方法,而这种方法必须特别适合于这门艺术。电影的素材就是影片的片段,而构成方法则是按照一种特殊的被创造性地发现的次序把片段连接起来,亦即蒙太奇。普多夫金曾描述过库里肖夫做的一个实验:"我们从某一部影片中选了苏联著名演员莫兹尤辛的几个特写镜头,我们选的都是静止的没有任何表情的特写。我们把这些完全相同的特写与其他影片的小片段连接三个组合。在第一个组合中,莫兹尤辛的特写后面紧接着一张桌上摆了一盘汤的镜头,这个镜头显然表现出莫兹尤辛是在看着这盘汤。第二个组合是,使莫兹尤辛的镜头与一个棺材里面躺着一个女尸的镜头紧紧相连。第三个组合是这个特写后面紧接着一个小女孩在玩着一个滑稽的玩具狗熊。当我们把这三种不同的组合放映给一些不知道此中秘密的观众看的时候,效果是非常惊人的。观众对艺术家的表演大为赞赏。他们指出,莫兹尤辛看着那盘忘在桌上没喝的汤时,表现出沉思的心情;他们因为他看着女尸那副沉重悲伤的面孔而异常激动;他们还赞赏他在观察女孩玩耍时的那种轻松愉快的微笑。但我们知道,在所有这三个组合中,莫兹尤辛特写镜头中的脸都是完全一样的。"[①]库里肖夫的实验同样是在探讨不同镜头之间的组接可能。

① 普多夫金:《论电影的编剧、导演和演员》,第118页。

如果说格里菲斯的蒙太奇倾向于探讨如何将一个景分成几个镜头,使之表现得更为生动;那么苏联蒙太奇学派更倾向于探讨中断的镜头如何连接,使之产生较复杂的关系。依据库里肖夫对蒙太奇的实验,苏联导演爱森斯坦更多地把注意力放在如何衔接两段不相连的胶片,从中传达出特定的思想理念,由此而形成了理性蒙太奇的一系列主张。普多夫金则更多地把注意力放在如何衔接两段不相连的胶片,从中传达出特定的情感或情绪,由此而形成了抒情蒙太奇观念。当时,爱森斯坦和普多夫金还就表现蒙太奇问题展开过激烈的论争。

爱森斯坦的理性蒙太奇观念虽然产生很大的影响,但被他强调过了头,从实践情况来看,其局限性也大。实际上,蒙太奇探索连续性的中断并不仅仅限于时间方面,更为人忽视的体现在空间方面。巴赞指出:画面后景的模糊是随蒙太奇而出现的。它不仅是因采用近景而产生的必须的技术手段,而且也是蒙太奇合乎逻辑的结果,是它的造型手段。为了让两个互不相关的镜头重新连接以产生新的含义,爱森斯坦只有尽可能地简化单个镜头的信息量,让画面的前景作为主要的呈现部分,以便和另一个镜头的前景建立可被观众解读的关联。理性蒙太奇既中断了画面内和画面外的空间连续性,也中断了画内纵深空间和平面空间的连续性,它总是尽可能使信息表现在镜头的平面上,以便让它和下一个同样是平面性的镜头构成一定的含义。爱森斯坦的理性蒙太奇因为主观随意性和强制性灌输,不能被广泛接受。真正对电影实践产生影响的反倒是普多夫金的创作方法,特别在中国,普多夫金的蒙太奇观念从30年代起,就对中国电影编导产生过深远的影响。

从鲍特和格里菲斯开始的电影蒙太奇,是把现实时空的连续性有意识地中断,从而分解为若干个依次衔接的镜头,给观众先验地确定内容含义。当奥逊·威尔斯在《公民凯恩》中系统地运用景深镜头时,巴赞敏锐地发现了它对电影的革命性意义。景深镜头把同样的清晰度赋予纵深空间,由纵深空间和平面空间建立起来的连续性,实际上已经破坏了蒙太奇依靠画面信息的单一才得以

表情达意的条件。这也意味着在景深镜头中,由于利用了技术的进步,蒙太奇得以施展其主观随意性和强制性的那个基础已不复存在了。一般的电影史和电影理论,通常强调美国蒙太奇学派与苏联蒙太奇学派之间的区别,认为前者着眼于叙事蒙太奇,后者着眼于表现蒙太奇。实际上,这两个学派之间有一点是相同的,都基于这样一个出发点,即电影时空是可以不同于现实时空的,电影创作是可以由导演通过镜头与镜头之间的切换与组接来实现某种意图的。只不过对苏联蒙太奇学派来说,他们特别强调两个不连贯的镜头之间可以产生新的含义。

第三节 蒙太奇时空

经典电影理论把蒙太奇技巧描述为景和景的切换,也就是从一个镜头切入另一个镜头,在两个镜头之间建立起一种关系。然而,蒙太奇在电影中的运用,并不仅仅取决于电影艺术家的创造,也取决于电影观众的接受。

匈牙利电影理论家巴拉兹在《电影美学》中曾记述过一个西伯利亚姑娘的故事:这个受过相当教育的姑娘从西伯利亚的集体农庄到莫斯科探望亲戚,莫斯科的表兄弟们带她上电影院去看电影,因为还有别的事情,便把她一个人留在电影院里。影片是一部滑稽片,但这个从未看过电影的姑娘回家时,竟然面色苍白。表兄弟问她喜欢看电影吗,她连说:"太可怕了,太可怕了!我真不明白为什么让这种可怕的东西在莫斯科上演!"表兄弟追问她到底发生什么可怕事情,她回答道:"电影里把人的身体大切八块,头扔在这边,身子扔在那边,手又扔在另一个地方。"原来这个从未看过电影的姑娘所指的可怕事情,就是影片中的蒙太奇切换。如今,即便是年龄更小的儿童看电影,也不会对影片中此类蒙太奇处理感到害怕。这就是巴拉兹在《电影美学》中一再探讨的"视觉文化",观众在看电影的实践过程中不断积累起来的视觉经验,使他们对影片中经常出现的镜头切换产生了适应性反应。那些在镜头前被分

割、被切断的物像,又在一系列镜头之后被他们在头脑中重新整合,从而导致对镜头含义的理解。这种适应性反应作为文化传统的一部分积淀下来,观众的视听感知不断受到电影这种艺术形式的训练,不断地积累和丰富有关电影欣赏的经验,他们便再也不会有那个西伯利亚姑娘看电影所产生的误会了。

由此看来,蒙太奇不仅是一种镜头组接的方式,更重要的是蒙太奇建立起有别于现实的电影时空,在蒙太奇背后支持它的是一种假定性的时间和空间的形式。

任何一种艺术都有特殊的时空存在形式,正是这一点决定着艺术之所以成为艺术。在最基本的划分上,西方美学家莱辛曾把艺术划分为时间艺术和空间艺术两大类。绘画、雕塑属于空间艺术,空间艺术通常截取艺术对象的某个瞬间来呈现它的空间状貌,艺术家所依赖的正是处理连续性中断的本领。在表现生活这个问题上,绘画、雕塑只能选择某些接近高峰的瞬间,而无法表现运动的连续性,更无法解决被中断的那个瞬间如何来连续。尽管在史前时期,西班牙阿塔赛拉的画家画过一头有很多条腿的野猪,试图表现运动的连续性;尽管现代西方绘画中也有一个运动画派采用表现运动幻觉的画法,但绘画和雕塑作为中断的艺术,对连续性的解决总要碰到不可逾越的障碍。文学、戏剧则属于时间艺术,可以相当自如地表现连续性,也努力造成中断来引起对某个瞬间的特别注意。但文学需要借助想象,其效果当然不可能那么强烈和具有冲击力;戏剧是直接呈现的,但舞台时空对其表现力仍然造成了很大局限。如中国古典戏剧中的"亮相",便是在动作连续的某个瞬间有意作出停顿,以便引起观众的特别注意。又如日本的歌舞伎表演,对中断的尝试是利用"黑衣人"来实现的。"黑衣人"作为转场时替主人公改装或收拾道具的角色,实际上只是起了把主人公同观众隔开的作用,而不是像绘画和雕塑那样,选择某个特别的瞬间来表情达意。

和上述这些传统艺术形式相比,电影在处理时空上的自由无疑是最大的。实际上,这里包括两个不同的问题:其一,电影如何对现实时空加以改造和利用;其二,电影如何表现假定的时空。这

两个问题互相关联,也互相制约。美国电影理论家诺埃尔·伯奇认为:"从形式上来说,一部影片是由取自时空连续体的一系列片段组成的。"①可见,电影的存在形式是和它可以把现实的连续时空加以切割,使之成为一系列片段这一点直接相关的。当现实时空在拍摄时被分解、切割为一系列片段之后,蒙太奇特有的组接功能才把它重新建构为电影的时空,才能使中断和连续达到完美统一的艺术形式。蒙太奇为电影艺术家提供了种种便利:不仅可以使生活中原本具有的时空连续性在必要的情况下中断,而且可以使原本中断的乃至互不关联的镜头形成新的连续;不仅可以采用"定格"技巧来引起对某个中断的瞬间的注意,而且可以采用"叠印"技巧来造成一种非生活所有的连续;不仅可以利用不同的景别来实现不同的中断,而且可以利用不同的运动来获取不同的连续。更值得一提的是,电影创造的时空甚至超越了现实时空的界限,以假定的方式在观众的想象中呈现出未曾有过的新奇经验。例如时间的倒退、重复或超前,在苏联影片《自己去看》中,当男主人公在影片结尾对着希特勒的照片开枪时,随着一声声的枪响,影片切入一系列纪录德国法西斯的资料镜头,所有的镜头都是逆时间呈现的。于是从空中扔下的炸弹又重新收回飞机上,在轰炸中倒毁的大楼又重新矗立起来,行进中的军队突然后退,希特勒从上台执政倒退回他的青少年时代,最终成为坐在他母亲怀里的一个婴儿。时间重复的处理更是常见,将同一个时间片段的镜头重复连接在一起,可造成一种被强调的效果,例如在爱森斯坦的《十月》中用得恰到好处的桥的段落。至于许多科幻电影将故事时间超前设置在未来,甚至在过去与未来之间穿梭来回(如《回到未来》),更是达到随心所欲的程度。

在空间结构上,电影蒙太奇的处理同样比现实的空间要自由得多,已经有不少科幻片把银幕空间扩大到太空及外星球上。在《罗拉,快跑》中,当男友在电话中向罗拉求救时,一个类似小鬼的卡通人打开了罗拉的思维空间,于是在罗拉头脑中储存的一个个

① 诺埃尔·伯奇:《电影实践理论》,中国电影出版社1992年版,第2页。

熟人纷纷跳出,以快切画面一闪而过,表现的正是罗拉在头脑中搜索可以借钱的亲友,最后她决定求助于自己的父亲。这个表现罗拉大脑思维的段落与许多影片中表现回忆、幻觉、想象的段落有所不同,以镜头快切呈现的方式提供了新的感知经验,与观众的思维建立起某种同构关系。在斯派克·琼斯令人难以置信的《成为约翰·马尔科维奇》中,一个不得志的牵线木偶艺人竟然可以从一条秘密通道中一直走进名演员约翰·马尔科维奇的大脑,甚至可以在一段时间内控制马尔科维奇的行动。像这种具有超现实主义风格的影片,其所以能够被观众认同,原因就在于观众已经建立起不同于现实时空的电影时空观念。观众在欣赏时知道电影时空具有假定性特点,知道电影时空比现实时空要自由得多,也灵活得多。

总之,蒙太奇保证了电影导演在处理时空中断和时空连续的问题时,拥有其他艺术形式所不可比拟的更加充分的自由度。正是这种驾驭时空的自由,使电影既能比其他艺术形式更加逼近生活,也比其他艺术形式更加超越生活,产生出电影艺术特有的震撼力。

作为时空形式,蒙太奇实际上包含着两个操作程序:其一是连续性的中断,即如何把一个完整的动作或场面切换成若干零碎的片段;其二是中断的连续,即如何把零碎的片段重新组合成一个在观众意识中得到认同的行为或者观念。可见,蒙太奇对电影的基本意义就在于负责解决电影反映生活的连续与中断的问题,而连续与中断的操作可以产生多种不同的创作意图;其一是叙事目的,即如何通过中断与连续来完成电影特定的叙事;其二是呈现心灵世界的目的,即如何通过中断与连续来模仿人物的内心活动;其三是表现的目的,即如何通过中断和连续来完成创作主体的某些构想。尽管电影已经有一百多年的历史,但在一部影片中存在的无数景与景的切换,表明蒙太奇至今仍然是电影艺术的基础。从美学观念上看,电影从发现连续性的中断出发,开始扭转它回到现实的势头,为艺术创造开拓了前进方向。后来电影所创造的景别处理、蒙太奇切换等一系列技巧,正是从连续性中断的发现开始的。

耐人寻味的是,蒙太奇所以能将中断当作叙事手段,恰恰是因

为观众已经具有把电影放映当作连续过程的心理定势。如果中断不能造成新的连续,如果观众没有在两个镜头之间寻找联系的主观意识,蒙太奇对连续性所作的中断实际上就失去了意义。当然,蒙太奇镜头处理连续性的中断并不是没有限度的。正像任何艺术现象往往在发展过程中走向自己的反面那样,苏联蒙太奇学派在探索艺术的可能性时逐渐忘却了必要的连续性,当中断在理性蒙太奇那里表现出极大的随意性和强制性时,另一种电影观念"长镜头"便通过否定蒙太奇来寻求新的发展途径。

中断和连续这一对美学范畴的确立,使蒙太奇和长镜头作为电影局部理论的局限性表现得相当突出。从美学特征上看,蒙太奇理论是以时空连续性的中断作为其形式结构的基础的,蒙太奇构筑的空间更多地表现在两个或两个以上互不连续的时空的并列。为此,导演势必会忽视乃至有意地放弃对镜头内部的艺术表现。长镜头理论在形式结构上的基础是时空的连续性,克服了蒙太奇理论导致拼接镜头的主观随意性以及违背真实原则的弊病。然而囿于所表现的内容和拍摄设备方面的原因,长镜头追求的时空连续性多少是打了折扣的。说到底,电影蒙太奇理论和长镜头理论的实质,正是中断和连续这一对美学范畴矛盾统一的两种基本形式,只不过各自强调其中一个方面,并在发展中互相构成对立面。作为局部理论,蒙太奇和长镜头在电影史上的意义在于拓展了电影艺术的表现空间,为电影艺术的进一步发展创造了条件。

第四节 蒙太奇类别

美国电影理论家波布克认为:"每一次当电影剪辑师把两个镜头或两个以上的场面切成一系列镜头并接在一起时,他就可以说是创造了一个蒙太奇。"[①]到目前为止,新的蒙太奇技巧还在源源不断地创造出来,在此前提下,要为蒙太奇建立一套完整全面的分类系统是不大可能的。我们为某个对象建立分类系统,关键

① 波布克:《电影的元素》,中国电影出版社1986年版,第136页。

是确定标准,如果标准不同,同一个对象的类别、层次和数量都会发生变化。目前一般电影理论著作和教科书把蒙太奇分为叙事蒙太奇、表现蒙太奇两大类,划分标准是建立在蒙太奇艺术功能上的,其合理之处是恰好对应了电影史上美国蒙太奇学派和苏联蒙太奇学派。然而,这个分类系统却把一个重要的蒙太奇类别——心理蒙太奇排除在外了。表现蒙太奇是创作者主观意图的表现,心理蒙太奇则是影片中人物的心理活动的表现,二者之间有着本质区别。基于此,我们提出蒙太奇的类别可以划分为如下三类。

一、叙事蒙太奇

叙事蒙太奇的特征是以叙事为功能,运用这种蒙太奇的前提在于影片的总体结构是叙事结构,镜头切换主要服从于叙事的逻辑。

常规剧情片主要通过人物的活动和矛盾冲突,通过情节演变展开叙事的。面对这样的影片或影片的段落,叙事蒙太奇表现为寻找和揭示镜头之间的叙事联系,对镜头依照一定的叙事逻辑来整理和重新排列。当然,作为一组镜头的衔接,叙事蒙太奇不可能完成完整的叙事,而是以呈现人物的行为动作,进而构成一个情节段落的叙事,其基本特点是按照时间的线性和动作的连贯性来组接镜头。不管是一条或多条叙事线,叙事蒙太奇通常在镜头之间寻找的基本联系是从时间维度出发的,相邻镜头的组接服从事件的先后顺序或情节的因果律。目前在当代电影里出现一种趋向,银幕时空的转换已经取消传统的过渡技巧(如淡出淡入),因而对叙事逻辑的整理和排列就显得更加重要。这里的关键是对不同时空标志的辨识,以及对人物行为的合理分切,使之能在频繁切换、跳跃的镜头组接中体现叙事的逻辑。

1. 连续蒙太奇

连续蒙太奇通常以一个相对完整的行为过程或场面作为叙事单位,按照这个过程或场面展开的先后顺序,通过对行为或场面的整体分解来构成蒙太奇段落。例如《短暂恋情》表现哈维医生和安

娜之间的偶然相遇：第一个镜头是哈维穿过小镇广场，被旅游团挡住前进的方向，他不得不绕向一张座椅的前面，偶然发现了坐在椅子上进餐的安娜；第二个镜头是哈维打算入座，安娜含笑答应，于是哈维在安娜身边坐下；第三个镜头是两个人开始交谈。这组蒙太奇镜头围绕两个主人公的偶然相遇来切分，在按时间顺序组接之后合成一个完整的事件场面，成为情节叙事的一个部分。

2. 跳接蒙太奇

跳接蒙太奇是在连续蒙太奇基础上发展起来的，其特征是对一个相对完整的行为或事件作不连续、不完整的呈现，最早出现在法国新浪潮电影中。如戈达尔导演的《精疲力尽》大量运用跳接：前一个镜头表现主人公正在一个报亭前买报纸，后一个镜头突然跳接到他站在路边看报；前一个镜头表现主人公正在咖啡馆里喝咖啡，后一个镜头一下子跳接到他在卧室里穿衣服。在中国影片《寻枪》中，马山在一条小巷中大步前行的镜头也采用跳接来构成蒙太奇叙事，场景始终是那条小巷，但马山行进的动作却一再地被中断，并在同一景中相接，给观众造成一种动作不连贯、骚动不安的感觉。显然，跳接蒙太奇不是一般的叙事蒙太奇，而是着眼于特殊的叙事效果。

3. 重复蒙太奇

重复蒙太奇指某个镜头被重复使用，创作者有意把它们组接在一起构成一组叙事镜头。重复蒙太奇的功能在于强调某些具有特殊含义的场景，一方面引起观众特别的注意，另一方面也对人物的命运、性格、心理变化以及关键情节给予强化。例如在苏联影片《个人问题采访记》中，重复蒙太奇被频繁地作为叙事手段，女主人公索菲科童年时被迫与母亲分离，当她从孤儿院回来时，母亲第一次出现在家门口。亲人们向门外迎去，母亲进门——这些动作被重复了三次之多。导演在这里运用重复蒙太奇手法，将母女重逢这一激动人心的瞬间作了充分的渲染。

4. 平行蒙太奇

上述几种叙事蒙太奇是在单一叙事线索下进行处理的，除此之外，叙事蒙太奇还可处理两条或多条叙事线索。平行蒙太奇就

是指两条在空间上间隔、在时间上平行发展的叙事线索,它们构成影片情节的某个叙事段落。这两条叙事线索不可能采取所谓"花开两朵,各表一枝"的传统叙事方式,而只能通过两条叙事线索的频繁中断和交切来达到共时性呈现。由于两条线索之间原本存在着叙事联系,共时性的平行叙事更有利于揭示和强化这种联系。例如在中国经典影片《一江春水向东流》中,一条叙事线表现男主人公张忠良躲在大后方重庆与情妇醉生梦死,另一条叙事线表现素芬在沦陷的上海含辛茹苦抚养儿子、侍奉婆婆,通过这两条叙事线的平行交替,形成了极为鲜明的对比。

5. 交叉蒙太奇

交叉蒙太奇通常也是在两条互相关联的叙事线索上建立起来的,在形态上与平行蒙太奇有点相似,两条叙事线索也是在空间上间隔,在时间上平行发展。但不同之处在于,这种平行关系并不是贯穿始终,而是随着情节的进展,两条叙事线索在空间上的间隔越来越接近,最终实现交叉并汇合成同一条叙事线。交叉蒙太奇的典型首推格里菲斯创造的"最后一分钟营救"叙事模式,他在《党同伐异》中将男主人公的蒙难和女主人公的救援安排在高潮时刻出现,通过一段交叉蒙太奇将"最后一分钟营救"渲染得淋漓尽致。这种蒙太奇技巧往往延长蒙难者陷入绝境的时间,有意夸大营救者在空间上的距离感,因而特别煽情,能产生非常紧张的效果。又如希区柯克导演的《三十九级台阶》中的经典段落:主人公为制止伦敦钟楼上的定时爆炸,把自身悬挂在大钟的时针上,而匪徒却在楼里向他射击;险情一直维持到最后关头,警察终于赶到,定时爆炸被制止,匪徒被消灭,主人公获救了。希区柯克把这三条线索交叉在一起,通过不断的交切来建构惊险场面,取得了预期的效果。交叉蒙太奇通常具有不断加速的特点,伴随着情节的张力,两条线索之间的切换速度越来越快,形成惊心动魄的叙事节奏。

6. 声画蒙太奇

声画蒙太奇的特征是利用画面与声音之间的有机联系来进行叙事。在多数情况下,以画面的连续组接来展现一条叙事线索,而以声音的连续组接来展现另一条叙事线索,然后通过声音与画面

的合成来建立或平行、或交叉的对位关系。例如在美国影片《雄鹰》中,画面开始是军官们走下飞机乘汽车,延续的画外音却是两个飞行员在空中的对话;当军官们抵达指挥部时,画面中出现了通信设备,军官们谛听着两个飞行员的通话,至此两条叙事线索之间才形成了交叉。声画蒙太奇能够最大限度地挖掘电影叙事的能力,大大节省了镜头尺数,并且使两条叙事线索之间形成更复杂的关系。例如法国著名女作家玛格丽特·杜拉创作的《印度之歌》,在这部富有探索意味的影片中,镜头画面主要记述法国驻印度大使的夫人与副领事之间的恋情,声音部分完全与画面分离,既有画外人物的交谈构成客观叙事,也有剧中人的对话(却不见他们在画面上张嘴),还有女乞丐的歌声、风雨声、音乐声等等。该片把画面与声音奇特地合成以后,就在多条不同的叙事线索之间建立起一种对位关系,无形中扩大了观众感受的范围,传递给观众更为繁复的视听体验。

二、心理蒙太奇

如果说叙事蒙太奇致力于叙述情节的话,那么心理蒙太奇则把注意力转向人物的心理活动。在电影史上,从20世纪20年代起,电影艺术家们就开始了对心理蒙太奇的探索。如德国导演罗伯特·维内的代表作《卡里加里博士》,运用超现实主义风格的布景,表现一个精神病患者的幻觉。在法国先锋派电影运动后期,各种超现实的梦幻及潜意识表现,都通过镜头组接一再被尝试过。日后,心理蒙太奇更集中地出现在法国新浪潮电影,特别是"左岸派"电影的艺术探索之中。这些电影艺术家把创作兴趣放在人的内心活动,将原本无法用画面直接表现的人的主观意识,通过心理蒙太奇给予假定性的表现,例如回忆、梦境、幻觉、想象等。心理蒙太奇在镜头组接上具有不连续、不规则、跳跃性强的特征。

1. 回忆蒙太奇

表现人物对事件的回忆并不是从心理蒙太奇开始的,在叙事蒙太奇中,导演经常运用倒叙结构来表现居中人的回忆。心理蒙太奇所表现的回忆与那种倒叙结构的不同之处,就在于具有模拟

心理活动的特点。法国新浪潮导演阿仑·雷乃在《广岛之恋》中，首次使用"闪回"方式模拟主人公内心的回忆。雷乃表现女主人公1958年在广岛邂逅一名日本男人，两人产生短暂情爱之时，镜头不断闪回到1944年她在法国纳韦尔与一个德国士兵不幸的初恋。镜头切换速度非常快，逼真地模仿了女主人公头脑中的记忆碎片，揭示了战争阴影始终笼罩在女主人公心头，使她无法以正常的心态去面对现实中的恋情。在《夜间守门人》中，回忆蒙太奇的表现更显出导演的匠心，闪回镜头在一开始是以极短的节奏呈现的，随着女主人公越来越沉浸于过去，闪回镜头也越来越长，非常形象地模拟了人的记忆被逐渐唤醒的过程。

2. 梦幻蒙太奇

梦幻蒙太奇用来表现人物一种非现实的心理活动，不管是梦境还是幻觉，都是在与人物的现实镜头组接之后才显出其意义。尤其在人物产生某种欲望或面临某种情境之时，导演常常通过表现梦境或幻觉来刻画人物的性格。梦幻蒙太奇与一般叙事中表现人物做梦是有区别的，通常表现人物做梦或产生幻觉，必须在梦幻段落前后作一定的铺垫或交代，划清梦幻与现实的界线。而作为一种心理蒙太奇形式，却更注意体现出梦幻的心理特征，即无规则性、跳跃性和超现实性。例如在伯格曼导演的《野草莓》中，开头埃萨克所做的一场噩梦，就呈现一系列毫无逻辑的梦幻画面：空旷的街道、没有指针的大钟、无脸的男人、棺材中伸出的手等等。梦幻蒙太奇在拉美魔幻现实主义电影出现之后更进一步，不再作为一种超现实的景观，而是完全融入影片独特的场景之中，产生更加怪异的效果。如《巧克力情人》中蒂塔看到母亲的灵魂在窗外出现，《安东尼亚家族》中女儿看见街道上的雕塑活起来等等。

3. 想象蒙太奇

想象蒙太奇通过镜头组接来表现人物内心的想象。导演只需把现实镜头与想象镜头并列在一起，观众借助影片的上下文关系就能读解出来。卓别林的电影中就经常采用想象蒙太奇，例如《寻子遇仙记》中流浪汉在想象中"遇见仙女"的场面。想象蒙太奇有时也借助声音来表现，如日本影片《生死恋》中，夏子意外去世后，

大宫来到他俩初次见面认识的网球场,此时空荡荡的网球场上,镜头在球网两边来回晃动模拟打网球的场面,画外音同时响起挥拍击球的声音和夏子的笑声,把大宫此时此刻的回忆和想象结合在一起了。想象蒙太奇手法最新的发展,表现在与电影特技相结合,更加精细地模拟人物想象时的心理特征与过程。这方面最典型的例子便是《罗拉,快跑》中,当罗拉接到男友的电话向她借钱时,有一组蒙太奇镜头表现了罗拉在头脑中想象的整个过程。

三、表现蒙太奇

表现蒙太奇与心理蒙太奇容易混淆的原因,在于两者都着眼于表现人的主观意识。不同点在于,心理蒙太奇所表现的是影片中人物的主观意识,表现蒙太奇所表现的是创作者的主观意识。也就是说,表现蒙太奇是由创作者强制性介入带来的;而心理蒙太奇作为对剧中人物精神世界的展现,仍是影片叙事的一个部分。探索表现蒙太奇手段的主要是苏联蒙太奇学派的导演,库里肖夫在做过多次实验之后,发现同样一些电影素材由于组合方式不同,竟然产生了截然不同的含义。表现蒙太奇的实践就是建立在这种认识的基础上的。与叙事蒙太奇不同的是,表现蒙太奇不能依据不同的时空标志去辨识,而是直接把切换的镜头强制性地连接起来,去表现创作者所要表现的特定意图。表现蒙太奇必须仰仗观众的心理回应,一旦观众在观赏影片过程中对某种心理回应产生预期,表现蒙太奇就比较容易被读解和接受。如果观众的心理预期与创作者对镜头的强制性连接不一致,表现蒙太奇的艺术效果就会降低乃至消失。

1. 理性蒙太奇

理性蒙太奇(亦称"杂耍蒙太奇")由苏联电影大师爱森斯坦首创,其特征是通过叙事镜头和非叙事镜头的组合,形成原来镜头中不具备的新的含义。理性蒙太奇最经典的例子见于爱森斯坦的《十月》,在临时政府首脑克伦斯基与幕僚交谈的镜头之后,爱森斯坦突然插入一个"孔雀开屏"的镜头,把克伦斯基装腔作势的模样

和孔雀摆动尾巴的镜头一再切换,使这两个影像之间产生某种关联,以此来嘲讽克伦斯基爱慕虚荣、自我炫耀。理性蒙太奇是所有蒙太奇镜头中最强调理性,也最为抽象、最晦涩难懂的,带有创作者强烈的主观意图,以强制灌输的方式对观众耳提面命。理性蒙太奇所选择的与叙事镜头对列的非叙事镜头大都具有比喻性,例如以孔雀比喻克伦斯基的虚荣心,以石头狮子奋起比喻人民的觉醒,以弹竖琴的手比喻孟什维克发言"老调重弹",如此等等。理性蒙太奇还采用对比方式,通过强调前后镜头的相似性或差异性来传播理念或思想。如爱森斯坦在《罢工》中把屠宰场宰杀公牛的镜头与军警开枪屠杀罢工工人的镜头对列起来,表达罢工工人如牲畜一样被宰杀的寓意。由于理性蒙太奇在传达理性思考时过于强调创作者的主观意图,忽略了观众的接受心理,最终没能对后来的蒙太奇探索产生更积极的影响。

2. 抒情蒙太奇

抒情蒙太奇是由普多夫金倡导的。当年普多夫金和爱森斯坦曾有过一场学术争论,两人在蒙太奇观念上的分歧在于:普多夫金主张蒙太奇的表现性必须建立在叙事的基础上,必须保持影片叙事的连贯性和逻辑性;爱森斯坦却认为蒙太奇的表现性是由创作者来掌握的。普多夫金导演的《母亲》,需要在群众示威游行的段落中传达出"觉醒"的意念,他不是随意把比喻镜头强制性地插入,而是将游行队伍安排在一条解冻的河流旁,让主人公巴威尔越过解冻的河流,参与到游行队伍当中。"冰河解冻"与群众游行两段画面不断交切,使观众对这两种影像自然而然地产生了联想。在这里,群众游行与冰河解冻不是强制性地组接在一起,而是同一个场景中互相关联的影像元素。"冰河解冻"的意境带有某种振奋感,直接对观众的情绪产生了影响,这就是抒情蒙太奇的优势。抒情蒙太奇后来对中国电影艺术家的创作产生了很大影响,由于中国古典文学一向就有以景抒情的传统,中国导演很快形成了以景物空镜头和叙事镜头构成抒情蒙太奇的程式,如英雄牺牲接入高山青松的空镜头,心潮起伏接入波浪滔滔的空镜头等等。在南斯

拉夫影片《瓦尔特保卫萨拉热窝》中,地下战士谢特在得知游击队聚会的消息被叛徒告密后,提早来到聚会地点亲手处决了叛徒。此时,德国士兵开枪把他击倒。只见一群白鸽子被枪声惊起,朝着谢特倒下的方向飞去。这个抒情蒙太奇画面既是对谢特英雄行为的讴歌,又未脱离叙事的规定情景,艺术感染力很强。

第四章
综合艺术

作为集体创作的综合艺术,一部影视作品的问世凝聚了编剧、导演、演员、摄影、美工、作曲、录音、剪辑、特效等主创人员的劳动结晶。本章着重介绍影视导演、影视表演、影视摄影的创作规律及创作手段,有助于提高影视鉴赏的能力。

第一节 影视导演艺术

"导演"一词是外来语,由中国前辈影人陆洁在 1920 年根据英文 director 译出,一直沿用至今(日本电影界译作"监督")。影视创作是三度创作,在参加摄制的主创人员中,唯有导演工作贯穿三度创作全程并负全责。正是在这个意义上,影视艺术常被称为导演的艺术。

一、导演的中心地位

影视创作涉及面很广,在内部分工细密的摄制组中,担负艺术领导的核心人物便是导演。人们习惯用"乐队指挥""总建筑师"这样的譬喻来形容导演的职能,以导演为中心已被公认为影视创作的一条规律。

电影成为独立艺术的历史,在一定意义上也就是导演成为创作中心的历史。电影诞生初期,影片的内容与形式非常简单,尚未

形成创作分工。卢米埃尔兄弟亲手制作一大批短片,每部短片均由单个镜头拍成,基本上属于一度创作。随着影片中逐渐引进文学、戏剧、表演等成分以及剪辑手段的发现,影片构成因素日趋复杂,电影导演职业应运而生。美国的格里菲斯是电影导演艺术的奠基人,他创立了一整套导演工作方法与技巧,受到各国导演的采纳。然而,在好莱坞为代表的商业电影机制中,由于制片人高度专权并推行明星制,导演的创作自主权往往得不到保障。直至20世纪50年代初,法国的阿斯特吕克与特吕弗两人相继提出"摄影机——自来水笔"及"作者电影"的见解,在理论上树立起"影片的真正作者是导演"的观念,激励电影导演像作家那样进行个性化创作。尤其电影史上那些经典影片,无不具有导演个人的鲜明风格与独特追求,以此征服一代又一代观众。现代观众所崇拜的对象,也开始由单一崇拜明星转向崇拜名导演。

 影视导演的工作,是一种通过集体创作达到优化作品整体风格的艺术。苏联导演梁赞诺夫指出:"如果说作家是用言语来表现自己,歌唱家用嗓音,舞蹈家用形体,画家用颜料,雕塑家的工具是刻刀的话,那么导演的工作则是用人。我认为影片不是导演的独白,而是导演与其他合作者们的一系列对话。"[①]也就是说,电影导演的创作手段是依靠摄制组内所有创作人员共同提供的,他的职能是充分调动每一位合作者的艺术才华,在总体上加以融合,使一个个单项美转化成"综合美"。影视剧创作千头万绪,从表面上看,导演本人似乎并不亲自制造任何审美物(电影史上仅卓别林是例外,他的影片大都自编自演自己配乐),但实际上没有一个构成元素能脱离导演的支配。仅从主要元素来考察:影片的文学剧本由编剧执笔,但导演往往参与构思及定稿;影片中的人物由演员饰演,他们在排演或实拍时离不开导演的启发与指导;摄影师、录音师直接担任技术操作,但在摄录过程中要体现导演的美学意图;此外,美工、音乐、特技、服装、道具、剪辑等部门的创作,无一不纳入导演的创作视野。影视导演的职责决定了他除拥有全面的思想艺

① 梁赞诺夫:《喜剧导演的艰辛》,载1986年第3期《世界电影》。

术修养之外,还须具备一种特殊素质,苏联电影工作者称之为"创作交往素养",因为影视导演在创作过程中每时每地都在与不同专业的合作者打交道。日本导演山田洋次对此深有体会:"究竟什么是导演最重要的事情呢?一言以蔽之,那就是要成为一个能够信赖别人的人。"①这样,导演才能正确处理好与各个创作部门的关系,形成亲密无间的合作。

 导演工作的难度是创作集体中的每个主创人员都会对未来影片产生自己的构想,而导演则要将各种构想集中起来,形成某种统一的意图,使之体现出导演本人的艺术风格与美学趣味。信赖合作伙伴并不意味着导演要充当人云亦云的和事佬,他应敢于坚持自己独特的追求。例如,黄蜀芹在执导《人·鬼·情》"少年秋芸与父亲告别"那场戏时,她面临好几种处理方案。为强调父女俩难分难舍的深情,可设计成吉普车开出时,父亲冲上去同女儿拥抱痛哭,其煽情效果足以催人泪下。但黄蜀芹认为"我本人不具有这种激烈冲动的气质,总下不了这样拍的决心",于是她另辟蹊径,设计了一条狗,让秋父蹲在墙角喂狗,它舔舔他的掌心,然后他起身孤独地离去,狗迟疑了一下,也跟着他远去……②这个构思既含蓄又抒情,体现了黄蜀芹独有的审美个性。由此可见,导演的心理定势在影片中会随时流露出来,集体创作并不一定导致个人风格的丢失。在导演大师们的作品里,甚至达到如美国电影理论家波布克所形容的那样,"在每一个视觉画面上都留有他的签名"③。

二、导演总体构思

 导演创作的首要环节是确立总体构思。在影片开拍之前,导演就要预先设想好未来影片的完整轮廓与走向,为各部门的创作提供依据。导演总体构思的文字结晶是一篇导演阐述,通过书面与口头交流,努力使摄制组成员接受他的总体构思,以期发挥纲举目张的作用。尽管在实拍时不排斥即兴创作,以及随认识深化对

① 山田洋次:《什么是导演的素质》,载1980年第3期《电影艺术译丛》。
② 黄蜀芹:《人·鬼·情》导演体会,载1988年第5期《电影通讯》。
③ 波布克:《电影的元素》,中国电影出版社1986年版,第163页。

原有构思作必要修正,但导演总体构思的极端重要性并不因此而降低。

导演总体构思的形成体现了他的人生观、美学观,以及他对题材的独特思考和对影视艺术规律的把握。作为整部影片创作的主宰,导演的构思要有统领全局的立足点。谢飞认为:"导演在案头筹备阶段应抓住未来影片的魂。这个魂,说实在点,是未来影片所包含的深刻而又独特的思想立意与完整新颖的艺术构思;说虚幻点,是艺术家自身最激动、最迫不及待要表现的意念和盛情,以及最迷恋、最痴心追求的艺术境界。有些优秀的文学剧本已具备这个魂,只需导演去深入地体会、挖掘,有的剧本则仅含有它的影子和基础,需导演去苦心琢磨、提炼。"① 具体来看,导演总体构思包括主题、人物塑造、样式风格、叙事结构,以及对造型、音响、节奏等方面的通盘设想。导演构思的成熟与否至关重要,否则"差之毫厘,失之千里",总体构思的失误会直接影响未来影片的思想艺术质量。

一部影片的主题并非干巴巴的几句概念,它同人物塑造连在一起,往往融入了导演本人的社会阅历与人生体验,在银幕形象背后体现出导演的道德评价、历史评价与审美评价。导演只有具备辩证唯物主义和历史唯物主义的世界观,才能正确认识生活、理解生活,以强烈的创作激情直面人生,深刻揭示生活的真谛。谢晋在《天云山传奇》创作中,根据自己的切身经历与反思,牢牢把握影片的立意:通过罗群冤假错案的平反,以小见大,企望这类悲剧事件再也不要发生。这个立意在很大程度上通过冯晴岚、宋薇两位女性的塑造得以体现。谢晋痛感"文革"十年动乱对社会风气、人际关系的败坏,着力颂扬冯晴岚的美好情操,"她是我们国家人民精神的火光,我希望这种人在我们现实生活中多一点、多一点,再多一点"②。由于确立了这样的人物基调,导演便设计出一系列重场戏,渲染冯晴岚同处于患难的罗群相濡以沫的真情,并通过宋薇的

① 《电影导演的探索》第四集,中国电影出版社 1986 年版,第 230 页。
② 《电影导演的探索》第二集,中国电影出版社 1983 年版,第 39 页。

自疚悔悟作为反衬,在人物总谱上形成鲜明的对照。影片《人生》的创作也很说明问题,导演谈到他本人对纯朴善良的山区农民过于偏爱,对农民身上承袭已久的愚昧惰性缺乏理智的分析,未能从历史观点挖掘高加林、刘巧珍、黄亚萍爱情悲剧的深层原因,使该片下集偏重于道德谴责,落入"痴心女子负心郎"的窠臼,无形中削弱了影片的思想深度和认识价值。导演事后总结道,"刘巧珍的真正悲剧并不在于高加林抛弃了她,而在于直到最后她都没觉悟到自己在观念上和高加林的差距。"①这个立意无疑相当深刻,可惜在拍摄之前并未在导演构思中形成,因而导致了对主要人物形象把握的偏颇。

　　导演总体构思要确定未来影片以何种样式风格呈现在银幕上,为特定题材找到最恰当的表现形态。在《开国大典》的总体构思里,两位导演将影片样式确定为"以纪实为基础的强化表现的史诗性巨片",他们别具匠心地将历史资料镜头与实拍镜头交叉剪辑,造成一种既真实又具有诗意的银幕形态,气势恢宏,场面壮观,达到了纪实性与表现性的完美结合。又如《黑炮事件》,题材本身既含有一个悲剧内核,又含有相当荒诞的喜剧成分以及十分严肃的社会问题,可以将影片拍成悲剧、喜剧、正剧等不同样式。而导演黄建新决定打乱悲剧、喜剧、正剧的界线,有意借鉴西方现代文学中的黑色幽默,用冷峻的手法去表现一个近乎荒诞的故事,尝试将影片拍成一部虚实相间、内涵丰富的寓言式作品。这种"杂交"样式确定之后,便派生出一系列夸张变形的风格化手段,通过富有象征意味的造型语言不断造成间离效果,以此引发观众的理性思考。值得强调的是,演员表演也应纳入导演总体构思,构成统一的风格,否则各演各的,在整体上会显得不伦不类。在中国早期影片中曾出现过表演风格分裂的现象,如金山与施超在《夜半歌声》中的表演形成了对立;袁牧之与王人美在《风云儿女》中各自以雕琢堆砌与朴素自然的演技亮相,这与其说是表演方面的失误,不如归咎于导演总体构思不成熟所致。

① 《电影导演的探索》第五集,中国电影出版社1987年版,第87页。

导演总体构思还须确定影片的叙事节奏与章法。画家常常面对空白的画纸凝神审度,待胸有成竹之后方才泼墨挥毫,导演构思也当进入这样的境界。《城南旧事》是一部形散神不散的散文电影精品,其成功便得益于导演总体构思的完整。吴贻弓在《导演阐述》中这样描述:"我设想未来的影片应该是一条缓缓的小溪,潺潺细流,怨而不怒,有一片叶子飘零到水面上,随着流水慢慢地往下淌,碰到突出的树桩或堆积的水草,叶子被挡住了。但水流又把它带向前去,又碰到了一个小小的旋涡,叶子在水面打起转转来,终于又淌了下去,顺水又淌了下去……"他以形象化的语言表述了未来影片的章法与韵律,以此来启发摄制组各部门的具体创作。又如《开国大典》题材规模宏大,出场人物众多,时空转换频繁,导演针对这些特点,提出了极有章法的总体蒙太奇结构:将毛泽东为首的共产党阵营与蒋介石为首的国民党阵营作大开大阖的对照,在贯穿始终的平行对比中,人物与事件的频频交替就显得有条不紊,尤其透过开国领袖与亡国之君的鲜明对比,揭示人民革命事业蒸蒸日上,蒋家王朝日暮途穷的大趋势,使观众获得一种历史感与哲理感。

分镜头是导演总体构思的具体体现。中外导演们各有不同的创作习惯与方式,有不少名导演如爱森斯坦、黑泽明甚至亲手绘制一幅幅分镜头草图,将自己的构思传达给合作者,以形成对未来影片的统一视像。导演分镜头是最为活跃的形象思维过程,等于在脑海里将未来的影片预演一遍,看到、听到了银幕上出现的每一个视听信息。分镜头工作看似处理各种艺术细节,实际上要受到艺术内容以及导演美学观念的制约。例如,《野山》大量运用长镜头,导演选择长镜头的依据,一是为了和题材所反映的西北边远山村那种缓慢沉滞的生活节奏相协调,二是为了保持纪实风格,尽量减少创作者随意分切镜头的主观痕迹。《野山》的形式与内容相辅相成,浑然一体。相比之下,另一部以长镜头手法拍摄的《他在特区》则犯有形式主义的毛病,该片导演曾直言不讳地谈到创作初衷:"我得承认,在完成《逆光》以后,我就很想拍一部宽银幕影片。面对蒙太奇学派的镜头分切,开始产生了厌倦心理,很想试用一下长

镜头。"①由于导演单纯从形式上入手，未能预计长镜头风格与深圳特区快节奏生活并不合拍。《他在特区》全片仅182个镜头，不少场面冗长沉闷，究其起因，正是源于导演总体构思的失误。

三、导演意图的体现

苏联著名导演尤特凯维奇认为："从根本上说来，善于把自己的构思贯彻到底，这是一个真正的艺术家必具的品格。"②影片成功的关键不仅在于导演构思的完备，他还必须严格把住拍摄这一关，要有对每一个镜头精益求精，不达目的誓不罢休的精神。郑君里曾把拍电影比作双手捧水，如果导演缺乏"狠"劲，这儿漏一点，那儿漏一点，最后水全漏光了，导演的意图便无从体现。

在黑泽明导演的历史巨片《乱》中有大量战争场面，有人向他提问，为什么不动用直升机俯拍以获得千军万马鏖战的壮观景象？黑泽明的想法是：古代并没有直升机那样的交通工具，古人的视觉难以达到那种高度去观察战争，要是动用直升机就会破坏古战场的氛围，显得不真实。这一导演意图无疑十分严谨，并在拍摄中得到切实的贯彻，使《乱》避开了一切不符合该时代的拍摄视角。陈凯歌的遗憾则从另一方面提供了佐证，他在《黄土地》的导演总结中提到，影片的音乐处理及演唱风格不够统一：穷汉、憨憨和父亲的歌谣都由演员本人清唱，没有伴奏，唱得非常质朴苍凉；而翠巧的歌是请专业歌手演唱的，还用西洋乐器伴奏，结果土、洋两种唱法并存，显得很不协调，未能达到预期的效果。

在实拍阶段，场面调度是体现导演意图的主要手段。影视剧中的场面调度包括演员调度与镜头调度，经过这两方面的综合调度来体现导演的创作意图。在影片《菊豆》中，大染坊是场面调度的主要空间，在菊豆第一次挑逗天青那场戏里，场面调度以天青劳作的绞布机为支点，当天青与菊豆爆发性行为时，镜头从天井高高的晾布架上疾速下滑，摇到整匹红布倾泻在绞布机上，以隐喻画面

① 丁荫楠：《电影不断被我认识》，载1985年第2期《当代电影》。
② 转引自1985年第2期《世界电影》。

表达两人的性压抑冲破束缚后的激情宣泄。这是运用场面调度实现导演意图的典型例证，其中熔铸着导演的艺术匠心。

张骏祥阐述他对电影的基本看法中有一条："真正的电影要'以实代虚'，即以具体拍得出的东西引起对很多看不见的、非具体的东西的联想。"①这个见解触及导演艺术所追求的至高境界。从电影美学角度分析，逼真性并非电影画面的唯一特质，在影像背后往往渗透着导演的"像外之旨"以及对观众审美的导向。为此，导演可调动多种多样的视听手段来实现创作意图。在《开国大典》中，毛泽东主席登上天安门城楼的场面采用逆光摄影，画面上泛出一层炫目的金光，仰拍的视角使一级级台阶显得无限深远，随着一支无字颂歌渐现，长长的跟移镜头表现毛主席与战友们缓步登楼的历史性画面，象征党和领袖率领人民大众跨过漫漫征途，从此登上一个崭新的历史分水岭，意境十分深远。导演意图的实现离不开电影技巧，但中外导演们又都推崇"看不见导演"的技巧，诚如吴贻弓所说："技巧运用的目的是为了让人更好地了解影片所叙述的内容，而不是让人了解影片是如何叙述的。"②这里涉及"藏而不露"的分寸感，导演不应在银幕上耳提面命，诱使观众"出戏"去孤立地欣赏某种技巧，舍本求末是不可取的。导演的倾向应通过场面自然而然地流露，要相信观众的接受能力。例如，影片《乡音》中共出现过五次"端洗脚水"的场面，导演采用重复手法，全部以相同的景别与机位来表现：前三次是妻子任劳任怨地侍候丈夫，第四次是女儿替代母亲服侍父亲，最后一次是丈夫良心发现，主动服侍身患绝症的妻子。通过这种类似白描的场面调度，向观众展现当代农家生活中残留的封建旧意识及其对人性的扭曲，是很高明的导演技巧。

从某种意义上说，影视剧的创作过程也就是导演作出成百上千次决定的过程。影视导演的决定大体分为四类：第一类属于总体构思方面的宏观决定；第二类属于具体拍摄中的微观决定，从技

① 《电影创作与评论》，中国电影出版社1986年版，第10页。
② 《电影导演的探索》第二集，中国电影出版社1983年版，第19页。

术层面与艺术层面落实每个镜头所要传达的信息;第三类决定是对拍摄成果的鉴别判断(在这方面,电视剧导演与电影导演的工作方式有重大区别,电视剧拍摄能当场验看刚拍完的镜头,发现欠缺随时可以重拍;电影则需经过洗印工艺流程方能见到样片,导演只能凭经验当场作出是否重拍的决定,否则会造成劳民伤财的返工);第四类决定是在剪辑台上作出的,导演与剪辑师一起推敲画面之间、声画之间的组合,作出必要的增删调整,使影片尽可能完美地体现整个摄制组的创造性劳动成果。

第二节　影视表演艺术

演员所塑造的人物形象凝集着整个摄制组的心血与重托,在银屏上处于万众瞩目的焦点。影视表演的奥妙在于既要遵循一般表演艺术的基本规律,又要适应影视创作的特殊规律,如此方能创造出真实生动的艺术典型。

一、表演艺术基本规律

演员的创作具有"三位一体"的性质:他运用自身的形体、表情与声音作为创作材料去创造角色,因而他本人既是创作者,又是创作的工具材料,以及完成了的创作对象。"三位一体"构成表演艺术区别于其他艺术创作的基本特性。

演员作为创作者,实际上并不拥有太多的自主权,这表现在两个方面:其一,演员的创作起点受文学剧本中"这一个"角色的制约,编剧大体上已规定了他"做什么"以及"怎样做";其二,演员能否获得饰演"这一个"角色的机会,一般先要经过导演的选择。在电影史上,一度盛行将演员的容貌美当作唯一的标准(此种作法迄今并未绝迹)。后来,有识见的导演都认识到要根据外形与气质的相似去挑选演员,如法国著名导演让·雷诺阿就认为,"理想的情况自然是把角色委派给那些在生活中就具有剧中人物的精神和外貌的人们去担任。"可是,任何影视剧中的角色绝不可能同演员本人的特征完全吻合,这就带来了表演艺术的一个核心课题,即如何

解决演员与角色之间的距离。显而易见,演员创造角色既不可能脱离自我,也不可能超越剧本所塑造的人物去表现自我,而只能从自我出发过渡到角色,求得自我与角色的高度和谐,才能融化为真实、生动的艺术形象。没有限制就没有创造,正是在这个意义上,可以说演员的创造天地是大有作为的。

演员与角色之间客观存在着一定差异,无论生活经历、性格气质、文化教养及言谈举止都不尽相同,因而演员必然要经过把他本人的行为方式转变为角色行为方式的过程,这个过程在某种程度上犹如脱胎换骨,舍此就难以在形似与神似两方面进入表演的自由王国。黑格尔在《美学》中论及演员"应该渗透到艺术作品中整个人物性格里去,连同他的身体形状、面貌、声音等等都了然于心,他的任务就是把自己和所扮演的人物融成一体"。这种渗透要求演员深入揣摩角色,努力向角色靠拢。例如,主演故事片《周恩来》的王铁成为塑造好周恩来的艺术形象,依靠自己十余年来收集的丰富资料反复模仿,包括周总理八百多张照片、数十本画册、总理讲话的录音带和录像带等等。王铁成坦言:"我塑造总理的整个创作过程就是'缩短'我与总理差距的过程。比如我从镜子里观察到我的笑与总理有很大差距,而笑是不能化妆的,我就必须少笑,抑制笑。更主要的是寻找演员与角色的共同点,比如总理走路很快,我走路也快;总理十分健谈,我也很健谈,虽然谈的内容和格调不一样,但可以成为通向角色的桥梁,帮助我建立塑造总理形象的信心。"① 演员在体验生活、体验角色的过程中,有时甚至达到"劳其筋骨、饿其体肤"的真切程度。张艺谋在《老井》中扮演青年农民孙旺泉,尽管他的本色气质与旺泉比较接近,仍随摄制组深入太行山区"插队落户"两个多月,与当地农民朝夕相处,每天上山背三趟百余斤重的石板,挑十几担水。在拍摄旺泉和巧英被埋在井下的戏之前,为了找到人物奄奄一息的感觉,张艺谋和女演员梁玉瑾硬是三天没吃一口饭。演员之所以付出这么多苦功夫,为的是捕捉"这一个"角色所独具的感觉。表演艺术又被称为"感觉的艺术",斯琴

① 陈嶷主编:《表现与创造的驰骋》,中国电影出版社 2002 年版,第 7 页。

高娃的体会是:"若问我在表演中有什么诀窍的话,那就是从生活出发、从人物性格出发,挖空心思以至废寝忘食地寻找人物准确的感觉。'感觉'便是我的诀窍。只要我能感觉到的东西,就能够准确鲜明地体现出来,否则就不能。"①她的"诀窍"实际上涉及了体验与体现的关系。

 体验与体现贯穿于演员创造角色的全过程,既是一个实践性很强的范畴,也是历来表演理论探讨的一个重要命题。苏联戏剧大师斯坦尼斯拉夫斯基所创立的表演体系,特别注重研究演员投入角色创造时一切动作和情绪产生的内在逻辑和心理依据,同时也非常重视演员为体现角色所必须掌握的内外部表演技术,认为内部体验与外部体现这两方面在表演创作中具有不可分割的统一性,是一个完整的心理、形体过程。我国表演艺术家金山对此亦有精辟的见解,他根据自己多年表演经验,用 40 个字概括了体验与体现的辩证关系:"没有体验,无从体现。没有体现,何必体验?体验要真,体现要精。体现在外,体验在内。内外结合,互相依存。"②演员在体验时应悉心把握剧本所提供的角色基调,设身处地生活在角色的规定情景之中,以求获得"情动于中而形于外"的内在驱动力。体验的过程也是感性认同与理性分析交织的过程,以潘虹在《人到中年》里塑造陆文婷的形象为例,她一方面深入医院广泛接触眼科大夫,寻找角色的风貌、角色的根,另一方面又反复提炼陆文婷性格的内核。潘虹起初提炼出一个"忍"字,即一种超出常人耐受极限的巨大克制力,以此表现陆文婷高尚的自我牺牲精神,后来她觉得"忍"不免太消极了些,根据陆文婷长期处于逆境,任劳任怨的毅力又提炼出一个"韧"字,这样对陆文婷精神内涵的把握就更为准确了。潘虹回顾说:"我找到了'忍——韧',就好像是捕捉到了角色和自我之间的内在精神联系,加之在人物精神状态上,我尽量多找些疲惫的感觉,使我具有了缩小与陆文婷之间距离的可能。"③由于获得了真切的体验,潘虹塑造的陆文婷在银

① 斯琴高娃:《虎妞银幕形象创作谈》,载《中国电影年鉴·1983》,第 392 页。
② 金山:《表演艺术探索》,载《中国电影年鉴·1983》,第 450 页。
③ 潘虹:《角色备忘录》,载 1983 年第 5 期《电影艺术》。

幕上呈现出悲剧美的感人魅力。这里还应强调,演员本人的社会阅历有助于演员创造各类角色,只要他善于调动日常生活积累,便有可能在体验角色时较顺利地捕捉到与角色相似的特定感觉。如李雪健饰演焦裕禄,除了阅读大量资料、深入生活走访当事人之外,还挖掘童年时代的生活经历。由于他老家紧挨兰考县,他的父亲曾担任公社党委书记,李雪健自幼跟随父亲下乡,十分熟悉当地的水土环境、农家习俗、人际关系以及党的基层干部,这些宝贵的生活积累对他塑造焦裕禄形象大有帮助。

　　表演创作是一个由充实的内心体验转化成外部形体表现的有机过程,虽然现代表演观念推崇"没有表演的表演",但终究离不开表演因素与表演技巧。所谓"没有表演"乃指不露表演痕迹而已。最虚假的表演痕迹莫过于做作与空白。"做作"的表演是一种模式化的表演,如悲痛时号啕大哭、发怒时挥拳击打、惊讶时挤眉瞪眼等等;"空白"的表演则是无的放矢或故作松弛,导致形神脱节,流于空泛。究其原因,由于演员在创造角色时拥有双重自我:作为"第一自我"(演员的我),他要完成既定的表演设计与控制;作为"第二自我"(角色的我),他应下意识地沉浸在角色的精神生活中,对规定情景作出本能的反应。双重自我形成了一种微妙的平衡,观众所感受到的演员演技之高低即由此而得到检验。为了使表演避免做作与空白,演员进戏时要排除一切杂念,以角色自居,酝酿饱满充实的内心感受及相应的潜台词,同时作出准确的外部反应。王铁成谈到自己是"含着泪创作的",在拍摄总理参加贺龙同志追悼会的重场戏时,他主动提出用长镜头来表现总理层层递进的激情:第一层次,总理走进灵堂,心中哽咽,眼泪忍不住涌上来;第二层次,停顿一下;第三层次,停顿后抽搐;接下去是六鞠躬,泪水从无到有,从少到多;第五层次,再度停顿,轻轻地摇头;最后,他正面对着镜头,苍老的面容上淌下晶莹的泪珠,传达出总理对贺老总的深厚感情。① 在这个一气呵成的长镜头中,演员的双重自我达到了成功的叠合。

　　① 参阅陈發主编:《表现与创造的驰骋》,第 17 页。

表演理论通常将演员的类型区分为本色派、体验派与表现派，这三种类型也代表了三种不同的表演风格流派。本色派着重利用演员的本色魅力；体验派要求完全消除演员与角色之间的距离；表现派则强调外部演技与"间离效果"。一般来说，对上述三种表演风格的追求更多地体现在导演的总体构思中。就表演实践而言，演员所面临的永远是如何解决自我与角色的矛盾这一基本课题。歌德有句名言："只能演自己的人算不得演员。"在表演艺术领域，对体验与体现的把握成为考验演员功力与水平的试金石。

二、影视表演特殊规律

影视表演特殊规律是同戏剧表演相比较而显示出来的。影视表演在发展进程中，尽管受益于源远流长的戏剧表演，但毕竟从属于不同的艺术门类，受到影视创作形式和美学特性的制约，形成了影视演员在镜头前表演的若干特点。这些特点具体表现在以下三个方面。

第一，逼真性要求表演生活化。

戏剧表演是在剧场中进行的，由于舞台与观众席相隔一定的距离，演员在台上说的台词、做的动作等等，起码要让最后几排观众也能清晰地听到、看到，因此戏剧演员的表演势必带有夸张、强化的成分。影视表演是在摄影机镜头与录音话筒前进行的，由于摄录设备具有精细的纪录功能，稍微夸张些的表演也会显得过火、失真，这就要求表演不超出人在实际生活中可能表现的力度，正如克拉考尔所强调的："电影演员必须表演得仿佛他根本没有表演，只是一个真实生活中的人在其行为过程中被摄影机抓住了而已。"① 此外，由于戏剧演员置身于舞台布景之中，影视演员基本上处于真实的或逼真的环境当中，这也要求影视演员的表演同真实环境融为一体，达到高度生活化。影片《血战台儿庄》有个高潮场面表现王铭章师长坦然就义，他面对日寇包围圈，端坐在阵地上掏出一支卷烟燃吸，对敌人表现出一种无言的藐视。这个细节不同

① 克拉考尔：《电影的本性》，中国电影出版社1981年版，第118页。

凡响,可惜演员在表演时未掌握好分寸,让细心的观众察觉某种缺憾;王师长抽烟的姿态没有生活中那种品味的情状,仿佛故意摆个样子给别人看。这种表演假如出现在舞台上,或许还能藏拙,但在摄影机跟前便露出了表演的痕迹,可见生活化确实是影视表演区别于戏剧表演的重要标志。

戏剧表演的主要手段是台词,影视表演则更多依靠动作,尤其现代电影具有纪实化倾向,更要求演员的表演摆脱舞台程式,尽量按照生活的原生状态去自如地行动。在日本影片《远山的呼唤》中,有大量篇幅用于表现男女主人公平淡琐碎的日常生活与劳作,高仓健和倍赏千惠子以质朴的演技刻画了这对天涯沦落人从怀疑、戒备到信任、默契的情感历程,让观众领略到生活化表演的魅力。当然,生活化并非衡量影视表演的唯一尺度,不同风格样式对演员的表演有不同的要求,比如在喜剧片、歌舞片、功夫片等样式中,就不排斥略为夸张甚至极端夸张的表演,但这不具备普遍意义。

第二,镜头感与"微相表演"。

影视表演的场面调度呈360度全方位调度,彻底打破舞台"第四堵墙"的限制,较之戏剧表演要自由得多、机动得多。但从另一方面来说,影视表演的空间又被限定在摄影机取景框之内,这就要求演员培养良好的镜头感,掌握在不同景别、角度、景深等各类镜头中所应突出的表演侧重点,能够预计自身表演与摄影造型结合之后所产生的效果。以远景与特写这两极镜头而言,显然要求演员运用不同的动作幅度及表演分寸去体现相应的内容。

在影视剧中,特写与近景镜头一般占了不小比例(电视剧尤甚),构成影视表演艺术得天独厚的优势。特写镜头堪称"眼神的艺术",因为演员在银屏上一个微妙的眼神往往比一打动作或台词更具表现力,这是戏剧表演远远不及的。匈牙利电影理论家巴拉兹为此首创"微相学"这一新术语,其含义是指人们能在特写镜头里"通过面部肌肉的细微活动看到即使是目光最敏锐的谈话对方

也难以洞察的心灵最深处的东西。"①巴拉兹在《电影美学》中还写了一整章《人的脸》，专门探讨"微相表演"的功能。他强调特写镜头对演员的考验，"因为细致入微的特写在检查表情是否'自然'时是最铁面无私的，它可以马上揭露出自然的反应和装腔作势的表演之间的不同之处"②。眼睛是心灵的窗口，影视演员的眼神特别需要适应这种微相表演。例如，在"新好莱坞电影"代表作《毕业生》里，达斯汀·霍夫曼饰演涉世未深的男主角本，其中有场戏表现本遭遇罗宾森太太的色相诱惑，陷入进退两难的窘境。霍夫曼着力展示本那种游移不定的眼神：面对一丝不挂的罗太太，他想看又不敢看，眼珠先朝下一瞥，立刻又往上抬；随即忍不住又定睛看，在看的一刹那又赶紧避开，眼珠就这么上上下下地反复溜转，惟妙惟肖地透露出本在规定情景中心猿意马的内心波澜，将微相表演的潜力发挥得淋漓尽致。

第三，影视制作方式对表演的制约。

戏剧表演是按照剧情发展时间及逻辑顺序连续进行的，演员登台后便进入角色的规定情景一口气演下去，其贯穿动作与心理情绪不会被打断。影视表演要受拍摄日程调遣，而影片拍摄是不可能与剧情时间同步安排的，这就给影视演员的表演带来"非连续性"的特点，即表演不按剧情起、承、转、合的顺序进行，被分割成一个个镜头，最后经过剪辑加以合成。郑君里对这种跳拍方式作过生动的描述："譬如唱一支歌，电影演员不是从头唱到尾的，指挥突然对他说：'现在请你唱第一乐章第三段第十六句第三个音，你要唱得准确！'如果演员不熟诵全歌，显然无法唱好那一个音。同样，如果对整个角色的发展没有一个完整概念，突然从中间抽出一个镜头来拍（这在电影是一种例行的做法），也就无法演得合乎分寸了。"③演员为克服这种跳拍所带来的表演难度，在开拍前必须吃透角色，对每一个镜头在全片所处的位置烂熟于心，这样才能使颠倒次序的表演在完成片中显得自然流畅。在影片《黄山来的姑娘》

① 巴拉兹：《电影美学》，中国电影出版社1979年版，第55页。
② 同上书，第70页。
③ 郑君里：《画外音》，中国电影出版社1979年版，第13页。

里,李羚饰演的小保姆先后两次进公寓乘电梯,第一次是刚进城时,她举止土气,见人怯生生的,反应非常迟钝;第二次是半年过后,她对城市生活已习以为常,乘电梯显得从容不迫。这两个镜头所牵涉的剧情时间相距甚远,拍摄时却是接连进行的,李羚把握角色的演变,恰如其分地体现出前后两次的落差。祝希娟在拍《红色娘子军》"琼花目睹洪常青壮烈就义"这组镜头时,遇到的情况恰恰相反,明明是两个紧连着的镜头却相隔一个多月才拍成。当摄制组在拍"常青就义"时,祝希娟特地到外景现场默默感受这个场面,一个月以后回上海再拍"琼花目睹"的特写镜头时,她借助情绪记忆唤起当初获得的那番激情。以上两个事例表明,影视演员必须具备迅速进入规定情景的能力和极强的情绪记忆力,否则将无法胜任非连续性的跳拍。

 影视演员所处的表演环境也与戏剧演员截然不同。当戏剧演出在剧场里进行时,演员同舞台上的对手及舞台下的观众之间,存在着面对面活生生的交流,这有助于演员建立角色的信念。影视表演通常是在嘈杂的拍摄现场(实景或摄影棚里)进行的,表演区域周围拥塞着摄影照明器材、摄制组工作人员乃至围观的群众等等,尤其在拍摄近景与特写时,演员面前往往没有交流对象,只能与假想中的对象呼应。此外,在实拍之前的技术筹备阶段,还要求演员习惯"无穷的等待",在反复排练中保持新鲜感,以便用最佳状态投入实拍。凡此种种,均是影视制作本身给表演带来的干扰。值得一提的是,多机拍摄在一定程度上可以弥补这方面的缺憾,为演员的表演特别是那种大喜大悲的激情戏提供便利。例如,影片《高山下的花环》中"雷军长训话"的重场戏由三架摄影机同时拍摄,各取远景、中景与特写,饰演雷军长的演员面对台下端坐肃听的连队官兵,产生真实的刺激与反应,他的大段训话一气拍成,然后由剪辑师对三条胶片作筛选组合,保证了激情洋溢的表演效果。

 以上三个方面构成影视表演的特殊规律。需要强调的是,影视演员在摄影机前完成的表演并不等于观众最终看到的银幕形象,尚须经过导演的综合处理,包括音乐、剪辑、蒙太奇节奏、色调、空镜头、特技等环节的加工渲染。换言之,影视表演只是构成银幕

形象体系的诸元素之一（当然是一种极为重要的元素）。许多优秀影片中的重场戏不是光凭演员的表演,而是通过综合手段完成的,如《人·鬼·情》中的"父女烛光对饮"、《红高粱》中的"野合"等等。因而,影视表演既具有表演艺术三位一体的共性,又具有表演结果成为演员"身外之物",供导演进行再创作这一为戏剧表演所不具备的特性。

第三节　影视摄影艺术

影视摄影是一种具有时空性质的、由运动着的光与色构成的造型艺术。摄影师通过创造性劳动,将摄制组集体创作的结晶摄录成一个个镜头,将剧本所描绘的故事情节、人物命运、矛盾冲突、场面环境等化为历历可见的造型形象,给观众提供内容与形式完美结合的视觉享受。

一、摄影师创作职责

摄影师的创作实践包括技术操作与艺术创造两重因素,是摄制组主创人员中同硬件器材打交道最多的人。在中国电影出版社出版的《电影艺术词典》中,有关电影摄影的分类条目多达近500条,可见电影摄影所牵涉的技术、艺术因素大大超过其他创作部门。摄影师的创作工具和创作材料有感光胶片、光学透镜、摄影机、照明灯具以及升降移动设备等等,要熟悉它们的各种性能并达到得心应手的程度,方能掌握好每一个画面的正确曝光、色彩还原、影调层次等质量要求。一位合格的摄影师应具备两方面素养:技术能力与艺术素质。技术能力是艺术创造的前提,因为摄影师并非操纵摄影机的艺匠,他的主要职责是运用摄影表现手段,协同导演一起构筑整部影片的造型体系。电影诞生以来,电影艺术的发展始终受惠于电影技术日新月异的进步,这在摄影领域表现得尤为明显。20世纪70年代以后,随着电影摄影器材的改良,诸如高感光度彩色胶片、大光孔光学镜头、轻便摄影机、新型避震器、微型照明灯具等等的涌现,使摄影技巧更趋丰富,摄影效果更趋逼

真,摄影师在创作中如虎添翼,不断开拓银幕造型的新境界。

影视艺术集体创作的方式使摄影师处于这样的地位:一方面他要受导演总体构思的制约,贯彻导演的创作意图;另一方面他又统领摄影工作班子,通过与合作伙伴的默契配合来体现自己的艺术追求。在团队协作的基础上,摄影师个人的艺术风格并不会被淹没。苏联著名摄影师帕阿塔什维里的体会是:"我和各种不同的导演合作过,但我总是尽力保持自己的风格。"[①]中国摄影师王享里的体会更深一层:"没有一个可以把任何风格的影片都能拍好的摄影师,他也在艺术个性方面有倾向性。导演不应在艺术格调上选错了摄影师。"[②]这些见解揭示了摄影风格与导演风格相得益彰的辩证关系。例如,备受赞誉的英国影片《巴里·林顿》《苔丝》具有欧洲古典主义绘画风范,中国影片《天云山传奇》具有东方水墨画风韵,其造型风格均出于导演与摄影师的共同追求,取得珠联璧合的审美效果。

在影片筹拍阶段,摄影师首先要与导演、美工师磋商,确立全片的摄影基调。所谓摄影基调,也就是摄影师为整部影片造型体系注入的贯穿情绪。这种贯穿情绪通过光影、色彩、气氛等渗透到每一个镜头画面,就会产生一种统一的、符合于特定题材与主题的视觉情调,诸如清新明快、粗犷浓烈、冷峻压抑、壮丽凝重等等。摄影基调不是凭空产生的,要根据剧本的思想立意、主要人物性格,以及时代气氛与地域风情来作出抉择。以 20 世纪 60 年代两部摄影成就突出的国产片为例,《农奴》的摄影师依据剧本所反映西藏贵族阶级对农奴的残酷压迫及农奴们不屈的反抗,给这部黑白影片确立了一种近似版画式浓重、晦暗、粗犷的摄影基调,为这个正面表现阶级斗争的题材找到了富有力度的造型形式。另一部《早春二月》叙述小资产阶级知识分子萧涧秋在大革命年代企图到"世外桃源"找寻出路而受挫的故事,背景是江南水乡一个古朴的小镇,摄影师为体现这些特点,确定以较浓的笔墨描绘环境,以清淡

① 《按照自己的感受去拍摄》,载 1980 年第 3 期《电影艺术》。

② 引自 1990 年第 9 期《电影艺术》,第 30 页。

的色彩描绘人物,使秀丽的江南景色与人物情景交融,造成一种淡雅、柔和的基调来展现典型环境中的典型人物。

在确立全片摄影基调之后,摄影师还要对总体造型处理作出周密规划。请看张艺谋对影片《黄土地》色彩构成的设想:

1. 色彩

"黄牛、土地和人有着一样的肤色。"黄色是本片的色彩总调。是沉稳的土黄,不是跳跃的鲜黄。

在黄色中,有黑色的粗布棉袄,有白色的羊肚毛巾,有红色的嫁衣盖头。

黄、白、黑、红——黄是土地,黑是衣裳,白是纯洁,红是向往。

不学中国年画的设色鲜亮,而取它的单纯浓郁。

2. 色彩蒙太奇

黄是全片的总体色调,但在几个段落中,大量拍摄红色:红轿帘、红盖头、红衣红裤、红腰带、红腰鼓、红花、红马……

充满画面的红色!强化视觉冲击力,造成情绪上的跌宕起伏,形成节奏。[1]

从张艺谋这篇摄影阐述中,可以看出摄影师的创作非常严谨,以其特有的形象思维将《黄土地》全片场景预先过一遍,详尽制订了为实现艺术追求而采用的各种拍摄手段。

随着电影观念的演进,摄影在这门综合艺术中所处的地位日益提高。摄影起初仅被视作一种纪录工具,后来又被视作为影片内容服务的造型手段;而在现代电影理论中,已有学者提出过"摄影造型参与剧作"的崭新命题。[2] 他们认为摄影造型不单纯是一种形式,摄影造型有时能转化为内容本身,起到文字所无法替代的作用,充分显示画面造型在叙事方面的能力,这也意味着摄影师对自身职责的重新认识。在具体创作中,摄影造型参与剧作有各种

[1] 转引自韩小磊:《电影导演艺术教程》,中国电影出版社2004年版,第154页。
[2] 参阅葛德、沈嵩生:《新时期电影摄影造型艺术的崛起》,载1987年第1期《北京电影学院学报》。

不同程度的表现,一种是局部参与,另一种是整体参与。由于电影文学剧本相对于完成影片是一种"半成品",尽管编剧笔下所作的叙述与描写大都含有造型因素,但难免有疏漏或不完备之处,在此情况下,摄影师有可能参与对剧作进行局部修正。例如,《多梦时节》剧本中有一个抒情场面,表现孩子们神聊畅想。编剧设计的场景是路边草地,远处可见崛起的建筑楼群,试图表达一种"新旧交替"的寓意。该片摄影师认为这个环境除了能营造一种较纯情的绿色景观外,并不能传达出更深一层内涵。他经过外景选择,最后将路边草地的场景改在首都"古观象台"前,因为这一景观本身构成了"历史形象",在它的东南西北角布满各式现代气派的高层建筑,无论从哪一角度拍摄,都能看到锈蚀斑斑的古铜色浑仪、象仪与现代建筑物的重叠,从而体现出一种历史沧桑感,使孩子们海阔天空的神聊染上了浪漫的诗意。《黄土地》则提供了摄影造型从整体上参与剧作的实例,该片人物除顾青与翠巧一家三口之外,还有一个未列入演员表的主角"黄土地"。黄土地在影片中不仅是剧中人所处的地域环境,而且是一种寓意深邃的象征性造型——沉积了漫长岁月的黄土既是孕育炎黄子孙的母亲,又代表了因袭千百年的"温暖的愚昧",有助于创作者表达全片立意"在近乎凝固的生活状态中,表现人的挣扎与渴望"。当这个造型构思一旦确定后,各种摄影手法也随之产生:摄影师将土地的黄色作为重要元素,有意排除绿色,选择冬季柔和的光线,使黄土呈温暖之感;采用高地平线构图,让大块黄土占据画面主体;大量运用长焦距镜头造成空间压缩,强调人与土地须臾不可分离的关系……①《黄土地》是一部情节表意淡化、影像表意强化的作品,在探索摄影造型参与剧作方面达到了一个新的高度。

二、摄影创作基本手段

摄影师的创作手段丰富多样,概括来说可分为光影与构图两个基本方面。

① 参阅张艺谋:《〈黄土地〉摄影阐述》,载 1985 年第 5 期《电影艺术》。

在影视摄影理论中，常可见到"用光作画""用光写作"的提法，这不够全面，因为光与影密不可分，在不同光线照射下形成的明暗对比、影调变化是摄影师赖以创作的重要元素。例如《战舰波将金号》摄影师在"奥德萨台阶"一场中，精心选择侧逆光线，使列队而下的沙皇宪兵一长排身影投射在一层层台阶上，随着投影沿台阶步步下逼的光影变化，渲染了宪兵镇压群众一触即发的态势。又如，希区柯克代表作《后窗》的高潮场面完全依靠光影变化来营造。该片男主角是一位腿部受伤在家疗养的摄影记者，他偶然透过对面某户人家的后窗窥测了一桩谋杀案。当罪犯手持利器闯上门来行凶时，他因困在轮椅中不能动弹，便机智地熄灭家中所有灯火隐伏在黑暗中，出其不意地用照相闪光灯的炫目强光来对付凶手。在这场戏中，光影变幻直接构成扣人心弦的惊险情节。

摄影师每拍一个镜头都要考虑光影效果，或捕捉自然光线，或运用人工照明，这是摄影创作的一项基本功。摄影师深入生活、观察生活的一个特殊课题便是从专业角度揣摩光影的奥妙。著名美籍华裔摄影大师黄宗瞰的经验之谈是："研究你周围的光，室内、室外，日夜不同的时刻，阳光、阴天、雨天，在各个季节中，挑选一件物品来每小时观察它，研究光投下的影子和质素。"[①] 摄影师依靠来自生活的观察积累，才能自如运用光源、光线、光色去完成银幕造型任务。结合电影发展史来看，摄影师的用光观念几经演变。早期摄影用光完全靠天吃饭，低感光度的胶片只有在自然界强光底下才可能获得足够的曝光量，位于美国加州南部的好莱坞小镇，就是因终年拥有充沛的阳光资源而成为电影制片业中心。20世纪30年代开始盛行在摄影棚里拍摄，好莱坞摄影师们为此发展了一整套人工照明体系，由主光、副光、轮廓光、背景光、修饰光组成一种雕琢感很强的戏剧光效。现代电影返璞归真，又推崇自然光效，反对那种"五光俱全"的匠气用光，尤其强调光源设计的真实合理。例如，《沙鸥》追求纪实风格，片中有场戏表现沙鸥与队友在放映间观看登山纪录片，悄悄议论当冠军的抱负，此时此地唯一的光源来

① 转引自1979年第5期《电影艺术》，第88页。

自人物身后放映间的投射孔,因而演员脸部基本处于暗影中,只有投射孔的一束光柱勾出了人物的轮廓。这个场面虽有模糊感,但逼真地再现了环境气氛。

影视摄影的主要对象是人物,剧中人的情绪、性格及命运变化都可通过光影变幻来加以表现。意大利著名摄影师斯托拉罗对《末代皇帝》的光影构思堪称大手笔,他认为中国皇帝生活在深宫禁院内,总处在屋顶、阳伞的阴影之下,便给全片确定了一种半阴影的基调;他又认为光体现了一种自由精神,对于被包围在阴影里的小皇帝溥仪意味着解放;光还代表知识,溥仪不断获得知识,便不断获得光线。《末代皇帝》全片光影配置的脉络是:开始小皇帝完全处于阴影包围之中,然后慢慢添加自然光成分;随着溥仪的成长以及他对社会与自我的不断认识,阴影逐渐开始消退。在这一别具匠心的光影结构中,象征性地折射了溥仪的命运演变。

美国在1935年摄制世界上第一部彩色影片《浮华世界》,此后摄影师的创作课题又增加了一项对色彩的运用。色彩与光线是既有区别又有联系的两个造型范畴,因为光谱本身可区分为赤橙黄绿青蓝紫等多种颜色,而物体受不同光线照射也会形成不同的色调(色温),传达出不同的情调。例如,曙光与夕阳的光效历来被称为摄影的"黄金时刻",在这两个短暂时段,光谱具有金黄的暖色调,使世间万象沉浸在一派诗情画意中,有助于渲染恬静、惆怅、悲壮、憧憬等抒情氛围。摄影师对色彩的运用并不限于再现物体固有的颜色,可根据全片摄影基调,对色彩作一番选择提炼与合理搭配。画面中出现的色块应形成某种和谐的色彩基调,这种基调往往是创作者对造型素材带有倾向性的描述,而不是消极被动的实录。总之,确立色彩基调是运用色彩的前提,由此能产生相应的意境。例如,影片《子夜》的摄影师钻研茅盾原著后,提炼出一种典雅的棕黄色作为贯穿全片的色彩基调,他认为这是一部描写20世纪30年代都市生活的名著,那时的灯光都是黄色调的,书放久了亦会泛黄,因而棕黄色能诱导观众产生重温文学名著的感觉。从这一色彩基调出发,该片在场景选择、服装设计等方面有意摈弃蓝绿杂色以获得预期效果。影视摄影对色彩的运用在很大程度上是为

塑造人物服务的，在具体创作中，对人物服饰颜色的挑选大有讲究。如《天云山传奇》中冯晴岚的围巾，原小说和电影剧本均描写她围一条浅蓝色围巾，符合其朴实无华的性格，但摄影师感到不满足，为突出"光明冲击黑暗，温暖扫除苦难"的寓意，色彩总谱上需要增加一点暖色，便让冯晴岚围一条玫瑰红色的围巾。这样，在冯晴岚顶风冒雪用板车拉罗群回家的一组镜头中，从漫天皆白的严寒环境中透过一点冷红色，使观众感受到冯晴岚雪中送炭般的高尚情操。

影视摄影的另一个基本手段是构图。所谓构图，是指"被摄对象在一定画幅里的美的结构"（普通银幕画幅的高宽比例为1∶1.38），构图的任务是"使主体形象不论在哪个位置上都能形成视觉的焦点"①。必须强调，尽管影视画面构图与绘画构图有某些相通之处，如黄金分割律的运用等等，但两者存在着本质上的差异，因为影视画面是一种包含时间流程的动态画面。在影视剧中，除了极少数静态空镜头之外，画面构图主要有以下三种方式：第一种是机位固定，对象运动；第二种是对象固定，摄影机运动（推、拉、摇、移、升降或变焦等）；第三种是摄影机与对象互动。影视摄影既能纪录运动中的对象，又能以运动的方式加以纪录，"运动性"成为影视画面构图的主要特征。再从物质层面来看，电影摄影机的转速为每秒钟24个画格（升格、降格摄影除外），电视摄像机的扫描频率为每秒钟25帧画面，这样就带来了影视构图的另一个特征"时限性"，即观众只能在特定时限内接受画面上传达的信息。时限性要求构图简练明确，突出主体形象，因为人的视线不可能同时停留在两个或两个以上的焦点，总是被一个最引人注目的画面主体吸引过去。摄影师在拍摄时应掌握这一视觉原理，通过构图来调动观众的视线，完成相关创作意图。例如，《战舰波将金号》"奥德萨台阶"由100多个目不暇接的短镜头组成，其中每个画面构图都抓住了一个主体形象，或者是人（残腿男子、老妇、年青母亲与孩子等），或者是物（宪兵的枪刺、婴儿车等），经过蒙太奇组接，这些

① 韦林玉：《故事片摄影师的素质和技能》，中国电影出版社1982年版，第30页。

构图简洁的画面形成节奏紧张的视觉流,将这场大屠杀渲染到惊心动魄的程度。

摄影师在结构画面时,一方面要考虑形式美感,对画面空间内部的物象形状、体积、方位、亮度、色彩、运动走向等造型元素作恰当安排,另一方面可挖掘相应的思想内涵,使构图成为"有意味的形式"。例如,中国经典默片《神女》中有个镜头运用低角度构图,前景是流氓岔开的两条腿,画面纵深是孤立无援的女主人公跪着呵护她的幼儿,透视线条造成视觉冲击,构图本身传达出黑社会以强凌弱、弱女子具有神圣母爱等丰富内涵。又如,影片《黑炮事件》为烘托现代化工业的气势,摄影师在选景时将杂光、杂色、杂物一概拒之于景框外,画面构图采用几何图形的排列及大色块配置,有意突出线条硬朗有力的建筑构件与块面划一的集装箱,充分调动点、线、面、形、色等各项构图因素来形成一种现代美感。摄影师赋予构图的立意为"一边是壮观、亢奋、高速的现代化进程,一边是陈旧、停滞、习惯性的传统心态。通过两者的强烈对比,唤起人们当代意识的觉醒"[①]。

受不同美学思想的指导,影视摄影艺术形成了绘画派与纪实派两大流派。在构图方面,绘画派讲究画面的完整、和谐与均衡,一般采用封闭式构图;纪实派则推崇近似生活原生状态的"毛糙",大量采用开放性的不完整构图。20 世纪 60 年代以前,绘画派在摄影领域占主导地位;此后由于手提摄影机的流行,电视新闻报道抢拍、偷拍手法的渗透,以及当代观众审美趣味的变化,纪实派的影响开始逐步扩大。以苏联电影来说,老一代摄影师在渊源深厚的俄罗斯民族绘画传统熏陶之下,一向习惯于借鉴绘画法则来结构电影画面,特别挑剔地从画面中删除一切多余的东西。延至 20 世纪 70 年代,年轻的摄影师帕阿塔什维里形成了新的构图观念:"以前当摄影机移动时,我不允许一个演员遮盖另一个演员,不允许随意改变构图,破坏一个镜头的平衡。可现在我不仅不怕破坏构图,而且从破坏构图中找到一种魅力。"他认为,构图的完整无缺

① 王新生、冯伟:《强化造型的表现功能》,载 1986 年第 6 期《电影艺术》。

和十全十美会使人觉得虚假造作,而自由的构图能赋予电影动作以新的生命。当他在拍摄《恋人曲》这部诗电影时,大量运用手提摄影机进行动态拍摄,画面构图极不规整,但充溢着青春激情与活力,乃至赢得"热恋中的摄影机"之美称,令人耳目一新。不完整构图在一定程度上模拟了生活的无序状态以及人们观察生活的某种随意性,较少艺术加工的痕迹,同时通过心理完形的作用,让观众联想到画外空间的存在,从而产生感觉上的完整,已成为影视摄影构图的一种新手法。

第五章
电影流派

所谓流派，指的是一定历史时期内由一批创作风格相近的创作者所体现出来的大致相近的美学风貌，其作品的思想倾向与创作方法具有一致性或相似性。从电影艺术发展史来看，最早的流派公认为1900年左右在英国出现的"布列顿学派"。这个学派主张电影反映社会问题，以电影语言的创新处于先锋地位而著称，他们首创移动摄影、交替拍摄追逐场面等新颖技巧。作为电影史上第一次自觉的、有意识的创作活动，布列顿学派标志着电影结束了机械再现现实的幼稚阶段。自此以后，这种以群体作品风貌出现的创作倾向此起彼伏，一直贯穿着电影发展的各个阶段。从电影诞生至今约出现过数十个大大小小的流派，其中影响最大的三个流派分别是好莱坞电影、新现实主义电影和新浪潮电影。

第一节 好莱坞电影

"好莱坞"英文原意为"长青的橡树林"，本是美国加利福尼亚州东部的一个地名。那里阳光明媚风景秀丽，非常适合作为电影拍摄的外景地。从1908年开始，不少电影公司纷纷搬迁来此，很快成为一个颇具规模的电影摄制基地，"好莱坞"一词也就演变为美国电影的代名词。此外，由于美国电影向来是按照不同类型样式和大众心理需求进行批量制作的，"好莱坞电影"日后又被引申

为美国特有的电影创作现象和创作流派。尽管在美国电影史上亦曾出现过美学风格独特的艺术影片,如奥逊·威尔斯导演的《公民凯恩》(1941)在内容和形式上均表现出独领风骚的先进性,被视作"现代电影的里程碑"。然而,绝大部分好莱坞电影都呈现出类型电影大同小异的相似性,称得上世界影坛具有鲜明特征的一大流派。

一、好莱坞电影的构成要素

好莱坞电影有一个根本性特征,即建立在充分尊重经济规律和艺术规律的基础上,尤其尊重电影所具有的商业属性。好莱坞创作机制是按企业生产方式运转的,从编剧开始直到最后剪辑,形成了一条完整的生产流水线。好莱坞制片人十分重视电影的票房价值,主动迎合大众对电影的需求,将娱乐产品与市场效益很好地结合起来,久而久之便形成了一些基本准则,如建立具有偶像崇拜色彩的明星制、满足大众欣赏心理的类型片观念、为观众提供"白日梦"的大团圆结局等等。这些基本准则来自电影实践的不断验证,是电影人在创作中必须遵守的。无论何种题材,无论何种故事,好莱坞电影的叙事风格都在一定程度上体现出来。故而这一流派相比于其他电影流派,拥有更为广泛的观众群,电影产品的品种与数量更多,影响也更大。

以下从影像、情思、明星、趣味四个要素来分析好莱坞电影的风格特征。

1. 影像。即电影中的一切形象,是构成电影流派的重要元素。好莱坞电影一贯主张电影是梦,主张创造虚幻的"现在",影像常常带有虚构的色彩,各种类型片都有相对固定的影像符号。例如西部片中的牛仔与印第安人,科幻片中的怪兽与科学狂人等,往往是定型化的。好莱坞电影在情节安排上也表现出模式化倾向,有着常见的人物关系与环境氛围,如悬念片中的罪犯和侦探,爱情片中的"灰姑娘"和"白马王子",歌舞片中的豪华场面,警匪片中的追逐段落等等。在银幕空间上也时常出现雷同的影像,如黑色片中的昏暗街角与小酒馆,恐怖片中"闹鬼"的破落住宅。由于这些

影像大多带有梦幻性质，缺乏现实生活的气息，使好莱坞享有"梦幻工厂"之称。关于电影的梦幻性质，历来受到艺术理论家的关注，认为艺术世界有别于真实世界，故艺术美有别于现实美。但好莱坞电影的梦幻与欧洲电影追求的梦幻有所不同，并不是直接表现梦境本身，由此去挖掘人物内心的隐秘，而是运用各种手段营造一个非现实的世界，一个如梦境般的世界。"就其呈现方式而言，电影'犹如'梦境，它创造出一个虚幻的现在，一种直接呈现的过程。这就是梦的模式。"①所谓梦幻其实就是虚构的现实，虚构的目的是为了让观众在欣赏电影时沉浸在经过加工修饰的神奇影像之中，满足某种好奇心，体验在现实世界里难以实现的种种欲望。

2. 情思。抒情向来是艺术创作的一个重要内容，电影也不例外。尽管与其他艺术形式相比，电影显得十分年轻而不够成熟，然而在抒发情思方面与其他姐妹艺术的追求是一致的。与众多电影流派相比，好莱坞电影由于受戏剧创作观念的影响，主要侧重于描写人物的外在行为，偏重于人物性格刻画，因而在表现人的内心世界上受到一定的局限，情感的流露主要是通过人物的动作、表情、姿态、对话来体现的，而不是采取直抒胸臆的方法。从影片表现的主题来看，好莱坞电影抒发的情思主要以歌颂美国、歌颂英雄、歌颂人性的真善美，以及展示生命力、幻想力为特征，具有相对稳定的抒情基调。由于各个类型题材的差异，因而抒发情思也有所侧重，但在某几类影片中，构成情思的意蕴显示出一定的相似性。例如科幻片、灾难片中的人定胜天，犯罪片中的恶有恶报与悔过自新，警匪片与恐怖片中的除暴安良，人物传记片中的自我奋斗等等。上述主题蕴涵的都是人类精神生活所需要的人生目标和心灵寄托，这些伴随着故事情节而流露的情思，其最大特点是能给人希望、安慰与满足。如爱情片中永恒的爱情誓言、两相情愿的平等态度、灰姑娘式的奇遇、英雄救美人的行为、好事多磨的淡淡忧伤、有情人终成眷属的圆满结局等等，均是人性中最为人熟悉的，因其蕴

① 苏珊·朗格：《关于电影的笔记》，载《电影理论文选》，中国电影出版社1990年版，第323页。

涵着人类生活的共同感情,特别能感动人、打动人。这种将情思放在人物行为动作中体现,通过人物性格自然流露,不依靠大段内心独白,或借助时空交错意识流手法的方式,显示出好莱坞电影通俗易懂的特色。

 3. 明星。在电影艺术中,表演是极为重要的一个因素,甚至涉及对电影这门艺术的看法与认识。围绕这个问题,至今存在两种不一致的看法,即"演员中心论"和"导演中心论",这实际上是提出了电影创作中以谁为主的争议。由于电影生产是需要众多部门集体配合才能完成的,因而重点突出哪个部门的作用便成为电影创作生产中特有的现象。在这个问题上,好莱坞电影的倾向是非常明确的,即坚持"演员中心论",一贯重视突出电影明星的作用,明星制的建立便是一个最好的说明。换句话说,好莱坞电影非常重视表演,以表演为中心,重视表演中角色的艺术魅力和演员自身魅力的全方位展示。受此认识的制约,艺术个性不同的表演类型对好莱坞电影具有特殊的非凡意义。例如克拉克·盖博,擅长饰演风流倜傥、多情俊朗的成熟男人形象,使《乱世佳人》这部以美国南北战争为背景的爱情巨片具有一种动人心弦的美;又如亨弗莱·鲍嘉,擅长饰演深沉稳重、潇洒英俊的男人形象,他在经典爱情片《卡萨布兰卡》中,将男主角面临理智与情感抉择,最终顾全大局显示高尚情怀的过程演绎得十分完美,使该片半个多世纪以来征服了一代代观众。因电影明星表演个性的多样化,是好莱坞电影形成不同类型特色的又一个原因。即便在同一种类型片中,明星之间也会形成某种细微的差别。例如,享有盛誉的三大女明星——葛丽泰·嘉宝因神秘高贵而形成忧郁之美,英格丽·褒曼因睿智大度而形成典雅之美,费·雯丽因活泼俏丽而形成妩媚之美,都使得她们主演的影片在大致相近的美学风格下呈现出各具特色的魅力。

 4. 趣味。趣味性是构成影片风格特征、吸引观众欣赏电影的重要因素。好莱坞电影秉承"娱乐人生"的创作观念,向观众传播趣味性的惯用套路,是将强烈的戏剧性渗透在情节、场面、表演等各个环节。好莱坞电影对戏剧性的理解是建立在类型电影适应大

众观赏心理基础上的,根据大众对电影欣赏的基本要求加以满足。在所有要求之中,趣味性被置于首位。好莱坞电影大都表现出轻松幽默、紧张刺激、注重宣泄等特点,并按照类型电影的要求呈现出多样化的趣味。首先,是从题材主题上体现出趣味性,要求在梦幻般的情境中展开叙事,情节设计讲究结构完整,故事有头有尾,层次分明,给予观众"看得懂"的基本满足。其次,是从银幕形象上体现出趣味性,明星塑造角色所传达的体貌特征和内在意蕴,于形似与神似之间传达人生意义和细致微妙的情绪体验。再次,是从视听语言体现出趣味性,诸如简练机智充满个性化的对白、旋律明朗的音乐、短镜头切换制造的视觉冲击、蔚为壮观的大场面、以男女主角为中心的镜语体系、节奏紧凑的情节安排等等。以上这些方面彼此关联,形成好莱坞电影特有的趣味性。

二、好莱坞电影的主要类型

好莱坞电影的类型样式是丰富多彩的,有心人对此曾做过统计,据说共有 75 种类型。类型片通常将故事作为基础,以此构筑类型片的基本形态。故事是好莱坞电影的核心,迄今为止,好莱坞电影所叙述的故事几乎囊括了文学作品所讲述的。在一个多世纪的岁月里,好莱坞电影在叙事方面有着足够强大的表现力。考察好莱坞电影最初形成的类型,应该追溯到 1903 年,当时有位名叫埃德温·鲍特的导演,根据一则社会新闻拍摄了短片《火车大劫案》,该片叙述一伙强盗劫持一列火车,最后被赶来的骑警擒获,镜头画面充满着生机勃勃的西部氛围。《火车大劫案》标志着美国电影第一个类型片"西部片"的创立,继而导致各种类型片接踵而至,在 20 世纪三四十年代形成创作上的黄金时代,涌现了一大批优秀作品。如果说类型意识的形成来自于故事性质的不同,那么将类型片分类便成了一个理所当然的课题。分类问题曾引起过一番争议,尽管分类标准经历过不少变化,但至今仍是按照下述几项标准加以分类的。其一是按照题材划分,如西部片、战争片、爱情片、传记片等等;其二是按照某种艺术效果分类,如喜剧片、悬念片、恐怖片、魔幻片等等;其三是按照某种突出的艺术元素分类,如歌舞片、

音乐片等。

在美国电影史上，一般认为代表好莱坞电影的主要类型片有以下五种：

1. 西部片。这是最富有美国文化特色的电影类型。西部片主要表现19世纪美国大规模开发西部的那段历史。继鲍特最早运用电影形式表现西部题材的《火车大劫案》出现之后，由于其具有独特的生活气息和特有的观赏性，迅速形成摄制西部片的潮流。银幕上白人与印第安人之间的争斗，西部牛仔的英雄气概，以及辽阔广袤的西部原野十分吸引人，遂成为好莱坞电影体现正义战胜邪恶，文明战胜野蛮，塑造英雄形象的主打类型。由贾利·古柏和约翰·韦恩饰演的一系列充满勇敢智慧的强悍男子汉形象，很能体现西部片崇尚力量的阳刚之美。这一类型还经历过叙事重点的转移，由注重人物动作、性格的刻画到注重人物心理刻画，再到追求史诗风格的变化。如20世纪30年代末约翰·福特导演的《关山飞渡》十分注重塑造人物性格，50年代初齐纳曼导演的《正午》则非常注重心理刻画，到了90年代，又出现具有史诗气派的《与狼共舞》。西部片贯穿近一个世纪的历史，显示了美国人对这一类型的偏爱。

2. 喜剧片。这一类型最初与哑剧非常相似，创作者选择富于动感的生活细节，多半是插科打诨、滑稽胡闹的噱头来构成影片的内容。诸如扔奶油蛋糕、追逐、狂欢场面、捉弄警察等等，其代表人物是麦克·塞纳特。后来，经过电影大师卓别林的不懈努力，才把这种专注于滑稽、逗乐的喜剧片提升到一个新的审美层次，用"带泪的笑"表现小人物同命运抗争的遭遇。在《淘金记》《马戏团》《城市之光》《摩登时代》《大独裁者》等一系列影片中，卓别林所塑造的流浪汉夏尔洛形象，表达了小人物遭受的种种不幸以及面对不幸依旧保持人的品格和尊严。这位可爱的"绅士流浪汉"深受全世界观众的喜爱，也奠定了卓别林喜剧悲喜交融的独特风格。

3. 歌舞片。从风格上讲，这一类型最具有浪漫优美的特点，基本上由温馨的情节和动人的舞姿和美妙的音乐、华丽的场面组成，其中歌舞段落十分突出，独舞、双人舞、群舞轮番迭出，给人欢

快愉悦的审美感受。从结构上来看,这一类型的创作特点除了必要的叙事外,围绕男女主人公的爱情故事而展开的歌舞场面基本上要占主要部分,代表作品有金·凯利的《雨中曲》,讲述电影艺术由无声片向有声片转变时期几位电影人的事业与爱情生活,描绘了好莱坞电影一派繁华的盛大景象。罗伯特·怀斯的《西区故事》,则是音乐、舞蹈元素在电影中体现得最为充分的一部作品。

4. 悬念片。悬念是一种艺术技巧,即运用一切手段使观众对剧中人物和故事情节持有一种紧张的期待心理,一种欲探知事物究竟的心理活动。观众常常从影片一开始便受某种好奇心的驱使,怀着某种期待观赏影片,直到最后一刻悬念解开,从中获得心理愉悦。确切地说,悬念片这一类型是建立在故事如何叙述的基础上,着重于悬念效果的营造。在这个领域享有"悬念大师"盛名的是美国导演希区柯克,他一生拍摄的所有影片几乎都具有典型的悬念特征,如《蝴蝶梦》《电话谋杀案》《后窗》《晕眩》《精神变态者》《西北偏北》等。在影片内容方面,悬念片编导表现出偏爱犯罪题材的明显倾向。由此而来,使悬念片包含了其他类型元素,时常与恐怖片、惊悚片、侦破片、推理片等发生交叉联系,形成一个大类。值得提出的是,悬念效果与"惊奇"效果有所不同。"惊奇"往往产生于突然受到震撼的心理冲击,而悬念制造的是一种忐忑不安的心理活动,正如希区柯克所说的那样,一枚炸弹突然爆炸得到的效果是惊奇,但如果将这枚炸弹放在桌子底下,预先告诉观众然而剧中人却不知道,那么所引起的效果便是悬念。正是这种独特的艺术魅力构成了悬念片的张力,在希区柯克作品中屡试不爽。

5. 伦理片。这一类型以叙述家庭内部生活为主,是好莱坞电影根据时代变化而作出的尝试。伦理片热潮始于20世纪80年代,继《克雷默夫妇》公映后,美国接二连三出现了一批以家庭伦理道德为题材的影片。这类影片关注现代社会里日益疏离的亲情问题,以呼唤人际沟通与相互理解为主要特征。代表性影片有反映中年人婚姻危机与家庭解体的《克雷默夫妇》,涉及老龄社会问题的《金色池塘》,关于母女情感冲突的《母女情深》,表现青少年成长的《普通人》等。值得强调的是,这批伦理片在内容和形式上都与

早期三四十年代摄制的注重戏剧性的传统好莱坞电影有所不同,不再虚构戏剧情境,而是注重贴近现实生活,具有质朴感人的特点,表演风格也趋向生活化。如果联系好莱坞电影的整体来看,伦理片与同时期出现的另一个具有特定表现对象的"越战片"一起,显示出好莱坞电影不断开拓题材的创新活力。

纵观好莱坞电影的类型,大多是在20世纪三四十年代形成的,达到成熟的创作高峰之后曾有过一段时间的回落。尽管60年代末出现过"新好莱坞"电影思潮,在影片内容方面带有明显的反传统意识,但在风格上仍属于类型片创作范畴。近年来,好莱坞电影制作由于高科技的加盟日益注重观赏性,尤其在科幻片中大量运用数码特技;但类型片格局依然没有什么变化。由于一贯坚持适应观众的立场及追求雅俗共赏的艺术格调,好莱坞电影对世界电影的影响主要体现在叙事方面。自20世纪90年代以来,电影艺术受到前所未有的挑战,面对全球80%观众喜欢好莱坞电影的态势,好莱坞电影尊重经济规律、商业性功能和大众化特征等做法得到进一步的认同,并由此提出诸多电影创作迫切需要解决的问题。例如在新时代如何建立类型电影意识,实际上提出了电影究竟是面向大众还是面向少数人;如何把握电影艺术手段与技术手段的关系,使观赏性与美感相结合;如何理顺电影制片与发行放映的关系,完成从创作到消费的良性循环,确保艺术再生产等现实问题。从好莱坞独特的电影观念来看,始终坚持娱乐人生服务观众的宗旨,根据已有的创作优势,摄制出一批批具有吸引力的影片,以满足观众多元化的审美需求。

第二节　新现实主义电影

"新现实主义"一词最早出现在意大利《电影》杂志的一篇文章中,是1942年影评人彼特朗吉里评论维斯康蒂导演的影片《沉沦》时提出来的。这部影片采用朴素自然的手法,描写了意大利现实生活的悲惨景象。此后,意大利电影实验中心一位思想进步的电影教授温别尔托·巴巴罗于1943年发表《新现实主义宣言》一文,

进一步明确提出了在电影中写实的要求。"新现实主义"作为一个公认的概念,则是在 1945 年由罗西里尼导演的《罗马,不设防城市》出现之后才正式使用的,用来指称一种崭新的电影艺术流派和创作风格。关于这一术语,新现实主义电影的著名编剧柴伐梯尼在《谈谈电影》一文中曾有过说明:"新现实主义这个名词,就其拉丁文的含义来讲,含有不使用专门技术设备(包括电影剧作家在内)的意思。"①阐明了这一术语中包含的创新思想。联系日后实际创作情形来看,新现实主义电影的创新主要意味着打破一切常规的做法,特别是好莱坞电影确立的类型叙事规范,转而要求电影艺术家自己对现实生活作出观察和思考,用真诚的态度直面现实。这便是第二次世界大战后在意大利兴起的一股电影创新思潮,由此引发世界影坛一场影响深远的具有进步意义的电影运动。

新现实主义电影运动从 1945 年发轫至 1951 年达到高潮,总共持续了六年左右。作为一个电影流派,其创作阵营虽然在不长的时间内发生了一定分化,但其创作活动仍然持续了好几年,影响力更是维持了相当长一段时期。这一流派的主要代表人物与重要代表作有罗西里尼导演的《罗马,不设防城市》(1945)和《游击队》(1946),德·西卡导演的《擦鞋童》(1946)和《偷自行车的人》(1948),维斯康蒂导演的《大地在波动》(1948),德·桑蒂斯导演的《橄榄树下无和平》和《罗马十一时》(1952)等等。这些意大利新现实主义影片主题鲜明,叙事手法朴实无华,因其关注现实的诚挚态度在国际影坛上备受好评,对全世界其他国家的电影创作产生了深刻的影响。新现实主义电影所倡导的电影理念以及真实美学思想,揭示了电影表现工具——摄影机的客观性,从而开创了一种崭新的电影风格,向世人奉献出一批与好莱坞电影迥然不同的、经得起时间检验的传世之作。

一、新现实主义电影的基本特点

20 世纪 40 年代中期,是电影艺术获得迅猛发展的一个高峰

① 柴伐梯尼:《谈谈电影》,载《电影理论文选》,中国电影出版社 1990 年版,第 126 页。

期,声音与色彩的相继出现,打破了默片时代的创作思维以及由此形成的欣赏方式,为艺术家探索电影的表现力提供了新的思路。这个时期除好莱坞电影取得巨大成就外,欧洲其他国家的电影创作也呈现出风起云涌的蓬勃态势。各国电影艺术家出于责任感和使命感,自觉探索新的电影观念、创立新的表达方式一时间成为风气。新现实主义电影的探索在运用现实主义创作方法和民族性、大众性等方面取得了引人注目的成就,显示了一种难能可贵的艺术与人生的诚实态度和人道主义立场。对此,意大利电影大师费里尼曾指出:"新现实主义就是意味着以诚实的眼睛看待现实。不过是所有的现实,不仅仅是社会现实,而且还有精神现实,超自然的现实,任何人所具有的事物。新现实主义不是一个你展示什么的问题,它真正的精神实质是在于你怎样展示的问题。"[①]具体来看,新现实主义电影流派的特征主要表现在以下四个方面:

1. 关注现实,反映当下社会问题

新现实主义电影要求艺术家站在人道主义的立场上,对大众的日常生活和面临的社会问题作真实的反映。柴伐梯尼强调说:"我们的时代最需要的东西便是对'社会的注意'。"[②]这里包含十分丰富的内涵,如正视社会存在的问题,描绘实际的生活,反映民众的疾苦,表达大众的呼声等等,均已成为新现实主义电影的基本内容。而且,这种"社会的注意"要求采用直接的方式,即直接反映社会现象,而不是通过虚构的方式,表现在作品中便要求电影艺术家忠实于生活,对现实不粉饰、不回避,有一种直面人生的勇气。这种创作态度与好莱坞电影"过滤生活"相比,尤其显得可贵。因此,新现实主义电影中的生活绝非"梦幻",而是实际生活的原样。如上面提及的新现实主义代表作中,无论以二战为背景描述反法西斯抵抗运动的题材,还是战后以民众失业贫困为题材的影片,都是当时意大利社会的缩影,是时代的真实写照,犹如"镜子"般真实地反映了那个时代的面貌。这种立足现实、面对今天的创作态度,

[①] 爱德华·S.佩里:《战后电影——意大利战争新娘》转引费里尼语,载《美国电影史话》,中国人民大学出版社 1991 年版,第 267 页。

[②] 柴伐梯尼:《谈谈电影》,载《电影理论文选》,第 120 页。

给予世界各国电影创作以积极的影响。

2. 以普通人作为主人公

"写什么"和"怎么写",涉及艺术创作的表现对象和表现方法,这两个问题也是电影艺术创作的重要命题。"写什么"尤为重要,取决于艺术家的主观态度和创作立场,从中必然流露出某种思想倾向。新现实主义电影对于"写什么"是非常明确的,即要求描写小人物,描写普通大众,在一定程度上可说是针对好莱坞电影反其道而行之。在新现实主义电影中大量出现的是处于社会底层的穷人,如失业者、流浪儿、劳工、退休公务员、渔民、农妇、乞丐等等。这些带着浓郁生活气息和真实情感的小人物,具有亲切动人的魅力,他们不仅丰富了电影画廊中的人物形象,同时还使得电影艺术在大众化方面迈进了一大步。就创作者而言,实际上这是一种人道主义思想的流露,寄托着弥足珍贵的同胞之爱。

3. 朴素自然的艺术风格

这种风格主要体现在电影摄影和表演方面。新现实主义电影的口号之一是"把摄影机扛到街头",要求在实景中进行拍摄,以便传达"再现原物"的魅力。此外,还倡导生活化表演,追求"清水出芙蓉,天然去雕饰"的美感。为了体现这一美学追求,他们极力采用与好莱坞电影不一样的做法,如选用真实场景、采用自然光源、动用非职业演员、表演不化妆、掩藏摄影机进行偷拍等等,努力使镜头画面流露出真实生活的痕迹,很好地发挥"摄影机的美学特性在于揭示真实"[1]这一功能。尤其在电影空间的表现上,他们注意完整地反映人物所处的环境,严守如巴赞所说的"空间的统一",不随意切换镜头。在新现实主义电影中,无论是表现时代大环境,还是个人所处的小环境,如街道、贫民窟、商店、村庄等等都不进行景观加工,而力求从中体现酷似原形的风貌,在银幕上再现与现实生活一样的影像。

4. 传达生活的诗意

除了追求反映事物真相之外,"新现实主义并不排斥心理描

[1] 巴赞:《电影是什么》,中国电影出版社1987年版,第13页。

写"①，而是十分重视对普通人的内心刻画，特别在表现普通人向往未来所流露的美好情感和愿望时，往往营造出纯洁的诗意气氛。这种诗意通常采用细节表达方式，如《偷自行车的人》中对父子情深的细节刻画，表现了人性中血浓于水的亲情；《罗马十一时》中一个快乐的水兵与一个失业姑娘之间一见钟情的渲染，医院里一位受伤姑娘的歌声，都给观众留下了深刻印象。即使涉及政治题材的影片，也不排斥诗意，如《罗马，不设防城市》的结尾是一个屠杀场面，表现纳粹枪杀一位思想倾向进步的神父。导演在此安排了一个细节：让一群孩子突然在铁丝网前出现，通过他们的哨声、他们的表情、他们的步伐，配合有力度的背景音乐，传达着与屠杀相抗衡的善良人性和不可屈服的正义信念。值得一提的是，通过儿童形象来传达诗意是新现实主义电影常用的手段，作为严酷生活的点缀具有温暖人心的力量，《偷自行车的人》对父子情深的动人描绘已成为令人难忘的经典场面。

二、新现实主义电影的美学原则

新现实主义电影作为流派的形成有着特定的历史背景。二战后意大利面临日益严峻的经济困境，社会成员的思想倾向也很复杂。但出于反法西斯的共同立场和对民众苦难的同情，使这批电影艺术家在艺术与生活、艺术与时代、艺术与社会、艺术与审美等诸多问题上的看法趋向一致，在创作中各自遵循较为相似的美学原则。从这一流派的优秀作品所表现出来的思想深度和艺术价值来看，创作者在把握美的本质、美的特殊规律、艺术独特性等重要问题上都具有明确的认识，在更高的审美层面上体现作品的整体风貌，体现电影艺术家所追求的艺术理想。

新现实主义的电影美学原则主要包括以下四项：

1. 真实美学原则

在文艺创作中，"真实"这一概念具有特殊含义，与"现实"这一概念有明显区别。所谓"真实"即要求艺术家如实地、未加雕琢地、

① 柴伐梯尼：《谈谈电影》，载《电影理论文选》，第128页。

不露人工痕迹地表现对象的面貌,使表现对象具有"日常性"特点,不主张采用虚构方式。而在"现实"这一概念中则包含有合理虚构的成分,例如具有"现实"特征的好莱坞电影就离不开故事情节,甚至为了激化矛盾冲突与戏剧纠葛,不惜大量采用夸张、误会、巧合、陡转等人工痕迹很重的手法,以加强戏剧性,增加观赏性。但新现实主义电影却不主张这么做,他们信奉真实美学,认为电影的职能不只是叙述虚构的故事,而且要叙述真实的故事,要求创作者忠于现实,采用写实的方法表现真人真事真情,表现"现实的表象和本质"。新现实主义电影的整体风格具有源自生活的逼真特点,从创作方法来看,这其实是一个视点问题,即观察人生的态度。新现实主义电影显示了艺术家对待人生的诚挚态度,例如《大地在波动》中对贫困渔民家庭生活景况的真实描绘,正是人类经历的某种苦难生活的缩影。

2. "美在生活"原则

美学于19世纪从哲学等学科脱离成为一门独立学科以来,"美是什么"的命题一贯受到美学家的重视,并形成诸多学说。新现实主义电影关注现实的态度,无疑接受了"从现实中寻找美"的见解。在他们看来,"现实是一座金矿",蕴藏着取之不尽、用之不竭的美的源泉,并成为新现实主义电影表现的全部内容。尽管这一观点使新现实主义电影的内容显得十分平凡,主要由普通人的生活片段组成,情节较为松散,结尾也没有"奇迹"出现,但其中蕴涵着真实的美,显示出"面对今天"的现实情怀。此外,对自然美的崇拜,也是新现实主义电影所推崇的,这一流派在展示自然界影像方面具有一种特殊情调,正如巴赞所说"大自然的创造力甚至可以超过艺术家"[①]。

3. 选择事件原则

由于排斥戏剧性、传奇性等经典叙事元素,必然带来如何结构故事情节的难题。新现实主义电影依据自己的美学主张,广泛采用与经典叙事不相一致的片段结构方式,将松散的事件围绕某个

① 巴赞:《电影是什么》,第14页。

中心加以组接。这种带有散文式特点的结构形式,与广大观众所熟悉的小说式结构有所不同,因其松散性而缺乏波澜起伏的戏剧张力。为了使影片叙事不流于平淡乏味,新现实主义电影一般采用选择事件的做法,在大量琐碎的、片段的素材中选择含有典型意义的事件,选择普通人有意义的生活片段予以表现。在构思方面,不像苏联蒙太奇学派那样强调镜头之间的创造,而主张在单个镜头内表现其含义。为增加画面的吸引力,新现实主义电影推崇景深镜头的运用。此外,他们在主张真实美学、淡化情节的同时并不排斥矛盾冲突,只是要求创作者自然而然地从生活中撷取,而不是脱离生活的人为编造。这种选择事件的方法与纪录片非常相似,虽然淡化了情节之间的因果联系,但却注重事件的合理安排,很巧妙地解决了故事片创作中必然涉及的如何处理平淡与惊奇的关系问题。

4. 人道主义原则

尽管新现实主义电影坚持客观反映生活的出发点,对现实进行真实的描绘,但从文艺创作规律来看,创作中决不存在完全无动于衷的不带个人主观情感的"纯客观"作品。其间的区别在于创作者流露主观感情的程度上或方式上有所不同,这种差别往往依据题材性质和创作者的主体意识而定。如有的创作者喜欢直抒胸臆,有的则喜欢采用含蓄的手段,但无论何种方式,或多或少总会在作品中留下创作者的主观印记。新现实主义电影的鲜明印记是人道主义的爱与同情,具体体现在对底层民众的关怀,对受苦境遇的关注,对社会问题的思考,对美好人性的肯定等等。需要指出的是,新现实主义电影描写贫困的目的并不在于展示社会阴暗面,而是呼唤社会的进步;既揭示普通人生活中的不幸,也不忘对善良本性的挖掘。导演们敢于揭露社会弊端,但不采取愤世嫉俗的极端做法,影片结尾通常是开放式的,在忧伤的基调中蕴涵着某种向上的力量,显示了电影艺术家对人性的深刻了解和对人生抱有的真诚希望。

新现实主义电影作为世界电影史上一个著名流派,影响是十分深远的,其功绩在于确立了一种崭新的电影观念和美学原则,即

关注社会现实的立场和纪实的风格。他们主张描写真实的事件、场景、细节，而不作刻意加工的表现，让艺术精神体现在经过选择的平凡生活之中。这一流派还为纪实主义电影理论的建立提供了具有说服力的例证，电影理论家巴赞在评论新现实主义电影创作时对诸多问题发表了独到的见解，从而创立了"长镜头"理论，使这一流派所倡导的美学观念和创作手法有了坚实的理论根基。

第三节　新浪潮电影

新浪潮电影是继新现实主义电影之后出现的又一个对世界电影发展产生深远影响的电影流派。1959年，在法国戛纳电影节上突然出现一批由年轻导演执导的别具一格的影片，如弗朗索瓦·特吕弗导演的《四百下》，阿仑·雷乃导演的《广岛之恋》，夏布罗尔导演的《表兄弟》，让·吕克·戈达尔导演的《精疲力尽》等。这些新人新作无论在题材、主题还是艺术手法方面都充满创新开拓精神，形成一股独特的美学潮流，被敏感的新闻记者命名为"新浪潮"电影。

"新浪潮"最初的含义虽然是指1958～1959年间涌现的法国青年导演创作现象，体现出反传统、追求创新的倾向，但导致这股热潮的渊源可以追溯到1908年曾出现的一种"艺术电影"流派。当时面对四处弥漫的商业电影氛围，法国一家由拉菲特兄弟创办的电影公司独树一帜，采取在戏剧、文学领域内寻找"高尚题材"和"美术摄影"的做法，摄制充满想象力的、画面精美的"艺术电影"，这一举措与当时众多电影公司大相径庭。后来这一倾向不断求变、求新、求异，历经"先锋派"与"优质电影"两个重要阶段。1957年特吕弗在《电影手册》上撰文，提出了与"优质电影"相对立的"明天的电影"这一概念："在我看来，'明天的电影'较之小说更具有个性，如同一种信仰或一本日记那样，是属于个人的和自传性质的。年轻的电影创作者们将以第一人称来表现自己和向我们叙述他们

所经历的事情。"①实际上,"明天的电影"就是日后指称的"新浪潮",特吕弗这段话也被视为新浪潮电影特性的最早说明。新浪潮电影是一个宽泛的概念,既包括"电影手册派"成员的创作(该群体聚集在电影理论家安德烈·巴赞主编的《电影手册》旗下);又包括"左岸派"的创作(该群体以"新小说派"著名作家玛格丽特·杜拉、阿兰·罗勃·格里耶和导演阿仑·雷乃为首,因居住在巴黎塞纳河左岸而得名);还包括风格相近的其他青年导演的创作,如路易·马勒和克罗德·勒鲁什等。新浪潮电影推崇"导演中心论",这一流派成为继"先锋派"运动之后又一个旨在振兴法国电影的运动,其影响力很快波及世界影坛。

一、新浪潮电影的创作理念

纵观新浪潮电影,可以发现一个基本创作特点是电影描写的对象和中心较以往发生了很大改变。例如,《广岛之恋》叙述一对幽会中的异国男女,主要通过回忆方式揭示战争浩劫对于人的心灵伤害;《四百下》通过一个孩子的视角,叙述其内心的困惑以及对自由的向往;《精疲力尽》塑造了一个失去生活目标的"愤怒青年"形象,通过主人公宣泄了某种苦闷情绪。可以说,在以往电影中占主导地位的作品所遵循的基本原则是描写故事,描写人物性格与命运,给人的感觉是十分注重表现人物外在的一面,即使刻画内心世界的戏也主要是通过人物的外在动作来反映的,对于人物"做什么"的描绘远远大于表现人物"想什么"的篇幅。然而,在新浪潮导演们看来,电影表现人的精神世界要比人的外在活动更有意义。因此,他们冲破传统电影的束缚,非常重视对人物内心世界的展示,通过回忆、梦幻、想象、潜意识活动等等,将人物的种种内心活动、心理状态、情感态度搬上银幕,并找到了合适的表现手段和表现方式。

对电影艺术来说,这是一个具有里程碑意义的重大突破。例

① 乌利希·格雷戈尔:《世界电影史·1960 年以来》(上册),中国电影出版社 1987 年版,第 13 页。

如，隶属于这一流派的"意识流"电影，着重于人的潜意识层次的表现，主人公通常是些处于静止状态的人，摄影多采用固定镜头拍摄，或者用缓慢的移动镜头来表现人物的内心。又如以"心理现实主义"著称的"左岸派"电影，着重主人公精神层面的刻画，带有强烈的主观抒情色彩和隐语象征意味。在新浪潮电影里，人生蕴藏的各种感情得到了细微的刻画，这种被称为"意识银幕化"的做法大大拓展了电影艺术的表现范畴，也使电影在主题传达方面达到了一个前所未有的层次。在此之前，尽管也出现过对人物内心刻画的倾向，例如超现实主义电影，但因其过分追求隐喻抽象的内容而带有强烈的实验性质。新浪潮电影将这种"超现实"倾向变为对人的精神世界的真正关注，要求电影揭示人物真实的内心活动，以此构成电影的主要内容。

与此同时，新浪潮电影在题材方面表现出来的特点是淡化故事情节，有些影片叙述的仅仅是某个片段，或某段生活经历。最典型的是《去年在马里昂巴德》这部影片，叙述一个男人对一个陌生女人的说服过程，最终让她相信他俩去年曾经有过某种约定。尽管叙述框架异常简单，但由此展开的精神影像却十分复杂，由此串联起来的场景也相当丰富。新浪潮电影导演在选择题材时，特别青睐童年题材和两性关系题材。在童年题材中，往往带有明显的个人生活痕迹，贯穿着个人的记忆；在两性关系题材中，他们巧妙地寻找突破口，把作者关于伦理、道德、婚姻、爱情、性爱等思考融入其中，充满了复杂的意味。

此外，值得一提的是新浪潮电影还表现出对"物"的强烈偏爱。在新现实主义电影中，"物"是作为环境构成因素出现的；但在新浪潮电影中，"物"却成为显示意义的影像，常用来表达某种特殊含义。例如《去年在马里昂巴德》中迷宫般的花园别墅，《四百下》中的大海等等。新浪潮导演非常重视场景氛围的再现与表现，对咖啡厅、露天酒吧、客厅等场所，刻意强调人际关系的寓意以及浪漫因素的营造。

新浪潮电影的另一个创作特点是叙事方法的变革。从某个角度看，新浪潮电影的崛起与青年导演革新法国"优质电影"的强烈

愿望有着密切的关联。"优质电影"作为法国传统电影的代表,具有剧本构思精巧、摄影画面精美等特点,然而,正如女评论家克莱尔·勒卢什所说,"它们总是局限在漂亮的手工制品的范围内"[①],带着浓烈的唯美主义倾向。新浪潮电影正是在内容上弥补了法国"优质电影"的缺陷,同时又突破了传统电影语法的制约。其中一个显著的特点是镜头组接的变化,他们常采用"闪回"技巧,对现实时空与回忆往事的心理时空进行平行交叉的组接,既让观众知道主人公在干什么,又让观众了解主人公此刻在想什么,使人物的外在动作与内心描写得到巧妙的结合。新浪潮电影还改变传统的线性结构方式,喜欢采用非线性结构方式,即不按照正常的物理时间顺序进行叙事,而是让时间变形,由人物主观意识支配时间的流向,影片结构呈现多时空交叉的特点,使电影叙事在主观时空与客观时空中相互交织。在语言方面的重大革新是发明了"跳接"这一新的剪辑技巧,使上一个镜头的内容与下一个镜头的内容之间出现幅度很大的省略,这样一来使电影叙事更为自由,大胆颠覆了好莱坞电影惯用的剪辑模式,培养观众对现代电影的欣赏兴趣。

叙事手法细腻、丰富,也是这一流派的突出特点。新浪潮电影导演偏爱运用长镜头,伴随第一人称喃喃自语式的内心独白,给人一种聆听对方倾诉心声的感觉。尽管人物对话比较冗长,但在声画处理上采用声画分离或声画对位的精巧安排,善于通过细节来体现某种韵味,对大自然或环境作诗意化处理,按照特定节奏配合音乐进行渲染,显示了新浪潮电影的艺术实力。

二、新浪潮电影的艺术风格

新浪潮电影与新现实主义电影同样具有关注现实生活的总体特点,但细加辨析,两者关注的着眼点并不相同。探索现实生活中人的内心世界、关注人的精神现实是新浪潮电影独有的贡献。从创作主体来看,大部分新浪潮导演是思想活跃且对电影艺术充满信心和热情的年轻人,其中有些是《电影手册》杂志的影评人,有些

① 乌利希·格雷戈尔:《世界电影史·1960年以来》(上册),第4页。

是"新小说派"作家,有些是业余爱好者,他们的艺术个性都在创作中得到充分的发挥。从某种意义上说,这一电影流派是以"作者电影"为基础的,主张在电影创作中展现导演个人的风格,建立"以导演为中心"的创作机制,所谓"一部影片的真正作者是导演而不是编剧"这一创作理念,与好莱坞电影所恪守的"以明星为中心""制片人是电影作者"有着极大的差别。新浪潮电影的风格与好莱坞电影迥然不同:故事情节不再讲究戏剧性,结尾不再要求圆满,情绪更多表现为忧伤的格调,演员表演被导演精湛构思替代,电影叙事呈现松散化、片段化等等。新浪潮主将戈达尔执导的影片,尤其具有挑战好莱坞的逆反倾向。

新浪潮电影作为一个流派,在创作中既有某种共同性,也不排斥艺术个性,而这种个性差异正是"作者电影"所大力倡导的。例如同属于新浪潮阵营的成员,阿仑·雷乃的作品十分注重文学性,无论对白还是主题都具有揭示深刻人性的特点;戈达尔的作品风格犀利,他偏爱政治寓言,讲究新颖独特的叙事技巧,将众多元素混合穿插;特吕弗的作品具有自传色彩,叙事结构习惯采用日常生活片段相互交织的形式;路易·马勒擅长处理黑色题材,如《通往绞架的电梯》表现出导演擅长场面调度的特色;勒鲁什则追求浪漫唯美的风韵,其代表作《一个男人和一个女人》格调清新典雅。从观众欣赏角度来看,这些作品之间的差异反映了不同导演的个性,从中可以获得多样化的审美享受。

新浪潮电影的主要成就是确立了"作者电影"的创作理念,对日后电影创作的影响巨大,一批艺术个性鲜明、艺术风格独特的力作在银幕上相继涌现,使"作者电影"成为与"类型电影"相对的一个重要概念。作者电影的主题大多带有理性思考人生重大问题的特点,诸如人的生存目的、人的价值、生命与死亡、宗教与艺术、爱情与婚姻等等,全面而细致地反映人的意识活动包括直觉、想象、梦幻与内心创伤,揭示精神生活中蕴含的哲理。瑞典导演伯格曼的影片喜欢表现精神遭受折磨的主题,揭示现代人封闭、隔膜、无爱有恨的感情状态,其代表作《野草莓》以一位孤独老人在一昼夜的经历为线索,通过意识流方式回顾了青年时代的恋爱情结,以及

主人公面对死亡产生的焦虑与恐惧。西班牙导演布努艾尔偏爱表现中产阶级的庸常生活，透过精心雕琢的画面反映主人公们混杂着虚伪、清高与卑劣的精神状况，带有温和的批判色彩，其代表作为《资产阶级慎审的魅力》。两位意大利导演的创作也别具一格，费里尼刻画人物更偏重潜意识一面，享有"意识流"电影大师之称；安东尼奥尼则喜欢按照事件的自然流程来叙事，揭示蕴藏在生活表层下的人的情感，因而享有"生活流"电影大师之称。再如，苏联导演塔尔柯夫斯基的"诗电影"不同于英国导演大卫·里恩的史诗电影，前者风格优美抒情，洋溢着温馨的色彩，后者影像瑰丽气势磅礴，在艺术形式上都取得了令人瞩目的成就，真正使电影成为了"有意味的形式"。

综上所述，电影流派对于电影艺术的发展有着举足轻重的作用，同时也促进了电影理论的建树。例如继经典蒙太奇理论之后出现的长镜头理论，就是依靠新现实主义电影为其提供有力的佐证，新浪潮电影则进一步予以深化，开创了电影叙事的新思维。20世纪60年代之后，受新浪潮电影的影响，不少国家也兴起了名目繁多的"新电影运动"，例如在联邦德国出现的"新德国电影"，在美国出现的"新好莱坞电影"等。到了20世纪80年代初，在中国电影界，不约而同出现了由"第五代导演"掀起的凸出影像表意的"探索电影"，由香港新锐导演推进的"电影新浪潮"，由台湾新生代导演发起的"新电影运动"，共同构成了华语电影前所未见的一道亮丽的风景线。

第六章
认识电视

电视,作为一种完整意义上的文化形态,从20世纪50年代初开始,在全球范围内经历了整整十年的基本准备,直到60年代才算真正成型与成熟。

电视自诞生之日起,便截然不同于先于它问世的电影。电视拥有以"实况直播"方式发送图像信息与声音的传播手段,电视传播的内容则对几乎所有文娱样式实行"侵吞"。有位西方学者比喻说:"电视捕食文学,捕食戏剧和电影,捕食新闻报道和无线电广播,捕食音乐会和音乐厅,以及辩论会和酒榭的歌舞节目。一个丰盛而包罗万象的菜谱,把它充塞成一个庞然大物。"[1]

第一节 电视技术形态

法国电影理论家马赛尔·马尔丹曾宣称:"确切地说,电影自一开始就是一门艺术。"[2]然而,当电视降临人间的那一刻,人们却仅仅把它视作一种单纯的技术。只有当电视随着自身技术形态与文化形态逐渐完善成型,人们才意识到电视作为一种新兴媒体拥有强大的功能,绝非单一的艺术功能所能概括。

[1] 沃·里拉:《电视》,1988年第4期《世界电影》,第245页。
[2] 马赛尔·马尔丹:《电影语言》,第3页。

一、"后工业时代"的技术宠儿

1883年圣诞节前夕，德国柏林大学学生保罗·尼普柯夫面对点燃蜡烛的圣诞树，偶然发现了一个对于电视发明至关重要的物理现象：当被打上一圈圈呈螺旋状排列小孔的纸盘飞快旋转时，整棵圣诞树可以透过小孔扫描被重现于纸盘上。据此，他设计出一个相对简单的机械装置（即著名的"尼普柯夫圆盘"），能够将图像转变成电子信号，然后又将电子信号还原为活动图像，其发明动机是希望借助这种装置看到远在家乡的亲人。1884年元旦过后，尼普柯夫向德国皇家专利局申请了世界上第一项关于电视的专利。1925年10月2日，苏格兰发明家约翰·洛吉·贝尔德运用"尼普柯夫圆盘"原理，在实验室里制造出世界上第一台"机械电视"装置。以此为基础，他为英国广播公司开发了世界上最早的实用电视播出系统。

当不少人延续"尼普柯夫圆盘"思路，尽力完善"机械电视"之时，有人却另辟蹊径，尝试以电子方式去探寻电视的奥秘，实现television的梦想（television系希腊语，意谓"从远处看"）。距1897年德国科学家卡尔·菲尔迪南·布劳恩发明阴极射线管十年之后，电视史上另一位里程碑式人物——俄裔科学家博里斯·罗辛，于1907年12月在彼得堡用一个镜面鼓型扫描器和一个阴极射线管显示图片，奠定了电视机的雏形。到了20世纪20年代，弗雷斯特研制成功世界上第一只"三极真空管"，由此迎来了现代电子时代；埃德温·霍华德·阿姆斯特朗发明的"超外差式电路"，极大地改进了无线电信号接收质量，从而奠定了人类用电子波方式实现电视讯息传播的技术通道；俄裔科学家弗拉基米尔·兹沃雷金依据化学元素"硒"具有光电转换的物理特性，继1923年发明光电摄像管之后，又在1928年借助西屋电器公司提供的资金和技术，发明了现代意义上的电子摄像管。至1930年，斐洛·法恩斯沃思"获得了电子电视的基本专利，随后五年内，又获得大约50个相关的专

利"①。

由德国科学家阿尔德纳和罗埃瓦发明的具有现代电子电视雏形意义的"布劳恩管电视机",尽管早在1925年就已经在实验室获得一定程度的成功,但直到1930年12月14日晚上,在经过长达五年的技术改进之后,他们才第一次运用"电子荧光屏接收机",实现了真正意义上的电视播出与接收。至此,以"尼普柯夫圆盘"为基本原理的"机械电视"最终被更先进的技术所取代,标志着现代电视传播技术开端的"电子电视"正式诞生。

纵观电视发明的历史足迹,可以看到电视为人类科学文明的乳汁所孕育,被深深烙上了"工具"的鲜明印记,技术因素大大超过了作为一种传播媒介所具有的意义。电视媒体所呈现出的包括本体、传播、样式、社会、文化等方面的特质,都同它在技术上的构成机制和运作方式有着千丝万缕的联系。在传播行为中,有三个因素产生至关重要的作用。其一,是构成这一媒体的技术性因素,直接影响信息收受环境、信息编码与解码,涵盖这一媒体创作、传播、观赏的整个过程;其二,是这一媒体对信息源(具有内容意义)的判断与筛选,以及传播方法、手段、载体和形式,即这一媒体特有的信息传递方式;其三,是这一媒体基于技术形态基础之上,直接作用于观众对信息的收受和解码的相应因素,即这一媒体的信息接受语境。"技术构成"乃是媒体全部行为得以形成和存在的基础。同时,"技术构成"直接影响着"收视语境",直接决定着"信息传递方式"。这三个方面的整合,就成为我们认识电视媒体本体特质的坐标。

二、影视比较

人们通常把电影和电视笼统地称作"影视艺术",无形中使电影艺术的特征遮蔽了电视迥然不同的特性。事实上,电影、电视所具有的本质意义上的差异,恰恰源自于两者在最基本的技术形态构成上,天然存在着"非同构"的沟壑。

① 参见罗杰·菲德勒:《媒介形态变化:认识新媒介》,华夏出版社2000年版,第79页。

电影通过摄影机光学镜头的捕捉，以每秒钟 24 格的速率，将被摄体运动的影像连续不断地感光于电影胶片上，经过洗印工序，以化学工艺方式将记录在胶片上的影像显现出来，然后翻转成正像拷贝，再把这些影像片段组合成具有连贯意义的时空整体，使其具有完整的叙述内容；在电影院通过电影放映机，依旧以光的形式将胶片上的影像放大投射于巨大的平面状银幕上，借助人眼"视觉滞留"的生理效应进行观赏。

电视通过摄像机光学镜头和光电摄像管，以每秒钟 25 帧或 30 帧的速率（电视现有三种制式，PAL 与 SECAM 制每秒扫描 25 帧，NTSC 制每秒扫描 30 帧），将被摄体运动的影像连续不断地分解成相应的电子像素，按照"隔行扫描"的方式转换成电流讯号记录于录像磁带上，然后将这些录像片段以电子编辑方式，组合成具有连贯意义的时空整体，使其具有完整的叙述内容；或者，通过电视摄像机在不同空间位置采集到被摄体现场实况影像的电子信号，进行即时的、同步的、有选择的连接，即"现场实况声画切换"，同时将这些电子信号通过电视发射系统直接播出，运用有线或无线方式完成画面影像与声音的传播，并由作为收视个体的家庭电视讯号接受器即"电视机"，在接收电波信号时通过电视荧光屏为这一中介载体，同样以每秒扫描 25 或 30 帧的速率将电波信号持续地还原为光的形态，借助人眼"视觉滞留"的生理效应进行收看。

我们不妨将电影与电视"技术构成"的相应关键词，以及影像、声音转换过程的关键环节并置起来，用图表形式进行比对（其中带 * 号者，为工作原理或技术原理基本相同的过程与环节）：

电　影	电　视
* 光学镜头——电影摄影机	* 光学镜头——电视摄像机
	"光—电"信号转换 ——像素分解、"隔行扫描"
化学感光胶片	录像磁带
洗印加工	
声画剪辑	电子声画编辑/现场声画切换
放映——电影放映机	电子信号发射、接收 ——"电—光"信号转换

(续表)

电　影	电　视
放映环境——电影院	播映环境——家庭
＊动态影像还原——以光的形态	＊动态影像还原——以光的形态
＊"视觉滞留"效应	＊"视觉滞留"效应
电影院银幕	电视机荧屏
影像放大	影像缩小
总结："光—化学—光"的转换过程	总结："光—电—光"的转换过程

在上述图表中，电影、电视在技术形态上的差异显而易见。由于影像载荷与呈现的区别，导致电影的清晰度远远高过电视。电视现有三种成像方式，每秒钟 30 帧的 NTSC 制式画面扫描线为 525 行，每秒钟 25 帧的 PAL 和 SECAM 制式画面扫描线性数均为 625 行。事实上，基于信号传递过程中"熵"的作用（"熵"是指信息传递过程中，因各种原因自然造成的量的衰减或质的模糊现象），通常电视机画面的清晰度只有 450～550 行左右。即将取代现有模拟信号电视的高清晰度数字电视（High-Digital Television，），画面扫描线为 1080～1125 行，其清晰度仍逊色于电影胶片。日本科学家曾借助电子计算机，对目前市场上使用的电影胶片进行理化分析，得出这样一组数据：普通依斯曼 35 mm 彩色电影胶片的画面线性数达 1500～1600 dpi；依斯曼 35 mm 彩色电影反转胶片的画面线性数高达 1800 dpi。

电影和电视成像技术的差异，表现在色彩还原方面。电影画面像素构成与胶片药膜层化学颗粒的大小直接关联，颗粒越细小、单位分布越密，像素就越高。电视画面像素是通过显像管电子枪发射电子束轰击荧光屏的"靶面"，并按一定规律进行扫描形成的，每一规定区域的一个"束点"便是相应的一个电子像素，同时接受红、绿、蓝信号，依据"三基色原理"完成相应的色彩还原。因而，电视的色彩还原不仅受到画面清晰度的局限，同时还受到摄像机与电视机"光—电—光"转换过程的制约与干扰，比电影胶片要弱得多。

电影和电视影像还原技术的不同，带来画面大小的悬殊差异。电影一向被视作"大银幕"，而电视仅仅被称为"小屏幕"。电影银

幕的面积近千倍于电视机屏幕（电影院 35 mm 胶片放映用银幕面积尺寸为 8 m×5.84 m，宽银幕为 16 m×6.84 m），至于家用电视机，即便目前最时髦的家庭影院系统背投式电视机，也根本无法同电影院的银幕相比。何况背投式电视机无论清晰度、亮度、色彩还原度以及对观众观赏视角、角度的局限，尚不及以电子显像管作为影像还原中介载体的传统电视机。

清晰度的高低、色彩还原的差异、画面大小不等这样一些因素，直接给电视观众带来了与观赏电影截然不同的视觉体验和视觉感受。被尊为现代传播学泰斗的麦克卢汉更是一语中的："对于电视来说，观众就是屏幕。乔伊斯称之为'光大队的猛攻'的光脉冲对他进行轮番轰炸，使'他的灵魂的表皮浸透了潜意识的暗示'。从视觉上来说，电视画面的数据很少。电视画面并不是静止的镜头，它在任何意义上都不是一张照片，而是用扫描的手指勾画的不断形成的事物的轮廓……电视画面每秒钟向观众提供大约三百万个点。观众每一瞬间只能从这些点中接受几十个，并用这几十个点形成一个画面。"①这样的评价似乎很难让电视人接受和容忍，但确是有一定道理的。

三、接受语境与审美

传播理论把信息接受环节视作一个复杂的过程，有许多因素影响受者的信息收受及解码。就电影、电视的信息接受来说，观众对电影、电视的观赏很大程度上受到语境的影响和制约；而电影、电视的接受语境，反过来又对时空形态构成、声画语言构成产生重要影响。"语境"的概念源于语言学，指的是"说"和"听"的环境，具有两方面意义：一是语言交流的技术性环境，二是语言交流的人文性环境。不同的语境对于意义的载荷及理解有可能大相径庭，生活中同样一句话，在处于不同地点、不同心境、不同前因后果的前提下，其蕴涵的意义及产生的后果是不一样的。有必要指出，影视

① 转引自阿瑟·阿萨·伯杰:《通俗文化、媒介和日常生活中的叙事》，南京大学出版社 2000 年版，第 124 页。

观赏语境至今没有受到足够重视。实际上,这个环节对影视作品的观赏起着至关重要的作用。

电影观赏必须在一个类似"黑匣子"的空间——电影院里完成,这一特定空间有着信息接受的强迫性与封闭性。在四周一片黑暗中,迫使观众把所有的视觉注意力集中在眼前这一片光亮上;同时,银幕上远远超过家庭环境的声音分贝,又迫使观众把所有的听觉注意力集中到影片的音响当中;与此同时,集体观赏形成的"剧场效应",使观众随着银幕上故事情节的发展,在情感上激起趋同一致的群体性共鸣。这样一种接受语境,使得电影具有幻象感与神圣感。正如苏珊·朗格所指出的:"电影作品就是一个梦境的外观,一个统一的、连续发展的、有意味的幻象的显现。"①

电影观众的观赏体验,是一种基于电影假定性的对特定社会生活形态的认同。电影画面和音响具有很强的直观性,在特定语境中又能在整体上引发深层意义的表达,具有一定的多义性。创作者在影片摄制过程中,为体现特定意图、传达特定理念、抒发特定情绪,须调动构成电影画面和音响的诸多元素,并对这些元素进行有机整合。观众在影片欣赏过程中,需要调动相应的观赏经验与心理情感参与审美。电影的接受语境不排除或多或少的娱乐消遣成分,即便如此,电影观赏依然是在艺术范畴中完成的。"人们之所以在电视之外还需要电影,是因为电影和电视所提供的是两种不同的审美享受。当一个人买票进入电影院观看电影的时候,他就选择了通过'幻感'电影来实现他所预期的心理体验,从而进入一种'人为的精神变态'(鲍德里语)。"② 电影银幕给予观众一种迥异于电视媒介的"神圣感",一方面使得观众的情绪融入影片故事情节,甚至达到如痴如醉的地步;另一方面使观众获得只有身处"黑匣子"才可能体验的审美效应,实现情感的净化与升华。一位印第安作家对美国影片《与狼共舞》的评论非常具有说服力:"观众在狩猎牦牛的场面里享受到了一百二十余年来未曾见过的奇

① 苏珊·朗格:《情感与形式》,中国社会科学出版社1986年版,第481页。
② 周安华:《现代影视批评艺术》,中国广播电视出版社1999年版,第54~55页。

景。对于土著美国人来说,这肯定是影片的高潮点。人们看到赤膊的拉科他猎手们在铺天盖地而来的巨大而危险的牛群中奋力猛冲。……我的夏东族和科曼契族朋友们对我说,光看牦牛阵就值门票钱了。无疑确是如此,科斯特纳导演用这场壮观的牦牛阵击败了好莱坞的所有印第安影片,并触及了平原印第安文化中的某些极其重要的东西。"①由此可见,"美"的获得需要相应的特殊环境。电影院所提供的观赏"语境",正是电影审美行为的基础。

电视的收视环境与接受语境与电影完全不同。

有人认为,"电视作为最现代化的传播媒介,其最大特点是以视听结合的方式将信息送进每一个家庭,其中自然包括各种艺术信息。这便意味着人们不用去影剧院,在家里就可以欣赏电影、戏剧。"②但事实上,电视观众不可能把自己的家当作"剧场",把电视机当作"舞台"或"银幕"。家庭环境既不具备影剧院场对信息接受的强迫性和封闭性,亦不具备影剧院特有的群体性"剧场效应",观众对电视节目的接受基本上是以个体方式完成的。家庭收视环境是轻松的、休闲的,正如电影大师希区柯克习惯于在电视机前打盹小憩,他不无幽默地说:"电视就是为了这个目的发明的。"③在家庭环境里,有许多因素干扰人们聚精会神地观看电视节目,诸如生活噪音、电话接听、家人交谈、不速访客……此外,电视观众作为收视主体,可以通过手中的遥控器,随意挑选电视频道,拥有对电视节目——信息收受的自主权,无需顾及外界干预。从接受心理层面上来说,影剧院里的观众处于"授者主动、受者被动"地位;而电视观众处于"授者被动、受者主动"地位,两者的关系正好倒置。

有学者指出:"注视意味着观众全神贯注于观看,扫视意味着无须特别费力于观看活动。我们通常把这两个术语分别用于看电影和看电视的人。术语本身就表明了这种区别。看电影者是观注者(spectator),他被投影所俘获,但又脱离其幻影。看电视者是浏

① 爱·卡斯蒂罗:《评〈与狼共舞〉》,1992年第2期《世界电影》,第183页。
② 盘剑:《"角色"心理与参与意识》,1998年第5期《当代电影》,第44页。
③ 转引自 S. 弗—刘易斯:《心理分析:电影和电视》,1996年第1期《世界电影》,第4页。

览者(viewer),他一方面漫不经心地看着进度,另一方面又不放过大事,或者说,如其旧时的含义,'顺便看看'。"①电视的接受语境,决定了观众的接受心态比较松弛。电视观众一般缺乏文艺审美对角色情感的深度体验,观赏行为又时常被家庭生活中无法剔除的琐事中断,因而从本质上模糊了艺术与生活的界限,消解了艺术与生活的距离,使得"崇高"与"神圣"的审美感无形中被冲淡了。

　　电视观众更多的是将电视荧屏当作接受信息的"窗口",他们通过电视新闻节目,了解外部世界究竟发生了哪些事;通过体育节目和游艺节目,从对抗性、刺激性活动中过把瘾;通过电视社教节目,让自己增长相应的知识,等等。电视信息具有单向传播的特点,观众成为守候电视"窗口"的旁观者。也就是说,电视把观众所要观看的内容从远距离"拉"到了眼前,以满足人们多样化的精神消费需求。当地球已经变成"地球村",通过电视传播"窗口",人们在瞬间就能把这个"村落"另一边正在发生的事情,轻而易举地"拉"到自己眼前。

　　为了在家庭收视环境中吸引观众,电视节目所传递的信息必须经过某种程度的包装。电视"窗口"所传播的内容具有很强的"现实性"及"琐碎性",并不能简单等同于"纪实"或"记录"范畴所谓的"真实"。毕竟,在电视中呈现的不可能是现实生活原封不动的照搬,而是经过电视技术相应改造和修饰的,具有一定的刺激量,足以吸引观众的眼球。电视工作者的任务,便是在内容层面和表达层面对信息进行一定程度的强化处理,从而使这些信息能够在一片嘈杂、平俗、无序的氛围中,将人们吸引到电视"窗口"面前。

　　在电视接受语境中,电视声音的功能与电影有着很大的差异。在电影作品里,画面是信息传递的主体,声音则是辅体,一般作为画面信息的补充和延伸。克拉考尔曾断言:"电影是一个视觉手段。……电影最独特的贡献事实上无可置疑地是来自摄影机,而不是录音机;音响也好、对话也好,全部不是电影所独有的。对于

① 约翰·埃利斯:《有形的虚构:电影、电视和录像》,伦敦出版社1982年版,第137页。

有声片说来,为求忠实于基本的美学原则,它们所要表达的主要内容必须要以画面为基础。"①电视的声音究其技术性本源,从来就是无线电广播的延续。在电视节目里,声音和画面的关系就整体而言,不像电影那样有着主体、辅体之分,而是处于平行并列的状态,画面与声音通常是同步匹配的。唯一的特例是 MTV 音乐电视②,在音乐电视这种样式中,音乐成为主体,画面所起的作用是对抽象的音乐旋律与速度节奏作视觉化演绎,为观众提供直观形象地感受与理解音乐的途径。

电视声音元素之所以能与电视画面平起平坐,主要原因来自两个方面:其一是电视本身受"小屏幕"局限,致使电视画面的表现张力在相当程度上受到削弱,必须倚靠声音元素对画面表现力作一定的弥补和丰富;其二是家庭收视环境难以使电视观众把自己的注意力像电影那样高度集中于"小屏幕",为了不至于使电视信息接受被阻滞耗散,必须借助电视声音元素配合电视画面共同担负表意作用。在这个意义上,可以说电视声音元素也具备"顺便听听"的功用。

综上所述,电视与电影的技术形态构成各自的媒介特性,正如沃·里拉那番通俗的描绘:"电影,哪怕是当它作为大众娱乐的源泉而占主导地位时,也只不过是每日面包上的果酱,是生活的装饰性的上层建筑。而电视却进入了社会组织之中,它是家具的一部分,它侵入家庭和生活,它影响思想并改变习惯,几乎成为现代城市文明生活中人的一部分。电视给我们的起居室增添了一扇窗户,你只要按一下电钮,就能接收整个世界。"③

① 克拉考尔:《电影的本性——物质现实的复原》,中国电影出版社 1981 年版,第 132 页。
② 在国际上,"音乐电视"的常规称谓是 MV(Music Video)。至于 MTV,则是中国电视从业人员及观众对"音乐电视"的约定性俗称,或许当初对"音乐电视"这一新样式无从命名,而把在世界范围产生极大影响的美国音乐电视频道(即 MTV Channel,于 1981 年 8 月 1 日开播)缩写字母误为"音乐电视"的缘故。
③ 沃·里拉:《电视》,1988 年第 4 期《世界电影》,第 246 页。

第二节　电视制作形态

电视不像电影艺术那样具有"物质现实的复原"的特质，在相当程度上，电视节目是作为"建构"的"现实"向观众呈现的。

一、从实况直播形态到录像剪辑形态

电视诞生初期主要采用实况一次性播出方式，有时为某些重要活动制作"特别节目"，必须借助16 mm电影胶片拍摄以便多次播出。在绝大多数情况下，电视节目均因地制宜对现场实况进行直播，让新闻播报员、演员等面对摄像机当场播报、表演，或者由多台摄像机对体育竞赛现场实况当场拍摄，同步将电视信号即时传送出去。

以下是世界电视史上的诸多"第一次"：

1928年圣诞节前夕，美国通用电气公司在纽约附近设立的WGY电台播出事先拍摄的话剧《女王的信使》演出剧照，同时配以演出的实况声；

1930年，BBC首次播出皮兰德罗的多幕话剧《花言巧语的人》演出实况；

1933年，美国堪萨斯城一家实验电视台在每天中午播出新闻播音员斯韦利对着摄像机镜头读报纸新闻；

1936年，德国威茨利本电视台对柏林奥运会比赛实况进行直播，当时柏林仅有28台电视接收机，每台电视机前约有360人驻足观看，还通过电缆将电视信号传送到莱比锡等城市；

1937年，BBC直播新国王乔治六世加冕典礼整个过程。

所有这一切，都是以单机或多机方式在现场完成电视节目制作和播出的。

这里将"现场实况"制作形态与"录像剪辑"制作形态用图表形式并置起来，从中可以看出两者在技术和制作工艺上的差异所在：

"现场实况"电视	"录像剪辑"电视
"被摄对象"当场演出	"被摄对象"当场演出
单机/多机 当场拍摄/拾音	单机/多机 当场拍摄/拾音
当场导控与切换	录像后期剪辑合成
现场性声音与画面	再造性声音与画面
无记录载体	以录像带为记录载体
声画即时性播出	声画非即时性播出
总结:一次性完成节目制作与播出	总结:分阶段完成节目制作 重复多次的节目播出

电视"现场实况"形态无法实现对于图像和声音的记录保存,不能多次重复播放,况且在现场实况直播过程中不免出现意外或差错,因而节目质量难以保证。为从根本上改变电视直播的单一方式,研制电视录制设备被提上了议事日程。1956年,美国安培公司的金斯伯格和安德逊研制成功黑白电视录像机,这款名为Model Vrllo的大型录像机使用两英寸磁带,它的问世不啻成为电视传播技术的分水岭。到了20世纪六七十年代,电视录像技术的开发形成高潮,多家大公司纷纷推出各自研发的录像设备。日本的索尼公司于1972年研制成功3/4英寸U-Matic盒式磁带录像机,这是世界上第一个针对彩色电视节目制作需求的录像放像系统,从根本上改变了传统电视节目制作方法,一举奠定了被称为ENG(Electronic News Gathering)的电子信息采集方式,成为专业电视领域标准化工艺,几乎取代了传统电视"现场实况"制作工艺。

在此基础上,索尼公司还推出VO系列、BVU系列便携式录像机和摄像机,使电视人彻底摆脱实况转播和演播室制作带来的时空性束缚,电视人的身影开始出现在世界上任何一个角落。尤为重要的是,ENG采集的影像和声音能够进行剪辑和加工,使电视作品如同电影那样对拍摄素材随心所欲地组合、连接。与此同时,随着"帧同步"技术的不断完善,电子剪辑对相关剪辑点的预演与重放,可以直观而精细地确定剪辑点,使电视节目创作的余地大

大增强。

二、电视制作形态构成

电子剪辑技术的成熟，标志着电视编码方式质的嬗变和革命。

在电子现场制作 EFP(Electronic Field Production)和电子演播室制作 ESP(Electronic Studio P Production)这两种节目制作过程中，一般采用摄像机多机位同时拍摄，在此基础上，导播对多机位摄录的声音与画面加以选择，当场完成声画的即时性切换。尽管从表面上看，EFP 和 ESP 似乎也有镜头切换和组合，实则上并不真正具有剪辑的意义。所谓"剪辑"，就其质的规定性而言，是通过镜头的切换，使画面与画面、声音与声音、画面与声音之间形成有机组合，使原有镜头本身的时空性质发生相应改变进而构成新的时空，既可以使原有的时间被压缩，也可以使原有时间得到扩张。正如苏联蒙太奇学派创始人爱森斯坦所概括的："把不同性质的两段电影底片连接在一起，很自然的使之成为一种新的概念，一种新的整体。……A 取自正在发展中的主题，B 亦取自正在发展中的同一主题，然后将 A 与 B 并置在一起，使之产生为新的总体，最后使这个主题的意义得到进一步的扩展。这种并置不是用连接在一起的画面来叙述思想，而是要通过彼此独立的两个画面的冲突而产生思想。"[①]而电视现场实况的镜头切换，仅仅是为观众提供不同机位、不同视角的变化，电视导播的工作只是对此作出相应选择，并没有改变原有的时空关系，更不可能压缩或扩张原有的时空。

录像剪辑运用于电视节目制作，极大地丰富了电视的表现手段，使电视制作形态产生革命性的飞跃。首先，运用剪辑手段使电视获得了类似电影艺术"再造现实"的可能。在此之前，电视摄像师在现场直播中是唯一承担电视画面构成的关键人物，出于对"被摄体"不可预见行为过程的抓拍，事实上很难顾及"被摄体"在画面

① 转引自王心语：《导演的梦幻世界》，中国广播电视出版社 1995 年版，第 219 页。

中最具表现力的空间结构，难以充分调动光影、色彩、线条、构图等元素。换句话说，电视现场实况形态往往被动地通过画面和声音去呈现"被摄体"的行为过程，无法成为一种"镜头语言"，从而达到对于"被摄体"的创造性再现。其次，剪辑使电视获得了真正意义上的"镜头长度"。所谓"镜头长度"，是指电视工作者拥有对画面空间的剪裁结构能力，尤其是对时间长度的控制。在电视现场实况形态中，无论摄像师还是导播，都难以实现对镜头长度的有效控制，无法预料"被摄体"行为过程究竟会持续多长时间。只有当电视拥有录像剪辑手段之后，才可能实现对镜头长度的把握，通过镜头组合形成类似电影蒙太奇的视觉心理效应，达到时间与空间的再造。

　　实况转播形态的电视具有下述特征：其一是在相对封闭的空间里完成节目播出，例如球类比赛或 F1 赛事等，实况转播的空间范畴基本上被锁定在比赛场地内；即便是通过卫星连线连接的异地文艺演出实况，实际上也仅仅是把不同地域的演出有序组合成一个整体，异地之间的声画切换不以镜头为单位，而是以段落版块为单元加以连接的。其二是多机拍摄，由导播即时选择并切换多个机位采集的实况画面，无论被摄体本身行为还是切换、直播、观众收视的过程，都有着"一次过"性质。其三是运用 VTR 制作方式（VTR 是指将当场录制或预先录制剪辑完成的录像片段在实况进行过程中插播，诸如体育赛事中精彩瞬间多机位"慢镜头"重放；访谈节目中预先拍摄被访者生活工作的片段；文艺演出中的 MTV 片段等等），使整个节目形态获得更加丰富多彩的视觉影像。不过，预先制作的 VTR 片段在实况转播过程中插入播放，是以挤占、覆盖相等时间长度的现场实况为代价的。因此，就现场实况转播的时空而言，依然是高度统一的，并不具备"再造性"。实况形态电视呈现被摄体行为状态与行为过程未经提炼和修饰的表象，这种看上去显得"平庸""琐碎"的影像，在真实层面上极具冲击力和感染力，归属于"亚审美"范畴的美学观念和审美原则。

　　如果说，电影艺术的张力缘于身处"黑匣子"中的电影观众对视听符号解码的话；那么，实况形态电视所具有的视听张力，则是

身处家庭收视环境中的观众对现实真实从"量"到"质"的反应所致。实况形态电视的时空构成具有以下特质：首先，实况形态电视犹如古典戏剧的"三一律"结构，即时间、空间、事件的高度一致性；其次，实况形态电视具有即时性，现场正在进行的活动过程和电视观众的观赏同步延续下去；其三，实况形态电视具有超越性，观众借助摄像机多机位、多视角的拍摄，能观察到比置身现场更多的细节，类似电影叙事刻意强调与渲染。

　　日本社会学家藤竹晓从电视社会学的角度对电视实况转播的性质加以概括："放送在两层意义上表明了同时性特征。其一是享受的同时性，人们虽然在各自的家庭里独自地看或听，但这种放送体验在社会上是同时的、共通的；其二是事件（放送对象）发生和送达的同时性。当然，目前在导致上述享受的同时性解体的录音、录像技术使事件发生和送达之间，也出现了时间差，即从所谓直播中解放出来。但是，时间的社会重要性愈高，就愈要求没有时间差的同时性，这一点仍然不容置疑。而且，与社会重要性无关却没有时间差的同时转播，也会使事件的社会意义得到开掘。放送正是把这两种同时性作为其特征来开辟放送媒介独自的享受体验的。"[①]藤竹晓还针对"落魄的麦克阿瑟何以成为'电视英雄'"的现象，进一步分析道："电视对游行队伍欢迎的转播，运用摄影技巧以电视独有的方式构成游行场面，在屏幕上制作了欢迎麦克阿瑟的'电视剧'。电视转播的编导人员通过自由地操纵镜头，有效地发挥电视所具有的技术可能性，把与现场欢迎情景不同的电视现实描绘在屏幕上。这样，游行转播就成功地把事件编制为一个戏剧性的节目。"[②]这个典型案例说明，电视实况转播通过摄像机镜头对"被摄体"行为细节的有意捕捉，通过导播对现场实况的刻意切换，同样能实现有关意图的渲染与强调。

三、录像剪辑形态

　　在银幕上，电影画面是一个具有四维意义的空间，"电影的空

[①] 藤竹晓：《电视的冲击》，北京广播学院出版社1989年版，第7~8页。
[②] 同上书，第45页。

间是在二维平面上,通过摄影机运动和闪烁的光影造成三维空间中的运动幻觉"①。电影大银幕特有的对"物质现实"影像放大复原的视觉冲击力,形成电影观赏中具有意蕴的审美境界。

从表面上看,录像剪辑形态的电视似乎有着与电影大致相同的画面、声音、镜头组合等元素。尤其在传统电影时代,电影并没有主动拉开同崛起不久的电视在声画形态上的距离,相反却陷入"自身从艺术到技术的精致大大超越电视的粗糙"的盲目自信。从20世纪70年代初开始,电影遭受到电视的强大冲击,被迫同电视在声画形态上逐渐拉开距离,探索电影基于自身特质的时空张力。这个阶段的探索始于《巴顿将军》,历经《星球大战》《现代启示录》直到《法国中尉的女人》,才算完成现代电影形态的确立。

当电视全盘向电影模仿之时,恰如美国学者沃·里拉所指出的:"活动影画就是活动影画,不论在大屏幕上还是在小屏幕上,用感光材料还是用电子制作,拍在胶片上还是磁带上,它使用的是同一种语言,它根据的是同一种语法,并且运用了同样的表现手段。"②唯有当电视接受电影的技巧和语言,并因地制宜加以使用的时候,电视才真正开始表现出自身的特点。影视工作者充分利用这一媒介的局限性(小屏幕和亲密感),将电视语法写入了教科书,"特写镜头成标准镜头,几乎成为一种美学原则。"③

导演通常依据不同景别的画面表现力结构镜头语言,一般以全景景别表现环境全貌和空间总体,以中景景别表现被摄对象相互的空间关系,以近景、特写表现被摄体局部的细微变化。对于这样一种景别使用上约定俗成的规范,使得录像剪辑形态的电视,获得了内容表述方式上逻辑重心的转换。电视并不像电影那样具有空间开放性,相反却有着无以规避的锁闭性和静态性。电视受到小屏幕的先天局限,迫使电视导演不得不将全景景别当作空间表现的极限。景别系统在电视运用中的功能相应缩小了,得到广泛

① 引自张红军:《电影创造过程差》,中国广播电视出版社1992年版,第28页。
② 沃·里拉:《电视》,1988年第4期《世界电影》,第244页。
③ 丹尼艾尔·阿里洪:《电影语言的语法》,中国电影出版社1981年版,第165页。

运用的是中景、中近景、近景和特写这样几种景别。

电视从一开始就不具备电影画面那种"空间张力",画面空间的自由转换和情绪抒发受到限制,画面表层语义向深层语义的提升亦随之受到局限。一般而言,表现具有深层语义的内容,必须具备两个基本条件:一是画面形象本身具有象征意蕴和内涵,具有联想扩展的基础;二是画面内部空间具有开放性,具有自由转换的可能。然而,电视画面先天带来的空间局限,使得电视空间缺乏形成深层语义的造型基础。电视画面空间的构成,更多具有实在性和实体性意义。从一定程度上说,空间意义需要相应的时间意义与之匹配。电视"小屏幕"的特质,使它拥有通过中近景、近景和特写对被摄体局部或细部表现的特长。因此,电影规模宏大的空间表现,以及由空间表现形成的时空转换、时空跨越的高度自由,对电视并不适用。相反,电视在以中近景、近景和特写作为常规叙事的局限中,获得对被摄体局部空间的细腻呈现并形成一种"亲近感",获得了相对于开放性、跳跃性、非线性的电影时间更加细腻的延续与深化。

时常有导演对电影故事片和电视剧特性进行比较:电影是由"场面"构成的,电视剧则是由"细腻、琐碎的细部情感"构成的。尽管这是一种感性化概括,却是有一定道理的。

以"大银幕"招徕观众的电影(尤其商业电影),有着别具一格的时空张力和非同一般的视觉表现力,导演可以淋漓尽致地发挥"场面"的优势,营造银幕奇观。换句话说,在电影艺术范畴,人物性格、人物关系、矛盾冲突、悬念、动作与"反动作"等戏剧性元素,乃是故事情节得以发展的线索,构成一种内在推动力,其根本目的在于引发、结构、串联起相应的"场面",通过一系列"场面"来建构电影作品的整体,最终使"最高任务"得以实现。这一特质还直接导致电影导演在镜头语言构成上,习惯采用全景和近景、特写这两类极端景别以及接近180°轴线极限的机位,舍弃常规循序性、过渡性的镜头组合。这种"两极镜头"的运用,大大强化了电影艺术的时空表现力和"线""面"结合的功能,使电影"场面"具备情绪性抒发与故事性叙述的观赏价值。

相反,以"小屏幕"为基础的电视剧(也包括电视其他样式),由于景别系统形成的"亲近感"与细腻表现力,相比电影来说,更加强化人物性格和人物关系之间强烈的戏剧冲突,深入刻画规定情景中人物的内心世界与内心情感,犹如借助"放大镜"的高倍率,人物行为被赋予某种强化了的戏剧性,同时使人物内心情感得到丰富而细腻的展现。由此来看,每一种媒介本身往往天然地具备对所载荷的信息扬长避短的功能。

总之,录像剪辑形态电视在不知不觉中建构起同电影艺术截然不同的表现形式,建构起真正属于自己的"话语"系统,也使电视观众养成了不同于观赏电影的审美经验与审美需求。

四、电视"建构"现实

日本社会学家藤竹晓在研究电视时,曾经提出一个意味深长的问题:"电视描写'现实'吗?"

这个问题的答案似乎不言自明,因为在实况形态电视中,画面和声音所表现的一切正是现实世界里正在发生的,电视导播不过是通过技术性手段对摄像机采集的内容进行切换,并未改变原始的实况;在录像剪辑形态电视中,由于经过剪辑环节,相当程度上已改变原有声音与画面素材的时空意义,通过镜头的有机组合构成新的整体,生活真实被加工整合成"艺术真实"。但实际上并非如此,正如藤竹晓以电视实况转播为例所描述的:"电视转播对实际事件的展开有影响,并且改变了现实环境(原本)。……电视摄像机是从现实中截取看来对视听者最为适合的现实部分。这就是说,摄像机拍摄了现实中可以成为画面的那一部分,而被摄像机所瞄准的对象则意识到摄像机的存在,尽力做出容易被拍摄的样子进行'演出'。这种摄像机与对对象的互动效果对现实本身产生了影响,并且改变了其后的事态。"藤竹晓进一步提出疑问:"现代人在电视摄像机面前进行一种与日常情况不同的'演出',那么,电视摄像机果真描写了社会的'真实姿态'吗?"基于此,藤竹晓认为:"在电视机前面,人们表现出最适合于电视拍摄的姿态,采取了与没有摄像机时不同的行动。但是,看电视的人会认为这正是那个

人的本来姿态。视听者所见到的，其实是电视所拍摄的他或她。"①

原来，电视在"呈现"生活真实的同时，恰恰也在"解构"生活真实。首先，非艺术形态电视节目所表现的内容，没有经过一定程度的艺术提炼，其表现手段也不是艺术化的，这种电视节目向观众呈现的仅仅是现实世界的片段，远不是现实世界真实的全貌和完整过程。其次，这样一种"实况"，须经过电视摄像师多视角的采集以及导播的把关切换，或多或少地染上主观性修饰、筛选、包装的痕迹，并不见得"原汁原味"地再现客观现实的真实性。再则，作为大众文化、通俗文化象征的电视，对于生活在都市社会的观众而言，具有极强的娱乐消费特性。对此，藤竹晓作过概括："现代人一方面生活于能够以自己的感觉器官来验证的现实环境之中，另一方面又生活于这种电视现实之中。我们在作为社会人而感觉、思考并采取行动时，电视现实（大众传播媒介的现实）就不断地表现其姿态并发挥作用。如果说，没有这种庞大的象征环境，现代人就不能在社会中生存下去；那么，对现代人来说，电视现实（大众传播媒介的现实）的比重将更为增加，而现实环境的比重将更为减少。现代人是把大众传播媒介'所构成的事件'当作环境而生活着的。"②

由此可见，电视并没有再现现实，而是"建构"了现实。这也是不应该把电视看作一种纯粹的"艺术形态"，而应视作具有文化品格、文化属性、文化意义的一种独特"文化形态"的缘由。

第三节　电视节目形态

处于后工业时代语境中的电视，自觉不自觉地浸淫于后现代主义的滋养，经意不经意地以后现代主义作为范型。电视所具备的大众文化与通俗文化特质，不仅体现在形态构成上，还体现在样式系统及节目形态上。

① 藤竹晓：《电视社会学》，安徽文艺出版社1987年版，第41页。
② 同上书，第42页。

电视通过对其他文艺形式与传播方式的"侵占",建构起自身独特而完整的样式系统。这种"侵占"行为,贯穿了电视发展的历程:

1928年5月11日,匈牙利工程师米哈里在德国邀请邮电业、新闻界50余人参观他发明的电视设备,首次播出一家小钟表店、一些照片及女影星尼格丽跳舞的场景,可以视为电视综艺节目的前身;

1930年,英国BBC首次播出由演员现场表演的多幕话剧《花言巧语的人》演出实况,这是电视室内剧的雏形;

1936年,德国威茨利本电视台在柏林奥运会期间,每天对比赛进行实况直播,首开现代体育赛事电视直播的先河;

1936年11月2日,BBC在伦敦郊外亚历山大宫以一场规模不小的歌舞演出,拉开了英国人称为"电视服务"的序幕,这也意味着电视综合频道的问世;

1937年,BBC实况转播新国王乔治六世加冕典礼的整个过程,开创了电视新闻现场报道的形式;

1939年4月30日,美国无线电公司实况转播罗斯福总统在纽约帝国大厦举行的"世界博览会"上致开幕辞,首开政治家运用电视传播媒介向公众宣传亮相之先例。

电视节目样式逐步演变的过程,使人们鲜活地感受到电视表现形式不拘一格、丰富多元的功能特征。

一、电视节目样式

电视节目的创作是同相应技术条件和制作方式紧密联系在一起的。在构成电视节目的众多要素中,技术是艺术技巧的基础和保证。现代电视节目样式多元化的形态,分别对应着相应的制作方式。电视节目样式大体分为四种基本形态,即虚构形态、实构形态、实况/实况录播形态、串编形态。

1. 虚构形态

编导创作这类节目,要塑造在生活基础上经过提炼的典型化人物,精心设计规定情景,安排戏剧化冲突,从中体现节目特定的

主题思想。虚构形态节目包括以下三大类：

（1）电视剧类

在国外，电视剧有两种基本形态，即"TV Film/TV Movie"和"TV Play/TV Drama"。前者在剧作结构、时空构造、表现手法等方面类似于电影故事片，对应中国观众最熟悉的电视剧和"电视电影"；后者在剧作结构、时空构造、表现手法等方面更多地类似于戏剧，对应电视室内剧、情景喜剧和"肥皂剧"。

电视剧是个大家族，从体裁上可分为电视系列剧和电视连续剧。电视系列剧要求在每一集45分钟左右的长度内，必须具备两种剧作元素，即固定的角色人物及完整而独立的故事情节，在主要人物基本不变的前提下，每一集叙述的故事可以各不相同，例如《编辑部的故事》；电视连续剧则要求在每一集45分钟左右的长度内，必须具备两种剧作元素，即固定的主要人物及相对完整而又连续的故事情节，每一集叙述的故事情节要留下悬念，在上下集之间保持足够的情节张力，例如《渴望》。

电视剧根据不同时间长度，又可分为短篇电视剧、中篇电视剧与长篇电视剧。短篇电视剧的长度一般不超过3集，中篇电视剧的长度一般不超过10集，长篇电视剧的长度一般在20集以上乃至数百集。

（2）音乐电视类（Music Video）

音乐电视作品的声画关系与其他样式恰好相反，以音乐元素为主体，画面为辅体。MV的功能除包装歌星商业性功利之外，主要在于增进观众对音乐音型旋律、音乐速度节奏产生直观形象的感受与理解，为观众欣赏音乐提供一定的视听空间。

（3）电视广告类（CF）

电视广告片依据诉求目的和诉求功能的不同，分为两种基本表现形式：一是以商业目的为宗旨的商业广告片，一是以社会公益性或政治理念性为宗旨的公益广告片。广告片在电视媒体上播放有着严格的时间限制，长度一般分为5秒、15秒、30秒、60秒、90秒、120秒六种规格。

电视广告的独特性在于，虽然广告所推介的对象是"货真价

实"的不容虚构,但表现手段可动用艺术创作十八般武器,无论画面造型、音响设计与蒙太奇组接,均给广告片编导留下广阔的创造空间。

2. 实构形态

这类节目形态的特质是指以真实的、非虚构的方式,表现现实生活中真实的人物与事件,具有较强的新闻特性。

实构形态节目涵盖面很广,包括电视新闻、电视深度报道、电视访谈、电视纪录片、电视专题片以及根据电视新闻故事搬演的节目。

3. 现场实况转播/实况录播形态

顾名思义,这是指通过电视现场转播或现场实况录像而制作的节目样式。

这类节目包括重大新闻事件现场实况直播、体育赛事实况转播、电视综艺节目、电视文艺晚会、电视游戏节目、电视竞技节目、电视谈话节目等等。

4. 串编形态

主要指按照既有的节目/栏目的时间、内容范围等等的设定,而对已经制作完成的电视节目,作相应程度的修改和再加工,从而串联、编辑成为符合自己节目/栏目要求的节目样式。

这种样式形态包括电视新闻杂志型(版块的)栏目节目、一般电视杂志型(版块的)栏目节目、串编类的栏目节目。

二、电视功能形态

用传统文艺美学观念来看待文学、戏剧、音乐、舞蹈、美术、电影等文艺样式,不难发现它们都有一个共同特征,即在样式系统的技术构成上,只存在一种仅仅属于自身的表现手段。

以文学来说,依据作为印刷媒体的抽象文字,作者所表达的观念必须经过读者对文字的具象化想象才能被接受。文学虽然包括小说、散文、诗歌等不同文体,但写作手段是一样的,只是约定俗成的编码方式有别而已。电影、戏剧被称作综合艺术,融合了文学、美术、音乐、舞蹈、建筑等姐妹艺术元素,还在一定程度上吸纳了现

代科技成分,但就技术构成的表现手段而言,电影以画面与声音作为基本叙事元素,戏剧以演员表演及舞台框架作为基本元素。尽管电影有故事片、动画片、纪录片之分,戏剧有话剧、歌剧、方言戏曲之别,但在表情达意上都是相同的,只是约定俗成的表达方式存在差异而已。同时,这些传统文艺样式在功能形态上也大致相同,无论创作者还是读者或观众,都在完成着从具象的感性材料向抽象的理性思辨的升华,沿着一个相同的轨迹向着文艺的"审美愉悦"进发。

电视不同于传统文艺样式。电视在最初形成的过程中,就已经站在后工业时代的立足点上,天然地将后现代主义文化作为成长的土壤,将自己融会于后现代主义文化的潮流之中。对于电视功能形态的构成,我们可以简要地概括为这样几方面:信息传递功能、知识传授功能、文艺欣赏功能、娱乐消遣功能、意识形态功能。

第七章
电视剧

电视剧是与电影故事片最相似的品种。每晚黄金时间,有无数观众守候在电视机前,和电视剧里的人物共度时光。精彩的电视剧以引人入胜的故事、真挚动人的情感、跌宕起伏的情节吸引人们的眼球;平庸的电视剧则使人味同嚼蜡,快快转换频道。作为大众化的精神食粮,电视剧在提供娱乐的同时,又给人以美的享受和生活的启迪,在潜移默化中陶冶人的情操,提高艺术欣赏水平。电视剧是电视大家庭中一朵最绚丽的奇葩,是电视屏幕上最亮丽的一道风景线。

第一节 电视剧分类

电视剧可以从不同的角度和标准进行分类。一种是按照题材进行划分,如现实题材、历史题材、战争题材、爱情题材、儿童题材等等;另一种是按照戏剧美学分类法,划分为正剧、悲剧、喜剧和悲喜剧;第三种是按体裁和容量进行划分,分为电视小品、电视短剧、电视单本剧(短篇电视剧)、电视连续剧、电视系列剧,这是我国权威电视评奖机构采用的分类方法,历届"飞天奖"就是按照这种标准进行评奖的。

一、电视小品和电视短剧

按照中央电视台从1988年10月开始实行的电视剧播出规格,电视小品的长度为15分钟,电视短剧的长度为30分钟。现在有些公益广告或商业广告,也采用电视小品的形式。例如,上海文广新闻传媒集团为抗击"非典"赶拍的公益广告《回家》,通过一位在隔离病房工作的女医生(潘虹饰)与女儿通电话的场景,歌颂了白衣战士"舍小家为大家"的奉献精神。在艺术形式上,电视短剧和电视小品容易混淆。相比之下,电视短剧拥有比较完整的情节,注重用戏剧元素展开叙事;而电视小品以小见大,意味隽永,给人"四两拨千斤"之感。受容量限制,二者往往采用典型化手法,立意新颖,细节突出。这类节目的策划特别强调时效性,敏于捕捉社会热点,触动时代脉搏,情节单纯而不单薄。

二、电视单本剧(短篇电视剧)

电视单本剧的长度不超过3集,每集45分钟左右,叙事篇幅和一部故事片相当。电视单本剧能比较充分地完成人物塑造,导演可动用多种艺术手法展开剧情,尽管在表现复杂的人生经历上受到限制,但结构的短小精悍又使它避免了操作长篇连续剧的商业功利,有利于艺术的精雕细琢,在一定程度上摆脱电视媒介的俗文化性质,成为电视剧大家族中最具艺术品位的样式。20世纪八九十年代是中国电视单本剧创作的黄金时期,涌现了《新闻启示录》《希波克拉底誓言》《秋白之死》《巴桑和他的弟妹们》《南行记》等一大批艺术精品。近年来,电视单本剧创作出现被"电视电影"逐渐替代的趋势,中央电视台电影频道已成为电视电影播映的主要平台。

三、电视连续剧

电视连续剧是最能发挥电视媒介特长的艺术样式,能最大限度地适应观众的观赏心理。电视连续剧具有以下三个主要特征:

一是时间跨度长(中篇电视剧一般8集左右,10集以上为长

篇电视剧),编导可以构筑庞大的时空架构,讲述数十年乃至数百年的历史变迁。尤其长篇连续剧动辄数十集、上百集,如日本电视连续剧《阿信》77集,叙述阿信完整的人生经历;英国电视连续剧《加冕街典礼》更长1144集,连续播放了15年之久。

二是叙事容量大,能充分展示波澜壮阔的生活画卷。跌宕起伏的情节、连绵不断的冲突、大起大落的情感、悲欢离合的人物命运,极大地满足了电视观众欣赏故事的审美需求。电视连续剧和中国传统章回小说有异曲同工之美,为吸引观众,几乎每一集都有"戏核",三分钟一个小冲突,五分钟一个小高潮,吊足人们的胃口。

三是"强制性"收视行为,观众一旦收看了某部电视连续剧的开头,剧中的人物命运、戏剧性悬念以及"且听下回分解"的章回体结构,常会诱导观众欲罢不能。因而,某些电视剧虽存在明显的败笔,依然能够保有一定的收视率,观众经常"边看边骂,边骂边看",在失望和期待中看完全剧。从传播学意义上讲,电视连续剧形成议程设置效果,播出一方的电视台和观看一方的观众,通过节目预告和广告宣传达成收视"预约",兑现计划中的传播行为,这一点是电视单本剧做不到的。

从生产经营角度看,电视连续剧符合广告商大量投放、连续轰炸的广告投放需求。与此同时,也使电视的俗文化属性发挥到极致。这些年国产连续剧有不断"加码"的趋势,注水现象日益严重,似乎凑不够几十集就无法开拍。例如《贫嘴张大民的幸福生活》原为5集,被加长到20集;而原本84集的《三国演义》精编成19集以后,可看性却大大增强了。

四、电视系列剧

系列剧与连续剧的区别在于,剧中主要人物是连贯的,故事情节却不连贯。电视系列剧每一集都是一个独立的故事,集与集之间没有情节上的必然联系。在结构方面,连续剧表现为整体的封闭性和单集的开放性,故事再长,终有结束之时;系列剧则表现为单集的封闭性和整体的开放性,只要有新的故事,就可以无限延长。不过,两者之间的界限并不泾渭分明。例如《西游记》就每一

集的故事来讲,相互缺乏衔接,理当称为系列剧;但唐僧师徒四人克服艰难险阻取真经的过程,特别是一次次降妖除魔有着时间上的先后次序,因而又被视作电视连续剧。

《编辑部的故事》堪称系列剧的精品,以幽默调侃的对话见长。情景喜剧《我爱我家》和《闲人马大姐》也受到观众的欢迎,《我爱我家》第一次将观众引入"被看"的地位,场内与场外、看与被看进行互动,现场观众的笑声间离了传统影视剧封闭自足的时空形态。

此外,电视剧分类还因剧本创作来源不同,分为原创电视剧和改编电视剧。

这里有必要强调,优秀的原创电视剧以可贵的艺术敏感拥抱现实,不饰美,不掩恶,体现出主旋律作品应有的品格和追求。例如反映改革大潮冲击下人们价值观念冲突的《篱笆·女人和狗》等三部曲,展示特定社会群体在新形势下心灵碰撞的《外来妹》《和平年代》《情满珠江》,为民族精英艰苦创业、无悔无怨的崇高精神谱写颂歌的《问鼎长天》《天梦》,关注改革步履维艰的《车间主任》《大潮汐》,反映执政党革除腐败、开拓前进的《苍天在上》《忠诚》,呼唤宽厚待人传统美德的《咱爸咱妈》等。这些原创电视剧所展示出来的恢弘绚丽的生活画卷和大气磅礴的阳刚之美,催人奋进,发人深省,壮人豪情。

改编电视剧在原著基础上进行再创造,根据电视剧特点重新调整情节结构,增删人物,具备新的认识价值和欣赏价值。如《北京人在纽约》根据曹桂林的同名小说改编,《激情燃烧的岁月》改编自石钟山的小说《父亲进城》。一般来说,文学原著塑造了比较成熟的人物形象,为改编电视剧的成功奠定了一定的基础。

第二节　中国电视剧代表作

电视剧是和电视发明几乎同步的艺术。1928年,美国通用电气公司实验室开始试播电视,头一个节目是《女王的信使》。1930年,英国播出世界上第一部电视剧《花言巧语的人》。在世界上第一家电视台正式开播之前,电视剧便已宣告诞生。

电视剧在不同国家获得了不同的名称。美国人把按照电影方式摄制的称作"电视电影",按照戏剧模式拍摄的称作"电视戏剧";苏联人把电视剧称作"电视故事片";日本人称为"电视小说"。其实,"电视剧"是地地道道的中国概念。1958年北京电视台直播了第一部"电视小戏"《一口菜饼子》,主创人员随之首创"电视剧"这个新名词,一直沿用至今。

中国电视近半个世纪的发展历程,造就了名副其实的电视剧大国。据2002年统计,送交国家广电总局审批的电视剧数量多达1078部22283集,经审批通过的有804部16420集。国产电视剧已从当初的涓涓细流,汇聚成滔滔不绝的艺术长河。中国电视剧的发展过程,是逐渐摆脱其他艺术门类的影响,寻找自身艺术规律的过程,也是不断适应社会需求、适应观众、适应市场的过程。四十多年来,国产电视剧在不同历史阶段涌现了具有时代特征的代表作,大致可划分为四个阶段。

一、戏剧模式阶段(1958～1966年)

从1958年到"文革"前,由于受技术条件限制,国产电视剧一直采用直播方式。演员在演播室里的表演通过现场摄像、录音、合成,即时完成电视播出,观众同步收看。直播电视剧没有现成经验可以借鉴,具有悠久历史的戏剧自然而然成为学习对象。以《一口菜饼子》为例,当年编剧在杂志上发现一篇宣传忆苦思甜、节约粮食的小文章,遂将其改编成短戏,交导演直接分镜头。拍摄时在简陋的演播间里搭了一个茅草棚,设置了一些道具,演员上场直接表演,三台摄像机按照事先设计的镜头顺序依次开机播出。直播电视剧遵循古典戏剧时间、地点、情节同一的"三一律",以戏剧矛盾冲突为基础,采用戏剧结构的原则,时间和空间具有很强的假定性,本质上接近于在电视上播放的戏剧。中国电视剧在初级阶段,呈现"一条主线、二三堂景、四五个人物、七八场戏、六十分钟、二百个镜头"的模式,以内景为主,近景居多,具有浓厚的舞台戏痕迹。

《一口菜饼子》等作品虽然显得稚嫩,毕竟显示了新媒介的潜力。多机拍摄、现场切换、声画合一、传受同步等电视传播手段得

到了最初的操练,中国最早一批电视艺术家王扶林、蔡骧、张弦等由此而开始了对电视剧创作的探索。从1958年至1966年,在长达八年时间里,大约有二百部电视剧以直播方式出现在中国的屏幕上,它们配合形势,积极宣传党的方针政策,对群众进行思想教育。由于受当时政治环境和技术条件的限制,很多电视剧属于宣传品而非艺术品。总体来看,大部分乃应时之作,艺术水准不高。

二、复苏阶段(1976~1980年)

十年"文革"使全国陷入困局,电视台纷纷停业,电视剧园地一片荒芜。在此期间,新的电视技术不断传入我国。北京电视台从1966年开始使用录像设备,1973年5月1日开始试播彩色电视,1974年10月1日正式播出彩色电视节目。但时逢动乱,技术的发展并没有给中国电视艺术注入新的生机。

1976年10月,祸国殃民的"四人帮"被一举粉碎。在新的历史时期,中国电视业开始复苏。1978年国产电视剧数量为7部,1979年翻番为14部,1980年达到117部。电视工作者一旦冲破思想的禁锢,电视剧便焕发出前所未有的活力。1978年摄制的《三家亲》是中国第一部全部采用实景录制的电视剧,摆脱了"电视小戏"的假定性场景,实现了真实空间的还原。这个阶段的代表作有反映地下斗争的《敌营十八年》,以惊险情节取胜;还有根据小说改编的工业题材《乔厂长上任记》,带着改革的新风刮过荧屏,成为人们热烈谈论的话题。

三、繁荣阶段(1981~1989年)

这一时期,由于电影系统不再向电视台无偿供片,导致电视节目需求量激增。在此情况下,有条件的电视台纷纷开始摄制电视剧。从20世纪80年代中期开始,电视单本剧创作进入黄金时期,涌现出一批在艺术上达到较高水准的优秀作品,如《新闻启示录》《希波克拉底誓言》《秋白之死》《巴桑和他的弟妹们》《太阳从这里升起》《南行记》等等。

《新闻启示录》以南亚大学的改革为主线,凸现改革派和保守

派的冲突。全剧采用复调式情节线索,形成套层结构,政论色彩很强烈。当年重大的新闻事件(如中国女排夺冠、中国国家领导人的活动、真理标准问题大讨论等)以及步鑫生、法拉奇等新闻人物,均作为事件背景纳入剧情,大大强化了全剧的新闻纪实风格,在打通电视作为新闻传媒、电视剧作为艺术的界限方面起了开拓作用。

1985年摄制的《希波克拉底誓言》,以艺术上的大胆创新为人称道。该剧以三个医生面对名誉和地位的无形竞争,通过古希腊医生希波克拉底叩问当代医生的灵魂和道德,具有振聋发聩的冲击力,在电视屏幕上演出了一部现代派的哲理剧。全剧淡化情节,重视人物心理挖掘,三个医生只有姓氏没有名字,向观众展示三种不同的处世态度,每个医生都是一种符号。为了让希波克拉底的誓言洞察现代人的灵魂,导演从一开始就采用第一人称叙述方式,让希波克拉底获得可以与任何人进行超时空对话的地位。为了体现布莱希特倡导的"间离"效果,该剧采用声画分立手段,在人物对话时停止外部动作,剧中人物的形体呈雕塑状,镜头纹丝不动;在插入希波克拉底的画外音时画面定格,观众感知的仅有语言因素,充满哲理的对话成为屏幕的主宰。在视觉处理上导演强调造型感染力,运用象征、浓缩、夸张、变形等手法,通过对称性构图、色彩提纯、背景净化,使人物和景物跳出了物质外壳而上升为一种表意符号。该剧不拘一格的表现形式堪称中国电视剧史上的典范,如果说早期电视剧借助了传统戏剧的拐杖,那么《希波克拉底誓言》就是站在现代戏剧和当代电影肩膀上的杰作。

《秋白之死》属人物传记片,编导构思新颖,角度独特,把瞿秋白颇受争议的《多余的话》引入剧情,以画外音、独白、旁白、人物对话作为刻画人物的基本手段,塑造了一个集革命家、文学家、哲人、凡人于一身的崭新形象,展现了秋白矛盾复杂的心灵世界、至情至性含蓄深邃的性格、视死如归大义凛然的气节。该剧风格凝重深沉,悲壮但不凄楚,诗意浓郁,将历史真实与艺术真实、史实与抒情、宏观与细节、写意与写实结合起来,为电视剧塑造历史名人提供了经验。继《秋白之死》之后,江苏电视台接连摄制人物传记片《华罗庚》《朱自清》《戈公振》《吴贻芳》等,组成13部40集"江苏爱

国名人系列电视剧",在省级电视台中独树一帜。与此同时,中国电视剧制作中心推出《宋庆龄和她的姊妹们》、浙江台推出《鲁迅》、黑龙江台推出《赵尚志》、山东台和济南台合拍《孔子》,共同构筑中华英杰人物的电视剧画廊。

这一时期,电视连续剧也连获丰收。《蹉跎岁月》再现了十年动乱中一代知识青年从苦闷中觉醒的心路历程;《高山下的花环》紧扣时代脉搏,讴歌当代军人捍卫家园、无畏牺牲的崇高品德,形成悲壮的审美品格;《四世同堂》以高昂的民族精神和宏大的叙事,控诉日本军国主义的暴行,谱写爱国主义的诗篇;《新星》饱含激情地塑造了年青县委书记李向南在20世纪80年代改革进程中的"清官"形象,其收视率之高、反响之强烈前所罕见;《努尔哈赤》《末代皇帝》以苍凉的视觉效果展现了满清王朝的兴衰史,把历史题材电视剧创作推向新的台阶;《篱笆·女人和狗》《辘轳·女人和井》《古船·女人和网》组成了中国电视剧史上独一无二的"农村三部曲",以历史变革为大背景,深刻揭示了当代农民思想观念和文化心理的巨大变化,艰难而执着地奔向现代文明的曲折过程;《上海的早晨》则在现代文学名著改编方面取得了成功。

四、成熟阶段(1990年以来~)

本阶段中国电视剧生产的特点是创作规模大,产量激增;电视剧品种、类型更加丰富,风格多样化,艺术水准大大提高。

1990年,50集大型电视连续剧《渴望》创下中国电视剧收视率新纪录。《渴望》剧情跨越1969~1990年中国社会复杂多变的廿年岁月,通过三个家庭三代人之间围绕丢弃孩子、收养孩子、归还孩子的曲折情节,展现了女主人公刘惠芳的命运遭际,叙述了一个冲突迭起、充满悲欢离合的煽情故事。《渴望》还开创了中国电视"室内剧"生产的先例,此前直到20世纪80年代末期,中国电视剧仍沿袭电影化生产,采用单机拍摄和后期配音工艺。《渴望》率先采用多机拍摄、现场切换、同期录音等新工艺,室内场景集中,大大加快了电视剧的拍摄速度,能满足大型连续剧按日播出的收视要求。室内剧尤其适合家庭伦理题材,《渴望》所表现的知识分子家

庭和工人阶层家庭占据城市社会的主体,从而使大多数观众对题材具有亲近感。更为难得的是,《渴望》将视野置于中国最为动荡和多变的年代,避免了台湾室内言情剧男欢女爱的狭窄天地,也为剧情的发展提供了合理的解释。

《编辑部的故事》是一部"京味"浓郁的系列剧,选择当下社会热门话题作为喜剧题材。全剧充满幽默、轻松和调侃,或抓住现实问题的荒谬感予以夸张,或以诙谐手法对人物缺点进行嘲讽。该剧的喜剧效果主要体现在演员表演和台词上,让观众透过"机智的语言"体味喜剧快感,透过不动声色的表演欣赏"冷幽默"。众多明星的出色表演,使李冬宝、戈玲、牛大姐、于德利等各具特色的喜剧人物给观众留下难忘的印象。

《北京人在纽约》是第一部走出国门到国外实地拍摄的连续剧,也是第一部采用贷款方式融资并成功收回成本的长篇连续剧。该剧通过王起明一家人在异国他乡闯荡的经历,反映了两种文化和价值观的碰撞,表达了主人公对既是"天堂"又是"地狱"的美国恨爱交加的复杂情感。本剧根据同名小说改编,为了营造矛盾冲突,编剧增加了美国人大卫作为王起明的对立面,他俩不仅生意场上是竞争对手,情场上也是情敌,争夺同一个女人,从而有助于加强戏剧性和情节的跌宕起伏。该剧浓郁的异国情调,以及演员富有激情的即兴表演,让观众在欣赏过程中对"出国热"作出冷静和理智的思考,通过人物命运体察人生的况味。

1996年掀起收视热潮的40集连续剧《宰相刘罗锅》,是在民间传说、民间故事基础上创作的集讽刺、荒诞为一体的喜剧,它既是一部君臣关系的寓言,又是一部正邪较量的令人反思的力作。该剧冲破了以往古装戏拘泥于历史、无形中陷入为帝王歌功颂德的模式,将享有"明君圣主"之称的乾隆皇帝放置在被刘罗锅捉弄戏耍的地位,以平民化、生活化、亦庄亦谐的手法,走出了一条既重娱乐又兼顾艺术的成功之路。在人物设置上,刘墉与和珅是两大支点,全剧主要围绕两人的斗法来展开。乾隆皇帝既需要忠良贤臣维护江山稳定,更喜欢阿谀近臣的溜须拍马。当乾隆倾向于谄媚之臣时,刘罗锅凭机智摆脱厄运、达到"为民请命"的目的;当乾

隆赞赏刘罗锅时,他随即乘势而上,令和珅出尽洋相。在人物塑造上,该剧把握得比较准确。乾隆作为一朝天子,既有开明大度的一面,亦有荒唐糊涂的一面,他可以容忍刘罗锅直呼其名,处理起贪官来并不手软;也可以让"假皇帝"代替坐朝,自己偷偷溜到妓院嫖妓;他喜怒无常,一会儿将刘罗锅贬为城门官,一会儿又加封文华殿大学士……,是一个风流潇洒、"时明时昧"的帝王形象。刘罗锅为官清廉,胸有奇才,但形象猥琐,为民请命甚至提着脑袋维持为官的准则,他敢于戏弄皇上,却十分惧内,见了吃醋的夫人立即下跪;他劝谏天子有一手,却难以对付皇上派来的妃子,机智幽默却常常犯错误让人抓住把柄,往往在命悬一线间靠智慧化险为夷。塑造和珅则采用漫画式手法,将其阿谀奉承的谄媚丑态夸张到令人捧腹的地步。总之,该剧抓住人物性格,按照其性格逻辑组织故事,对细节和情节进行强化和喜剧化处理,寓深刻的历史沧桑感和历史哲理于轻松滑稽的情节之中,给人以审美的愉悦与满足。

1999年,又一部长篇连续剧《雍正王朝》掀起了收视高潮。该剧以二月河的小说《雍正皇帝》为蓝本,为历史上争议颇多的雍正皇帝"翻案",对其进行现代观念上的重新评价。评论人士指出:"《雍正王朝》以正史为基本线索,在一些非主要人物和非重大历史事件的描绘上,发挥剧作者独到的重构能力,并辅作品以大量的社会风情和人文景观描绘,这样就使作品既具备了史诗的品格,又呈现出时代精神的特质,达到了雅俗共赏,世人称颂的效果。"[①]历史上的雍正在许多稗史中有着"篡改遗诏,弑兄屠弟"的恶名,他的性格猜忌、刻薄、寡恩、狡诈多变,但又是一个励精图治、开辟乾隆盛世的有为君主。《雍正王朝》的成功之处在于从多个侧面塑造了这位不苟言笑、工于心计、胸有谋略的皇帝形象,把皇帝塑造成正面人物,在国产影视剧里尚无先例。该剧还对非重要人物和情节进行大胆虚构,惟妙惟肖地描绘了宫廷斗争的险峻,为观众展现了封建王朝权力角逐的历史画卷,流露出"得民心者得天下"的民本意

① 转引自张凤铸等:《影视艺术新论》,北京广播学院出版社2000年版,第231页。

识,受到知识阶层观众的喜爱。此后,《康熙王朝》《乾隆王朝》等清宫帝王戏接踵而至,一幕幕深藏在禁宫和历史帷幕中的帝王生活图景,夹杂着现代人的理解和改造频频出现在老百姓家的电视屏幕上,在某种程度上满足了观众的窥视欲。《雍正王朝》的轰动,还反映出国人在历史题材电视剧评判中的价值取向:在正剧中,凡历史上起过正面作用的君主,相关电视剧里拔高人物容易获得观众的理解(如雍正皇帝);凡历史上有定论的负面人物,要重新给予他合理的表现则容易引发争议。观众常常把历史价值观带入了电视剧的欣赏过程,不大能容忍为了艺术价值而违反历史真实,不能容忍屏幕上的历史剧使历史本身披上了迷雾。2003年5月在中央台播出的电视剧《走向共和》,剧中塑造的李鸿章形象所引起的争论,再一次显露了这种审美倾向。

本阶段现实题材电视剧也涌现出不少优秀之作,《贫嘴张大民的幸福生活》和《空镜子》称得上是其中的代表。《贫嘴张大民的幸福生活》把镜头对准了生活在北京大杂院里的普通百姓,围绕张大民兄弟姐妹五人的不同生活经历,塑造了一个大俗人的生动形象。编剧是用语言手段刻画人物的高手,他挖掘积淀在群众中的生存智慧和幽默,借用了张大民的"贫嘴",将乐观向上的精神传达给观众。张大民的幸福生活除了"一碗炸酱面,加上几瓣大蒜",就是盼望能盖间小平房,让小孩能喝上牛奶,他身上多的是在任何打击下都能直面人生的坚毅和敦厚,是面对现实困境的阿Q式的自嘲和解脱;他的"贫嘴"化解了生活的尴尬无奈,他的实干又使自家生活产生微小的改善;张大民对自身具有清醒的认识,是弱势群体酿成的忍辱负重,是大杂院融洽环境中造就的热心厚道,毫无顾影自怜式的自怨自艾。他的乐观豁达,使沉重的生活多了一份踏实,在他没完没了的废话、逗乐和大实话中,使窘迫的生活平添了些许亮色和温馨。《空镜子》以性格迥异的姐妹俩的爱情婚姻为主线,肯定了"知足长乐"的生活理念,剧中孙燕身上体现出的直爽、真诚的性格和乐观的生活态度,温和地否定了现代社会人际交往中的自私及个人生活的轻率。全剧不张扬、不煽情,以细腻舒缓的节奏叙述了一个平淡而悠远的感人故事。

2002年,《激情燃烧的岁月》在全国多家省级电视台热播,一个棱角分明的军人形象石光荣在观众心目中得以树立。石光荣的革命激情来自对改变他命运的党和部队的涌泉相报,来自生命中最朴素的感情。他思想简单而又执着,粗暴地阻止儿子考大学,把儿子送入部队,并拒绝妻子找关系给儿子调换服役环境;当儿子训练不合格时,他气愤地让儿子在国界界碑前跪下反省;他崇尚英雄,争强好胜,一顿饭竟吃下25块豆腐,面对对手的满身伤疤肃然起敬;他蔑视退却,不允许燃烧的激情在儿子身上熄灭,他要儿子"有尿性",成为一个令人骄傲的军中强者。石光荣的最高理想是革命成功后"美美吃一顿炖猪蹄",他的报恩方式是在父老乡亲面前摆两大锅高粱白米饭和猪肉炖粉条,是对一拨一拨穷乡亲倾其所有,俨然父母兄弟般的亲热和真诚。这种燃烧的激情,即使他进城当了官也丝毫不改,退休了也割舍不下对土地的眷恋,即使在最后倒下的一刻,依然憧憬着梦中的理想世界:妻子包着蓝花头巾,儿女穿上了农家老棉袄,活脱脱一家蘑菇屯人!石光荣的爱情观单纯而炽热,在他眼里,"爱情"便是部队进城时褚琴手中舞动的红绸,是一场不漏地观看褚琴的演出,是战场上口述让警卫员听写的家书……在那个崇拜英雄的年代,石光荣其实只是褚琴心目中的英雄,谢枫才是她朦胧而恬美的意中人,但书卷气十足的谢枫根本不是石光荣的对手,小资产阶级家庭出身的褚琴在那个特殊年代也需要一个来自无产阶级的强有力的保护伞,于是,时代的阴差阳错必然使两个家庭文化背景悬殊的主人公磕磕绊绊走过一生。石光荣的形象令人耳目一新,他那种带着草莽气息的军人性格摆脱了概念化束缚,具有很高的审美价值。

回顾中外电视剧发展历史,不难发现电视剧一方面已经从戏剧、电影等姐妹艺术中分离出来,另一方面技术进步和观念变化却又模糊了它们之间的界限,影视合流与数字化趋势正改变着电视剧的发展轨迹,电影和电视剧的含义正在数字革命的推动下发生微妙的融合。2001年,首部采用高清晰度电视摄像机拍摄的长篇连续剧《大宅门》面世,该剧还打算将高清素材"数转胶",重新剪辑成一部电影版打入国际市场。如今,电视传播方式和节目形态日

益发生新的变化,开放的、互动的观念在数字化浪潮中冲击着传统电视剧制作,电视剧欣赏将一步步走向个人化、小众化、互动化,正如匈牙利评论家加鲍尔·特艾梅所说:"电视剧是一门新的、还没有定型的、正处于发展过程中的艺术。"①

第三节 文学名著改编电视剧

在漫长的人类社会中诞生了无数文学名著,它们是人类文明的瑰宝,也是吸引影视剧编导们频频开采的"富矿"。那些在观众中产生良好影响的影视剧有很多来源于文学名著,从世界范围来看,莎士比亚、雨果、巴尔扎克、托尔斯泰、海明威、川端康成等文学大师的作品都被搬上了银屏。就国产电影而言,《祝福》《林家铺子》《早春二月》《子夜》《芙蓉镇》《红高粱》《秋菊打官司》等优秀影片均系改编之作。在电视剧领域,《乔厂长上任记》《蹉跎岁月》《四世同堂》《围城》《高山下的花环》《北京人在纽约》《激情燃烧的岁月》等轰动一时的电视剧也都离不开文学原著的滋养。

改编是在原著基础上的再创造。一方面要保持原著的艺术风貌和审美精髓,因为这些名著(尤其是古典名著)所体现的不仅是作家个人的文化观念,而且是经过大浪淘沙沉淀下来的民族文化精神财富。另一方面,改编作为二度创作,也应体现改编者对原著的理解和审视,体现出时代精神。改编还要充分估计读者"先入为主"的心理,考虑电视艺术特点及表现手段,这些都是影响改编成功与否的重要因素。

文学与电视分属于不同的艺术门类,要将文学作品改编成电视剧,必须把握两种媒介的差异,把握文学作品向电视剧转变过程中必然进行的移植、取舍、增添和改变。文学作为在时间中按一定逻辑展开的艺术,为电视剧提供了叙事模本。在叙事策略上,文学创作中常用的矛盾冲突、情节设计、人物塑造、叙事结构、比喻象征等手段同样适用于电视剧改编。生动鲜活、个性化的人物语言向

① 转引自仲呈祥等:《大学影视》,武汉大学出版社 2002 年版,第 235 页。

来是小说塑造人物形象的重要手段,改编电视剧时往往得到保留和强化。例如《围城》中俯拾即是的幽默对话、《贫嘴张大民的幸福生活》中主人公的"大贫嘴"性格、《激情燃烧的岁月》中石光荣直爽的个性,无不依赖于原著的语言功底。语言文字作为相对独立的因素,在电视剧中还衍生出不同的形式。《围城》通过演员乔奇独特的声音,把钱钟书原著中的议论变成了独具魅力的旁白;《南行记》让作家艾芜直接出镜,和演员王志文谈论爱情和人生;《月牙儿》则以画外音内心独白的方式,再现了老舍小说的语言韵味。李少红的《大明宫词》虽然不是直接改自小说,但莎士比亚诗剧化的、抒情化的内心独白旁白成为全剧剧情铺展的心理背景,剧中的人物对话带有诗剧的唯美气质,极大地提升了整部电视剧的文学品位。

　　作为人类最早形成的艺术门类,文学千百年来的实践不断丰富着人们的审美经验。电视剧完全可以借鉴文学名著中体现的美学风范,形成自身的风格,如电视剧《今夜有暴风雪》洋溢着崇高的悲剧之美;《橘子红了》透出哀婉幽怨、凄迷悠远的柔和之美;《贫嘴张大民的幸福生活》使观众在略带苦涩的笑声中欣赏到一种"黑色幽默"。营造诗境也是众多艺术门类的共同追求,"诗境是一种境界,一种高度,一种与多种艺术及哲学的极致状态相通达的浑然状态,要实现电视的'诗化',要求电视艺术的各个因素之间旋律般的协调、节奏般的配合,从而达到艺术内容和形式和谐共鸣的自由创造境界。"①这种境界是电视剧艺术的极致,我们可以在《希波克拉底誓言》《南行记》等优秀电视剧中找到"诗意"的光芒。此外,各种不同的审美追求也形成了电视剧导演风格迥异的特色。潘小扬形式化的影像语言蕴涵着深刻的哲理,张绍林古朴凝重的画面造型折射出象征的意味,陈家林擅长的电影化大景别散发着电视剧少有的大气,陈胜利运用纪实手法营造出几可乱真的逼真感,李少红驾驭风雨雷电等抒情元素体现出唯美风格……凡此种种,让观众

　　① 郑洞天:《执著于电视剧的美文》,载《南行记——从小说到屏幕》,中国电影出版社1994年版,第215页。

在欣赏电视剧时获得超越故事情节的高层次审美享受。

当创作者着手把一部小说改编成电视剧时,首先要实现由文学文本向视听文本的转化。电视剧是给当代观众欣赏的,应当满足现代人的审美趣味;同时,改编又担负着普及文学名著的使命,为提高观众文化修养服务。有必要强调,文学名著(尤其古典文学名著)是历经时间长河筛选出来的精品,其故事情节、人物形象及价值取向早已深入人心,形成了审美接受的心理定势,如果对原著缺乏深刻的理解和现代阐释,改编原著就成了"作践",导致降低甚至损害名著的品位。在某种程度上,改编文学名著确实称得上"戴着锁链的跳舞"。过分忠实原著,必然会扼杀二度创作的生命力;而完全放任自流,就会导致信马由缰的胡编乱改。

改编名著要符合电视剧的表述方式,由于电视剧是以"集"为单位、按集播出的节目形式,必须让原著的时空结构向电视剧靠拢。在人物设置方面,电视剧根据叙事需要,可以对原著里的人物作必要的增删。以电视剧《骆驼祥子》为例,原小说中小福子的笔墨并不多,但改编电视剧加强了对小福子命运的表现力度,让祥子和小福子坎坷的命运紧紧相连,凸现了浓重的悲剧气氛。长篇小说洋洋洒洒数十万言,宏大的叙事规模使作家在描述生活时显得游刃有余,但如果改编为电视剧,就必须浓缩情节,刈除庞杂,这样才有利于突出主要人物的性格。在《三国演义》和《红楼梦》中,有名有姓的人物多达数百个,不进行大刀阔斧的删减,势必会增加电视剧的长度,况且许多次要人物的出场容易喧宾夺主,因此编导作了大量删减,更好地体现原著的精华。当然,小说和电视剧分属不同的表意系统,文学天马行空的想象力是电视难以企及复原的。根据金庸武侠小说改编的电视剧往往失去了原著的瑰丽神奇,西方以心理描写见长的小说如《罪与罚》和《尤里西斯》,由于外化特征不足,改编时亦会遇到无法再现的障碍。相反,中国古典小说比较注重人物外部行为的描述,改编电视剧就具有得天独厚的优势。总之,将文学名著改编成电视剧,有利于凭借电视媒介强大的传播功能,使文学名著进入千家万户,这种双赢的结果,无论对文学作品还是电视剧来说都是一种福音。

中国电视剧从诞生之时起,就开始了对文学作品的改编。但真正获得辉煌成就并走向世界的节点,要从20世纪80年代算起。

一、古典文学名著改编

中国四大古典名著《红楼梦》《水浒传》《三国演义》《西游记》的影响力早已超越国界,成为全人类的共同财富。把这四部名著改编成电视剧,是中国电视人义不容辞的责任。1982年,山东电视台率先推出第一部《水浒》人物系列《武松》(8集),接着又拍摄了《鲁智深》《林冲》《宋江》《李逵》等。这些电视剧采用《水浒传》上半部以单个人物为中心的叙述结构,尤其《武松》以鲜明的视觉形象和生动的细节,塑造了武松刚正不阿、嫉恶如仇的英雄性格,在"醉打蒋门神""血溅鸳鸯楼""斗杀西门庆"等场面中设计了精彩的武打动作,给观众以力的震撼。《武松》在当年曾引起很大反响,为古典文学名著的改编开了个好头。此后,湖北电视台在1985年推出了14集连续剧《诸葛亮》,把小说《三国演义》中"多智而近妖"的孔明请下神坛,展现了一代名相的坦荡胸怀和超凡魅力。在此基础上,中央电视台策划的"四大古典名著改编工程"正式启动。短短十年间,《西游记》《红楼梦》《三国演义》《水浒传》被一一搬上荧屏,以深厚的文化底蕴、宏大的叙事框架全景式地再现了古典名著的精华,成为具有中国气派和鲜明民族特色的电视剧精品。

1.《西游记》

四大名著中最先被搬上荧屏的是《西游记》。这部长篇连续剧在1985年播出前11集,其余的在1987年播完,观众反响强烈。

《西游记》根据明代吴承恩的同名小说改编,编导遵循"忠于原著,慎于翻新"的原则,选取相对完整且吸引人的段落,使每一集重点突出,生动感人。电视剧提炼原著中不畏艰险、积极进取的主题,对原著宣扬的因果报应等封建迷信糟粕予以淘汰,既保持了原著的浪漫主义特色,又强调了唐僧师徒四人不怕妖魔、求取真经的执着精神。作为第一主角的孙悟空,集猴气、仙气、人气、魔气于一身,对妖魔鬼怪敢于抗争,对师傅忠心耿耿;在塑造唐僧形象时,重点渲染他面对世俗诱惑不为所动、意志坚定的品格,减少了原著中

愚昧固执、颠倒黑白的成分,使人物焕发出一定的光彩。该剧成功的另一原因是实景的选择,祖国名山大川的瑰丽景色构成师徒四人西域取经的典型环境。剧中对电视特技和音乐的使用,营造出原著的神话色彩,诸如辉煌的天国、森严的魔界、奇幻的海底龙宫、恐怖的白骨洞等都堪称经典场面。不过,当时受技术手段的限制,不少妖魔的造型失却原著的神韵,简单变成"披着兽皮的人偶"。值得一提的是,2000 年播出补拍的后 16 集,虽然在电视特技上有了突破性进展,但观众已很难再次体会到首次播出时的新奇感和震撼了。

2.《红楼梦》

时隔一年,根据另一部古典名著《红楼梦》改编的 36 集连续剧与观众见面,开播后立即在海内外激起一股"红楼热"。

曹雪芹的《红楼梦》代表着中国古典小说的最高成就。长期以来,取材于《红楼梦》的戏曲、电影层出不穷,从 1905 年至今先后有十多个电影摄制组涉足其中,但大多选取一个片段或一个人物进行改编。新时期出品的电影《红楼梦》耗资 1400 万,摄制周期长达 5 年,篇幅为 6 部 8 集,放映时间近 13 小时,创下我国最长的系列故事片纪录。与电影相比,36 集电视剧《红楼梦》充分发挥电视节目容量大的优势,全景式展现了荣、宁二府由盛及衰的变化过程,揭示了封建大家庭"忽喇喇似大厦倾,昏惨惨似灯将尽"的必然趋势,是一出以家族命运折射社会走向的史诗性画卷。电视剧改编最富创造力的是对高鹗后四十回情节的改造,根据曹雪芹原意,重新设置情节走向和人物命运,砍掉了高鹗"兰桂齐芳"的光明尾巴,力图以恢弘的气度诠释"迷失"的书稿,创造出符合曹雪芹本意的大悲剧。该剧不失为一次成功的改编,较电影《红楼梦》显然高出一筹。电视剧在人物塑造方面的最大亮点,是邓婕饰演的王熙凤,她不仅外在形象特征接近原著,而且通过"协理宁国府""毒设相思局"等事件,活脱脱塑造了一个时逢末路,漂亮、精明、干练、毒辣的贾府大管家形象,可以说,这样复杂多面的人物形象在中国电视剧中是不多见的。

3.《三国演义》

1986年,成功执导《红楼梦》的我国第一代电视导演王扶林出任84集电视连续剧《三国演义》总导演,一批中国当代最具实力的导演与制片人张绍林、沈好放、蔡晓晴、张中一、孙光明、任大惠也加盟《三国演义》旗下,开始了中国电视剧制作史上最浩大的工程。《三国演义》系根据历史和传说写成的长篇小说,全书在大事件上基本忠于历史,对细节部分进行了加工创造。该书时间跨度长,人物众多,又是战争题材,马战、水战、陆战、火攻……要在方寸屏幕上展示千军万马的宏大场面,展示波澜壮阔的历史风云,对中国电视剧拍摄是一个考验。

为拍好该剧,剧本五易其稿。改编者忠于原著,牢牢把握"拥刘反曹"的主线,保留了原著的人民性,把历史人物放在刀光剑影的典型环境中加以塑造,将纸上四百多个人物,尤其刘备、关羽、张飞、诸葛亮、曹操等主要人物变成栩栩如生的屏幕形象。特别是鲍国安扮演的曹操,集雄才大略和诡诈奸险为一身,既有礼贤下士、采纳忠言的明智之举,又有轻敌自负、狡诈多疑的性格缺陷。诸葛亮的塑造也很成功,导演从高瞻远瞩、雄才大略、重信守义等方面对人物进行多侧面刻画,一位杰出军事谋略家的形象呼之欲出,诸葛亮"鞠躬尽瘁,死而后已"的襟怀突出了全剧的悲壮之美。

4.《水浒传》

1997年,张绍林出任41集电视连续剧《水浒传》的总导演。该剧汲取以往改编文学名著中的经验教训,依靠强大的制作班底和精益求精的作风,成为四大古典名著改编的佼佼者,在中国电视剧史上创下轰动效应,各地平均收视率为36%,最高达46%!《水浒传》以电影般精美的视觉效果、富有乡土特色的音乐、鲜明的人物刻画,再现了梁山泊英雄好汉从官逼民反到招安收编,直至兔死狗烹、曲尽人散的全过程,透出电视剧少有的大气,把文学名著改编的水准推上了一个新台阶。

电视剧《水浒传》强化了官僚泼皮高俅的形象,妒贤嫉能的高俅成为宋江实现"望天王招安招安早招安"以及"博得个封妻荫子"理想的最大障碍,突出了原著"只反贪官,不反皇帝"的历史局限

性。宋江形象的塑造是全剧的重点，编剧着重替宋江的行为寻找依据。为了弟兄们的前途，宋江不惜纡尊降贵，借元宵观灯走通关节，约见京都名妓；宋江忍辱负重，强行放走高太尉，忍看林教头含恨九泉……他的良苦用心全为了梁山好汉有一个好的归宿，"忠义两全"的冲突最终导致了这个悲剧人物的必然下场。编导这种大胆的改编，从主题上发掘了农民起义军的悲剧性根源。在该剧中，林冲、鲁智深、武松的形象基本沿袭原小说，不少细节的增加令人拍案叫绝：当高俅被擒上山来，林冲几欲手屠仇人，却被宋江阻拦；宋江送高俅下山时，匆匆追来的林冲和鲁智深望着远去的仇敌万般无奈，林冲口吐鲜血，鲁智深愤怒地一拳击倒一匹坐骑……这些片段都是符合人物性格逻辑的神来之笔。《水浒传》剧组聘请香港功夫片导演袁和平等出任动作导演，保证了武打效果的视觉冲击力。还聘请著名画家戴敦邦承担人物造型总设计，使全剧造型散发出古朴遒劲的气息。由著名作曲家赵季平谱写、刘欢主唱的《好汉歌》，一时间流传大街小巷。张绍林身兼导演和总摄像，在全剧四百余个场景中，再现了北宋张择端《清明上河图》般宏大、凝重的风格，使电视剧在视觉上如同电影一般精美。

我国四大古典名著改编以《水浒传》开头，又以《水浒传》压轴，终于完成了这项重大的文化工程，在中国电视剧史上留下精彩的一章。

二、现代文学名著改编

中国古典文学成就辉煌，而"五四"以来的新文学同样涌现出不少名篇佳作。鲁迅、茅盾、郭沫若、老舍、曹禺、巴金、钱钟书等名家的代表作都曾被搬上荧屏。

《四世同堂》是老舍先生的长篇小说，洋洋洒洒一百余万字。根据这部名著改编的 28 集同名电视连续剧，忠实地体现了老舍作品的风格，浓郁亲切的北平风土人情弥漫始终。剧中没有惊天动地的抗日壮举，有的只是小羊圈胡同邻里之间在国破家仇面前表现出来的色彩斑斓的众生相。主人公祁老太爷亲历了儿子投河、孙子被逼死、曾孙女活活饿死的一幕幕惨剧，目睹了邻居众人在这

场民族浩劫中的不同遭遇,或苟且偷生、或暗中抗敌、或逃亡他乡……老人怀抱饿死的曾孙女,一声"小妞妞,太爷爷来看你来了!"是对日寇法西斯侵略行径的最强烈控诉!骆玉笙一曲高亢悲壮、苍凉悠远的《重整河山待后生》,京腔京韵,回味无穷,让观众的审美情绪得到了极大的满足。

与《四世同堂》相比,电视连续剧《围城》走的是"雅"的路子。钱钟书先生是中外知名的大学者,《围城》是他唯一的一部长篇小说,以特有的机趣修辞和对知识分子中"庸人"的透彻了解,在中国文学界享有迟到的盛誉。据此改编的10集电视连续剧,在屏幕上成功地传达出小说原著对人生的独特体验和感悟,出色地完成了由文学语言到视听语言的转换。该剧塑造了方鸿渐既玩世不恭,又不想混同流俗的畸形知识分子形象,将方鸿渐无所事事又一事无成的人生窘态刻画得入木三分。纵观整部电视剧里的人物,有的故作"高深的浅陋",有的貌似"聪明的愚蠢",有的端出"功架十足的虚伪",有的流露"一本正经的无聊"……无不给人以辛辣痛快、力透纸背之感。为忠实体现钱钟书的语言风格,黄蜀芹导演精选原著的精彩语言,邀请著名演员乔其为全剧配画外音。《围城》的成功,再次说明了电视与文学的血肉联系,显示了电视剧创作应重视文学基础和人物语言的普遍规律。

《南行记》是艾芜的自传体小说集,书中人物众多,且没有贯穿始终的故事情节,加之艾芜小说散文化、诗化特征明显,成为电视剧改编很大的难题。电视剧《南行记》由《山峡中》《人生哲学第一课》《边寨人家的历史》三部组成,描绘了20世纪20年代西南边陲社会生活的一个侧面。其中《边寨人家的历史》最为精彩,改编者以漂泊者的视角,展示了盗马贼、扒手、流浪汉等传奇人物的形象,并且将壮阔的山川景色、浓郁的南国边寨风情与复杂的人生体验完美地糅合在一起,使主人公的流浪漂泊成为人生追求的象征。导演潘小扬认为:改编应当忠实的不是原著故事,而是原著中"凝冻了的生命",要认识到改编其实是站在今天的时代对这种"凝冻了的生命"的重读。《南行记》编导不是杂取小说中的众多人物进行合并,而是站在今天的角度回顾历史,重新体味原著中的精神所

在。于是,他们为《边寨人家的历史》精心设计了三个艺术时空:60年代,作家艾芜重新踏上云南之旅,寻找曾经给他温情和怀恋的边寨姐妹阿月和阿新,这是第一个艺术时空;当他旧地重游时,触景生情回首往事,引出全剧的第二个艺术时空,再现20年代他第一次南行时所经历的那段销魂的流浪岁月,以及边寨的风俗人情与自然风光;穿插在这两个艺术时空中的是第三时空,即艾芜本人与饰演者王志文,用跨越时空的主观视点回顾半个多世纪的沧桑岁月,追述流浪人生的魅力,谈理想、谈爱情、谈人生。将这三个时空串联起来的,是人物心理情绪的内在逻辑,这样既展示了丰富的历史内涵,又具有深刻的现实哲理,使全剧充满梦幻与浪漫情调。"这种独特的时空结构使电视剧巧妙地避开了原作改编电视剧的难点,使得在不对原著中相对单调平淡的故事情节作大幅度调整补充的同时,避免了叙事的平淡乏味,形成了叙事上读他的散文化和哲理化的风格。更为重要的是,这种结构方式还使创作者们想要表达的'人生意识'找到了极为恰当的表现方式。"[①]在视觉风格上,"导演利用小屏幕满视野各种视觉效果被夸大的优势,充分调动镜头画面之间的色彩、光效、构图、动感诸方面的对比关系,把造型功能发挥得淋漓尽致。加上电子剪辑对画面后期加工的便利,大量运用了叠印、调色、变色等技巧,创造富于电视特征的多层次画面、镜头组接和时空转换,把方寸荧屏的造型可能性诱人地展现在我们面前"[②]。继两部根据同名小说改编的电影《漂泊奇遇》与《南行记》之后,电视剧《南行记》后发制人,赢得了更广泛的社会反响,征服了来自美国、俄罗斯、日本等国的评委,荣获中国四川国际电视节的"金熊猫"大奖和国内"飞天奖"桂冠。

值得一提的是,优秀的外国文学作品也成为中国电视剧改编与欣赏的对象。

苏联作家奥斯特洛夫斯基自传性质的长篇小说《钢铁是怎样炼成的》,在苏联和中国都曾产生过巨大影响。尽管小说出版后一

① 郑洞天:《执著于电视剧的美文》,载《南行记——从小说到屏幕》,中国电影出版社1994年版,第215页。

② 同上。

度备受争议，但无法掩盖主人公保尔身上的理想主义与献身精神的光芒。《钢铁是怎样炼成的》以往曾多次被改编成影视剧，在新的历史时期重拍《钢铁是怎样炼成的》，首要难题是如何对原著进行新的阐释，既不能与苏联的版本雷同，又要体现中国人对这部小说的独特认识；既要保留小说中最有价值的精神脉络，又要考虑当今观众思想观念的变化。该剧的改编由中国、乌克兰双方共同担任，编剧梁晓声等对故事和人物进行大刀阔斧的删减增补，体现出全新的审美眼光。在叙事上，电视剧安排历史与现实两条平行线索，前者是保尔的成长与革命经历，后者是保尔一边养病、一边写作《钢铁》的过程。两条线索、两个时空相互交错，使原著中属于青春的狭隘、冷酷以及偏执倾向，通过主人公对人生的反思得到过滤，这样就与当前时代精神找到了契合点，使电视剧比原著更富有现代精神与开阔视野，为保尔身上的人道主义精神和人性美找到了依托。在人物塑造上，该剧保留了保尔对肉体折磨的超凡忍耐力和为了理想奉献一切的精神血脉，增添了原著中保尔所缺乏的细腻、柔情以及超越阶级的人道主义精神和理性因素，使保尔的性格塑造得更加完善。在电视剧里，冬妮亚不再是原著中保尔成长必须抛弃的"资产阶级杂质"，成为引导保尔向上的优秀女性。另外一些人物如朱赫来、丽达等，都比原著中体现出更多的人情味。在情节处理上，电视剧对原著中芜杂的人物和事件进行删减、压缩、合并，场景更加集中，爱情线也被拉长了。保尔从事的共青团工作，改变为仓库管理、反盗窃及照顾流浪儿童等等。这样，借保尔与和平时期的腐败、官僚主义、享乐主义和公共资产流失等问题展开斗争的情节，突出了电视剧的时代感与现实意义，实现了保尔从平民到英雄的转化。在两个时空的转换上，主要采用相似、相关内容的触发和保尔凝神回忆两种手法，达到了两种时空的自然衔接。经过上述改编，一个经过中国电视艺术家重塑的保尔形象再现屏幕，他更适合中国当代观众的审美需求，"保尔精神"的闪光点对并不熟悉保尔的当代中国青年具有积极的意义。

《钢铁是怎样炼成的》是中国电视剧史上第一次改编外国文学作品的成功实践，该剧中所有演员都由外籍演员担任，服装、美术、

化妆、道具等部门亦由外国同行组成,在制片上给中国导演提出了前所未有的挑战。总导演韩钢率剧组远赴乌克兰实地拍摄,靠着那份召唤英雄主义、重塑信仰的责任感,靠着弘扬主旋律、奉献精品电视剧的执着追求,终于把这部影响了中国几代人的外国名著搬上了屏幕。

第八章
纪录片

纪录片(documentary)这个词源于法文 documenter,意为"具有文献资料性质"。最早使用"纪录片"这个概念的是英国人约翰·格里尔逊,1926年美国发行了一部在南太平洋玻利尼西亚群岛拍摄的影片《摩亚那》,格里尔逊在2月8日的《太阳报》上发表评论,指出:"这部影片中对一个玻利尼西亚青年的日常生活事件的所做的视觉描述,具有文献资料的价值。"日后,他对纪录片又明确界定为"对现实的创造性处理",一般认为这是对纪录片的经典定义。

第一节　外国纪录片

卢米埃尔兄弟最初的制片活动实际上代表着纪录电影的开端,并确立了两种纪录电影的雏形,尽管他们自己没有意识到。在卢米埃尔麾下工作的一位摄影师梅斯基奇曾游历许多国家,随机拍下自己在世界各地的见闻,开创了"风光旅游片"这种样式;另一位摄影师杜勃利埃在拍摄轰动全法国的"德雷贡斯案件"时,为掩饰自己工作的疏忽,把来源各异的片段组接在一起,再配以提示字幕,通过虚构方式来表现这一事件。梅斯基奇和杜勃利埃的不同实践,实际上开发出纪录片创作的两个基本可能,其一是对现实过程的实况记录;其二是对现实材料按一定意图重新进行组合。

一、纪录电影先驱者弗拉哈迪

1922年6月11日,弗拉哈迪拍摄的《北方纳努克》在纽约大都会剧场正式公映大获成功,弗拉哈迪本人就此成为纪录片开一代先河的先驱。

罗伯特·弗拉哈迪(1884～1951)出生在北密执安和加拿大交界的一个矿区,作为一个有能力独当一面的探险家和勘探者,他受雇于一家铁路公司,前往北极圈哈得逊湾勘探。在那次探险旅行中,他随身携带摄影机拍下了爱斯基摩人的生活情景。几个月后,他带着25000英尺胶片回到多伦多,但这些底片在运回纽约时发生了意外,一场火灾将他辛苦拍摄的珍贵胶片化为灰烬。1919年8月,弗拉哈迪在法国皮货商勒维尼翁兄弟的支持下,带着两台摄影机重返爱斯基摩人部落。这一次他得到部落中颇有声望的猎人纳努克的全力合作,花一年半时间全程跟拍纳努克全家的生活场景,使自己的拍摄过程水乳交融般地达到一种人与人的坦诚交往。弗拉哈迪将拍好的素材给爱斯基摩人看并得到他们的认可,终于拍出了不朽名片《北方纳努克》,试图唤起人们内心那种被工业文明扼杀了的返璞归真的感情。

弗拉哈迪的创作实践向世人表明,经由电影手段在现场实地记录日常生活状态所具有的叙事魅力,从而更新了卢米埃尔以来的写实传统,使艺术家在本体上把握电影的能力有了新的认识:正是在纪录片领域,电影拥有其他媒介无可比拟的广阔潜力。

二、维尔托夫与"电影眼睛派"

吉加·维尔托夫(1896～1954)从小受过良好的教育,1916年在彼得堡攻读医学和心理学。当时彼得堡是俄罗斯先锋艺术的中心,维尔托夫与活跃在这里的各种先锋艺术团体过从甚密,被马雅可夫斯基为首的俄国未来派诗人的魅力所征服。1917年十月革命后,维尔托夫成为莫斯科电影委员会成员,担任《电影周报》的主编,开始了新闻电影工作。1922年他用资料剪辑成编年史影片《内战史》,逐步形成了独特的"电影眼睛"理论。他在《电影眼睛的

入门》中提出"电影眼睛＝事实的电影记录＝电影视像（作者通过摄影机看）＋（作者用摄影机在胶片上写）＋电影组织（作者剪辑）"，认为电影应当"出其不意地捕捉现实生活"，要运用蒙太奇功能重新组织素材以产生意识形态方面的意义。

从1922年到1925年，维尔托夫和他领导的三人小组总共制作了23期电影新闻杂志《电影真理报》。他还尝试了动画、特技摄影、显微摄影、多次曝光、手持摄影等各种实验性技巧，并把这些技巧运用到一系列长片创作中，如《前进吧，苏维埃!》《在世界六分之一的土地上》等。尤其是1929年摄制的《带摄影机的人》，可以看作"电影眼睛派"的代表作。该片的结构呈现万花筒般的套层关系，在内容上形成有机对位，摄影机既捕捉苏维埃新生活的日常现象，又捕捉同步进行的拍摄活动本身。通过剪辑，现实和电影的共生状态被投射到银幕上。这是一种前所未有的电影结构方式，使影片中处于核心地位的导演自己作为一种媒介，来探讨电影作为一种文化的社会性及符号性的内聚力。这也表明维尔托夫是个超越时代的人物，《带摄影机的人》这种"自我指涉"（Self referential）的智性表达方式，一直要到20世纪60年代才为更多人所理解。

三、格里尔逊与英国纪录电影运动

格里尔逊曾在美国芝加哥大学研究社会学和大众传播，他意识到电影和其他大众传播形式在某种程度上将取代教堂和学校，成为现代社会传播公共意识形态的有效途径。格里尔逊认为影像能够通过直观描述和简约分析得出导向性结论，为此他提出："我视电影为讲坛，我自觉地以一个宣讲者的方式来利用它。"

1929年，格里尔逊得到英国政府拨款，拍摄了他唯一一部纪录片《飘网渔船》。该片详尽纪录渔业工人在公海捕鱼的日常劳作，并把英国政府对渔业的政策贯穿始终。纪录片的倾向性和使命感在格里尔逊的努力下，第一次强调到了首位。《飘网渔船》赢得各方好评，很快由伦敦电影协会沙龙推向普通影院上映。1930年，帝国商品推销局下属电影组（EMB）正式成立，一大批具有社会改革热情的年轻人聚集到格里尔逊门下，使英国纪录电影运动

产生一系列优秀作品。如《煤矿工人》(1933)表现矿工在矿井下作业的境况;《锡兰之歌》(1935)纪录这个岛国的异域风情和宗教传统;《夜邮》(1936)报道邮政人员的流动工作,其解说词一时成为纪录片的范本。

与此同时,电影业也完成了诞生以来最重要的技术转型,沉默的银幕终于发出了声音。对格里尔逊来说,正好利用有声电影这个"讲坛"直接"宣讲"与公众福利有关的社会改革理想。面对1929年世界性经济危机,格里尔逊认为电影工作者不应沉湎于个人天地,而应该去反映重大的社会问题。在格里尔逊倡导下,伴有音乐的解说词出现在纪录片中,在相当长一段时间里成了纪录片的标准模式。而格里尔逊所谓"对现实的创造性处理",主要是指采用戏剧化手法对现实生活事件进行"搬演"(reenactment)甚至"重构"(reconstruction),使纪录片成为征服观众、激发观众热情的社会论坛。格里尔逊这种电影观几乎影响了此后三十年纪录片的发展,尤其那些政治化、意识形态化的纪录片,无疑都从格里尔逊的思想中找到了原动力。

四、纪录电影政治化

纪录电影政治化是时代的产物。由政府直接掌控电影来进行宣传,始于第一次世界大战期间的欧洲,当时交战的各国都利用摄制有关战况的电影报道来鼓舞本国的士气。在苏联,纪录片主要被当作国家意识形态的一种舆论工具。格里尔逊领导下的英国纪录电影运动虽然以普通民众为主要描写对象,但实际上也是以弘扬大不列颠王国的不朽形象为目的。

纪录电影政治化在第二次世界大战期间日益成为一种世界性现象,在战争动员下,主要参战国都由政府或军方直接出面,组织摄制大量新闻纪录片。这些影片的素材除了一部分由自己拍摄外,大部分是通过各种渠道获得的敌对方所拍下的镜头,这些素材被按不同的政治目的重新剪辑后,配上观点相反的解说,便呈现出完全不同的意识形态立场。人们甚至认为,用画外解说要比蒙太奇能够更便捷地达到目的。

1933年希特勒登台组阁，在纳粹统治时期，新闻纪录片和宣传教育片占了相当比例。1934年，希特勒直接授权女导演里芬斯塔尔执导《意志的胜利》，该片纪录了纳粹党在纽伦堡召开第6届代表大会的实况。影片里壮观的集会场面是由建筑师根据"赋予意志以形式"的"日耳曼艺术原则"精心设计的，为了在银幕上展现这样的大场面，里芬斯塔尔兴师动众带领120人摄制组，动用30台摄影机和4辆装有话筒的汽车投入拍摄，在各个拍摄点根据需要还搭制了天桥、升降塔和有斜坡的台阶，竭力制造强烈的视觉冲击，诸如运动、节奏、光影、视角、声音和静默等各种视听元素被统辖在整体视野中。《意志的胜利》没有口语解说，它以视觉交响乐的方式表现纳粹政体的"光荣历史"，使许多沉浸在影片幻觉中的德国人聚集在希特勒的奋斗目标之下，达到了特定的宣传效果。几十年过后，苏联导演罗姆在他创作的政论性纪录片《普通法西斯》中，还采用了《意志的胜利》部分历史镜头以警醒世人。

五、真实电影

　　1961年，法国巴黎上映由让·鲁什和社会学家艾德加·莫兰导演的《夏日记事》，该片还有一个副标题"真理电影的一次经验"。这表明让·鲁什认为自己的电影实验和维尔托夫"电影眼睛"理论之间存在一种联系，那就是他们都把拍摄电影看做是探测种种现象关系（包括电影自身）的一种努力，强调纪录片应该对现实进行"客观"展示，也是对格里尔逊以解说为主的纪录片的反叛。真实电影试图通过摄影机去把握一种创造时机，创作者强调摄影机对于对象世界的影响，以及对象世界在摄影机面前的表现意义。

　　让·鲁什（1917～　）原先学工程技术，爱好写诗，深受弗拉哈迪的影响。二战期间，他随一支工程队到非洲尼日尔工作。在此期间，他对当地土著居民的原始风俗产生浓厚兴趣，并用携带的一架16毫米摄影机对这些民俗现象进行考察纪录。随后他以这些素材完成了一批有关尼日尔土著的人类学影片《在黑人占星师的国度》（1946）、《割礼》（1947）、《求雨者》（1951）等，在这些影片中显示了他对事物的观察力。1955年拍摄的《疯狂祭司》详尽记录了

象牙海岸一个民间教派举行的一场仪式,在这个仪式中,手舞足蹈的信徒在"祭司"的引导下,渐渐口吐白沫全身抽搐,进入到一种癫狂状态,并把一条狗活活杀死,生吞下肚……虽然是一部貌似"客观"的纪录片,但让·鲁什的解说词却掩藏着一种白人殖民者的种族主义偏见。

从《我是一个黑人》(1958)起,让·鲁什对所拍摄的题材开始实行个人干预,把虚构加入原始事件中。他将写好的提纲交给一群在象牙海岸首都打零工的码头工人,然后让他们即兴发挥,在镜头前表演一些日常生活片段、回忆及议论。通过这次拍片实践,让·鲁什开始意识到纪录电影或许还有另一种可能:在拍摄活动中诱发人物在镜头前的一种能动存在,使影片产生对事物的深层认知。1959年,让·鲁什拍摄了《人类的金字塔》,他把该片称为一部"人类学剧情片",试图探究生活现象背后的社会文化心理行为。影片以当地一所学校为背景,在无法预见结果的情况下,在一个班级里诱导一群黑白肤色不同的孩子,让他们在镜头前即兴表演一年间共同的学习生活。但该片故事性比重太大,尤其是其中伪装自杀的场面和两个男孩追求一个白人女孩的故事。

1960年夏天,让·鲁什用一架配备同步录音设备的摄影机在巴黎拍摄了《夏日纪事》,该片号称触及了"生活的纤维",是作者本人的一段真实经历。当时让·鲁什在巴黎街头及咖啡馆里随机采访遇见的工人、学生、侍者、外籍人士、公务员等形形色色的人,向他们提出一系列相同的问题,诸如"你生活得幸福吗?""你如何生活?"让他们各自倾诉个人的经历与烦恼。有的真诚坦率,有的则像逢场作戏。由于观众知道这些人并未经过排演,所以有些场面非常感人,如女大学生目睹在集中营蹲过的人手臂上烙的号码时不禁流泪,女秘书歇斯底里发作,汽车修理工的老婆生怕丈夫谈论税收引起麻烦用手势示意丈夫闭嘴等生动的镜头。在《夏日纪事》里,拍摄对象实际上在特定情境中和影片制作者共同经历着一个过程,并使一些原本互不相识的人建立起某种关系,从中发现并捕捉到人物的真实个性。

六、直接电影

20世纪50年代末,在加拿大、法国、美国出现了一种与传统风格迥异的纪录片,被称为"直接电影"(divect cinema),这是一种无剧本、无表演、无布置、无画外解说(利用同期声)、无操纵剪辑,尽可能忠实呈现原始事件的尝试。"直接电影"也用来指称20世纪60年代初以德鲁小组为代表的美国纪录电影运动,这一理念形成于德鲁小组的纪录电影实践。1958年,总部设在纽约的时代生活出版公司成立了一个专门为电视台制作公共事务节目的班子,这个小组由罗伯特·德鲁领导,他曾经在《生活》画报担任新闻图片摄影记者,后进入哈佛大学学习。多年的新闻摄影经历使德鲁对传统纪录片形成一个明确的看法,他认为格里尔逊所倡导的传统纪录片,其逻辑架构和说服力量基本上都依赖解说词,而不是通过影像本身来传递的,实质上是一篇配有图像的讲演。德鲁决心要开创一种更加开放的纪录电影形式,这种影片是对事件发生过程的"强烈体验"和亲身调查,他认为纪录电影工作者应谨慎地出现在拍摄现场,且不能干扰被摄对象。

1960年,德鲁小组用一套装有同步磁带录音机的16毫米摄影机拍摄肯尼迪进行总统竞选活动的《初选》,该片全程纪录了当年美国民主党总统候选人产生的过程,包括无数次握手、会见、集合、街头拉票演说、电视讲演,以及肯尼迪为得到波兰裔选民的选票,忐忑不安地反复背诵一句波兰话等等细节,所有这一切都被记录下来,准确传递出一种身临其境的现场感。《初选》成为德鲁小组一部里程碑式的作品,也可视为"直接电影"的集体宣言,其宗旨是把影片制作者的操纵行为严格限制在最低的工艺范围之内,使电影成为一种尽可能透明的媒体。德鲁小组成员在实际操作中贯彻以下诸要素:① 在尽可能不介入或介入较少的前提下,对现场实际正在发生的事件进行跟踪拍摄;② 不事先拟定剧本,反对导演对事件进程的人为干预,杜绝事后"搬演",要求不动声色地深入现场抓拍;③ 运用摄录同步技术纪录事件;④ 使用轻便摄影器材和颗粒较粗的高感光度胶片;⑤ 无痕迹剪辑。所有手段围绕这样

一个核心：尽量让镜头前自生自灭的"事实"在影片中进行"自我阐述"，因此获得了"直接电影"的名称，即"如你所见"，它透明的形式带给人们实在的真实经验与不事修饰的现实"毛边"。

七、访谈纪录片

直接电影在实际操作中亦有明显的局限。对于某些发展结果一目了然的题材，直接电影具备一定的优势，但对于历史背景错综复杂的社会政治题材，直接电影的叙事方式便显得力不从心。于是，一种以当事人谈话为架构的纪录片从摄录同步的工艺操作中蜕变出来，很快成为当代纪录片的标准模式。这种模式通常将直接谈话（人物直接向观众讲话）结合在访问会见中，它首先出现于美国女权主义的纪录片，后来为政论性纪录片普遍采用。编导让事件的目击者或参与者直接站在摄影机前讲述自己的见闻，或作发人深省的揭露，或作片言只语的评说，然后把现场拍回的镜头、旧影片的画面、照片图表和有关档案材料等组接在一起互相印证。"真实电影"所提倡的纪实画面及现场效果同步录音，也被保留在这种模式中。

20世纪80年代，国外又出现访谈式风格的优秀纪录片。如康尼·菲尔德的《铆公露茜》（1980），通过五位当事人的证言，将美国人家喻户晓的一个历史故事进行个人化追述。访谈纪录片一般采用长镜头拍摄，辅之以实况效果声，穿插在纪实画面之间的访问谈话，往往选择具有代表性、权威性的当事人或见证人直接向观众叙述。这样一来，不仅为观众提供背景、发表议论，又避免了编导主观介入的嫌疑，使观众感觉作品的客观、公正、可信。20世纪80年代以后，还出现了一批运用自省式叙事策略的纪录片力作。例如纪录纳粹对犹太人实施大屠杀的历史纪录片《证词：大屠杀》（1985），在现实境遇中演绎昔日发生的惨剧，发出了当下严肃的追问。

由于电影教育日趋普及，自20世纪六七十年代以后成长起来的纪录片工作者，基本上都受过良好的教育，对前辈大师的经典作品如数家珍。这样的知识背景，导致他们能够兼收并蓄引入各种

元素,诸如不动声色的旁观、拍摄访谈对象、以各种方式插入字幕、创作者本人个性化旁白,甚至直接跑到镜头前对正在发生的事件进行干预等等。新一代纪录片工作者以此表明:纪录片终究是一个文本,他们只对纪录片自身的媒介意义和通过画面、声音采集的过程去发现事物真相感兴趣。

第二节 中国纪录片

中国第一部电视纪录片是北京电视台(中央电视台前身)1958年摄制的《中华人民共和国建国九周年》,采用16毫米胶片拍摄,片长20分钟。近半个世纪以来,中国电视纪录片紧跟时代的步伐,忠实记录了当代中国的发展和变迁。

一、时代见证

早期的电视纪录片属于报道型的,题材范畴主要报道各行各业先进人物、宣传党的方针政策、展现祖国锦绣山河、记录国家领导人外事出访等。代表作有《当人们熟睡的时候》《长江行》《珠江三角洲》《欢乐的新疆》《周恩来总理访问西非14国》《收租院》等。在技巧方面,深受苏联纪录片"形象化政论"的影响,比较注重解说词和蒙太奇剪接效果。如《当人们熟睡的时候》,运用平行蒙太奇表现在不同岗位上夜班的劳动者。这个时期有影响的纪录片是《收租院》(1965),除电视播放外还经电影发行部门广泛放映。《收租院》通过真实史料和"收租院"泥塑群像,再现旧社会农村压迫与反压迫的阶级冲突,深刻揭露大地主刘文彩的罪恶,很好地配合了当时在全国城乡开展的社会主义教育运动。

1966年"文化大革命"爆发。当"文革"最初的动乱平息之后,从1972年开始,一批电视纪录片陆续推出,如《深山养路工》《太行山下新愚公》《三口大锅闹革命》《泰山压顶不弯腰》《种花生的哲学》《战乌江》《成昆铁路》《大庆在阔步前进》《铁人还在战斗》等,这些作品真实地记录了那个时代,题材以工农业生产成就和工农兵人物为主,颂扬人民群众自力更生、艰苦奋斗的革命精神,具有鲜

明的时代特征。此外,值得一提的有陈汉元创作的电视纪录片《下课以后》和童国平摄制的《放鹿》,格调轻松活泼,给人耳目一新的感觉。

在重大题材方面,文献纪录片《伟大的战士白求恩》展示了白求恩的一生,这位国际主义战士的形象突出感人。1976年1月周恩来总理不幸逝世,纪录片工作者抢拍《人民的好总理》,真实记录了全国人民沉痛悼念周总理这一震撼华夏大地的历史性场面,特别是北京十里长街数十万群众挥泪送灵车的悲壮景象,显示了特定时刻的民心民意,具有极高的历史价值。

二、新时期新气象

"文革"动乱结束后,中国社会进入改革开放新时期。电视纪录片创作也出现了新的气象,在题材、数量、形式、器材设备、人员队伍等方面都有空前发展。20世纪80年代初从日本引入功能先进的ENG电子采集装备,为电视纪录片创作带来了硬件便利。透过电视机荧屏,各种风格样式的电视纪录片已成为人们了解社会、认识世界的重要窗口。

1. 突破题材禁区

纪录片题材突破首先涉足曾被"四人帮"打入冷宫的名胜古迹、历史文化、风土人情等领域,如《青岛》《泰山》《大连漫游》《长白山四季》《黄山》《香山秋色》《中国哈萨克》等。与此同时,感应时代变迁和社会改革浪潮的电视纪录片也接踵而来,出现了《说凤阳》《蓬莱新八仙》《包产到户以后》《路广财多》《改革冲击着女人》等作品。这些纪录片的突出贡献,是真实地记录了在改革大潮中涌现出来的典型人物和典型事件,生动地展现了改革开放富民政策给人民群众生活带来的巨大变化。

2. 中国特色大型系列专题片

从20世纪80年代开始,纪录片工作者怀着弘扬民族文化、回溯历史面向未来的激情,踏遍祖国的万里山河,摄制了不少有中国特色的大型系列专题片,如《话说长江》《话说运河》《伏尔加日记》《长征·生命之歌》《让历史告诉未来》《蜀道》《黄河》《共和国之恋》

《祖国不会忘记》等，形成一个创作高潮。其中尤以《丝绸之路》《话说长江》《话说运河》在社会上引起很大反响。

(1)《丝绸之路》(17集)

1979年8月，中、日两国媒体联合组成摄制组开拍《丝绸之路》，由此揭开了中国与外国合拍大型纪录片的序幕。这部系列片题材宏大，内容涵盖上下数千年，纵横几万里，开中国纪录片大制作先河。《丝绸之路》依据特定主题，在拍摄方式上以电视工作者的采访活动为主导，沿着古丝绸之路一路行进边走边拍。各个分集有的以"线"为主，如《祁连山下》《唐蕃古道》；有的在"点"上展开，如《敦煌》《古都长安》，总体上给人一种由东向西、探古访今的连续感。每个分集既自成一体，又承上启下，成为整个系列片中不可缺少的一环。

(2)《话说长江》(25集)

本片由中央电视台与日本佐田雅志企画社合拍，获1983年度全国电视专栏节目评选特别奖。《话说长江》以浓墨重彩的风格及一泻千里的磅礴气势，抒写了一曲讴歌祖国山河与民族历史的电视史诗。这部大型系列片时空结构流畅，顺着长江水流自西向东的自然趋势，将长江两岸沿途的风土人情娓娓道来。《话说长江》设置了双主持人陈铎与虹云，两位主持人从长江源头说到长江入海口，从政治、经济、文化说到历史沿革、风俗掌故，上至天文下至地理，古今中外无所不论，画面与解说相得益彰，激扬文字与壮丽的长江风光融为一体，承担主题思想的传播。本片播出后在观众中激起爱国主义情感，在新时期带来的历史机遇中以宏大的气度和丰富深邃的思想托起中华民族的希望。

(3)《话说运河》

本片是中国纪录片工作者独立摄制的第一部大型电视系列片，在持续九个多月的播出中，始终保持较高的收视率。有着千年历史的京杭大运河，在中国版图上与万里长城形成纵横相向的两大人工奇观，标志着中华民族的文明与进步，是亿万炎黄子孙的骄傲。大运河把海河、黄河、淮河、长江、钱塘江五大水系连接在一起，成为贯通我国南北的经济命脉，流淌出说不完、道不尽、看不够

的千年风情,积累了深厚的文化底蕴。《话说运河》对这一历史大工程作了全面诠释,全片沿京杭大运河从北到南的走向,立体展示了中华民族创造的人工奇迹。编导既表现大运河的古姿今貌与风土人情,又展现大运河面临的现实问题及"南水北调"的发展前景,倾注了创造者对大运河的挚爱。该片的一大特色是兼顾知识性、欣赏性与趣味性,时空结构则有意按一南一北交叉组合,南有水,北无水;南丰饶,北贫瘠;南婉约,北豪放;南方寺庙云集,北方碑塔如林……由此而形成南北的呼应及对照,相映成趣。

3.《望长城》冲击波

20世纪90年代初,在中国纪录片历史上具有分水岭意义的《望长城》应运而生。这部力作终于扭转了中国纪录片长期以来解说词为主的创作惯性,淡化了主观意识过强、说教味过浓的倾向,为中国纪录片恢复纪实本性起到了正本清源的作用。

《望长城》在纪实手段上有重大突破,全片通过主持人不断"找寻"——找寻历代长城遗址及有关长城的古今人物踪迹来铺排画面,创作过程处处体现主体客体互动,并注意与观众的交流。本片在结构上由封闭式转为开放式;在纪录方式上由纪录结果转为纪录不可预见的过程;在声画处理上由声画分离转为声画合一,最大限度地保持生活素材的完整性、同时性及现场同期声效果。这种"跟随再跟随"的拍摄理念当今在世界上盛行,体现了纪录片的创作原则,即真实的人物、真实的事件、真实的细节、真实的环境、真实的空间。

《望长城》吸收了现代纪录片的诸多手段,如主持人贯穿、长镜头运用、同期声采集、现场抓拍、零度视点、随意采访等等,几乎可以视作现代纪录片创作形式与手段的一次集成。这种开放性的叙事架构,也折射出创作观念的更新与成熟。《望长城》形成了强烈的冲击波,成为中国纪录片领域具有重要意义的里程碑。

三、当代纪录片三种形态

从20世纪80年代末开始,中国文化格局发生了演变,大众文化逐步从边缘走向中心,成为中国文化一支重要的力量。受此影

响,中国当代纪录片呈现出主流文化、精英文化、大众文化三种基本形态。

1. 主流文化形态纪录片

历史上每一个时代、每一个执政党都有主流意识形态,催生出主流纪录片。中国主流纪录片亦如此,它所传达的是执政党的声音,反映的是国计民生的重大事件和重要题材。而拍摄主流纪录片的创作队伍,一般归属国家电视台(如中央电视台军事部)或权威机构(如中央新闻纪录电影制片厂),享受国家提供的珍贵资源。

中央电视台军事部是一个摄制主流纪录片的创作群体,新时期以来推出了一系列有轰动效应的大型文献纪录片,如《长征·生命的歌》《让历史告诉未来》《中华之门》《中华之剑》《孙子兵法》《毛泽东》《邓小平》《周恩来》《新中国》等,《望长城》也出自他们的大手笔。这些作品展示了中国电视纪录片雄厚的文化底蕴,为中国电视纪录片的发展做出了重要贡献。

(1)《让历史告诉未来》(12集)

1987年为纪念中国人民解放军建军60周年,中央电视台军事部组织全军12个记者站仅用不到六个月的时间,突击完成这部献礼片,在中央电视台首播时收视率高达20%。

本片精选半个多世纪的重大历史事件,高屋建瓴地回顾我军60年来走过的光荣岁月,让观众重温那段血与火的历史。整体结构采用编年史方式铺排:

《血的奠基》(1927~1933)

《苦难风流》(1933~1936)

《血肉长城》(1936~1940)

《醒来的黄河》(1941~1945)

《命运的决战》(1945~1947)

《王朝末日》(1947~1949)

《为了和平》(1950~1958)

《百年梦想》(1958~1966)

《动乱年代》(1967~1976)

《重振雄风》(1978~1987)

《献给母亲》(现在时)

《啊！军歌》(现在时)

编导们选取在重大历史事件中起关键作用的典型人物，采用史论结合的方法，将哲理性融于画面与解说，给观众留下想象的余地。例如在第七集《为了和平》中，对侵朝美军司令官有这样一段描述："麦克阿瑟将军的爱好，是浏览世界杰出领导人的传略。不过当他以指挥仁川登陆的成功而名声显赫的时候，不幸竟忽略了研究彭德怀这样的中国军事对手的情况。他应当知道彭德怀是酷爱下象棋的，并且布棋如布兵，大胆果断，每盘必杀出输赢才罢手。"这段解说词含不尽之意于言外，使观众对这两个军事家的性格特点产生丰富的联想。

(2)《毛泽东》(12集)

这部大型文献纪录片于1993年12月26日毛泽东百年华诞隆重推出。毛泽东是一代伟人，具有独特的人格魅力。他作为政治家，却有着诗人的浪漫气质；作为军事家，却有着浓厚的文人雅趣，同时又有着农家子弟的朴实。毛泽东既幽默风趣又含蓄温和，既谦恭豁达又高傲敏感，既严谨细致又粗犷洒脱、不拘小节。编导沿用毛泽东研究的最新成果，以史家的眼光和笔法，充分调动各种电视手段，通过12个侧面《丰碑在人民心中》《历史的选择》《曲折之路》《艰难的探索》《书山有路》《大海纳百川》《胸中百万兵》《放眼世界》《独领风骚》《到中流击水》《领袖家风》《晚年岁月》，生动再现了毛泽东"既不是神也不是普通人"的伟人风范。

《毛泽东》全片共12集，每一集以横向展开的方式，串联毛泽东一生的主要事迹，总体上有意淡化时间的确切位置，深化毛泽东的个性风采。编导对每一集内容的安排用心良苦，努力寻找最恰当的故事载体。例如第7集《胸中百万兵》属军事范畴，正是毛泽东的强项，但为了表现毛泽东与其他军事家的差异，编导专门寻访到解放军总后勤部设在天津的一家工厂，请当事人给观众讲述这样一个故事：该厂曾给毛泽东缝制过一套大元帅军服，但毛泽东拒绝了全国人大常委会授予的"大元帅"称号，这套军服就此在陈列馆里躺了近四十年。原来毛泽东并不喜欢枪，这位三军统帅喜欢

用"笔"打仗。毛泽东早在1916年时就预言,中、日两国之间必有一场生死大战。当这个预言变成现实之时,毛泽东又在写《论持久战》,这个细节显示了毛泽东与一般军事家的不同之处。

本片还充分挖掘历史影像资料本身所包含的内容,给观众提供更准确的新鲜信息。例如,人们很熟悉的毛泽东头戴八角五星帽的一张照片,一向被当作摄于遵义会议期间。现经编导考证,这张照片实际上是毛泽东42岁时在陕西保安由美国记者斯诺拍摄的,那顶帽子则是拍照之前斯诺特意从自己头上摘下来让毛泽东戴的。又如,1972年毛泽东大病初愈后同尼克松会见,从影像资料来看,毛泽东面部略有浮肿行动迟缓;当尼克松第二次会见毛泽东时,我们看到毛泽东苍老而坚毅的表情。毛泽东原先一直靠医护人员搀扶着,但这一次却独自站立着同尼克松握手,编导用解说词强调说明:当聚光灯打开时,毛泽东让搀扶自己的护士离开,这个细节充分体现了毛泽东自强不息的性格,成为第12集《晚年岁月》中精彩的一笔。《毛泽东》播出后一再重播,许多观众认为作品十分感人,是认识毛泽东这位伟人不可多得的珍贵教材。

(3)《邓小平》(12集)

本片是《毛泽东》摄制组原班人马自1994年开始拍摄的又一部大型文献纪录片,于1997年1月1日在央视一套黄金时间播出。全片成功地将邓小平的个性风采融于时代大潮,从中透视人民共和国波澜壮阔的发展史。作品风格既大气磅礴又平实从容,文献资料旁征博引,时空跨越转换自如,音乐与画面有机交织,尤其饱含深情的一句"我是中国人民的儿子……"掷地有声!甚至一些看似"闲笔"的解说也是编导的匠心,营造自然淳朴又蕴涵深邃的氛围。

本片前六集是为邓小平立传,展现他成为党的第二代领导核心的人生道路。编导透过重大事件来表现邓小平举重若轻的品格与襟怀,如红军年代他参加二万五千里长征是"跟着走",他指挥淮海战役、渡江战役大获全胜"叫做合格"。邓小平在"文革"浩劫中同"四人帮"一伙展开毫不妥协的斗争,粉碎"四人帮"以后,他又高瞻远瞩地推进"实践是检验真理的唯一标准"大讨论,恢复党的实

事求是的思想路线,为中国历史揭开了新的一页。本片把握邓小平在艰难曲折的革命道路上所经历的"三落三起",表现邓小平坚定的政治信念、超乎寻常的忍耐精神,使观众真正走近邓小平,认识邓小平。作品十分注重凸现邓小平"绵里藏针"的个人性格,无论顺境还是身处逆境,都保持革命乐观主义态度。邓小平晚年个性发生较大变化,时常沉默寡言,办事更为果断了。1984年邓小平第一次到深圳特区视察,当时他只看不说,不轻易表态,最后他胸有成竹,给深圳、珠海等三个特区书写了内容不同的题词,意味非常深远。

本片后六集主要表现邓小平作为改革开放总设计师的杰出贡献,从不同侧面叙述邓小平关于社会主义初级阶段发展战略、经济体制改革、社会主义市场经济、社会主义精神文明建设、对外开放、"一国两制"等重要理论思想的形成过程。当邓小平历经磨难第三次走上中国政治舞台后,以极大的勇气高举改革开放的旗帜,领导中国人民走上了一条奔小康的发展道路。从这个意义上说,《邓小平》也是一部理论含金量很高的文献纪录片,准确、生动地宣传了邓小平建设有中国特色社会主义理论,使之深入亿万人心。《邓小平》播出后引起社会各界强烈反响,还受到中央领导人的称赞,荣获1996年度中宣部颁发的"五个一工程"特别奖。

2. 精英文化形态纪录片

自20世纪80年代以后,在中央电视台与地方电视台相继出现了专事播放纪录片的栏目,如《祖国各地》《人物述林》《兄弟民族》等。尤其中央电视台于1989年开辟了《地方台50分钟》专栏(后改版为《地方台30分钟》),成为展播地方台纪录片精品的窗口,业内人士评价这个专栏"文化意识比较强,许多节目既有思辨性又有哲理味和理论色彩"。与此同时,在这个专栏阵地上很快汇聚起一支来自地方电视台的精英队伍,这批纪录片创作者都是受过良好教育的知识分子,他们既有专业技能,又拥有丰富的人生阅历和体验,喜欢以人文关怀的视点寻找被主流文化遗忘或忽略的民俗学、人类学景观,发掘世俗生活中被淹没的人的尊严和人的价值。

值得一提的是,当时有不少西方纪录片制作人到中国访问讲学,他们给中国同行带来了纪录片创作的新理念。人类学、民俗学纪录片在国际上频频获奖,也为中国纪录片的拓展提供了新思路。从世界纪录电影史来看,纪录片先驱者弗拉哈迪的作品《北方纳努克》堪称人类学纪录片滥觞,此后人类学纪录片绵延不绝,成为纪录片家族的重要一脉。这一类型引入中国后,就演变为对民族历史、民间文化、民俗风情的关注和探究,涌现出不少作品。例如纪录汉族民间文化的《阴阳》、纪录新疆风情的《赤土》与《绿原》、纪录鄂伦春族生活习俗的《最后的山神》、纪录鄂温克族生活的《神鹿啊,我们的神鹿》、追寻百年前神秘消失的王朝《寻找楼兰王国》,以及纪录传统向现代演变的《五凤楼》、纪录泸沽湖摩梭人生活的《三节草》、纪录西北民间皮影艺人遭遇的《影人儿》等等,这类纪录片在一定程度上提供了大众文化与精英文化融合的契机,在国际上也备受瞩目。

(1)《沙与海》(1990)

本片荣获第28届亚洲广播电视联盟奖,也是我国自1973年12月正式加入"亚广联"以来首次夺得电视纪录片大奖。《沙与海》由两条平行叙事线组成,一条纪录发生在西北戈壁滩上的故事,另一条讲述发生在东海渔村的故事,由康健宁、高国栋两位编导分别在南北两地拍摄,然后组合在一起。本片以改革开放时期中国社会发生深刻变化为背景,通过居住在沙漠、海岛的两户牧民和渔民的日常生活状况,描绘了两家人在现实生活中的喜怒哀乐,着重表现了因袭传统观念的老一代与年轻一代之间的思想碰撞。两位编导采用纪实手法抓取人物瞬间丰富的内心活动,使人物与环境共同构成原生态叙事。片中"采访牧民大女儿"和"打酸枣"等片段,具有很强的艺术感染力。

(2) 王海兵作品

王海兵是四川电视台编导,代表作有《藏北人家》(1990)、《深山船家》(1993)、《回家》(1995)。这三部片子在五年中拍摄完成,被称为"家"三部曲,其中《藏北人家》与《回家》分别获得第一届、第三届四川国际电视节"金熊猫"纪录片大奖。王海兵作品不同程度

涉及人与自然的关系、人类生存之境等深层次问题,"记录即将逝去的历史"是他主要的拍片理念。

《藏北人家》是四川电视台和西藏电视台合拍14集系列片《西藏》中的一集,记录了藏北牧民措达一家的生活状况,展示了古老的游牧文明。王海兵认为"纪录片创作应该自觉地、有意识地承担起拯救文化的重任",念念不忘知识分子的历史感和责任感。《藏北人家》实践了这种纪录人类生存之境的文化追求,因为"即将逝去的历史"是全人类共有的财富,依靠不同创作者提供众多作品,便能显示出纪录片人文积淀的巨大价值。在纪实手段运用上,《藏北人家》将叙事视角聚焦在牧民措达一家人身上,叙事结构安排在一天的平凡生活流程中,具有一种质朴无华的美感。在《深山船家》中,王海兵跟随船队同步做了一次完整的航行记录,完全摆脱解说加画面的套路,调动多种电视手段来表现船工群像坚忍不拔的力度之美。

(3) 孙增田作品

孙增田是中央电视台编导,专注于表现东北地区少数民族在历史变迁中的生活现状及其内心世界。他的代表作《最后的山神》(1993),既表现了老一辈鄂伦春人固守传统的山林生活,也表现了新一代鄂伦春人对现代文明的追求,反映了山林狩猎这一原始生活方式行将最后消失。孙增田在采访鄂伦春族时,以敏锐的眼光捕捉到一幅"山神像",结识了山神像的作者孟金福——鄂伦春族最后一位萨满(巫师)。鄂伦春民族自古崇拜大自然,信奉原始自然宗教,山神像正是一个时代生产方式、生活方式、文化形态等诸多因素的精神象征。本片细腻地展示这位老萨满的世俗生活与宗教生活达到了诗意般的融合,编导通过孟金福一家老少之间的思想碰撞,折射出他们从传统山林文化向现代文明转型过程中思想嬗变的痛苦。社会在进步,鄂伦春人的生活方式也在改变,孟金福最终被升华为象征性的视觉符号"最后的山神"。本片在1993年荣获"亚广联"电视纪录片大奖。

《神鹿啊,我们的神鹿》(1997)是孙增田的又一部力作,以鄂温克族女画家柳芭的视点,反思三代女性的个人命运和民族命运。

女主人公柳芭考入民族学院学油画,毕业后留在北京分配到出版社工作。但是在城市人眼里,她属于少数民族;而在妈妈眼里,她则是城市人。柳芭无法忍受多重身份带来的人格分裂,便下决心从北京回归大兴安岭。每天她对着溪水梳妆,铺开兽皮作画,然而她毕竟受过现代文明的熏染,无法待在密林里长期生活,于是又从家里逃走了。全片采用跟拍手法,真实记录了柳芭没有归宿的漂泊生涯,记录了边缘民族在现代社会里的生存困境与孤独感。片尾以驯养神鹿之死隐喻传统森林生活即将消失,柳芭这段奇特的生活经历弥漫着朦胧浓郁的诗意。本片在1997年7月举行的第二届帕努国际传记片电视节上获评委会特别奖。

(4) 梁碧波作品

梁碧波是四川电视台纪录片编导,他的主要作品有《二娘》《冬天》《婚事》《三节草》等。《二娘》原原本本记述边远山区的一个农妇忍辱负重的命运,人物形象厚重朴实。《冬天》在艺术构思、画面构成上刻意为之,留有艺术雕琢的痕迹。《婚事》记录四川农村两对青年结婚的过程,镜头透过说媒、筹备婚礼、婚宴等场面,揭示当代农村男婚女嫁的真实状况。在《婚事》中,观众看到当事人只能在远处偷窥家长与媒人洽谈自己的婚事,经过漫长的与爱情无关只谈聘礼、酒席、开年庚等讨价还价之后,婚宴才如期而至。编导浓墨重彩地抓拍了两大家族在雪地里举办婚宴的灿烂场面,渲染人类强烈的生命力,反映中国农民的生存状态和文化心态。《三节草》是一部"精巧"的作品,其传奇色彩主要来自主人公肖淑明的独特经历。肖淑明原是成都人,读中学期间嫁给了泸沽湖的土司喇宝成。半个多世纪过后,她在一家公司的帮助下返回成都探亲。她的孙女拉珠渴望去成都工作,最后离开了泸沽湖。肖淑明将祖孙两代人相逆的追求归于人生命运不可测,所谓"人是三节草,不知哪节好",全片以肖淑明第一人称来讲述自己的命运,将泸沽湖的生活情景与历史回忆连成一体。画面中蔚蓝的天空、奇异的湖泊、古老的走婚风俗,将观众引入神秘的氛围。借助这种叙事语境,编导着力表现两代女性不同的生命轨迹,以及人类对自己命运和生存之境的不可知因素。

3. 大众文化形态纪录片

从 20 世纪 80 年代中期开始,中国社会的政治、经济、文化发生根本的变化。此前经久不衰的"以阶级斗争为纲"的政治热情渐渐退潮,消费主义观念开始渗透到各个层面。中国文化进入了一个大众文化的时代,出现政治启蒙文化向娱乐文化的转型,大众文化的世俗趣味第一次成为审美的主导趣味。在大众文化形态中,纪录片得天独厚,不少普通百姓进入电视节目,成为被记录的主角。上海电视台《纪录片编辑室》和中央电视台《生活空间》这两个栏目应运而生,成为大众文化形态纪录片的开创者和重要创作基地。

上海电视台于 1988 年率先开设《纪录片编辑室》,其负责人称:"我们是在寻找一种适合上海的纪录片方式,也就是说什么样的题材比较适合上海。上海多的是人和人之间的事,你让我们去搞那些奇奇怪怪的事,去搞那些动物呀、搞那些自然的东西,上海没有这种资源。所以我们就定位,我们的纪录片发展在关注人,这也是上海台在全国比较有影响的起点。"中央电视台《生活空间》有一句观众熟悉的导语"讲述老百姓自己的故事",制片人陈虻对这个说法特别强调:"《生活空间》是在《东方时空》前有《东方之子》、后有《焦点时刻》的前后夹击下,选择了老百姓的故事。但决不是纪录片就只谈老百姓,我们的纪录片要关注整个世界,所以我们面临如何去认识整个世界的过程。"在京沪这两个龙头栏目的带动之下,各省、市电视台亦仿效成立专事纪录片创作的机构,纷纷开拍充满平民色彩与审美趣味的作品。这类纪录片数量庞大,题材几乎包容了中国百姓生活的各个层面,其特点是以平视的眼光将镜头对准普通人,拍摄手法大多采用"跟拍、跟拍、再跟拍"的纪实手段,避免说教式灌输。不少优秀作品通过日常生活挖掘普通人身上的人性美,影响传播到海内外。

(1)《德兴坊》(1992)

本片堪称上海市民生活风俗的画卷。"德兴坊"是建造于 1929 年的老式石库门弄堂,具有典型的上海地域特色。编导江宁以细腻平和的女性视角,花了大半年时间拍摄德兴坊三户人家平

凡琐碎的日常生活,诸如做饭、纳凉、搓麻将、睡觉……画面并无诗意,但这些日复一日的单调生活场构成芸芸众生的生存图景,展现出上海人在特定年代尴尬的住房状况与浓浓的人情味。编导选择三位性格不同的女性,因住房窘迫的共同遭遇而被联系起来。镜头深入触及家庭内部的微妙关系,这三个家庭中各有各的难处:王凤珍与小女儿一家挤住在一间仅14平方米的屋内,为了给小两口提供私密空间,她每晚上有意出门去搓几个小时的麻将;王明媛与儿子共同生活,为了给儿子一家三口腾出那间顶楼的小屋,她栖身在露台上搭出的危棚里,冬寒夏热挨了七八年;邬小英离婚后不得不携子搬回娘家,可弟弟即将结婚,家里哪有她一席之地?但人们看到,《德兴坊》实际上并不局限于单纯反映住房问题,而是延伸到家庭成员、邻里之间的亲情关系,例如两位老母亲对小辈的慈爱之心、三户人家朴素而热烈的过年场景等等,这一切的核心围绕人的生存欲求与外在生存条件的冲突,因而具有普遍性,能引起人道主义的同情和理解。

(2)《远去的村庄》(1996)

本片取材山西省平陆县黄土高原上一个叫作鸡子坡的小村庄,表现了20世纪90年代中国贫困地区农民处在时代变革大潮中面临的艰难选择。1995年,山西黄河地区发生严重旱灾,鸡子坡村小麦减产。面对旱情,有些村民提出要兴修水利,有些村民欲迁出此地,对抗旱毫不起劲。结果双方引起争执,冲动之下有人砸了村里那口千年老井。乡政府派干部前来调查情况,村长被停职了。编导王小平尝试尽量让村民自己说话,通过客观记录来观察农民的深层心态。《远去的村庄》两度入围欧洲举办的国际电视节、电影节,1997年连续获得第三届中国电视纪录片"学术奖"长片大奖与最佳编导奖,第十五届中国电视"金鹰奖"最佳纪录片与最佳编导。

(3)《回到祖先的土地》(1998)

本片主人公是复旦大学哲学系彝族学生阿西木嘎,他毕业后放弃留在城市工作的机会,毅然回到贫穷落后的小凉山,力图实现改变家乡面貌的远大抱负。然而,受过现代文明熏陶的阿西木嘎

回到封闭的山区后,却面临严峻的挑战。本片荣获 1998 年"亚广联"电视纪录片大奖。

4. 独立制作

纪录片独立制作是指 20 世纪 90 年代初在我国出现的一个特殊群体,他们追求一种个性化的创作方式,经多年探索取得不俗成绩,已成为中国纪录片创作一支不可忽视的生力军。这个群体的代表人物有吴文光、蒋樾、段锦川等。

段锦川的代表作是《八廓南街 16 号》(1994~1996),他受美国纪录片名家怀斯曼的影响很大。1993 年在日本山形纪录电影节上,段锦川第一次接触到怀斯曼的作品,引起对以往纪录片创作的反思。他认为,怀斯曼的作品不光是表现手法独特,而是根本上对人与社会的观察有差异。《八廓南街 16 号》纪录拉萨市一个居委会的日常工作,是典型的怀斯曼式作品,将某一个基层单位作为拍摄对象,在中国是一种新的尝试。段锦川的编导手法也借鉴怀斯曼风格,全片不用解说、不用音乐、不用灯光,既没有常规意义上的主人公,也没有贯穿全片的中心事件。全片镜头运用朴实无华,同期声富有表现力,一举摘取第十九届法国真实电影节大奖。

中国电视纪录片以其丰富的内涵、广阔的视野和多样化的形式,正越来越受到世人的瞩目。

第九章
主持艺术

第一节 电视节目主持人

1936年英国广播公司在全世界首次开播电视,当时并无电视节目主持的概念。随着电视业迅猛发展,电视节目主持人开始在荧屏上亮相,在观众中的影响力也越来越大。如今人们观赏电视节目,在很大程度上意味着对主持艺术的欣赏。

一、西方电视节目主持人概况

电视节目主持人诞生于美国,最初出现的是综艺节目主持人。1948年6月,美国电视上推出两档综艺节目《明星剧场》和《城中大受欢迎的人》,弥尔顿·伯尔勒与埃得·沙利文作为电视节目主持人首次登上荧屏,很快引起轰动。综艺节目主持人在美国称为"Master of Ceremonies",他们并不参加节目的设计与构思,而是根据导演的意图出场组织、串联节目的各个部分,主持人常常根据现场气氛即兴发挥,巧妙地调动演员与现场观众的情绪,增强节目的播出效果。

1951年11月18日,二战期间以现场主持《这里是伦敦》而闻名的广播明星爱德华·默罗开始主持电视新闻专栏《现在请看》,1953年,默罗又首创并主持电视访谈节目《面对面》,由此成为电

视新闻主持第一人。新闻节目主持人"Anchor"这个名词,是1952年由哥伦比亚广播公司(CBS)编导唐·休伊特在总统大选报道中首次提出来的。休伊特选中了具有丰富记者经验的沃尔特·克朗凯特主持共和党、民主党全国代表大会的电视新闻报道。克朗凯特在串联各路消息的基础上进行综合报道与分析评述,这种崭新的报道形式使CBS在此次总统竞选报道中占据优势,也使克朗凯特在电视界崭露头角。十年后,克朗凯特成为CBS《晚间新闻》节目主持人。"Anchor"原意是接力比赛中跑最后一棒冲刺的人,休伊特借用这个词,强调组织、串联竞选活动报道的人应具有Anchor那样的速度和冲刺力,他不但承上启下,在关键时刻还要亲自上阵完成任务。由此可见,主持人是电视新闻传播中最关键的人物。1956年美国又一届总统大选期间,全国广播公司(NBC)推出了由亨利特和布林克利联合主持的《晚间新闻》,他俩开创了伙伴型主持节目的先例,使这档节目在十多年里一直雄踞三大电视网新闻节目收视率之首。此后,美国电视新闻主持人体制得以确立,主持人成为一种固定的职业。新闻节目主持人的职责,一是播报新闻提要、新闻由头(Openning)、过渡串联(Bridge)及结束语(Ending);二是呼叫、连接分散在各个新闻现场的报道员、记者或其他播音员播报新闻。

20世纪后半期,电视节目主持人在美国进入兴盛期,出现了一批家喻户晓的明星主持人及知名栏目。丹·拉瑟、汤姆·布罗考、彼得·詹宁斯成为20世纪80年代三大明星,他们分别主持美国三大电视网的晚间新闻,形成三足鼎立之势。值得一提的还有芭芭拉·沃尔特斯,她是美国电视业第一位女性节目主持人,1976年美国广播公司(ABC)以百万美元年薪邀她加盟,在社会上引起轰动。

电视节目主持人在西方国家获得普遍认可,如英国、法国、加拿大等国纷纷改变电视传播模式,将充满个性的节目主持人推向观众。一向以传统新闻报道著称的英国电视机构,从20世纪70年代开始尝试打破传统模式,1975年BBC推出首位新闻节目女主持安吉拉·里彭引起轰动,收视率随之剧增。1983年,英国女

王伊丽莎白庆祝生日之际,英国商业电视台著名主持人阿拉斯泰尔·伯内特被册封为爵士,在英国传媒业这是前所未有的殊荣。在法国,主持《新书对话》节目的主持人贝尔纳·比沃,以其非凡的才华在法国知识界享有盛誉,成为法国的超级电视明星。日本广播协会(NHK)也模仿美国方式设置主持人报道新闻,NHK《晚间新闻》主持人木村太郎及其搭档宫崎绿很快成为全日本最引人注目的公众人物。

在西方电视界,最具影响力和知名度的是新闻节目主持人,如克朗凯特被公众选为"美国最有影响的十大决策人物"达五次之多。新闻节目主持人是整个节目的主导者,在节目策划、节目编排方面享有极大的发言权,尤其对新闻时事的评述,更是渗透着主持人的独到见解。美国三大电视网之间的激烈竞争,在很大程度上体现为新闻节目主持人之间的竞争,各自借助新闻主持人的名气来争夺观众和广告客户。

二、中国电视节目主持人概况

1958年中国电视开始起步,但电视节目主持人却姗姗来迟,直到20世纪80年代才正式亮相。1981年7月8日,中央电视台播出由赵忠祥主持的《北京市中学生智力竞赛》节目,屏幕上首次标出"节目主持人"这一称谓。1983年中央电视台《为您服务》栏目改版,成为第一个具有固定栏目名称、固定播出时间、固定节目主持人的专栏,沈力成为中国第一位真正意义上的电视节目主持人。同年8月中央台播出由陈铎、虹云主持的《话说长江》系列专题片,首次采用双人联袂主持形式。此后,中国电视节目主持人队伍呈日益扩大的趋势。

在我国,最初具有知名度的电视节目主持人大都是综艺节目、少儿节目及专题节目主持人。例如上海电视台少儿节目主持人陈燕华,她先后主持的《娃娃乐》《燕子信箱》《快乐一刻》等节目,深受孩子们的欢迎。1985年6月1日,中央电视台《七巧板》节目开播,"鞠萍姐姐"随之成为儿童观众的知音,直到今天仍活跃于荧屏。1990年中央电视台推出两档不同风格的综艺节目《综艺大

观》和《正大综艺》,倪萍与杨澜随着这两个节目走进千家万户,成为当年最受瞩目的电视主持人。

新闻节目主持人从20世纪80年代后期走上荧屏,呈后来居上的势头。1987年6月,上海电视台推出全国第一个电视新闻杂志《新闻透视》,李培红作为新闻节目主持人率先亮相。1988年中国第一个电视新闻评论栏目《观察与思考》在中央台开播,主持人肖晓琳以略显冷峻的主持风格获得成功。1993年5月1日,中央电视台推出《东方时空》,其子栏目《焦点时刻》以热点追踪和深度报道相结合的特点,受到广大观众的欢迎,1994年4月1日,中央电视台在晚间黄金时段开播《焦点访谈》,1996年5月17日,中央电视台又推出长达45分钟的《新闻调查》与观众见面。在上述三个节目中,很快形成新闻节目主持人群体,知名者有敬一丹、水均益、方宏进、白岩松、王志等等。与此同时,地方电视台亦纷纷调兵遣将,开办各自的新闻评论类栏目,如北京台的《今日话题》、上海台的《新闻观察》、河南台的《中原焦点》、浙江台的《黄金时间》等等,为新闻节目主持人提供了用武之地。

三、节目主持人职能

在美国,除了用"Anchor"来指称新闻主持人之外,对节目主持人的称谓还有"Moderatorh"和"Host"。Moderatorh的原意是仲裁者或协调人,最初用于指称游戏竞赛节目主持人,后来也被用来称呼辩论节目主持人,这些主持人在节目当中主要起调节、客串和仲裁作用;Host的原意是主人,用来指称综艺节目和明星访谈节目的主持人,他们以主人身份出现在节目中,调控着节目的节奏、气氛和进程。在英国,节目主持人则用"Presenter"来表示,其意思是展示者。从上述这些词汇的使用中,可以了解西方电视界对节目主持人内涵的认识,即节目的协调者与主导者。

在中国,目前对电视节目主持人的定义尚不统一,这里列举两种:

所谓节目主持人是指以"我"的身份在广播电视中组织、驾驭节目进程,与受众平等交流的大众传播者。主持人是以

第一人称出现在广播电视媒体中的,他是节目的主人,主宰着节目,又是媒体的代表,成为"台"的标志。作为传播者,他与受众(受传者)之间是一种双向的互动传播关系,是一种彼此平等的朋友关系。①

节目主持人是在广播电视中以个体行为出现,代表着群体观念,用有声语言、形态来操作和把握节目进程,直接、平等地进行大众传播活动的人。②

由此可以看出,电视节目主持人具备以下三个特点:

其一是拥有"双重身份",这是节目主持人与播音员的主要区别。播音员的身份是单一的,尤其新闻媒体是党和政府的喉舌,因此播音员总是以第三人称口吻、以客观方式播报新闻信息。主持人则采用第一人称口吻说话,是以个人身份、个人言谈举止直接面对观众,人们感受到的是"这一个"有个性风格与魅力的个人。但节目主持人不同于生活中的"自我",同时又是大众传媒的代表,是群体观念的代言人,在保持个人气质的同时,必须符合大众传媒所赋予的特定规范。也就是说,节目主持人要将媒体或节目的观点、见解,转化成"我"的认识,通过"我"的语言及感情色彩来传达给观众。

其二是成为节目的驾驭者。从职能上说,播音员从属于节目,只需付出"声音"即可;而节目主持人是驾驭节目的,要运用语言和形体动作来把握节目进程,是节目的核心。以中国电视新闻来说,目前采、编、播基本分成三种类型:第一种类型是采、编、播完全分离,播音员只是内容的播报者,如中央台的《新闻联播》;第二种类型是采、编、播有机合作,主持人参与一部分采编工作;第三种类型是采、编、播合一,主持人拥有一个工作班子,不仅集采编播于一身,而且对节目的策划、内容的取舍、播出的形式有决定权。在我国目前的传播体制下,不可能要求所有主持人都集采、编、播为一身,但主持人必须了解并熟悉前期采编工作,才有能力组织、串联

① 陆锡初:《主持人节目学教程》,中国广播电视出版社2002年版,第1页。
② 俞虹:《节目主持人通论》,杭州大学出版社1996年版,第5页。

节目全过程，应对现场的突发状况。

其三是体现双向交流的特点。电视节目主持人兼具大众传播与人际传播两种方式，以传播者的身份对受众进行面对面的传播活动。这种交流应当是平等的、直接的、双向的，而不是间接的、居高临下的、单向的灌输。主持人在主持节目时要有对象感，心目中要有具体的交流对象，要像朋友一样与观众直接交谈，运用的语言应当是具有亲和力的、自然平等的口语，让观众觉得既可亲又可信。

第二节　主持人采访艺术

真正意义上的节目主持人应该集采、编、播于一身。采访是前提，也是衡量节目主持人水平高低的标尺，体现出主持人的综合素养。对于新闻节目主持人来说，采访无疑是最重要的基本功；对于非新闻类节目主持人来说，采访同样是一种看家本领。即便是综艺节目主持人，在节目中必然要与他人进行交流，或是采访嘉宾，或是应对现场观众，节目主持人要不失时机提出恰当的问题。有些综艺节目主持人原是演员出身，一旦走上主持人岗位，往往不适应身份的变化，缺乏敏捷的新闻素质。例如有一年安徽省发生水灾，主持人倪萍到当地采制节目，巧遇李鹏总理到灾区视察，对一个有采访经验的主持人来说，这本是一个绝好的现场采访良机，倪萍却未能及时抓住。可见主持人的采访，有时直接关系到节目的效果。

一、主持人采访特点

节目主持人的采访要遵循新闻采访的基本原则，但是受电视媒介的特性及节目主持的限制，主持人的采访有着不同于一般记者采访的特点，主要表现在以下四个方面：

1. 现场感

采访是新闻工作的第一道环节，记者通过调查研究、收集资料，然后写出供各类媒体选用的消息、通讯、报道等等。在纸媒体

新闻作品中,采访过程及采访结果转化成属于"过去时态"的文字符号,受众不可能直接感受记者采访的过程,只能通过文字间接地了解。而电视节目主持人的采访,是在摄像机前与被采访对象同步出现在受众眼前的,属于"现在进行时态",采访过程直接呈现给受众,获得身临其境的现场感。

这种现场感还表现在摄像机不仅如实记录主持人与采访对象一问一答的有声语言,同时还记录了主持人的体态语言——他的一举一动、一个表情、一个眼神;记录了被采访对象的情绪反应,以及采访现场的环境氛围,所有这些都给观众提供了大量的直观信息。主持人在采访过程中,不仅要注意提问技巧,注意言谈举止自然大方,还须善于把握采访对象的情绪变化,机敏地应对现场随时可能出现的"意外",巧妙控制采访的主题、节奏、气氛和时间。主持人在采访时要时刻提醒自己:我正在主持节目,我的采访要与主持相融合。尤其在电视直播中,主持节目的过程是实时播出的,决定了主持人采访的不可重复性,万一出现错漏是不能更改、不能修饰弥补的。从这个意义上说,主持人的采访也是"遗憾的艺术",要直接经受广大观众的评判。

2. 权威性

节目主持人作为"信息载体",必须在观众心目中享有信任度,才能使信息传播成为有效信息。传播学关于劝服与态度改变的研究表明:信息来源的信誉是影响信息的重要因素;信息来源需具备权威性、专业性、知名度高等特征,这样传播的信息其信誉度就高,传播效果也好。节目主持人在电视节目中的特殊位置,决定了节目主持人的采访具有一定的名人效应,观众出于对主持人的信任进而对其采访产生兴趣,这就使主持人的采访体现一定的权威性。这种权威性进而会增强节目的可信性,达到传播活动的良性循环。

主持人的采访要体现权威性,需要主持人的采访功夫过硬。国内外不少著名主持人尤其是新闻节目主持人,无不以出色的采访闻名于世。如美国CBS王牌节目《60分钟》的主持人迈克·华莱士,以咄咄逼人的"硬性采访"著称;美国电视界第一位女性节目主持人巴巴拉·沃尔特斯,成功地采访了世界政坛众多风云人物;

丹·拉瑟则以敏感的新闻眼光和顽强的采访作风荣膺"美国头号新闻节目主持人"的称号。中国优秀的新闻节目主持人如水均益、白岩松、敬一丹、方宏进、王志等,同样也是以高超的采访艺术吸引了观众,同时也使他们所主持的节目受到全社会关注。

3. 平等交流

节目主持人的采访是一种平等的双向交流。尊重、理解、真诚,应是主持人与采访对象关系的基本原则。主持人作为大众媒介与观众之间的中介与代言人,在采访中既要体现节目主旨,又要传达受众的心声。主持人的采访不是简单的我问你答,而是一种沟通与交流,这就要求主持人必须以平等心态对待每一位采访对象。

曾有同行向凤凰卫视主持人吴小莉提问:"你采访过很多人,从平民百姓到国务院总理都有,面对这些不同身份的采访对象,你是如何把握的?"吴小莉答道:"我把他们都当作一个很值得去了解的人,因为我相信人都是很特殊的,无论你是国家领导人还是平民百姓,每一个人都有你非常值得去挖掘的一面。因此,我是用一个平等的态度去对待我所有的采访对象,而且我总是很真诚地听他们谈话,聆听他们的心声,从他们的话里提出我所好奇的问题。我认为这样的'互动',无论对高层领导,还是对平民百姓,都会得到互相尊重。我觉得采访是一件很美的事情,因为它会有一个个'火花',会在不同的人中间'击'出不同的火花。"水均益也有类似的感受:"总统也好,平民也好,你要让他感到你和他是平等的,你对他是真诚的。"主持人的真诚特别表现在提问的语气与口吻,即便是尖锐的问题,也应保持平和的态度,用平等、友好的语气提出。主持人以平易近人的态度去进行采访,才能与采访对象产生深层次的沟通。

4. 个性魅力

摄像机镜头真实同步地记录着主持人的采访过程,主持人的个人气质、个性风格在采访过程中直接展现在观众面前。由于主持人相对固定在某一个栏目,久而久之,主持人的人品学识、思维深度、提问水平、待人接物乃至从衣着发型显露出来的审美情趣、

气质风度等等,都会给人留下鲜明的印象。尤其新闻节目主持人,是最能展现其人格魅力、气质魅力和智慧魅力的。那些资深节目主持人凭借个性魅力,往往能获得采访对象的好感而乐意说出自己的心里话,使采访得以顺利进行。再则,电视栏目的个性化是由栏目本身定位和主持人的个性化来体现的,因此主持人的个性魅力也是提高栏目收视率的重要因素。

二、采访准备

新闻前辈的经验之谈是:"采访1分钟至少需要准备10分钟,采访前的准备做得越充分,等于完成采访工作的一半。"电视节目主持人的采访与一般新闻采访有所不同,主持人的采访不仅仅是收集信息,采访本身也就是传播手段,有时甚至在直播状态下进行。主持人的采访效果与节目播出效果紧密相关,主持人在采访前的准备必须做得更加充分、更加周全。主持人的采访从某种意义上说是与采访对象共同完成的,采访前的准备是为了获得"对话资格",包括资料准备和提问准备。

1. 资料准备

资料准备包括一切与选题相关的背景材料、专业常识、政策法规、舆论反应等,如果是人物专访,必须了解采访对象的生活经历、工作专长、个性特征、兴趣爱好、人生观等等。主持人对所要采访的人或事心中有数,才可能与采访对象进行交流,采访才有可能深入。水均益在采访英国首相布莱尔时,首先提起布莱尔在大学里曾经是一个乐队的吉他手,并准确地说出了乐队的名字、演奏曲子的名字,之后才向布莱尔提问。水均益认为,这么做,"他首先会觉得这个小子不能等闲视之,他会高看你,他会想我不能糊弄他,因为我的许多事情对方都知道。"①这样一来就获得了平等的对话资格。白岩松在主持《东方之子·学者访谈》系列时,集中阅读了学者们的大量著作,摘录其中能够勾勒出人物轮廓的片段,且格外注意能体现人物独特风貌和品性的细节。白岩松把这些材料称为走

① Sunjiaying:《水均益:我喜欢生命如火如荼》,sina.com.cn 2000年11月4日。

进访谈对象的"路标",在采访过程中,这些细节就成为他直接探询访谈对象内心世界的切入点。

2. 提问准备

提问准备一是要理清思路,明确主题,始终扣住主题设计问题;二是形成提问的框架,层次分明地推进。主持人的提问首先要考虑逻辑性,正如约翰·布雷迪所说,提问应该"有一个合乎逻辑的结构——有开头、有中间、有结尾,那么它也会有情绪的结构。采访的整体效果会超过各部分效果之和"。这对电视节目主持人的采访来说尤显重要。美国CBS著名主持人迈克·华莱士被称为"提问专家",他的做法是:"我给自己定了一条规矩,至少在准备好30到40个'扎实'的问题以后才去采访。我通常的办法是,在拍纸簿上先写出100个问题和所有经过研究琢磨以后我心中想到的一切,然后我开始把这些问题分类。如采访巴列维国王,我就把100个问题浓缩到50个,分成八九类……等到我真刀真枪采访时,我只能用50个问题中的10来个。"①1986年9月华莱士在中南海采访邓小平,采访之前他阅读了大量有关邓小平的资料,还与接触过邓小平的人士交谈,多方了解邓小平的性格特点,最后精心准备了50个问题。主持人预先的构思,对采访角度和深度的引导是非常关键的。

提问要有受众意识。节目主持人既是传播者又是受众代言人的特点,体现在采访中就是要善于找到传播目的与受众愿望的结合点。主持人设计问题要从受众视角出发,考虑受众最关心的问题,使自己的提问与受众心理产生共鸣。与此同时,主持人还要考虑受众的接受能力和接受习惯,提问题要用通俗易懂的方式提出。尤其面对专家学者时更要注意深入浅出,正如水均益所说:"即使是一个学术性的,或者其他生涩难懂的问题,提问的方式都要非常的口语化,非常的通俗化,非常的生活化,你应该用最普通易懂的语言来表达。"

① 杜荣进主编:《中外新闻采写借鉴集成》,浙江教育出版社1997年版,第190页。

节目主持人在荧屏上是很风光的,每当人们看到那些深入挖掘采访对象内心世界、撞击出灵魂火花的精彩访谈节目,往往为之击节赞叹。须知这"精彩一刻",渗透了主持人在幕后付出的大量心血。

三、采访技巧

电视节目主持人的采访过程是直接传达给受众的,主持人的采访技巧关系到节目整体播出效果。主持人良好的精神状态、大方得体的语言、对现场的掌控力和应变能力,是保证节目采访顺利进行的关键。

1. 寻找恰当的切入点

采访开始时要营造和谐融洽的气氛,尽快与对方沟通。主持人所面对的采访对象其身份地位、性格秉性各异,要根据对采访对象的了解,寻找一个恰当的切入点。人际关系学说表明,地域、年龄、家庭、观点、兴趣爱好等相似或相近的因素都有利于拉近彼此的距离,从而调动起采访对象的积极性,使采访在轻松自然的氛围中迅速展开。意大利著名女记者法拉奇采访邓小平的开场白,已成为经典案例:

法拉奇:明天是您的生日。

邓小平:我的生日?我的生日是明天吗?

法拉奇:不错,邓小平先生,我从您的传记中知道的。

邓小平:既然你这样说,就算是吧!我从来不记得什么时候是我的生日。就算明天是我的生日,你也不应祝贺我啊!我已76岁,76岁是衰退的年龄啦!

法拉奇:邓小平先生,我父亲也76岁了,如果我对他说那是一个衰退的年龄,他会给我一记耳光呢!

邓小平(笑):他做得对。你也不会这样对你父亲说的,对吗?

据说法拉奇这个富有人情味的开场白,使原本并不愿意接受采访的邓小平在笑声中愉快地接受了她的采访。

寻找恰当的切入点建立在对采访对象深入的了解之上,针对不同的对象要设计不同的切入方式。对某些惯于应付新闻界的老手,有时需要适度的刺激才能激发起对方的谈话兴趣。1994年5月,美国前国务卿基辛格访华,《焦点访谈》争取到5分钟采访时间,为了让基辛格重视这次采访,主持人水均益开门见山提了这么一个问题:"基辛格博士,在冷战前以及冷战后,国际关系显然发生了很多变化,您认为冷战结束后中美两国是一种什么样的关系,是朋友呢还是敌人?"提问很尖锐,不容基辛格怠慢,让基辛格意识到这次采访的分量,使这次采访有了一个良好的开端,为整个采访奠定了基础,结果这个原本只有5分钟的采访持续进行了20分钟。

采访最忌大而无当、笼统空泛,让对方不知从何说起。主持人的采访受时间限制,要善于"化整为零",将大问题化成若干具体问题,一个一个地细问。同时,主持人在设计提问时,一定要在问题的长短上精心设计。约翰·布雷迪指出:"问话长到一定程度就会有去无回。"①人的记忆是有限的,如果问题过长,采访对象往往会前记后忘。因此,提问要尽量用单句或短句,少用结构复杂的长句或复句。有些问题涉及背景材料,须将背景材料与问题分开,避免把大段背景材料像包饺子一样塞进提问当中。

主持人在采访中可以用第一人称"我"进行提问,这是主持人采访与新闻记者采访的一种区别。但主持人以第一人称交谈并不是以"个人身份"说话,采访时要让事实本身说话,不能作出具有主观色彩的导向。尽管有时对采访对象需要引导,但主持人决不能把假设的答案提供给采访对象,更不能用暗示性的提问诱导采访对象。如果主持人用主观意图去限制问题的答案,必然会失去采访的客观性和真实性。

高明的采访应该通过主持人的采访,从采访对象口中说出观众迫切想了解的重要信息。主持人在提问时要给采访对象留下一定的应答余地,不能提那些仅需回答"是"或"不是"的封闭式问题,因为这样一来就达不到双方交流的境界,更难以挖掘出采访对象

① 约翰·布雷迪:《采访技巧》,新华出版社1986年版。

内心的真实感受。此外,主持人要善于提出一些能刺激采访对象谈兴的问题,即所谓的"棘手问题",使对方始终处于积极思考的状态。但需要注意的是,不能一见面就提非常尖锐的问题,也不能难题一个接一个让人喘不过气,节奏上要松弛得当,层层推进。同时,主持人还要注意提问方式,提难题并不意味着强人所难,应该持友好、平等、尊重对方的态度,不要摆出一副咄咄逼人的样子,也不要与采访对象顶牛。

2. 善于控制现场

主持人在采访中除了提出各种问题,让采访对象说出事实真相或内心的真实想法,捕捉尽可能多的信息之外,还需注意节目的整体效果,及时把握节目的节奏、控制节目的进程、调整节目的气氛。主持人不仅仅在履行采访的职责,主持人的采访与主持节目是融合为一体的,因此他对现场的控制能力非常重要,必须掌握好起、承、转、合,引导节目朝预定方向进行。

主持人的控制能力首先体现在良好的心理状态上,无论遇到什么样的采访对象,都要有自信;无论遇到什么突发情况,都要保持清醒的头脑,不能受采访对象的情绪影响。主持人在现场要善于控制时间流程,由于电视节目播出受严格的时间限制,为了在规定时间内传达尽可能多的信息,主持人的采访不能由着采访对象侃侃而谈,尤其是面对某些表现欲强、巧言善辩的采访对象,主持人要学会巧妙地打断或转换话题,控制好采访时间。即便是录播节目,主持人也应处于直播状态,进行流畅而紧凑的采访。

主持人在现场采访中要善于插话。时机合适、分寸恰当的插话往往能调控采访节奏,突出重点,将采访引向深入;而该插话时不插话,则会影响采访的气氛和效果,甚至会陷于被动。1998年7月1日,《焦点访谈》主持人水均益在上海证券交易所采访克林顿总统。回答了几个问题之后,克林顿谈兴渐浓:"中国已经有了一种真正朝向开放和自由的趋势。显然,作为一个美国人,也作为一个美国总统,我希望这种趋势继续和增强。我认为,这种趋势是正确的,道义上是正确的,而且我也认为这对中国是有益的。"听到这里,水均益敏锐地感觉到克林顿似乎话里有话,有点离题,就迅速

打断了他的话问道:"除了这些之外,你有没有什么意想不到的事情?"正在兴头上的克林顿面对这突如其来的提问,稍稍迟疑了一下,有些不情愿地说:"我不知道有什么惊喜……"随即,他好像意识到了什么,马上改口说:"让我想想……我想,我是有点吃惊。是的,我有两点。首先,在我来之前,我没想到我与江主席的联合记者招待会能被现场直播。随后,我在北京大学的讲演、我昨天在上海电台的热线对话都被直播了。我没有预期到能够和中国人有如此公开和广泛的交流……"正是由于水均益的敏锐,用一个及时恰当的追问,引出了克林顿这番后来被西方媒体多次引用的话。如果主持人现场反应迟钝,当时任由克林顿按自己的意图发挥下去,那场面就会相当被动。

主持人插话也是一项基本功,插话的作用一是对采访对象所谈及的重要观点,加以必要的重复;二是当采访对象的回答离题时,巧妙地将其拉回到主题;三是在采访对象出现口误或表述不清时,及时插话予以纠正或补充;四是从采访对象的应答中发现了新的信息,即兴进行追问。有些主持人在采访时,机械地按事先准备好的问题一个接一个地发问,根本不注意对方的反馈,这样的主持人充其量只是个"发问机器",此种态度必然会影响采访对象的情绪,减弱对方谈话的热情。主持人要善于倾听对方的应答,这不仅出于对采访对象的尊重,而且能从对方的谈吐中发现新的线索,甚而引出意料之外的答复为节目增色。

电视是集视听为一体的传播媒介,电视节目主持人在采访中,应尽量利用画面效果去挖掘画面以外的信息,假如主持人只是重复画面已经表达的内容,不仅丧失电视传媒的优势,还会引起观众的反感。2002年12月3日上海市申办"世博会"成功,当晚全市举行盛大的庆祝活动。在某大学,主持人面对欢呼雀跃的大学生,现场采访两个大学生:"你高兴吗?""你激动吗?"其实电视画面上已充分传达了大学生高兴、激动的情绪,如此提问纯属多余。

采访水平的高低是主持人综合素养的反映。电视节目主持人要熟练掌握采访技巧,将采访工作提升到采访艺术的境界,让观众在荧屏前得到更多的满足。

第三节　主持人个人魅力

电视节目的宗旨、意图及传播的内容,最终都要通过节目主持人传达给受众。主持人在节目当中既是形式要素,本身又是内容要素。节目主持人所具有的个性魅力,是保证节目达到良好传播效果的重要因素。

据《现代汉语辞典》释义,所谓"魅力",是指"很能吸引人的力量";所谓"个性",是指"在一定的社会条件和教育影响下形成的一个人的比较固定的特征"。由此可见,"魅力"一词带有很强的褒义色彩,有魅力的人是大家都喜欢的;而"个性"一词是中性的,不是所有的个性都让人喜欢,有个性者未必有魅力。但节目主持人必须既有个性又有魅力,才能赢得观众的喜爱。

主持人的个性魅力包括人格魅力、智慧魅力、语言魅力、形象魅力以及在此基础上形成的鲜明主持风格。这里固然有天赋条件的优越性,诸如外貌、声音、身材等等,但更多是取决于后天努力的结果。

一、人格魅力

丹·拉瑟说过:"若让人们相信新闻,首先要让人们相信告诉他们新闻的人。"这种声誉不是靠吹捧,完全是凭主持人的真诚、公正与学识修养赢得的,其中最重要是靠自己的人格魅力。

美国著名电视主持人爱德华·莫罗被誉为"提出了一个挑战,一个目标,并树立了一个榜样"。他之所以获得从同行到普通观众的口碑,除了因为他出色的新闻素质与口才之外,更因为他的人格魅力为人折服:强烈的事业心、永不懈怠的进取心、追求公正、客观、真实的非凡勇气、盛名之下谦逊诚挚的美德、虚怀若谷的合作态度等等。人格魅力是构成主持人个性魅力的基础,电视主持人应是生活中的"我"和镜头前的"我"的统一,镜头就像一面镜子,能映现主持人的全部,主持人在荧屏上的言谈举止,无一不是其人格与修养的外化。

中国第一位电视节目主持人沈力曾经说过这样一段话：

 记者问："作为一个主持人最基本的资格是什么？"
 沈力答："做人。"
 记者问："做一个像样的优秀的主持人的条件是什么？"
 沈力答："做人。"①

很难想象，一个品格低下、虚伪做作、内心情感贫乏的主持人，能够真诚地面对受众，而一个缺乏真诚的节目主持人是不可能赢得受众信赖的。节目主持人要注意维护自己的个人形象和公众形象，由于主持人的社会知名度一般都很高，利用职业条件谋点私利并不难，但这样做会毁掉主持人的公众形象。

2001年4月7日播出的《挑战主持人》节目中，方宏进作为名人被"点击"，一位选手向他提了这样一个问题："假如有一个很好的导演，一个很好的剧本，有个角色想请您演，这是个反派角色，但片酬很高，您会不会接受？"方宏进回答说："首先，中央电视台规定新闻节目主持人不准拍广告，不准演影视剧，这是一个原则。其次，我自己也有一个原则，主持人是我的本职工作，我只有好好做这个工作。假如我以另外一种形象出现在观众面前，那当我再面对观众揭露时弊、伸张正义的时候，就没有人会相信我了。这两条原则决定了我不会接受任何角色，与导演无关，与剧本无关，与钱也无关。"这两条原则可谓掷地有声。白岩松的体会是："做人第一，做主持第二，你才有可能不露馅。"②的确，想要成为一流的节目主持人首先要具备高尚的人格修养，一个人的人格魅力是最永恒的魅力，正如阮舟所说："我觉得节目主持人关键是个'人'字。做人难，做主持人更难。做好'人'，才具有做主持人的资格。做节目主持人的过程，实际是不断完善自我的过程。真正具有人格魅力的主持人，才能是称职的主持人。"③

 ① 王静等:《中国金牌主持人》，哈尔滨人民出版社1999年版，第64页。
 ② 鲁景超主编:《真话实说——一名主持人访谈录》，光明日报出版社1998年版，第14页。
 ③ 转引自俞虹:《节目主持人通论》，杭州大学出版社1996年版，第253页。

二、智慧魅力

智慧魅力是考验主持人个人魅力的另一个重要因素。

法国电视二台的谈话节目《新书架》是一个专以文学作品与作家为话题的节目,每周五晚上9点30分播出。该节目的收视率始终在全法国名列前茅,深得知识分子阶层的青睐,各界名流都以在这个节目中上镜为荣。一个长达90分钟的"清谈"节目之所以会有如此大的吸引力,在很大程度上来自节目主持人伯纳德·皮沃特的个人魅力。他不仅饱览群书,博学多才,而且是一位出手不凡的文学评论家,他的智慧、机敏与沉稳,赋予他驾驭节目的出众能力。

外形与气质比较理想的主持人,虽然也能产生一定的魅力,但这种魅力假若没有深厚的文化底蕴支撑,终究是不能持久的。作为大众传媒,电视的重要使命是提高大众的文化品位和审美趣味。每一个主持人开口说话,就要受到大众对其学识、修养、智能等多方面的评价。一个具有渊博学识、丰富阅历、谈吐不俗、机智幽默的主持人,才真正拥有个人的魅力。只有不断地丰富自己的知识,加深对人生的体验,这种魅力方能长久保持下去。

水均益的切身体会是:主持人在知识方面、阅历方面必须是个很好的资料库,需要广知博览,就如人们常说的记者是"外行里的内行,内行里的外行"。主持人的知识面应该广博,是个"杂家",但主持人对自己主持的节目又必须具备基本的专业知识。如果一个主持人既是"通才",又是某一领域的"专才",他在主持节目时就能出口成章、游刃有余。水均益原是新华社驻外记者,以主持国际时政节目著称,他沉稳睿智的风格给观众留下深刻印象。以荣获中国新闻奖的《和平使沙漠变绿洲》为例,水均益在节目结尾发表点评:

> 观众朋友们,刚才你们也听到了,在希伯来文和阿拉伯文里边,"和平"这个词发音非常地相似,这也许可以说明犹太和阿拉伯这两个民族最终追求的目标是一个,这就是——和平。因为这两个生活在沙漠里的民族都有着一个共同的预言,这

个预言也是他们的祖先留给他们的预言,这就是——战争能够使绿洲变成沙漠,而和平将使沙漠变成绿洲。"

这个节目是在约旦和以色列签署和平条约第二天做的,被邀请到中央电视台演播室的是以色列和约旦的驻华大使,访谈的主线是和平。在节目最后,水均益向两位大使请教"和平"用希伯来语和阿拉伯语怎么说,随后就引出了上述这段画龙点睛的结束语,寓意很深刻。由此可见,主持人不仅要掌握"怎么说",更要知晓"说什么";前者属语言表达技巧,后者归于内涵修养。一个主持人如果没有扎实的知识积累与睿智的思考,在主持节目时不可能迸发出智慧的火花。

目前有不少主持人只是一个"话筒架子",前期工作完全依赖编导与策划,稿子由他人代写。即便这样,我们仍经常看到荧屏上某些节目主持人在干巴巴地背稿子、白字、断句、重音错误屡见不鲜,甚至出一些常识性漏洞。须知一个知识贫乏、腹内空空的主持人不可能谈吐自如,一个只会机械地重复别人稿子的主持人不可能形成自己的风格,更不可能拥有个人魅力。

三、语言魅力

电视节目主持人最重要的表现手段是有声语言。语言不仅仅是一种表意工具,还是一种供人聆听欣赏的艺术。节目主持人要重视对语言功力的锤炼,使自己的语言具有丰富的表现力。对主持人来说,语言是"看家本领",主持人通过有声语言来传播信息、传播文化、传播媒体意图及节目宗旨,直接关系到传播的效果。北京广播学院学者张颂认为:"播音员、主持人不可能全部成为语言大师,但至少可以成为语言老师。"[①]确实,电视作为大众传媒在当今社会的影响力不容低估,主持人不但肩负传播信息的责任,还对全社会起着语言示范的作用,纯正、标准、规范——是对主持人语言的基本要求。1994 年由国家语言文字工作委员会、国家教委、

① 鲁景超主编:《真话实说——一名主持人访谈录》,光明日报出版社 1998 年版,第 7 页。

国家广电部颁发的《关于开展普通话水平测试工作的决定》,明确要求:"县级以上(含县级)广播电台、电视台的播音员、节目主持人应达到一级水平。"此后,广电部又明文规定:省级电台、电视台以上的播音员、节目主持人的普通话水平必须达到"一级甲等",方可持证上岗。

电视节目主持具有人际传播的特征,语言表达要求口语化、生活化。然而,主持人的语言又与人际传播有着本质区别。作为媒体和节目的代表,当主持人出现在摄像机前,他的语言就不再属于他个人传播的范畴了。主持人语言的"生活化"并不等于一切生活语言都能进入节目,"口语化"追求通俗易懂也不等于随意媚俗。我们经常发现有些主持谈话节目、娱乐节目的主持人,为迎合部分观众的口味,明明能说标准的普通话,却故意模仿嗲声嗲气的"港台腔",或夹杂一些不伦不类的南腔北调,这样的哗众取宠是不可取的。节目主持人必须经过严格的语言技能、语言技巧的训练,但这种训练又不是单纯的业务训练,因为主持人的语言功底实质上牵涉学识修养、文化品位、语言积累、生活阅历、表达能力等多个方面。在规范的基础上,主持人进一步追求独具魅力的个性化语言。节目的个性化主要是由节目主持人来体现的,而语言个性在主持人的魅力构成中占有重要位置。需要强调的是,个性化语言并不一定具有魅力,那些违反礼貌准则与谦逊准则、忽略适宜性与得体性的语言是会招人反感的。

电视主持人主持节目的过程,在很大程度上是运用语言艺术向受众传播节目内容的过程。优秀节目主持人善于通过富于个性魅力的语言,将自身的思想、才华、智慧淋漓尽致地表现出来,受众从中能体味到主持人的文化底蕴、情感体验、审美趣味及其性格品性。例如赵忠祥感情充沛,语言老到,即使在只出声音不出形象为《动物世界》的配音解说中,观众也能感受到他的语言魅力。赵忠祥的解说之所以富于感染力,除了运用颇有特色的低声区气声表达之外,更重要的是他融入了对《动物世界》人文主题的独特感悟,融入了自己的生命体验,用他本人的话说就是"融进了我的沧桑感"。赵忠祥语言魅力的形成,是与他长期以来对艺术美的不懈追

求,在自我完善中对社会与人生的深刻体验分不开的。

四、形象魅力

电视节目主持人的形象是由政治素质、文化修养、生活阅历、风度气质、审美情趣、服饰仪表等多种因素综合体现出来的,是主持人给予观众的一个整体印象。

电视以视听传播为特征,如果主持人先天的外貌条件和声音条件比较优越,确实会给观众带来赏心悦目的快感,但这并不意味着光凭天赋条件就能成为一个优秀节目主持人。有的主持人外观形象不错,可漂亮的外表却难以掩饰内心的贫乏,一开口就流露出浅薄和做作;有的主持人虽然貌不惊人,却让观众感受到气质独特、内涵丰富。如美国著名主持人克朗凯特长有一个大鼻子,起初并不被人看好,但他以正直的人格魅力和严谨的职业道德赢得了大众的喜爱。又如被誉为美国"谈话节目皇后"的主持人奥帕拉·温弗丽是一位相貌平平的黑人女性,体重曾达两百磅,她以坦率与真诚打动观众,二十多年来一直独占鳌头。同样,中央电视台的陈铎与赵忠祥不是靠外貌取胜,而是以饱经沧桑的成熟气质、儒雅深沉的风度深深地吸引观众。再来看崔永元,他因为对自己的形象没有信心甚至不愿接受《实话实说》主持人的位置,而看惯了俊男靓女的观众一开始也难以接受他这种形象,但随着《实话实说》的热播,崔永元以平民风格、真诚态度、幽默谈吐一跃成为最受欢迎的谈话节目主持人。在女主持人中,张越一度为自己的胖身材而自卑,她担任《半边天》节目主持人后,很快以诙谐、犀利的提问而受到观众的喜爱。主持《正大综艺》节目的王雪纯称不上美貌,她的主持风格轻松自然,将现场气氛调控得非常活跃,有观众给她写信称赞"你不漂亮,却很可爱"。

电视主持人的个人形象必须与节目的整体形象相协调。从本质上说,主持人是一个传播者,是媒体与受众的中介,其根本任务是传达节目的内容与主题。对节目主持人而言,所有的表现与发挥都应该为节目内容服务,应该与节目风格合拍。只有当主持人的个性、特长与所主持的节目形成高度统一时,他的个人魅力才有

可能得到充分展示,并对受众产生强烈的吸引力。如果主持人游离于节目之外去表现自我,是不可能焕发个人魅力的。制片人在选择节目主持人时,要根据主持人的个性气质、兴趣特长、文化修养、年龄经历等加以综合考察,应选择与节目要求相符合或相近的主持人,而不能只看主持人的"名气"。作为主持人自身,也需冷静地分析自己的短长,扬长避短,尽可能选择适合发挥自己特长的节目,这样才可能既展现节目风格,又形成自己独特的魅力。有些制片人往往忽视主持人的特点,片面追求"名人效应",喜欢选择有较高知名度的主持人到跨度很大的栏目去"客串"主持,其效果并不令人满意。须知主持人跨栏目主持,一定要完成从知识积累、信息储备到表达习惯、服饰打扮等各方面的调整,否则,即使是知名度很高的主持人也很难胜任,甚至会影响已经树立起来的个性形象。如倪萍在《综艺大观》迅速走红,是因为她的经验积累(演员出身)及个性气质(坦诚、热情、谦和、具有东方女性美的贤淑形象)与《综艺大观》这个栏目的特性比较投合。然而,当倪萍退出《综艺大观》走进《文化视点》后,情况就不同了。在这个新栏目,她的很多优势反而用不上了。由于文化访谈类节目需要的是理趣与睿智,主持人与访谈对象交流时深入探讨相关命题,要求主持人适时做出寓理于趣的点评或画龙点睛的说明。这就需要主持人拥有丰厚的文化积累,倪萍显然没有作好足够准备,她自己也承认"做了一个自不量力的节目"。由此可见,主持人的个性特长如果与节目个性不相投,是很难获得成功的。主持人的个人魅力,只有在适合自己主持的节目中才能如鱼得水般地挥洒自如。

　　节目主持人个性魅力的形成和保持,需要一个相对稳定的形象。当然,这并不意味着主持人的形象一成不变,每位主持人随着年龄增长、阅历加深以及节目内容的变化,其形象必然有所变化。但是,这种变化应该是在稳定形象前提之下的渐变,是不断地充实完善自己,这种变化是观众所能接受并欣赏的。例如杨澜,她从主持《正大综艺》到主持《杨澜视线》《杨澜工作室》《杨澜访谈录》,逐步从主持综艺类节目发展到主持社会文化类节目,从单纯的主持人到全方位介入电视节目策划制作,由一个清纯、活泼、可爱的女

学生成长为一个练达成熟的知识女性。人们看到,杨澜这些年来不断地突破自己,但在这一系列变化当中,杨澜有一些个人特征依旧没变,如自信灿烂的笑容、坦诚的态度、伶俐的口齿、机敏的反应等等。杨澜就是在"以不变求变"的过程中,进一步发展了自己的个人魅力。对主持人来说,要保持个人形象的稳定性,首先应珍惜自己已树立的公众形象,不要在不同的栏目之间跳来跳去,否则将很难形成个人风格,也会让观众无所适从。当我们看到一个生活时尚节目主持人突然正襟危坐地谈论起新闻时政,或者看到一个严肃的新闻节目主持人去客串主持综艺晚会时,感觉上一定会产生别扭,因为这两种形象的反差太大,对主持人个性形象是有害而无益的。

电视主持人的形象魅力离不开服饰化妆的衬托,服饰化妆折射出文化品位和审美情趣。主持人的衣着打扮关键在于得体,所谓"得体"就是要与节目风格及自身条件相协调。例如,新闻节目主持人的穿着应显得庄重;访谈节目主持人的着装不必像前者那样正规,但色彩不能太鲜艳,否则在嘉宾面前会喧宾夺主;晚会主持人的着装宜高贵典雅;生活时尚及综艺类节目主持人的服饰则可休闲一些、时尚一些。但无论哪一类节目的主持人,都应掌握"得体"的分寸,即便是生活时尚节目或综艺节目主持人,也不能大街上流行什么时装就穿什么,因为主持人在荧屏上代表媒体的形象而不是生活中的个人,不能一味地赶时髦。节目主持人的服饰化妆如果不得体大方,那就根本谈不上美感,更不可能具有魅力了。

节目主持艺术是电子媒介发展到一定阶段的产物。电视节目主持人是个带耀眼光环的职业,目前在社会上拥有很多仰慕者与崇拜者,但很少有人看到节目主持人光彩照人的形象后面需要付出多少的艰辛。同时,电视节目主持人也是一个随时要经受大众评判乃至批评的职业,需要主持人具备良好的心理承受能力。电视节目主持人只有在各方面不断地完善自我、超越自我,才可能成为一个具有个性魅力的主持人,将主持艺术不断推向更高的境界。

第十章
影视评论

影视评论是对影视作品的一种接受与交流。具体来说,这种接受与交流表现为三种形式:观看、欣赏、评论。

观看,是将影视作品作为一种直接信息接收,仅仅是一种表面上的看到,是站在作品之外的接受。例如看到画面上一个人在滂沱大雨中徘徊,便知道了这样一个人物动作,但接受者与这一情景没有什么沟通。

欣赏,是将影视作品作为一种艺术对象进行感受,是进入作品的交流,像角色替换一样去体验作品中人物的经历,体验作品所提供的规定情景,对人物的遭遇形成一种身临其境的感同身受。

评论,是将影视作品作为一种艺术对象进行剖析与评判,要分析作品诱发欣赏者形成感受和体验的程度及原因,分析作品所表现的深层意蕴,这是对影视作品内在理性意义的认识,属于一种高层次的艺术审美接受。

第一节 评论基础

影视评论是在影视欣赏的基础上,依据一定的标准对影视现象进行的客观分析与理性评判。影视评论的前提是欣赏,如果对作品不能进行欣赏,是不可能对作品进行有效评论的。电影诞生初期尚未形成评论,其中一个主要原因就是当时的观众还不能正

常地进行电影欣赏,当观众看到银幕上火车开来会本能地躲到座椅底下,看到银幕上下雨想到打伞,在这种状态下显然不可能有评论。

评论的构成包括理解认识作品和分析评判作品。评论者必须理解作品才能评判作品,但理解作品并不是直接的理性认识,首先应该是感受作品。因为艺术是以形象来表现内在意蕴的,尤其影视艺术是通过直观形象表现生活,表现对生活的认识,表现思想情感和审美理想的。影视作品的所有意义都渗透在感性形象之中,我们只有通过审美感受才能把握,这就是欣赏。评论者应当是欣赏者,首先要沉浸到作品所提供的艺术世界中去感受作品,然后才能进行评论,正如美国的沃尔夫所说:"批评是从对作品的体验开始的。"

但是,评论与欣赏又是有区别的。

一方面,评论是一种有意识的审视。欣赏属感性活动,往往是在不自觉、不经意、潜移默化的状态下进行的,自然而然地接受作品的艺术力量的冲击,从而引起情绪波动,引起心灵震撼,由此感受到作品所表现的美与丑、善与恶、真与假。欣赏的目的是获得艺术感受,艺术感受的获得就是欣赏的终点,但对于评论来说,这仅仅是起点。评论是要对欣赏所获得的艺术感受进行理性的分析和评判,因此要从欣赏作品的沉浸中跳出来,要超越作品,与它保持一定的距离,这样才能冷静客观地对作品进行理性的剖析。

另一方面,评论要有一定的依据。欣赏凭借的主要是欣赏者个人的艺术感觉,带有较强的个人随意性和个人的偏爱,是远离社会功利性的。例如有人爱好喜剧片,有人爱好悲剧片;有人喜欢深沉的哲理片,有人喜欢轻松的娱乐片;有人在心境不佳时想看喜剧片,借以冲淡忧愁感,有人在此种心境下要看悲剧片,希望从中得到同命相怜的安慰感。但评论却不能这样,评论的结果是要有一定依据的,不能完全凭个人的好恶。因为评论是一种理性认识,只能来自于一定的客观标准,很强调社会使命感。比如对某些言情剧,许多人一边批评其虚假做作,一边又一集不落地观看,这便是欣赏与评论的区别所在。

影视评论的性质在根本上属于艺术科学,因而具有科学与艺术的两重性。

首先,影视评论是一种科研活动,评论者要阐释影视现象的本来面貌,包括作品本身的思想内涵与艺术内涵、创作者的思想价值取向、社会上各种思潮对作品的影响等等。影视评论要对影视现象的价值意义做出判断和评价,评判作品在哪些方面实现了它的价值,在多大程度上实现了它的价值;还要通过对影视现象的分析,探讨具有普遍意义的艺术规律,提出一种使创作者认可的、能够追求的艺术理想,从而对创作形成一种良好的反馈与引导。从这个意义上说,评论也是在从事理论建设,保证和促进了影视艺术沿着自身的美学规律健康发展。其次,影视评论又是一种艺术活动,在实际上参与了艺术审美意义的价值实现过程。如果一部作品创作出来后被束之高阁,未与任何人发生接触,那它是没有意义、没有生命的,唯有经过接受与评论才能赋予作品以生命。

包含着主观精神的客观认识,这是影视评论作为艺术科学区别于其他科学研究的一大特点。一方面,影视评论的科研性质决定了它对影视现象的认识必须符合对象的实际情况。因为影视现象是一种客观存在,具有自身的表达内容、所依据的艺术规律、形成原因和价值内涵,如果评论不能客观地加以把握,那就违反了评论的科学性要求,这样的评论不可能是准确的。另一方面,影视评论对客观性的要求又不同于一般的科学研究。一般的科学研究力求在认识中排除个人因素,研究结果追求客观唯一性。艺术评论则不同,非但不排除个人主观精神的参与,并且要求评论者积极发挥个人的主观精神。当然,影视评论的结果不具有客观唯一性,针对同一部作品或同一种艺术现象,不同的评论者由于各自主观意识的参与,完全可以"仁者见仁,智者见智",得出不同的理解、认识和评判,而它们又可能都是符合作品实际情况的。因为面对影视作品中的审美意象,接受者是无法纯客观地去接受的,而主观一旦参与,认识的结果就不可能是统一的了。事实上,没有主观精神参与的影视评论,既无法把握作品的丰富性,也无法体现艺术接受的多样性。黑格尔曾说过:人只有通过个性的多样化差异和对这种

个性化差异的扬弃，才能产生美丽、自由的希腊精神。所谓"通过个性的多样化差异"即张扬主观；所谓"对这种个性化差异的扬弃"即尊重客观，影视评论作为艺术科学的这一特点正是这种希腊精神的体现。

影视评论是艺术评论的一种。但艺术评论还有美术评论、戏剧评论等等，它们之间是不同的。各种艺术样式的评论是艺术评论的一般原则与具体艺术样式审美规律的结合，影视评论就是艺术评论的一般原则与影视艺术规律的结合。影视艺术的许多构成因素是其他姐妹艺术所共有的，如画面造型、音乐、表演等等，但不同的艺术样式是以不同的艺术手段来表现这些共同因素的，形成了各自的特点。例如影视表演是以"生活化"的特点而区别于戏曲表演和戏剧表演的。因此，要以影视艺术独特的审美观念来进行评论，将艺术评论的一般原则影视化，方能体现影视评论的特点，从而区别于其他艺术评论。否则，就有可能表面看来是一篇影视评论，实际上却像是文学评论或戏剧评论。

下面，我们主要探讨影视评论写作实践中面临的具体问题。

第二节 评论角度

在影视评论中，常常会出现这样的情况：对某一个共同的影视现象，不同的评论者会有不尽相同甚至截然相反的看法。这不仅是因为评论者个人的感受和认识差异所致，也是由于他们采取了不同的评论角度。

1946年获戛纳电影节金棕榈奖的英国电影《相见恨晚》中有一场高潮戏：在火车站，劳拉终于离开了她的情人，冲出去准备投到高速驶来的火车底下，但车轮的隆隆声及一闪一闪照射在她脸上的列车灯光，使她骇然惊醒，停住了自己的脚步。对此，评论家罗杰·曼威尔认为这是出于人物感情的失败，是劳拉因青春消逝而屈服，因为她意识到自己的年龄，不应该轻率而疯狂地向浪漫的情爱投降。而英国电影学者林格伦却认为这是人物心理上胜利的一瞬间，劳拉并不是因为年龄因素而放弃她的爱情，而是她正视到

她的损失将带来的全部痛苦,她是为了更美好的东西才自愿地放弃了爱情。面对同一场景、同一人物动作,两人的评价是完全不同的,这是由于他们各自认识的角度不同。罗杰·曼威尔立足于主人公与过去的关系,林格伦则立足于主人公与将来的关系。在此我们不妨假设,如果这两种看法之间存在着理解上的是与非的话,那么,评论的角度显然具有决定正确与否的意义;如果这两种看法都是正确的话,那么,不同的评论角度有助于揭示作品的复杂内涵,因为两者都揭示了人物复杂性、矛盾性的某个侧面。由此可见,评论角度对于准确完整地认识作品有着非常重要的作用。

所谓角度,是指评论的出发点。角度既包括评论的客体对象,比如从主题角度进行评论,就是针对作品主题的评论;也包括评论主体的立足点,比如从人文主义角度评论作品,就是将人文主义作为依据对作品进行评论。角度是影视评论的一个构成要素,凡分析、评判影视作品,总要选择一个具体的评论对象,也要选择一个具体的评论依据。因而,角度对于评论是不可缺少的。

角度在本质上体现了评论主体与评论客体的接触关系。这种接触关系是十分丰富的,就评论主体而言,可以从个人感受出发,选择某种客观标准,如思想标准、艺术标准等,或不同的方法,如美学、人类学、心理学、结构主义等来评论作品;就评论客体而言,可以评论某种影视思潮、某种创作倾向、某部作品以及其中的主题、人物、情节、结构、导演技巧、表演技巧等等。两者之间的组合也是相当自由的,比如对作品中的道德内容,可以从社会的、伦理的、心理的等不同层面进行评论。即便同样是从社会现实出发,亦可以评论作品中的题材、思想倾向、人物塑造等不同内容。由于评论主体与评论客体之间存在着无数种接触关系,因此评论角度也是无数的。

角度作为评论主体接触评论客体的切入点,应该是多方位的。一部影视作品是由丰富的生活现象、复杂的思想内涵和各种艺术元素构成的,诸如故事情节的叙述、人情人性的刻画、哲理内涵的阐释、演员的表演、镜头的运用、画面构图与色彩光影的设计等等,并不是单纯的思想载体,艺术元素本身亦有积极的表现力。同时,

一部影视作品又与文艺思潮、社会思潮、时代精神有着千丝万缕的联系,人们对作品的认识往往从作品本身扩展到作品与现实、创作者和欣赏者之间错综交织的关系。因此,单一角度的评论将阻碍评论向深度和广度拓展,难以对复杂的艺术形象做出全面的、科学的揭示。而以多方位角度去分析作品,就能使评论更贴近于作品实际。例如针对陈凯歌导演的《霸王别姬》,有的评论单纯从心理角度出发,认为该片表现了同性恋的错爱现象,是一部迎合西方的商业电影;有的评论单纯从历史角度出发,认为该片通过两位京剧演员的经历,表现了半个世纪的中国现代史。应该说,上述两个角度均是作品的构成部分,但仅从其中某一角度着眼,未免有点简单。如果我们能将这两种角度综合起来,就会发现这部影片在一定程度上隐含了一个社会心理的历史过程,即一个民族在某种身不由己的处境中从一种迷恋走向背叛的历史心路。由此可见,只有多角度的评论,才能立体有机地深入作品,进而把握作品整体的复杂性和多元性。

对于评论角度,我们可以从以下三个范畴进行把握,有助于在评论实践中对角度的具体运用。

一、作为评论视点的角度

所谓评论视点,就是评论者与评论对象在内容上的接触,即评论者从哪一方面去接触对象?他所接触的是对象的哪一方面?前者属于主体角度,后者属于客体角度。

主体角度是评论者评论影视作品的立足点和出发点。评论不能像欣赏一样直接来自于自己的体验感受,而需要运用一定的理论,依据一定的思想观念来审视对象,这就是评论的视点。例如谢晋导演的电影对女性表现是比较突出的,不少评论都从道德角度赞扬作品塑造了心灵美好、情操高尚的女性形象。但也有评论认为这些影片中的女性不是性别意义上的女性,而是社会文化意义上的女性,在她们身上表现出来的主要不是性爱关系,更多的是"母子"关系,她们扮演了拯救男性、保护男性的角色。如《天云山传奇》中的罗群和《牧马人》中的许灵均在落难之时,女主人公冯晴

岚、李秀芝如圣母般飘然而至,给予他们精神上和生活上的双重拯救,使男性获得再生。女性在片中的社会身份是男人的妻子,实质上却是男人的"精神之母"。她们有着柔顺、善良、勤劳、坚韧、自我牺牲等种种美德,以这种美德来拯救男人,根本上还是为了证实男人的价值,让男人成就大事,而她们自身依然是男权文化的畸形产物。上述评论并不为大多数人认同,因为它是以女权主义思想作为评论视点来读解影片的。

客体角度指的是评论者所针对的对象。就如我们不可能将展现在面前的所有景象都收入眼底一样,一篇影视评论也不可能面面俱到。因此,评论的视点必须要有针对性。例如对于格里菲斯导演的《一个国家的诞生》,人们一方面从艺术创新角度赞扬其对电影艺术做出的开拓性贡献;另一方面,人们又从思想意识角度严厉批评该片所表现出来的露骨的种族歧视倾向。可见对同一部影片作的不同的价值评判,来自于评论视点的不同指向,来自于评论所采取的不同的客体角度。

二、作为评论视角的角度

所谓评论视角,是指评论者与评论对象在范围上的接触,即同一视点对于评论对象的覆盖面。通常说这一评论角度太大或太小、宏观或微观,就是针对评论范围而言的。我们可以从局部视角、整体视角、宏观视角这三个方面来把握和选择评论的视角。

局部视角的评论亦称微观评论或分解评论,是分解影视剧中的某一局部作为评论对象,如剧作因素、导演因素、表演因素、摄影造型因素等等。有评论认为在安东尼奥尼导演的《红色沙漠》中,整个造型系统都是建构在色彩表意上的:黄褐色的工厂浓烟隐喻着工业文明对人类的摧毁;蓝色基调体现阴郁与冰冷,寓意人与人的疏离与隔阂;红色象征病态的情欲等等,这就是择取影片色彩造型局部因素作为评论对象的。在微观评论中,甚至可以选择更小的角度,如评论情节中的意外因素、画面中的空镜头、场景中的小道具等。在根据老舍话剧《茶馆》改编的影片中多次出现一张"莫谈国事"的纸条,从清末至抗战胜利后,尽管世道迭变,茶馆经历了

风风雨雨,但这张纸条一点没变,只是字体越写越大,有评论称赞这一小道具在影片中起了画龙点睛的作用。

整体视角并非各个局部视角的简单叠加。一方面,一篇评论文章不可能顾及作品的方方面面;另一方面,每一个局部视角所阐发的评论意义,并不一定具有逻辑联系。如一部作品情节曲折,表演真切,摄影富有意境,这都是某一局部对象的特点,相互之间缺少相关性,即便把它们相加在一起,亦不能体现这部作品的整体性。整体视角的评论所针对的是作品中具有整体性意义的因素,是从各个局部因素中进行抽象综合,能够体现普遍特点的创作因素。风格就是一个整体性因素,不是单独体现在影片的某一个构成因素中的。如电影《芙蓉镇》男主角秦书田身上某些动作比较喜剧化,他以舞蹈动作来扫街,但该片其他方面都没有喜剧化的表现,因而就不能说《芙蓉镇》是喜剧风格的。《秋菊打官司》整体风格追求纪实,在各个方面都很到位:片中所有场景如家庭居室、办公室、旅社等都选用实景;表演讲究生活化,绝大多数角色由业余演员扮演,巩俐的表演则往"土得掉渣"上靠;在摄影上,许多镜头采用偷拍方式,构图相当随意,没有刻意表现欲;情节设计也十分平淡,叙述秋菊打官司的全过程,影片的形态酷似复述生活。把上述内容作为评论对象,就是整体视角的评论。

宏观视角是一种开阔的评论视角,主要评论一系列作品所形成的某种影视现象,如某一时期、某一艺术家创作的总体倾向、规律特征、发展轨迹等等。如钟惦棐《电影文学断想》对中国当代电影两种观念的反思,马德波《论谢铁骊的导演艺术》对谢铁骊创作道路的全面总结,朱汉生《电视剧的一种新趋势》针对电视剧创作实践中所出现的发展趋势的探讨,都属于宏观视角的影视评论。宏观视角虽然着眼处很大,具体落笔处则可大可小。如李亦中写的《"巧合"备忘录——论中国电影情节与人物关系的一种常见模式》着眼处极大,以"中国电影"作为评论对象,范围足以涵盖中国电影有史以来的所有作品;但其切入点又甚小,只是针对编剧艺术中情节构成的某一种模式,这就是"大处着眼,小处落笔",可以看

做是宏观视角与微观视角的一种有机结合。①

三、作为评论出发点的角度

认识的出发点是角度概念的本义之一。评论总要有一个动机,要先确立一个评论的意图和目的,即为何要进行这一评论。实际上,这就是评论写作的选题立意,然后根据这一动机、意图和目的,选择评论材料,梳理评论思路,选择评论方法。明确评论动机、确立评论意图和目的,就是在选择一个作为评论出发点的角度。不同的评论者或是同一个评论者不同的评论,是可以根据实际情况确定某一出发点作为评论角度的。

第一种评论角度是从现实需要出发的。这种评论角度强调影视评论与社会现实的密切关系,关注评论对象为当前社会所提供的意义。如称颂《牧马人》中"子不嫌母丑"等话语,以及许灵均不愿出国等情节所体现的爱国主义精神;挖掘《生死抉择》中反腐倡廉的主题内涵;弘扬电视剧《长征》的革命历史传统教育;引申《张学良》悲壮的爱国主义情怀等等。又如批评某些影视剧以温文尔雅的人性来"美化"罪犯;以粗鲁低能、衣冠不整来"丑化"公安人员;描绘作案过程和破案过程过于详尽,将对社会产生负面影响等等。这种评论角度的社会功利性比较强,旨在挖掘评论对象对社会现实的作用,评论功能往往具有一定的时代感和历史使命感。

第二种评论角度是从欣赏要求出发的。客观上看,任何影视评论或多或少都具有帮助观众理解作品,指导和提高观众欣赏水平的作用。但从评论者主观出发点而言,评论存在偏重研究性或赏析性的区别。赏析性评论就是从欣赏要求出发,通过对作品的分析,帮助观众准确理解作品,深入感受作品的艺术魅力,提高影视艺术的欣赏能力,因为在创作与欣赏之间总是有着一定距离的。尽管观众厌恶影视作品的"直露粗浅",希望通过自己的思索去领悟作品意义,进而获得审美愉悦,但影视作品毕竟分为不同的艺术层次,观众单凭自己的能力往往不能完整地、深入地领悟作品的艺

① 参阅1991年第4期《电影艺术》。

术内涵。越是高雅的作品,与普通观众的距离越大,这就需要评论来引导观众的欣赏。如喜剧片《三毛从军记》中,三毛杀敌有功受到嘉奖,被授予一面"劳苦功高"的锦旗,并得到与蒋介石合影的殊荣。不料,在拍照过程中因三毛个子矮小,被要求抬高锦旗,结果遮住了身体。当照片见报后,人们只看见蒋委员长和那面"劳苦功高"的锦旗,三毛却成了旗架子。不少观众仅感到这组镜头很滑稽而已,但有一篇评论剖析了其中的含义:这组镜头照应了蒋介石在作战动员中所谓"要以无数无名的岳武穆造就一个有名的岳武穆",三毛从军是像岳飞那样"精忠报国",然而"劳苦功高"的却成了委员长!细细品味这一段落中锦旗前与锦旗后、大人物与小人物的组合,就让观众理解了画面组合中的隐喻性,表面上看是一种滑稽,实际上表现的是一种悲哀。

　　第三种评论角度是从作品本身出发的。这种评论角度主要从影视作品本身的特征、意义及审美价值,对作品进行深入分析与评价。如针对电视剧《橘子红了》,有的评论分析作品的"意象之美",有的评论则批评该剧"在华美的包装下表现的其实是一种陈腐和苍白"。这类评论角度并不刻意追寻作品对于社会现实需求的满足,如电视剧《忠诚》是一部与现实联系十分紧密的作品,但有的评论并未从这一热点出发,而是分析剧中人物关系、结构关系对作品和谐程度的影响,这是就作品而论作品。此外,这种评论角度也不太顾及观众的欣赏要求,往往具有较强的理论性,如有评论认为中国的"西部电影"表现的不仅是视觉要素,主要是一种"神话意识"。影片中凸现的黄土和黄河,既是西北黄土高原自然原生状态的"物质现实的复原";同时,这种近乎凝滞的空间构成又以静止的形式体现了历史的绵延性,传达出一种亘古久远的远古神话气息。苍茫渺远的黄土地与浊浪翻滚的黄河水,已经越出自然物的形式外观,构成了中华民族历史与文化的能指。这样的评论表达的乃是一种理性认识,对一般观众来说可能比较费解,但直指作品内在的意蕴,深入揭示影片表层与潜在内涵之间的思辨关系。

　　在影视评论实践中,作为评论出发点的三个角度之间是有一定联系的,在内容上往往交织在一起。无论从现实需要出发或从

欣赏要求出发的评论，必然包含作品本身的意义，否则评论是不客观的。如果一部影视作品的意义和价值主要体现在与社会现实的紧密联系，那么，从作品本身意义出发的评论也必然包含作品满足现实需要的内容。不过，评论者在评论实践中总要有所侧重，要选择某一个角度作为评论的出发点，唯有这样，评论思路才可能是清晰的。

第三节　评论方法

"方法"的含义是多方面的，在物质活动操作过程中，方法是指一种技巧；在精神活动思维过程中，方法是指达到认识目的的途径与方式，被认为是认识的工具。影视评论是一种认识活动，因此，所谓评论方法主要是指后者，即方法论意义上的方法，一种研究方法。

评论方法对于评论是十分重要的，就如同工具的使用一样，锤子是砍不倒树的，斧子和锯子都能伐树，但锯子比斧子更省力快捷。认识工具也是这样，只有运用与认识目的相适合、相适应的方法，才能达到认识的目的。例如要分析一个精神病患者的病因，用政治学、伦理学的方法肯定是无效的，而运用心理学方法则有可能认识其症结所在。科学研究的突破往往来自于新的认识方法，也就是说，有了新的认识方法，就有可能形成新的认识。

影视评论作为一种认识活动，其方法包含三个层面的意义。首先是哲学方法，如辩证的方法、形而上学的方法、实用主义的方法等等，这一层面的方法与世界观比较接近。其次是思维方法，如形象的方法与逻辑的方法，具体分为归纳法、演绎法、综合法、推理法等等，这一层面的方法体现的是思维的规律。第三层面是具体学科的方法，如社会学方法、语言学方法、统计学方法、美学方法、系统论方法等等，这是根据特定对象的规律而形成的具体的研究方法。在实际评论中，这三个层面的方法是不可分割的。但我们主要针对的是具体学科的方法，因为在影视评论中，它作为认识工具更容易被评论者有意识地运用，能比较直接地产生评论效果。

影视评论的方法是十分丰富的，呈现为多元共存的形态。因为影视艺术是表现社会生活的，在形式因素的构成上又是综合的，与研究社会生活内容和形式的诸多学科有着密切联系，因而各种具体学科的研究方法自然成为有效的影视评论方法。尤其是现代科学研究越来越趋向于整体化，更拓展了影视评论方法的运用。

一、社会批评方法

社会批评是一种运用社会学理论和知识，着眼于影视作品的社会属性，研究影视现象与社会之间互相影响的批评方法。例如研究创作者个人生活环境，他所生活的时代环境与创作现象之间的联系，研究影视作品对社会生活的表现以及对社会的影响。这一批评方法的思想基点在于艺术总是不可避免地要受到创作者个人生活，以及所处时代的社会环境和各种社会力量的影响，而作品又总是不可避免地要对社会产生一定的影响和作用。

社会批评方法是运用十分广泛的一种批评方法，人们最早开始认识艺术之时就已经有了这样的批评意识。孔子评论《诗经》："诗三百，一言以蔽之，曰：思无邪。"这"思无邪"就含有社会批评的意义。古希腊柏拉图批评当时的戏剧，指出一是给人的不是真理，对国家危害很大；二是低级趣味，有伤风败俗的作用，他强调的正是文艺的社会功能。真正具有方法论意义上的社会批评始于19世纪60年代的法国批评家丹纳，他在《艺术哲学》中明确地说："我的方法是，要了解一件艺术品，一个艺术家，一群艺术家，必须正确了解他们所属的时代精神和风俗概况。"丹纳主要是从创作者的种族、环境和时代这三要素来批评艺术现象的，如他认为古希腊雕塑多为身体强壮的裸体人像，这是因为他们的种族崇尚强壮，把肉体的完美看作是一种神明的特性。后人虽然对丹纳提出的批评三要素有不同的理解，但在探讨艺术与社会的关系上仍运用了丹纳的理论，并把这种批评称为社会批评。

社会批评的主要特点是通过艺术与社会的关系来评论作品，关注作品所表现的社会内容和社会意义。例如影评人士比较一致地认为美国导演昆汀·塔伦提诺的影片表现了美国现实中的暴力

文化,这是作品中社会生活内容的意义。但对作品的意识又有不同的评价,有的认为作品竭尽全力鼓吹暴力;有的认为作品表现出对美国社会的绝望;还有的认为作者在告诫人们,暴力普遍地存在于现实之中,成为 20 世纪 90 年代美国社会的"第一符号"。这里所针对的就是作品的社会意识倾向,即创作者对他所表现的社会生活内容的认识。

社会批评十分重视创作环境对作品的影响作用。因为一个时代有一个时代的创作,因此,要研究作品与社会环境的具体关系,即社会环境在哪些方面影响了作品,是如何影响创作的。如中国的艺术电影之所以在 20 世纪 80 年代出现繁荣,主要得益于当时中国社会处于转型期的现实状态。一是思想解放,打破了"政治第一"的禁锢,可以堂堂正正地去追求、探索艺术创新了;二是西方现代电影观念的引入,有了艺术追求的坐标;三是计划经济模式尚未打破,电影的生产发行还是大锅饭,因而电影艺术家可以毫无商业负担地去探索艺术创新了。这就是针对社会环境与影视作品的联系所进行的批评。

社会批评强调创作者对作品的影响作用。创作者的自我状况对作品的影响,其实要比社会环境的影响更为强烈。社会环境的影响作用可能是强制性的,是创作者违心被动地接受的;而创作者自我的影响则是自觉的,也是创作者所无法摆脱的。创作者所认定的审美理想以及对社会的认识,均会在创作中有意无意地流露出来,甚至是无法抑制的。通过对创作者的研究,可以帮助人们更准确地认识作品的意义。例如《飞越疯人院》曾被多数人认为是在讽喻美国,但实际上矛头不仅仅针对美国,更在于批判整个现代社会生活。从导演福尔曼的思想来看,他一直是一个冷眼旁观现实生活的无情的观察者,福尔曼曾说过,"生活本身永远是最残酷的。"他所抨击的并不局限于某一特定国家的独有现象。显然,这层意义是只有联系到导演个人思想状况后才能洞察的。

社会批评还十分关注作品的社会价值,研究作品的社会价值取向,这种价值表现在哪些方面,对社会产生怎样的作用;考察作品是否给观众提供一种真切的生活体验,是否对人们起到了一种

鼓舞或引导作用,是否对人们的思想认识有所启示等等。如"新德国电影"代表作《铁皮鼓》被认为是德国近代史的缩影,是描写人类丑行的讽世之作,该片留给人们一个十分沉重的思考,即如何面对丑陋,如何承受丑陋,这就是这部影片的社会价值之所在。

社会批评强调作品的社会属性,是以社会学的眼光看待艺术,但应该注意批评对象毕竟是艺术,在根本上属于艺术批评的一种。因此,社会批评只能在艺术范畴中进行分析和评判,而不能简单地将社会与艺术进行类比。在这里,首先应该遵循的是影视艺术的规律。

二、心理批评方法

心理批评是在弗洛依德精神分析学的基础上发展起来的。弗洛依德是奥地利一位精神病科医师,他认为精神病是一种心理现象,要通过对病人心理现象的精神分析才能进行有效的治疗,为此创立了精神分析学说。他在论述这一学说时,大量引用文艺作品中的事例,如著名的"俄狄浦斯情结"就是对古希腊悲剧《俄狄浦斯王》中恋母心理的分析。同时,弗洛依德又对艺术的性质进行精神分析学的阐述,认为作品是艺术家受压抑情感的一种无意识、潜意识的释放。弗洛依德对艺术作品和艺术创作的分析,本来只是他从事精神分析研究涉及的内容,但因观点新颖,被看作是用一种特殊理论进行艺术批评,开创了一种能揭示艺术作品深层意蕴的批评方法。在此基础上,弗洛依德精神分析学说发展成为一种心理批评方法。

心理批评注重挖掘作品中人物的心理内涵,即分析作品中人物行为的心理动机、心理状态、心理依据、心理效果等。在影视作品中,这种心理内涵的表现主要有两种情况。一种是较纯粹的心理片,这类影片的主要内容是直接表现人的心理状况,如希区柯克导演的《爱德华大夫》《精神病患者》等。要揭示这类作品的意义内涵,必须用心理批评方法来进行,否则无法把握影片的根本意义。另一种是一般影视剧中的心理内容,许多影视作品并不直接表现人的心理活动,但由于心理因素支配人物的行为与情绪,因此,心

理批评就是研究分析作品中存在的心理因素,由此探讨人物行为与情绪背后的心理真相。对这类作品,尽管不用心理批评也能把握作品,但运用心理批评可以拓展对作品的认识。张艺谋的《菊豆》不是心理片,但从心理批评着眼,全片最基本的矛盾冲突都与心理因素有关,如杨金山的性变态心理,杨天青的偷窥心理,菊豆的报复心理等等。若从心理角度进行探究,对该片的把握显然会更加完整。

心理批评要求把握创作者的心理因素与作品的联系,主要是指创作者在创作过程中辐射到作品中的心理内容,或隐藏在作品中的创作者的无意识与潜意识对作品的影响。影片《黄土地》中"翠巧送顾青"的段落由两个人物的动作构成,但镜头中竟然没有翠巧的主观视点,只有顾青的主观视点和摄影机的客观视点。对此,有批评者认为这样的镜头处理,不管有意还是无意,均透露出导演的两种心理意识:其一是窥视心理,在两个人的动作关系中,如果只有单向的注视与被注视,这就构成了窥视;其二是男权意识,亦是习惯势力对于权力分配的潜意识流露,即顾青有权看翠巧,翠巧则无权看顾青。这样的镜头处理在社会意义上可能是善意的,甚至是进步的,即顾青对翠巧的一种暗暗的同情,企盼她能够觉悟,早日摆脱愚昧的束缚;但在权力分配上却维系着一种男权意识形态,即男人对女人施加的同情。上述剖析似乎有点微言大义,但这正是心理批评所致力开掘的评论内容。

心理批评还要研究欣赏者对作品的心理反应,主要是指作品与欣赏者之间的心理联系和心理对应关系,作品是否满足了人们的心理需求,作品是否契合欣赏者既固守自己的欣赏习惯、又要求作品有所创新的矛盾心理,作品如何作用于观众的心理过程,包括对观众心理反应的刺激、对观众心理指向的强化、对观众心理想象的激发、对观众心理情绪的调控等等。影片《疯狂的代价》片头有两个镜头的组接:一是青青姐妹在洗浴,一是孙大成用望远镜向外偷看。这样的组接使观众理解为孙大成在偷看她俩洗浴,实际上这却是两个没有联系的镜头。有人评价导演这样处理镜头关系,具有调控观众心理情绪的作用。当第一个镜头出现时,因是一个

客观镜头,具有偷窥女人洗浴的暧昧意味,尽管观众看电影是一种"光明正大的偷窥",但看到这种内容,心里难免有点不安。但第二个镜头出现时,观众就变得心安理得,不会受到伦理上的自责了,因为这是孙大成在偷看,观众看到的只是"他在偷看女人洗澡"而已。在这里,不管导演是否刻意处理以释放观众的心理负担,事实上这样的镜头处理确实对观众的欣赏心理会发生作用。《疯狂的代价》是一部较早出现裸体画面的国产片,当时曾引起人们的关注和争论,观众接触裸体镜头确实有点不习惯,因而这样的镜头组接具有调控观众心理的效果,这样的批评明显具有心理批评的意义。

对影视作品进行心理批评,需要一定的生活经验和心理学知识。因为心理内容是非常隐蔽的,没有真切的个人体验以及通过社会交际获得的实际经验,将很难有确切的把握。心理学又是一门科学,对潜意识、无意识、视觉心理、心理结构等内容,只有掌握了相关知识后才能领悟,并且将心理批评方法准确地运用到影视评论中。

三、结构主义批评方法

结构主义批评在20世纪60年代风靡欧美,至今仍有很大影响。这一方法源于瑞士语言学家索绪尔的结构主义语言学,他认为语言中各元素的意义只能由各元素之间的关系来确定,也就是说,一个语言元素只有在与其他元素以及整个体系发生关联时才有意义。从语言学发端,结构主义成为当代科学领域中涉及范围很广的一种研究方法,在艺术研究领域就形成了结构主义批评。

结构主义批评的基本思想主要体现在两个方面:其一是作品的意义由作品本身的结构关系所决定,与影视艺术中蒙太奇结构十分相近,例如"哭→笑"的镜头组接与"笑→哭"的镜头组接,其含义是截然不同的。这种差别显然不是由单个镜头引起的,而是取决于镜头次序的结构。其二是批评的主要任务是阐释,因为作品的意义存在于各种内部关系结构当中,是隐含在深层的,批评就是进行一种揭示,使结构关系的特征及包含其中的真正意义得以显形。如不少人认为电影《黄土地》表现革命者对愚昧农民的启蒙,

是对封建文化意识的批判；但结构主义批评则认为在影片叙事中隐含着一个"圆形循环结构"，即顾青来了→走了→又来了。当顾青第一次来时，看见村里在举行热闹的婚礼；当他再来时，还是同样的热闹，村民在祭天求雨。在这样一种结构关系中，影片揭示的不仅仅是具体的愚昧落后，而且是一种周而复始无限循环的文化形态。结构主义批评认为这种由结构关系的解析而对作品意义的阐释，要比一般情节意义的分析深入得多、真实得多。因为这种意义可能是创作者自身也未必清醒地意识到的，是无意中流露出来的，而无意中流露的往往是最真实的。

结构主义批评所关注的结构，不是平常理解的那种由开端、发展、高潮、结局所形成的过程性结构，而是指关系构成。结构主义批评的特点就是强调各因素之间的相关性联系，这种联系包括结构的整体关系、结构的层次关系、结构的双元对立关系。

1. 结构的整体关系

结构本身具有整体的意义，因为结构的目的就是构成整体。但这里所谓整体，不仅仅指整个作品，而是指整体这个概念的性质，即一个系统的完整体。在一部影视作品中，凡能构成系统的都是一个整体，其内部都有一个整体的结构关系，如主题结构、人物结构、情节结构、色彩结构、声音结构等等。如苏联电影《这里的黎明静悄悄》中运用的黑白摄影、彩色摄影与高调摄影，对整部影片来说只是一个局部，但它们构成了一个色调造型整体。

强调作品结构中的整体关系有两个目的：一是揭示整体的形态，复原支撑作品表层各种因素交织的关系；二是揭示整体的意义。结构主义批评认为作品的意义存在于结构的关系之间，因此在揭示作品的关系形态之后，就要分析其中的意义关系，最终揭示在结构关系中存在的作品的真实意义。

2. 结构的层次关系

层次关系指作品整体中纵向构成的关系。结构主义批评认为作品内部存在着不同的层次，罗兰·巴特尔将作品分解为由三层关系组成的结构模式，一种功能（元素）只有在一个行动者的全部行动中占有地位才具有意义，而行动者的全部行动也只有被叙述

并成为话语的一部分时才获得最终意义。第一层次是功能层(亦称元素层),基本单位是元素,相当于作品中的细节,例如电话铃响,一个人跑来接电话,便属于功能层;第二层次是行动层(又称人物层或事件层),基本单位是具有人物意义或事件意义的系列行动,是相关功能元素的总和,例如主人公接电话、遭勒索、犹豫、报警、破案,构成了一个事件性行动;第三层次是叙述层,任何存在的事实只有被叙述之后才具有意义,因为面对同一事实,不同的人会有不同的叙述,也就形成不同的意义。作品是靠叙述而形成了话语,作品的意义就存在于叙述之中。

在严格意义上的结构主义批评中,由于功能层内容太琐碎细小,许多批评者往往把功能层与行动层结合在一起,将作品分为两个层次,即表层关系与深层关系。在美国影片《现代启示录》中,表层结构关系是威德拉寻找战争疯子柯兹,最后执行了对他的处决;深层结构关系是威德拉自己演示了一遍柯兹的心路历程,从清醒到濒于疯狂。在影片表层中,柯兹是没有过程的,只是一种结果的显示;但在影片深层,威德拉的过程实际上诠释了柯兹的过程。

3. 结构的双元对立关系

这是指整体结构的一种横向构成关系。结构主义批评认为,在一部作品的内容层面和形式层面中,一种成分往往存在着与之对立的另一种成分,形成为双元对立组,如压迫与反抗、冷酷与温情、幸福与辛酸、月光与阳光等等。因此要寻找并分析这种双元对立关系的组合,挖掘出由这种组合构成的基本对立结构,并阐释其意义,如果不能把握这种对立结构关系的形态及其意义,就只能追随故事的动作,而不能真正理解、认识作品的生命力及其动力学根源。

英国《银幕》主编萨姆·罗狄在一篇论述结构主义电影分析理论与方法的《图腾与电影》中,对美国导演弗兰克·卡普拉的影片《狄兹先生进城》作了详尽的双元对立结构分析。在该片中他分解出20组双元对立关系,诸如城市与乡村、伪善与诚实、世故与纯朴、语言与行动、过分与适度、公开与隐秘、文化与自然、唇髭与剃净、社会的与私人的、高雅艺术与通俗艺术、虚矫情感与真实情感、

金钱关系与人情关系等等,其中最基本的双元对立是"城市与乡村",其他对立项都是从属于此的。通过对立结构的排列,可以看出影片的基本意义在于"以乡村暴露城市",揭露城市中的虚情假意、玩世不恭和冷酷无情等等。这是典型的双元对立结构分析,一方面分析描述影片中一组组对立元素,另一方面要从这种排列中揭示出最基本的对立关系,进而阐释影片的主要意义。任何事物都是因为对立而存在的,也因为克服对立而得到发展的。从这一点来说,结构主义批评的双元对立分析真正触及到了结构内部关系的动力根源。

第四节 评论写作

影视评论写作是将对影视作品的认识落实在书面形式上,既要符合一般写作的基本要求,如整体立意、谋篇布局、文笔运用等,也要符合作为"评论"写作的特殊要求。影视评论拥有多种多样的文体形式,如论文、短评、随笔、杂感、对话体、书信体等等。作为一篇完整的影视评论,主要由对象、结论、分析、标准四方面要素构成。

一、对象

这是评论写作遇到的第一个环节。这个环节看似简单,但许多人往往落不了笔。这不是因为评论者没有想法,而是因为评论者想法太多,不知道究竟该从何处着手。实际上,这就是选择评论对象的问题。

从理论上说,所有的影视作品都可以成为评论对象。如果进一步作具体分解,可以从三个方面加以把握。其一是将某一部影视作品作为评论对象,具体评论它的题材、主题、人物、情节、结构、导演、表演、摄影等等,也可以评论影片风格、创作思想、艺术构思、美学追求等;其二是针对某种影视现象,将一系列影视作品中表现出来的某种倾向作为评论对象,如评论影视表演中的"丑星"现象、影视剧改编中的"名著戏说"现象、公安片中"美化"坏人与"丑化"

好人的现象等等;其三是针对影视创作问题,将体现在影视作品中的理论命题作为评论对象,如通过具体作品评论演员气质与角色的关系、悲喜剧的特点、深刻的思想力量与通俗的形式力量等等。

当然,就评论者个体而言,对于评论对象的选择是受一定限制的。如评论规模的限制,一篇评论文章要有中心与重点,通常只能选择一个评论对象,不能"贪大求全"涉及过多的影视现象。又如评论者个人知识的限制,由于影视艺术是综合艺术,构成因素包括剧作、导演、摄影、表演、美工、音乐、特技等等,一个人很难同时具备涵盖影视艺术所有方面的学科知识,评论只能在评论者所具备的知识范围内选择评论对象。再如评论者个人感受的限制,评论必须有感而发,假如评论者对评论对象没有感觉,是很难进行有效评论的,真切的评论必然来自评论者的欣赏冲动。此外,还受到评论对象本身价值的限制。如果评论对象相当平庸,那么,评论者再有才华,也只能导致吹捧或棒杀。评论者固然要努力发掘评论对象的价值,但他首先要判断评论对象是否具有被发掘的可能。

二、结论

从写作角度看,评论就是写议论文。我们对一部影视作品进行评论,是因为自己有一定的看法,这种看法就是结论。如果一篇影视评论写得洋洋洒洒,最后却没有明确的结论,这篇评论是没有什么意义的。

结论一般有两种类型。一种是归纳性结论,是对评论对象作出的概括性阐释,归纳对象的含义与特点。例如有人分析影片《大红灯笼高高挂》中"大红灯笼"的意义,得出结论"这个美感的表象物似血盆大口,吞噬着女性的肉体与精神",这就是对该片核心意蕴的归纳。另一种是评价性结论,涉及评论对象的成败得失,是关于作品价值、贡献和地位的结论。例如针对美国影片《猎鹿人》,有评论指出其贡献在于揭示越战给普通美国人心灵和肉体所带来的严重创伤,但该片对越军的表现带有明显的种族偏见,这就是对影片成就与不足的评判。

影视评论在某种程度上具有理论研究性质,结论要有一定的

理论性,而不能像赏析文章那样只是作出感受性结论。例如有一篇影评文章称赞影片《中国妈妈》,非常欣赏剧中妈妈用口型与哑巴孩子交流、用吻给予孩子鼓励等情节,得出的结论是:"妈妈的爱的红唇,吻在孩子的心头,吻在千百万观众的心头。"这便属于一种个人感受,而不是理性的评论结论。

三、分析

初学者写评论往往停留于复述影片内容,然后给出一个结论,这算不上完整的评论。因为评论不仅要提供结论,更要提供得出这个结论的思维过程,也就是具体分析。如有评论详细分析影片《法国中尉的女人》里每次镜子的出现意味着互相观照的隐喻,反射出各自的时代特征,因为透过对镜子中人物的窥视,我们可以从维多利亚时代看到当代的影子,当演员们更深入地体验角色的时候,当他们的内心世界不断被暴露的时候,我们仿佛也看到了他们如何审视自己,如何处理角色与自身的关系的那种痛苦;而从另一个角度来讲,镜子也是一种工具,它照出了生活与电影的差距,虚幻与现实的距离。[①]

在影视评论中,分析具有两种价值意义。

首先,通过分析能显示结论的合理性,使评论具有逻辑说服力。由于对影视作品的感受总是主观的,不可能有一套标准答案,但经过分析之后,主观的"一家之言"就与评论对象有了客观的联系。评论结论能否获得他人认可,甚至被不同观点者接受,就在于分析是否合理。在对某部影片产生不同看法的争论中,时常出现这样的现象:虽然不同意某一观点,却又承认这种观点有一定的道理,原因就在于这种观点是建立在一定的分析基础之上的。

其次,通过分析能展现结论的价值和意义。一般来说,结论都是比较简单的、概括的,甚至是抽象的,具体含义主要体现在分析当中。如《公民凯恩》中主人公的形象是对美国的一种深刻隐喻和

① 参阅潘桦等:《世界经典影片分析与读解》,中国广播电视出版社1999年版,第196页。

象征，单凭这个结论，人们难以理解其内涵。但如果分析了两者的关系，如凯恩的性格是被资本扭曲的，而资本所导致的人的占有欲望的膨胀正是当时美国社会的特征，人们对这个结论显然就易于接受。由此可见，分析所体现的内涵要比概括性结论充实得多。

四、标准

标准是衡量艺术作品价值的一种尺度，也是一个十分复杂的问题。一方面，不能没有统一的标准；另一方面，有了统一的标准，又会使评论变得简单化和机械化。对此，我们要从统一的共性标准（或称原则性标准）和多样的个性标准（或称具体性标准）两个方面来把握。

共性标准是依据艺术的普遍规律而确立的评论标准，包括思想标准和艺术标准。思想标准是评判影视作品中社会内容的尺度，要从影视作品对生活的表现是否准确、是否正确、是否深刻等方面来衡量它的思想价值。所谓准确性，就是评判影片对社会生活的表现是否真实；所谓正确性，就是衡量影片对所表现的生活的认识态度与情感倾向是否积极向上；所谓深刻性，是指影片对生活的表现所触及的程度，是否做到"见人之所未见，言人之所未言"。如奥立弗·斯通执导的《生逢7月4日》以越战为题材，表现了越战期间美国民众与发动战争的美国政府的关系变化，主人公朗起初被总统的演说打动而上了战场，最后则公开宣称："我爱美国，但不爱美国政府。"这种认识显然要比一般越战片深刻得多。

艺术标准是衡量影视作品审美价值的尺度，具体内容就是艺术创作的审美要求，如形象化表现。影视艺术的表意系统本身是形象的，但这是物质层面上的形象，在艺术表现上影视作品仍面临形象化问题。所谓形象化，是指作品要表现的意义是从场面中自然流露出来的，否则就属于概念化表现。例如有部影片表现丈夫去医院探望生命垂危的妻子，居然跪着扑在床沿边号啕大哭，如此直露的画面显然是对"痛苦""悲恸"的概念化表现。再如影视化表现，是指作品是否最大限度地发挥了影视艺术特有的魅力。王家卫电影中那种快速摇晃的摄影效果就是影视艺术独具的形

式美感。

　　个性标准可理解为共性标准的具体运用，是因人而异、因时而异的。一方面，评论者个人的思想观念与审美趣味是不可能整齐划一的，如影视作品的"美感"，有人认为诗情画意是美，有人认为紧张激烈是美，不可能也没有必要硬是达成共识。另一方面，时代是发展的，一个时代有一个时代的审美理想，不同的历史条件对艺术也会产生特殊的要求，由此形成不同的审美标准。如20世纪80年代以前，中国影视创作强调突出英雄意识，而当下人们更喜欢具有平民意识的作品。再则，具体收视状况对作品的评判标准也会产生微妙影响。比如在一般情况下，人们总推崇有内涵的影视作品，但张艺谋在2002年为上海市申办世博会拍摄的宣传短片，却明确表示不求内涵而求表面的惊艳，因为世博评审委员是没有充裕时间来慢慢品味宣传片内涵的，只能迅即抓住他们的第一感觉。

　　个性标准的多样化是一种客观现象，因为影视作品本身和评论者的思想观念中存在着各不相同但又都是合理的不同侧面。如蒙太奇与长镜头既针锋相对，但在影视艺术中又都富有表现力，这就造成了评价标准的相异。但是，个性标准的多样化并不意味着评论者可以单凭个人好恶对作品进行随心所欲的评判，那将得不到社会的承认，也就不能成为评判作品的一种标准。

第十一章
中国影视发展历程概述

第一节 中国电影发展历程

1895年12月28日,电影在法国诞生。仅隔了不到一年时间——1896年8月2日,上海的娱乐场所徐园就放映了被称为"西洋影戏"的外国短片,这是中国人第一次看到电影。

电影传入中国迄今已逾百年,它从一种带有文化殖民色彩的舶来品,演变为民族文化不可或缺的组成部分。中国电影历经筚路蓝缕的初创时期、20世纪三四十年代左翼进步电影的辉煌、1949年后新中国电影的曲折发展、新时期的繁荣和振兴,直至今日以多元互补的姿态屹立世界电影之林。中国电影的发展历程伴随着跨世纪的社会变迁,有着令人回味的历史和值得瞩目的未来。

一、中国早期电影

中国电影起步于放映业。自从"西洋影戏"亮相于上海之后,在北平、南京等城市也相继出现了放映活动。这些营业性放映通常在茶楼和旧式戏院里举行,所映外国短片多为风光片与喜剧片。最初从事放映业的是一些外国商人,如西班牙人雷玛斯就曾在沪建立了雷玛斯游艺公司。很快,中国商人也开始租赁拷贝从事电影放映,他们熟谙本国国情,远比洋人更了解中国观众的审美趣味

和娱乐需求,他们敏锐地意识到"西洋影戏"在题材内容方面的局限,进而产生了以国粹文化抵御外来文化的想法。1905年春夏之交,第一部国产片《定军山》问世,策划者是在北平经营丰泰照相馆的任景丰。《定军山》原系京剧舞台上一出三国戏,为"伶界大王"谭鑫培的代表剧目。任景丰的做法是将这出戏原原本本搬上银幕,他新购一套摄影器材,指派馆里最好的照相技师刘仲伦担任摄影,他自己则负责现场调度指挥。拍摄时,在照相馆的天庭廊柱之间悬挂巨幅布幔,谭鑫培就在布幔前进行表演,整个拍摄采用的是固定机位与自然光。拍成的《定军山》虽然视觉效果不太理想,但颇受观众欢迎,堪称本土传统艺术与外来新奇娱乐样式的嫁接。从源头来看,中国电影一开始就与戏剧结下不解之缘,日后深刻地影响了国产片的美学形态。

如果说第一部国产片诞生于北平多少有些偶然,中国民族电影业真正起步于上海则属必然。上海自开埠以来万商云集,社会生活丰富活跃,文化领域也领风气之先。1913年,洋行职员出身的张石川与剧评家出身的郑正秋组织"新民公司",专门承接美资"亚细亚影戏公司"在上海的拍片业务。通过这种"借鸡生蛋"的方式,他们拍摄了中国第一部短故事片《难夫难妻》。这是一部针砭封建婚姻陋习的影片,以喜剧手法表现一对青年男女在长辈撮合下吹打成亲的经过,从中体现出电影的叙事潜能。张石川与郑正秋无师自通,逐渐掌握了实景拍摄的一系列技巧。1916年,他俩又以"幻仙公司"名义拍摄第一部长故事片《黑籍冤魂》,表现一个富家少爷因吸食鸦片终致家破人亡的惨剧,给予民众一定的警世作用。作为中国电影的拓荒者,郑正秋和张石川善于从民族文化资源中发掘题材,并将传统戏曲及文明戏的手段和元素吸收到电影中,逐渐确立起中国早期电影的主流——"影戏"美学。

商务印书馆奠定了中国电影的另一个传统。商务影戏部成立于1917年,以"社会启蒙"为宗旨,率先拍摄了一系列纪录片如《商务印书馆放工》《庆祝欧战胜利游行》等。此后,在"抵制外来有伤风化之品……表彰吾国文化"的宗旨下,又摄制多部故事片,其中反响最大的是《阎瑞生》。该片取材于一则社会新闻,叙述某洋行

买办谋财害命的凶杀案,题材的新闻性和影像的纪实性是此片两大特征。《阎瑞生》大量采用外景拍摄与运动镜头,摆脱了舞台剧的模式而具备现代电影的气息。商务出品的路子,由此被视为开启了中国电影纪实主义的源头。到了20世纪20年代,伴随"国产电影运动"的口号,电影制片业成为资本投资的热门领域,一度达到畸形繁荣的地步。据统计,1925年前后开设于全国大中城市的电影公司竟达175家,上海一地就有141家。但大多数公司在激烈的竞争中很快遭淘汰,仅有几家公司靠自己的出品站稳脚跟,如明星公司出品的表现家庭伦理的"通俗社会片";长城公司出品的带有批判色彩的"社会问题片";神州公司和上海影戏公司出品的陶冶情性的"艺术片"等等。20世纪20年代末,在商业电影的恶性诱导下,中国影坛上古装片、武侠片、神怪片大肆泛滥。以《火烧红莲寺》为代表的这些影片多半剧情荒诞、艺术粗糙,模式化、雷同化倾向十分严重。

在中国早期电影发展格局中,明星公司和联华公司占有最重要的位置。明星公司创办于1922年,张石川与郑正秋以公司决策者身份担任导演和编剧,这对合作搭档性格差异很大,制片理念亦有分歧。张石川非常看重市场,拍电影主张"处处唯兴趣是尚,以冀博人一粲";郑正秋则秉承"文以载道"的古训,提倡影片"以正当之主义揭示于社会"。在张石川拍摄的一系列滑稽短片遭冷落之后,根据郑正秋建议投拍的《孤儿救祖记》却一举成功,将中国早期电影导向成熟阶段。《孤儿救祖记》以伦理片形式触及中国社会成员财产继承的问题,剧情通俗易懂,一波三折:某富翁听信侄儿谗言,将守寡的儿媳赶出家门;媳妇含辛茹苦抚养孩子,送其到义校读书;富翁晚景凄凉,险被心术不正的侄儿谋财害命,幸得聪明机智的孙子相救,一家骨肉终于团圆;为报答义校教育之恩,媳妇将继承的一半财产捐给义校。编剧郑正秋借鉴中国传统叙事的传奇架构,在人物塑造上运用善恶对比手法,鲜明表达"扬善惩恶"的主题。片中女主角贤惠善良,是大众心目中理想的女性。影片还成功运用平行蒙太奇手法,在镜头调度、美术设计、摄影、剪辑等方面也达到前所未有的水准。《孤儿救祖记》被视为中国电影"一种有

民族特色的、独立的艺术形式的一个开端",编导将封建伦常秩序和资产阶级改良主义思想糅合的特点,也是那个时代文艺作品的一个标志。

联华公司创办于1930年,一开始就提出与明星公司截然不同的制片方针:"提倡艺术,宣扬文化,启发民众,挽救影业"。在中国影坛上,联华公司异军突起,后来居上,不仅在实力和规模上与老牌公司明星、天一形成三足鼎立之势,而且为充满低俗趣味和投机倾向的电影业带来了某种新气象。联华公司当时被称作"新派",罗致了一批具有新文艺修养的人才,如孙瑜、朱石麟、卜万苍等,摄制出《故都春梦》《野草闲花》《恋爱与义务》等影片,将其标举的"国片复兴运动"推向高潮。这几部影片都以新型的爱情故事来表达一定的社会内涵,有着当时银幕上鲜见的小知识分子情调。其中孙瑜编导的《野草闲花》表现一个现代灰姑娘的故事:音乐学院毕业生、富家子黄云爱上了贫苦的卖花少女丽莲,两人历尽波折终成眷属。孙瑜曾留学美国,属科班出身的电影导演,在圈内享有"银幕诗人"之誉。孙瑜的创作富有民主改良色彩及浪漫气质,尤其重视电影语言的运用,在该片中他别具匠心地将大都市的繁华景象与卖花女的孤单身影叠化,将游乐场的"大飞轮"与病妇手摇的纺纱竹轮叠化,以此产生象征、对比效果,在启发观众的同时又让他们获得新颖的视觉体验。

中国电影进入20世纪30年代,在艺术变革的同时,技术形态也在谋求更新,有多家公司纷纷投入有声电影的试制。1931年1月,明星公司和上海百代唱片公司采用"蜡盘发声"工艺,合作摄制了第一部国产有声片《歌女红牡丹》。同年,大中国影片公司、天一公司又相继推出《雨过天青》和《歌场春色》,采用了更加先进的"片上发声"技术。当然,有声片在中国的推行并非一蹴而就,此后五年间成为默片、"无声对白字幕配音歌唱片"、有声片三种形态并存的过渡期。

二、20世纪三四十年代左翼进步电影

促使20世纪30年代中国电影发生历史性巨变的,是"左翼电

影运动"。这一运动的现实背景是中国内忧外患不断加剧的严峻局势,在"九一八"事变、"一·二八"事变之后,"救亡图存"成为全民族的呼声。民众呼吁电影界"猛醒救国!",各大公司主动聘请进步电影工作者加盟。1933年春,上海地下党组织正式成立"电影小组",组长为夏衍,组员有钱杏邨、王尘无、司徒慧敏、石凌鹤等。他们有步骤地开展几方面工作:一是进入明星、联华、天一等公司直接参与电影剧本的创作;二是占领各大报纸的副刊,形成左翼影评舆论阵地;三是介绍苏联进步电影,翻译苏联电影理论。左翼电影运动很快见到成效,仅明星公司一家就投拍了22部进步电影。

左翼电影的发轫之作是夏衍编剧、程步高导演的《狂流》,该片以20世纪30年代长江流域洪灾为背景,揭示农民和地主的阶级矛盾,表达灾祸"不是天给他们的,也不是水给他们的,而是人给他们的!"这一鲜明主题。当时有评论称:"《狂流》是我们电影界有史以来第一次抓取了现实的题材,以正确的描写和前进的意识来创作的影片,中国电影界新的路线开始。"受到鼓舞的电影艺术家又接连拍出《姊妹花》《渔光曲》《大路》《神女》等力作,以群体风貌展示了一种植根于现实土壤的生机,直面阶级矛盾与阶级斗争。郑正秋编导的《姊妹花》,通过一对孪生姐妹的不同遭际和命运,控诉了黑暗的社会,郑正秋借此完成了从模糊的社会教化到清醒的社会批判的转变。该片由胡蝶一人饰演孪生姐妹,曾创下连映六十余天的票房记录。可惜郑正秋不久因病去世,这位中国电影先驱者没能在新兴电影的道路上走得更远。郑正秋的学生蔡楚生"青出于蓝胜于蓝",他编导的《渔光曲》串起更为广阔的社会场景,揭示从渔村到城市底层普遍存在的经济凋敝和民生疾苦。与《姊妹花》不同的是,该片突破了戏剧化的模式,镜头运用、演员表演趋向真切细腻。《渔光曲》上映后一举创下连映84天的票房新记录,还应邀参加1935年在莫斯科举办的国际电影展览会,捧回了荣誉奖。这是中国电影在国际影展上首次荣获的奖项,值得载入史册。

在20世纪30年代,女性问题开始进入电影创作者的视野,产生了一批优秀影片。他们从不同角度对"五四"以来屡被提起的妇女解放进行探索,关注女性在现实中的处境。如卜万苍导演的《三

个摩登女性》,意在指明时代女性的人生道路;蔡楚生导演的《新女性》,提出了类似鲁迅"娜拉出走之后"的问题;尤其值得称道的是吴永刚导演的《神女》,对一个沦为暗娼的城市贫民阮嫂的悲惨命运和人格尊严作了细腻感人的刻画,寄寓了深刻的人道主义内涵。《神女》现已被视为默片经典之作,导演风格含蓄委婉,镜头运用富有新意。例如表现阮嫂接客,画面中只出现脚的特写:先是一双女人的脚在街头徘徊,随后一双男人的脚进入画面,稍后两双脚一起离开,借助暗示手法避免损害女主人公的形象。再如阮嫂落入流氓章老大之手的场面,画面前景是章老大叉开的两腿,后景是阮嫂惊恐地搂着孩子,透过这个富有形式感的造型构图,隐喻了恶势力的强大与无辜者的弱小,凸显出阮嫂孤立无援的境遇。上述三部影片均由阮玲玉主演,她是默片时代的巨星,在完成一系列悲剧角色塑造之后,阮玲玉死于"人言可畏"的悲剧命运同样让人感慨唏嘘。

 随着抗战局势的发展,电影界掀起"国防电影运动"。广义的国防电影取材宽泛,反映日本帝国主义军事侵略和经济侵略下的现实生活,代表作有沈西苓编导的《十字街头》和袁牧之编导的《马路天使》;狭义的国防电影专指反映抗敌御侮的影片,如费穆导演的《狼山喋血记》、吴永刚导演的《壮志凌云》等。《马路天使》亦被视作20世纪30年代左翼电影的典范,该片表现"九一八"事变之后,几个小人物在社会底层苦苦挣扎、相濡以沫的故事,导演在喜剧形式中融合悲剧内涵,蒙太奇技巧运用娴熟,由女主角周璇演唱的主题曲《天涯歌女》更是脍炙人口、广为流传。《马路天使》拍完未及公映,抗日战争已全面爆发,电影工作者或移师西南后方,或坚守沦陷后的上海孤岛,在战乱动荡的环境中实行"一寸胶片,一粒炮弹"的电影抗战。《保卫我们的土地》《塞上风云》《木兰从军》《苏武牧羊》等影片以时代风云实录或古代历史寓言的方式完成了抗战八年民族精神的写照。

 抗战胜利后,上海重新成为中国电影的生产基地,在昆仑、文华等民营公司中汇聚了众多优秀影人。由于战后的政治压力及恶劣的经济环境,电影的生产条件极为艰苦,总体产量下降,但电影

业仍以顽强的姿态谋生存，取得了辉煌的成就。如果说20世纪30年代左翼电影在中国电影史上是一次跃进，体现了现实主义品质和清醒自觉的文化建设精神；那么，战后电影就是对这一传统的继承与发展，并且在艺术上有了长足的进步。《八千里路云和月》《一江春水向东流》《松花江上》《天堂春梦》《万家灯火》《夜店》《小城之春》《乌鸦与麻雀》等一大批影片构成了中国电影史的"经典群落"。中国社会在抗战时期的巨大历史变迁，既加深了电影艺术家对社会、生活、艺术的理解，也为他们提供了异常丰富的创作素材。史东山编导的《八千里路云和月》通过两个话剧演员在战地巡演，再现了文化抗战的艰难历程，真实描绘了抗战期间中国各阶层的面貌，揭露国民党官僚的无耻行径，田汉称道"此片替战后中国电影艺术奠下了一个基石"。具有史诗气派的《一江春水向东流》取得更大的轰动效应，由蔡楚生导演的这部力作包括上下两集《八年离乱》和《天亮前后》，通过一个家庭的聚散离合，浓缩了中国社会的动荡变化。男女主人公张忠良和素芬本是一对志同道合的夫妻，他俩在抗日宣传活动中相识结合，又因抗战爆发被迫分离。张忠良随军撤退，流亡到重庆后日渐腐化堕落；素芬留守上海扶老携幼，苦熬岁月。抗战胜利后，张忠良以"接收大员"身份返回上海，素芬恰在某公馆做女佣，两人不期而遇，张忠良昧心拒绝相认，素芬绝望地投江自尽。影片借鉴传统戏谴责负心郎的模式，演绎了一个时代悲剧。蔡楚生在人物塑造、叙事技巧、意境营造等方面，无不化用中华民族传统艺术的积累。例如运用平行蒙太奇叙事手法，将素芬婆媳的悲惨遭遇和忠良的蜕变堕落进行鲜明的对比。又如不断插入"月儿弯弯照九州"的诗意画面，使一轮月亮成为男女主人公悲欢离合的隐喻意象，艺术感染力很强。

《万家灯火》与《小城之春》是战后"灵魂写实主义"的代表作，编导淡化了戏剧性冲突，切入日常生活和情感生活去刻画人物。《万家灯火》表现战后经济萧条背景下一户普通人家的生活：胡智清是公司职员，微薄的薪金勉强维持家用开销，不料老母亲从乡下携兄弟全家来沪投靠，住房拮据和物价暴涨使这一家子笼罩在不安的阴影中，婆媳之间产生了矛盾；胡智清不愿同流合污被老板开

除,妻子在生活重压下不幸流产离家出走……编导对芸芸众生在艰难世道中的苦涩生活作了温馨而感伤的描绘,西方电影学者认为该片的写实风格足可与意大利新现实主义电影媲美。《小城之春》在一个相对封闭的空间里,叙述一个"发乎情,止乎礼"的故事。表面看来该片似乎游离于时代风云之外,但从中传递的正是新旧时代交替之际知识分子心灵的苦闷。《小城之春》亦被称为"文人电影"或"诗化电影",导演费穆十分注重影调气氛的营造,场景多设在月光下,摇、移长镜头的运用,使画面内部产生与人物内心情绪相对应的迷离韵味。景深镜头则通过前后景的调度喻示人物之间的复杂关系。全片采用一种环形结构,主体部分是女主人公的记忆闪回,开端与结尾则交合于现实,呼应了影片所要表达的那种彷徨无着的内蕴。

三、新中国成立后 17 年电影及"文革"电影

1949 年 10 月 1 日中华人民共和国成立,改变了中国历史的进程,也揭开了新中国电影发展的序幕。

新中国成立之初,首先进行电影企业的国有化改造。早在 1946 年 10 月 1 日,中国共产党领导下的东北解放区就成立了东北电影制片厂,1949 年 4 月,解放后的北平又成立北京电影制片厂。新中国成立初期,全国拥有长春、北京、上海、八一这 4 家国有电影制片厂,到 1953 年,全面完成对私营电影企业的改造,从根本上改变了中国电影生产的性质。当时中国电影业"全盘苏化",沿袭苏联电影国家垄断、计划经济的模式。电影制片方针也与国营生产体制相适应,时任国家电影事业管理局要职的陈波儿说过:"电影艺术要表现今天的新中国,首先是剧本主题思想需要更高度和更紧密地结合全面政策,作品忽视这一点来谈表现新中国是不可能的,因为新中国的一切就是反映着国家的政策。"这也可以视作新中国成立后 17 年国产影片创作的总体精神。

当电影与其他文化艺术一起被纳入国家意识形态范畴时,所受到的政治制约是可以想见的。1951 年由《武训传》引出的讨论,1964 年针对《北国江南》《早春二月》的批评,结果都演变为大规模

的政治批判运动,严重挫伤了电影工作者的积极性。新中国文艺领域贯彻执行"文艺为政治服务、为工农兵服务"的导向以及"百花齐放、百家争鸣"的方针,在不同阶段深刻影响了中国电影,呈现出四起四落的发展态势。

新中国成立后17年一共生产了六百多部故事片,其中不乏可圈可点的优秀作品。革命战争题材占据此阶段电影创作的主流,这是一个新生政权满怀豪情地回顾自身奋斗历程,主题是表现阶级斗争和抗敌斗争,歌颂革命英雄主义和爱国主义。这方面的代表作有《白毛女》《赵一曼》《钢铁战士》《渡江侦察记》《平原游击队》《董存瑞》《上甘岭》《红色娘子军》等等。这些影片注重塑造革命英雄人物,银幕上洋溢着时代激情和革命乐观主义气息。值得一提的还有女导演王苹执导的《柳堡的故事》。该片在革命战争背景下叙述战士和农家女的爱情故事,片中用苏北水乡风光衬托人物纯洁美好的情感,诗意盎然质朴健康,可谓独树一帜。历史题材影片将目光凝聚在近代史上那些关乎民族命运的重大事件,如《林则徐》中的鸦片战争、《甲午风云》中的甲午海战。编导透过历史风云来塑造影片主人公,最大限度地渲染了崇高悲壮的审美风格。现实题材影片重在弘扬改天换地、意气风发的时代精神,代表作有《老兵新传》《我们村里的年轻人》《李双双》《年轻的一代》等,情节大都表现人民内部先进与落后的矛盾,结尾时落后人物往往得以转变。在文学名著改编领域,也出现不少佳作。根据鲁迅小说改编的《祝福》是中国第一部彩色故事片,颇得原著精髓;《林家铺子》(根据茅盾小说改编)和《早春二月》(根据柔石小说改编)追求民族风格,审美效果清新素雅、情景交融。

新中国成立10周年前后,银幕上推出少数民族题材影片,体现民族大团结的思想,代表作有《五朵金花》《阿诗玛》《达吉和她的父亲》《农奴》等。《五朵金花》源自周恩来总理的提议,这部轻喜剧将云南大理的秀丽风光和动听的民歌融为一体,为国庆献礼片增添了浪漫风情。特别值得一提的还有戏曲片,这是为中国观众喜闻乐见的独特片种。解放后摄制的《梁山伯与祝英台》(越剧)、《天仙配》(黄梅戏)等,突破早年《定军山》简单移植的形态,源于舞台,

超越舞台,时空转换灵活自由,场景设计异彩纷呈。当年周恩来总理出访欧洲时携《梁山伯与祝英台》招待放映,被西方人士誉为"世界上最美的艺术","中国的《罗密欧与朱丽叶》"。

总之,新中国成立后17年电影继承民族电影的优秀传统,将其秉有的现实性和时代性发挥到极致,在银幕上描绘出中国历史波澜壮阔的图景。另一方面,在电影直接为政治服务的口号下,尤其处于闭关锁国的环境中,这个时期的国产片也留下了诸多遗憾,比如题材不够多样化、缺乏对人性的深入挖掘、艺术创新原动力不足,对电影本性研究不够。

"文革"十年动乱完全中断了中国电影在既有道路上的进程,中国电影史形成一段触目惊心的空白。此阶段唯有江青操纵的八个"革命样板戏",在1969年至1972年间被统统搬上银幕。这些片子的摄制过程严格奉行所谓"三突出"原则:"在所有人物中突出正面人物,在正面人物中突出英雄人物,在英雄人物中突出主要英雄人物。"镜头运用一律遵循"敌远我近,敌暗我明,敌小我大,敌俯我仰"的公式化处理,至今成为一大笑柄。"文革"后期,在周恩来、邓小平亲自过问下,电影生产进行一定的政策调整,陆续拍出《创业》《海霞》《闪闪的红星》等影片,隐隐透出前方的一线曙光。

四、新时期电影

"文革"结束后,中国社会迎来拨乱反正的新时期。电影业重现勃勃生机,走上振兴复苏、多元发展的道路。

经过长达十年的沉寂,中国影坛在20世纪70年代末春潮涌动,电影艺术家的创作积极性大大焕发。据统计,1979年全国共生产故事片51部,1980年增至70部左右。不少影片冲破题材禁忌,揭示极端路线的危害以及人们经受的心灵创伤,如《曙光》《生活的颤音》《泪痕》《苦恼人的笑》等。革命战争题材影片的创作也开始创新,大胆转换视角,敢于表现以往被宏大命题所掩盖的人情与人性。如《小花》打破常规的线性叙事结构,采用以人物情绪贯穿的抒情结构,并从西方现代电影中大量借鉴色彩交替、旋转镜头、慢动作、停格、意识流等手法,令观众耳目一新。与电影创作复

苏相呼应的是电影理论界的探索空前活跃,在前所未有地打开国际学术交流的视野之后,中国电影人开始自觉思考电影本性、电影美学问题,如1979年关于"电影语言现代化"的讨论,1980年关于"电影丢掉戏剧拐杖"的争论等等,直接引发了下一阶段电影创作的繁荣。

在新时期中国影坛上,老、中、青三代导演同时亮相,各自拥有鲜明的群体特征,"代"的概念应运而生。所谓"代",是指在历史的纵向坐标上对电影导演进行群体划分,进而达到描述中国电影发展的目的。张石川、郑正秋是中国第一代电影导演的代表,活跃于20世纪20年代默片时期;第二代导演的代表人物有孙瑜、吴永刚、蔡楚生、费穆、郑君里、汤晓丹、桑弧等,他们活跃于20世纪三四十年代;第三代导演的代表人物有谢晋、谢铁骊、水华、凌子枫等,他们从20世纪50年代开始成为主力军;第四代导演多系科班出身,是北京电影学院培养的"学院派",如吴贻弓、谢飞、黄蜀芹、郑洞天、黄健中等,他们是大器晚成的一代;第五代导演绝大多数"师出同门",是恢复高考后北京电影学院招收的首届学生,代表人物有陈凯歌、张艺谋、田壮壮、吴子牛、李少红、何群等,当年他们是中国电影界最年轻、最富冲击力的生力军。

老一代导演宝刀不老,在新时期复出后艺术造诣更加精深,个人风格炉火纯青。如吴永刚任总导演的《巴山夜雨》含蓄隽永,汤晓丹导演的《南昌起义》大气磅礴,桑弧导演的《邮缘》清新幽默,凌子枫导演的《边城》的质朴淡雅。谢晋导演的艺术青春格外长久,他的作品极富时代气息和情感力量,如《天云山传奇》《牧马人》《高山下的花环》《芙蓉镇》《最后的贵族》《鸦片战争》等,构成中国现当代历史的形象参照。

第四代导演年富力强,厚积薄发,取得令人瞩目的成就。吴贻弓导演的《城南旧事》是一部散文电影精品,该片以一个小女孩天真的目光,映射出20世纪20年代老北京的人情世态,传达出林海音女士历尽沧桑之后浓浓的乡愁意绪,"潺潺细流,怨而不怒"。第四代导演的代表作还有《沙鸥》《青春祭》《邻居》《良家妇女》《人生》《野山》等,这些影片多半表现理想与现实的冲突,在审美形态上追

求温柔敦厚的中和之美。总体而言,第四代导演徘徊于传统与现代之间,在憧憬现代工业文明的同时,又企盼重建逐渐失落的精神家园。对这一群体特征,有学者称之为变革时代的"恋母情结"。

第五代导演是高扬着"探索"大旗崛起于影坛的。1984年,张军钊执导的《一个与八个》成为这个青年群体的发轫之作,主题蕴涵对战争与人性的哲理思考,造型语言更是引人注目。紧接着,陈凯歌、吴子牛、田壮壮、黄建新等导演相继推出《黄土地》《喋血黑谷》《猎场扎撒》《黑炮事件》等影片,掀起第五代导演的冲击波。与师长辈相比,第五代导演多具反传统姿态,他们的创作明显受当时"文化寻根"思潮的影响。如陈凯歌执导的《黄土地》,表达对中国传统农耕文明的反思,影片透过三个仪式性场景——成亲、腰鼓阵、祈雨,揭示中国农村的封建闭塞、中国农民的忍受力与潜藏的生命力。在影像造型方面,导演有意将黄土高坡作为画面主体符号,以此象征农民和土地的依附关系,以及农耕文明的滞重性。然而,这种淡化情节的理性思辨毕竟偏于冷峻晦涩,在引起海外电影圈极大关注的同时,国内票房并不理想。其时中国整个社会正面临转型,方兴未艾的市场经济要求中国电影人作出应对。1987年,摄影师出身的张艺谋执导处女作《红高粱》一鸣惊人,该片在抗战背景下演绎了一个传奇故事,将艺术性与观赏性作了完美的结合,当年荣获柏林电影节金熊奖,在国内也创下票房佳绩。《红高粱》是中国电影人应对市场挑战的成功尝试,在某种程度上也标志着第五代导演集体探索的终结。

20世纪90年代以来,商品大潮席卷全国,电影业处于计划经济向市场经济转轨的磨合中,困境与机遇并存。从1994年开始,进口大片(主要是好莱坞影片)成为国产片的竞争对手,日益挤压国产片的生存空间。中国电影在经受市场考验、适应市场需求的同时,制定了"弘扬主旋律,坚持多样化"的战略方针。国产片在多元发展格局中,出现主旋律电影、娱乐电影、艺术电影齐头并进的态势(在实际创作中三者之间并无绝对界限)。

主旋律电影既有《长征》《开国大典》《大决战》这样的历史巨片,达到"远看刀削斧砍气势宏大,近看精雕细刻不失其真"的审美

效果；也有刻画新时代先进人物、触及时弊的现实题材影片，如《焦裕禄》《孔繁森》《蒋筑英》《横空出世》《生死抉择》等，着力宣扬一种奉献精神与凛然正气。此外，主旋律影片也不乏讴歌普通人的奋斗精神和美好情操，如《凤凰琴》《离开雷锋的日子》等，以朴实无华的叙事风格赢得观众的认同。近年来，主旋律影片开始引入娱乐元素，如《紧急迫降》运用高科技手段，打造具有中国特色的惊险灾难片，在观众中产生了反响。

娱乐电影的范畴甚广，应包括按照市场规律与艺术规律运作的绝大部分类型片。多年来，有不少中青年导演在这个领域进行不懈的探索，如张建亚首创"漫画电影"，《三毛从军记》和《王先生之欲火焚身》让人领略到喜剧智慧；冯小宁致力于拍摄以观赏性、传奇性取胜的大制作，《红河谷》与《黄河绝恋》出手不凡；冯小刚娴熟运用喜剧范式大拍贺岁片，从《甲方乙方》《不见不散》到《大腕》，调动京味对白的语言魅力，向观众献上一个个"绵里藏针"而又不失温馨的幽默故事，非常适合中国老百姓的欣赏口味。

在艺术片领域，张艺谋与陈凯歌是孜孜不倦的探索者。张艺谋执导的《菊豆》《大红灯笼高高挂》《秋菊打官司》《一个都不能少》等，或写意或纪实，将形式美感推向了极致。陈凯歌的影片更富人文气息，从《霸王别姬》开始，他在坚持文化品格的同时尝试兼容商业元素。对艺术电影情有独钟的还有一批更年轻的"新生代"导演，如张元、娄烨、王小帅、章明、贾樟柯等，他们的艺术潜能还有待进一步发挥。

五、港台电影

1. 香港电影

1896年，电影首次传入香港。1913年，黎明伟在香港创办华美影片公司，拍摄了香港第一部故事片《庄子试妻》。此后，香港电影业逐步发展起来。在抗战期间和解放前夕，内地电影工作者两度南下，大大推进了香港电影的进步。20世纪60年代以后，香港迅速崛起为一个国际化大都市，电影业也进入了繁荣期。香港电影以产量高、生产周期快著称，据统计，香港出品的故事片迄今已

逾8000部。香港电影兼具民族性与国际性,体现出商业化、平民化的鲜明特征。

娱乐片一向是香港电影的主流,包括言情片、武打片、喜剧片几大类型。言情片在20世纪60年代相当流行,一批"软调爱情片"吸引了大量观众。武打(功夫)片的热潮在香港历久不衰,而且在不同时期体现出不同的特征。如20世纪60年代风行的《儿女英雄传》,是根据武侠小说改编的传统题材;20世纪70年代推出以现代社会为背景的"新派"武打片,蕴涵着浓重的民族情结,代表作有李小龙主演的《精武门》;到20世纪80年代,随着香港经济发展,市民工作压力加重,出现了将搞笑与武打融为一体的"功夫喜剧片",代表作有成龙的《醉拳》等。香港喜剧片富有生活气息和人情味,同时也有很多卖弄噱头的粗俗之作。在这个类型中,既有讽刺社会不良风气的"生活喜剧",亦有谐谑化的"鬼怪喜剧",还出现了像周星驰这样以"无厘头"表演走红的喜剧明星,迎合了港人在节奏紧张的生活中寻求放松的心理需要。

香港影坛的另一支中坚力量是艺术电影。香港"新浪潮电影"在20世纪70年代末开始崭露头角,代表人物有徐克、许鞍华、关锦鹏等,他们或致力于社会写实,或执着于影像语言的创新,拍出《蝶变》《投奔怒海》《阮玲玉》《女人四十》等一批具有国际影响的影片。关锦鹏导演的《阮玲玉》采用套层结构,以现代视角去审视半个世纪以前发生的那幕悲剧,充满历史沧桑感;许鞍华导演的《女人四十》旨在探讨当代社会普遍存在的老龄化问题,叙事风格温情幽默,表现出感人的人道主义关怀;徐克的名字成为新武侠片的象征,其代表作《蝶变》《新龙门客栈》等善于制造扑朔迷离的影像,在"暴力美学"上有独到造诣。在香港,近年来走红的导演还有吴宇森与王家卫。吴宇森执导的动作片富有阳刚浪漫之美,其《英雄本色》系列及《喋血双雄》《纵横四海》等被视为东方侠义精神的代表,他因此成了被好莱坞接纳的首位华人导演;王家卫是香港"后新电影"的主将,他的作品极具现代意味,其电影语言充满实验性,喜欢运用倾斜构图、高速摄影、摇晃变形镜头来表达对都市社会和人性世界的体认。

2. 台湾电影

台湾电影起步较晚,在漫长的日占区时期,电影一直是日本侵略者推行殖民统治的工具。1921年,台湾文化界成立台湾文化协会,以"唤起汉民族自觉"为宗旨,从大陆输入《孤儿救祖记》放映,深受民众欢迎。1925年,台湾成立最早的制片团体台湾映画研究会,摄制了第一部故事片《谁之过》。抗战胜利后,国民党政府接管日本在台的制片机构。1949年,蒋介石当局制定"反共抗俄"的文艺方针,指令官办电影制片厂拍摄大量反共影片。20世纪50年代以后在民众呼吁下,民营电影企业得以逐渐发展。

20世纪60年代是台湾电影转折的关键时期,"反共抗俄"的制片方针为"健康写实"的方针所替代,电影被要求"尽量发挥人性中之同情、关切、原谅、人情味、自我牺牲等美德,提供现代社会所需要的精神食粮"。李行、白景瑞、胡金铨等一批熟悉乡土文化的导演,创作出《蚵女》《养鸭人家》《家在台北》《汪洋中的一条船》《原乡人》等影片。这些作品真实深刻地表现了台湾本土下层民众的生活,流露出对中华民族传统伦理道德的赞美,艺术风格质朴自然,具有浓郁的乡土气息,故又被称为"乡土写实派"。与此同时,这一时期台岛经济起飞,刺激了对电影的投资。民营电影业从娱乐取向出发,主要朝言情片和武侠片两个类型拓展。以《烟雨蒙蒙》为代表的一批言情片掀起持久的"琼瑶热",并造就了"二林二秦"(林青霞、林凤娇、秦汉、秦祥林)银幕偶像。台湾武侠片的奠基人是张彻,他执导的武侠片风格悲烈壮美,轰动一时。"健康写实"和娱乐电影在20世纪70年代继续发展,造就了台湾电影的繁荣局面。

20世纪80年代初,台湾主流电影在电视、录像的冲击下逐渐走入低谷,这反而为台湾"新电影"运动腾出了空间。"新电影"运动的旗手是侯孝贤与杨德昌,他们的创作深受法国新浪潮和新德国电影运动影响,多采用纪实风格,淡化情节而重视人物内心挖掘。台湾"新电影"意味着告别"健康写实"模式,更是同沉溺于避世主义的商业片决裂。侯孝贤的代表作有《风柜来的人》《童年往事》《悲情城市》等,导演风格醇厚而富有诗意,体现了深沉的人文

关怀。格局宏大的《悲情城市》堪称"台湾史诗",1989年荣获第46届威尼斯电影节金狮奖。杨德昌的代表作有《青梅竹马》《牯岭街少年杀人事件》等,揭示台湾社会弊病,显示出深刻的洞察力。台湾"新电影"还融入了文化寻根的热潮,同时也是世界电影从传统向现代转型的一个侧影。

进入20世纪90年代后,台湾电影业总体上走着下坡路,但"作者电影"的空间却获得了扩张。在台湾长大、赴美国接受电影教育的李安一跃成为具有国际影响的著名导演。李安编导的"家庭三部曲"《推手》《喜宴》《饮食男女》,采用全新的现代视角,关注中国传统文化与传统父权的走向,让观众体验传统与现代、东方与西方的撞击与交汇,承载了丰厚的文化内涵,具有庄谐并生、温柔敦厚的东方美学品位。目前台湾影坛还活跃着一批年轻导演,拍摄个人风格鲜明、意蕴冷峻的青春片,如蔡明亮导演的"青少年三部曲"《海角天涯》《青少年哪吒》与《爱情万岁》。

第二节 中国电视发展历程

一、中国电视诞生期

电视被称为"第八艺术",其发明历史可追溯到1873年英国人约瑟夫·梅在化学实验中证实硒元素具有光电效应。到了20世纪20年代,美、英、德、法、苏等几个工业大国相继进行一系列试验性电视播放。1936年11月2日,英国创办的首家电视台正式开播,此举标志着电视的真正诞生。第二次世界大战延缓了电视的发展,直到20世纪50年代电视在全球范围才进入快速发展期。据1958年底统计,世界上有67个国家开办了电视。

中国电视的诞生,恰好处于20世纪50年代各国竞相发展电视的国际性潮流之中,折射出社会主义与资本主义两大阵营竞争的背景。当时传闻台湾即将引进美国全套设备开播电视,大陆出于政治考虑必须抢得先机。1958年5月1日,中国国家电视台"北京电视台"开始试播,同年9月2日实现正式播出。同年10月

1日上海电视台开播,各省会城市也纷纷创办电视台,1960年全国已拥有29个电视台、试验台与转播台。中国电视诞生初期在技术、设备、节目源方面主要依靠社会主义大家庭的协助与合作,同苏联、捷克、民主德国、匈牙利等国互相寄送新闻片、纪录片、贺年片等节目。

据记载,北京电视台5月1日首播的节目有:首都人民庆祝五一节活动的新闻,工农先进人物座谈会,由中央新闻纪录电影厂提供的纪录片《到农村去》,由中央广播剧团表演的诗朗诵《大跃进的号角》,北京舞蹈学校表演的《四小天鹅舞》,最后播出苏联科教片《电视》。从这份节目档案来看,充分体现出中国电视所具备的四大功能,即"新闻窗口,舆论讲坛,知识课堂,娱乐舞台"。

早期电视新闻的来源主要依靠新影厂无偿提供《新闻简报》,此外就是最简单的口播加图片报道。对一些重大活动则采用实况转播形式,如1958年10月1日,北京电视台首次转播在天安门广场举行的国庆游行;1959年4月18日,首次转播会议实况——周恩来总理在第二届全国人民代表大会第一次会议上作政府工作报告。自1960年元旦起,北京电视台设立固定的《电视新闻》栏目,每周播出三次,每次10分钟。国际新闻的来源起初由社会主义国家提供,日后与苏联分裂后开始接触西方传媒机构,1963年与英联邦国际新闻影片社建立新闻交换渠道。中国早期电视新闻数量较少,时效性也差。

在文艺节目方面,据北京电视台统计,开办初期播出的电影故事片,足足占了75%的播出时间,到剧院转播舞台演出占15%,电视台自办节目仅占10%比例。1958年6月15日,北京电视台直播第一部电视剧《一口菜饼子》,表现"忆苦思甜"的主题,形式上近似于舞台小戏。1961年,北京电视台根据中央指示精神,安排播出一些有益无害的娱乐性节目,以健康的笑声活跃群众的文化生活。在此背景下,三场"笑的晚会"应运而生,节目从相声为主逐步扩展到话剧片段、独角戏、笑话等,观众反响热烈,是后来春节联欢晚会的前身。

早期电视还被应用到文化教育、社会教育领域。1960年,北

京电视台与上海电视台分别开办了不设围墙的"电视大学",借助电视媒介传授科学文化知识。

二、"文革"非常时期

"文革"浩劫百花凋零,万马齐喑。在造反派冲击下,北京电视台于 1967 年 1 月 6 日起停播,直到 1967 年 12 月中央派出军管小组才得以恢复。在上海市,电视被张春桥、姚文元一伙用于转播"电视批斗大会",为他们下一步篡党夺权大造舆论。

在电视节目内容荒疏的同时,电视基础设施的建设却获得了发展契机。由于中央高层领导十分重视宣传工作,绝大多数省市、自治区在 20 世纪 70 年代初都建了电视台。1971 年全国拥有电视发射台、转播台达八十多座,开通连接各地的微波中继干线,成为远距离传送电视节目的主要通道。在彩色电视研制开发方面,中央广播事业管理局确定在大多数省份发展黑白电视的同时,选择北京电视台等少数几个台向彩色电视迈进。随后京、津、沪、川四省市组织人力投入彩电攻关战,但因技术落后,信息匮乏,难以取得突破。

1972 年春,美国总统尼克松访华为我国发展彩色电视带来了新的机遇。美国 ABC、CBS、NBC 三大公司派出庞大的电视采访队伍跟随尼克松出访进行全程报道,携来整套彩色电视摄录设备用于向全球转播。根据两国协议,中国向美国租赁彩色电视制播设备,同时在京、沪两地联合建立新闻播出中心。这次大规模、高水准的彩电转播令中国同行大开眼界,促使中央下决心从国外引进先进彩电设备。1973 年 5 月 1 日,北京电视台首次进行彩色电视试播。截止到 1975 年底统计,全国拥有电视机数量为 46.3 万台(其中进口彩电 1900 台,国产彩电 4000 台)。按当时全国 8 亿人口计算,平均每 1600 人才拥有一台电视机。

三、新时期中国电视的崛起

1976 年 10 月,祸国殃民的"四人帮"被一举粉碎,中国电视再度崛起。荧屏开始解冻,此前遭"禁映"的优秀国产片如《洪湖赤卫

队》《东方红》等重新与广大观众见面。为配合外国首脑访华,海外影视节目也频频出现。不少在"文革"期间停办的电视栏目纷纷恢复播出,如《祖国各地》《世界各地》《文化生活》《外国文艺》《体育之窗》《科技与生活》等。1978年5月1日,已有20年台龄的北京电视台正式改名为"中央电视台"。中央台每晚19点播出的《新闻联播》节目辐射大江南北,构建起一个全国性电视传播网。

1979年,中国电影发行放映公司出于行业利益的压力,不再向电视台无偿提供新故事片播映(这也是国际惯例)。电视业立刻陷入节目饥荒的窘境,电视与电影的关系面临着重新调整。穷则思变,中国电视开始摆脱对电影老大哥的依赖,走上独立发展的道路。1979年8月,中央广播事业局召开首次全国电视节目会议,号召各级电视台大办电视剧;同时宣布放眼海外,着手进口境外摄制的影视剧。中央电视台随即调集资金派员赴香港采购节目,首批购得香港故事片10部和美国电视连续剧《从大西洋底来的人》以应急需。

随着全民"思想解放"运动的深入,商业性广告开始进入荧屏,为中国电视的发展注入了财源与活力。1979年1月28日(农历正月初一),上海电视台率先发布"本台即日起受理广告业务"的公告,随即播出首条电视广告——"参桂补酒"(长度1分半钟),成为中国电视史上第一条商品广告。同年3月15日,上海电视台又播出了第一条外商广告——瑞士"雷达表"。中央电视台做法较稳妥,直至主管部门正式颁文后才开始运作,从1980年3月起每日播出"西铁城"手表广告。1987年10月,中央台在黄金时间开辟公益广告专栏,每日播出数条"广而告之",形成了良好的公众形象与社会效应。

四、中国电视超常规发展

改革开放的国策和社会主义市场经济为中国电视超常规发展注入了强大的动力,高新技术的应用则使中国电视如虎添翼。中国电视进入前所未有的黄金时期,电视节目空前繁荣,电视文化介入普通百姓的日常生活。

1. 电视新闻

1981年,在青岛举行的全国电视新闻工作座谈会,提出"在一个不太长的时间内,把新闻联播办成一个比较完整、比较系统地对国内国际的重要事件及时进行报道的节目,使它成为电视观众获得新闻的重要途径之一。"1983年,第十一次全国广播电视工作会议再次提出"以新闻改革为突破口,推动整个广播电视宣传的改革",形成了"四级办广播,四级办电视,混合覆盖"的格局。电视摄录设备日益普及,使电视新闻构成从中央台到地方台的庞大采编网络。

中央电视台在1984年开办《午间新闻》,1985年又开办《晚间新闻》,以增加电视新闻的播出量。为充实国际新闻,中央电视台先后与亚洲太平洋广播电视联盟、欧洲广播联盟、美国电缆电视新闻网及国际广播电视组织交换新闻节目。国内新闻报道追求开放性与透明度,曾经讳莫如深的重大灾害事故,基本做到"有闻必录";批评性报道敢于揭露和抨击歪风邪气,整个社会对电视批评的承受力也显著增强。在经济新闻方面,1989年开办的《经济半小时》成为中央台二套支柱栏目。从1993年3月1日起,中央电视台第一套节目播出新闻增加到每天12次,对重大新闻采用滚动播出乃至直播,扩大了新闻的覆盖面。

1993年5月1日,中央电视台开办晨间版块节目《东方时空》,其中《焦点时刻》是新闻评论性栏目,触及广大群众关心的热点问题,播出后好评如潮。受此启发,中央电视台新闻评论部在原《观察与思考》栏目的基础上,于1994年4月1日推出《焦点访谈》节目,其宗旨是"事实追踪报道,新闻背景分析,社会热点透视,大众话题评说",播出时间安排在《新闻联播》与《天气预报》之后的黄金时段,很快赢得全国观众的口碑,表现出电视新闻工作者难能可贵的职业素养和社会责任感。

2. 综艺节目

电视综艺节目属复合性品种,吸纳多种文艺样式,包容广泛的文化内容,并发挥电视的优势,获得较舞台演出更鲜明、更生动、更强烈的艺术效果。

最具有中国特色的综艺节目首推中央电视台制作的春节文艺联欢晚会。1982年,资深编导黄一鹤受命策划首次春节联欢晚会,大规模采用现场直播、节目主持人串场、观众来电点播等新形式,节目丰富多样,诸如歌舞、杂技、戏剧、曲艺、小品无所不包,观众反响极其热烈。从此形成传统,迄今已达二十余年,成为中国百姓"吃饺子、放鞭炮、看电视"的新民俗,影响波及海外华人社区。

广东电视台最早实行综艺节目栏目化播出,在1981年推出了《万紫千红》;稍后,上海电视台也开办《大世界》《大舞台》等栏目,受到观众的喜爱。1990年3月,中央电视台在《周末文艺》《文艺天地》的基础上推出每两周播出一期、每期50分钟的《综艺大观》,以精彩纷呈的内容、轻快活泼的编排吸引观众参与,并造就了节目主持人倪萍。同年4月,中央台和泰国正大集团联合制作的《正大综艺》与观众见面,每期节目包括《世界真奇妙》《五花八门》《名歌金曲》《正大剧场》等版块,由"黄金搭档"赵忠祥和杨澜联袂主持,他们成为电视荧屏上最早一批靠综艺节目走红的主持人。此后,中央台还陆续推出《曲苑杂坛》《东西南北中》《同一首歌》等名牌栏目,将文艺节目办得红红火火。值得一提的还有音乐电视片(MTV),1993年举行首届中国音乐电视大赛,深受青年观众的欢迎。

3. 电视剧

电视剧一向是中国观众的"主餐",也是各路电视人竞技的重要领域。

中国电视剧的真正起步是从新时期开始的,呈现出如下特点:首先,电视连续剧的发展势头十分强劲,各种题材、风格、样式多元并存;其次,电视剧创作理论从依赖戏剧美学、电影美学转向探索电视美学;其三,创作观念摆脱单纯配合政治的束缚,注重观众审美心理的满足,力求雅俗共赏。

1978年推出的《神圣的使命》和《有一个青年》,是当初较有影响的首批电视剧。1980年国庆节期间,中央电视台组织以电视剧为重点的全国电视节目大联播,一举播出各地电视台制作的40余部电视剧,相当于一次集中检阅。1982年1月,中国电视剧艺

委员会宣告成立,次年10月,艺委会下属电视剧制作部、广播艺术团电视剧团、中央电视台电视剧部三家合并成立中国电视剧制作中心,成为国产电视剧制作的主导力量。此外,上海电影制片厂、北京电视制片厂也相继成立电视剧部,组织人力投入拍摄。这个阶段涌现出不少优秀作品,如《蹉跎岁月》《今夜有暴风雪》《武松》《四世同堂》《新星》《寻找回来的世界》《红楼梦》等,题材类型各异,荧屏世界大大活跃,在观众中引起强烈反响。与此同时,浙江电视台推出的《女记者的话外音》和《新闻启示录》,尝试用新闻纪实手法表现当代题材,体现了艺术形式创新的自觉。短短数年间,电视剧生产数量成倍增长,据1983年统计,全国电视剧年产量已达四千多部(集)。从1983年起,全国优秀电视剧评奖正式命名为"飞天奖";同年,《大众电视》杂志发起设立由观众投票评选的"金鹰奖",激励电视艺术家不断创作为观众喜闻乐见的电视剧精品。

进入20世纪90年代,电视剧水平稳步提高。四大古典名著先后搬上了屏幕;历史剧题材和现实题材并驾齐驱,代表性作品有《末代皇帝》《唐明皇》和《上海一家人》《篱笆·女人和狗》及续集、《公关小姐》等;文学改编之作《上海的早晨》《围城》也为荧屏增色。由北京电视剧艺术中心摄制的《渴望》是中国第一部以基地化生产方式制作的长篇通俗室内剧,该剧属家庭伦理道德题材,采用煽情手法,为观众提供了情感宣泄的满足,"以其对精英文化的偏离、对传统文化的复归、对现代大众传播的运用"而风靡一时。京派电视剧素以知识分子自我调侃及语言幽默为鲜明特色,诸如《编辑部的故事》《爱你没商量》《皇城根》《京都纪事》《北京人在纽约》等,播映后都曾红遍大江南北。

4. 电视纪录片

新时期中国纪录片领域体现出国际化态势,尤其是与日本同行的合作。1979年,中央电视台和日本广播协会(NHK)联合拍摄了《丝绸之路》;此后中日两国又合拍《话说长江》,陈铎、虹云两位主持人在节目中采用章回体小说的"话说"形式,收到意想不到的效果;1991年,中央电视台与东京广播公司(TBS)合作,催生了《望长城》。摄制组为求新出异,完全弃用传统解说词手段,以同期

声贯穿始终,大量运用长镜头跟踪拍摄事件进程,围绕万里长城的军事功能、民风民俗、民族融合、生态平衡深入探寻,生动表现居住在长城两侧的民众生活。评论家认为,《望长城》具有现代纪录片的纪实品格,在中国电视纪录片历史上是一个里程碑。

1989年,中央电视台创办《地方台50分钟》专栏,成为荟萃全国电视纪录片精华的播出窗口。1993年,上海电视台率先开设《纪录片编辑室》栏目,推出一大批在观众中产生反响的作品如《毛毛告状》《重逢的日子》《德兴坊》等,体现出一定的规模效应。上海电视台日后还开辟了纪实频道,为纪录片提供更大的生存空间。1994年,中央新闻纪录电影制片厂整合建制并入中央电视台,进一步整合了纪录片的创作力量。从20世纪90年代以来,中国纪录片开始在国际上频频获奖。1991年10月,宁夏电视台、辽宁电视台联合摄制的《沙与海》荣获"亚广联"第28届年会颁发的电视大奖;1993年,中央电视台摄制的《最后的山神》又荣获"亚广联"该年度电视大奖。这两部作品异曲同工,《沙与海》采用平行结构,对居住在沙漠地区的牧民与南疆海岛的渔民的日常生活展开对比,反映时代变化在普通人生活中的投影;《最后的山神》纪录鄂伦春族最后一代狩猎人从传统山林生活向现代定居生活变迁的过程及情感波澜,评论家赞誉为"用国际语言讲中国故事"。

下编

名片鉴赏

淘金记

美国影片　1925年摄制
导演：查尔斯·卓别林
主演：查尔斯·卓别林

〔影片梗概〕

阿拉斯加发现金矿的消息吸引了无数做发财梦的平民百姓，他们纷纷涌向这块冰天雪地的北方领土，其中就有流浪汉查理。查理跟着大批贫民来到阿拉斯加，幻想着挖到一口金矿来改变自己的命运。他头戴圆顶帽，足蹬大头靴，穿一件超短西服和一条束紧裤脚的宽大裤子，手里拄一根竹手杖，肩背一个大包袱。在漫天风雪中，查理闯入被通缉的逃犯拉逊躲藏的小木屋。拉逊以为是抓他的人来了，立刻提枪逃了出去，查理乘机钻进屋里偷吃食物。拉逊又潜回小木屋，发现了查理，举枪要他滚蛋。不料，狂风一会儿将查理刮出门外，一会儿又把拉逊刮出门外，他俩拼命挣扎。就在此时，另一个来淘金的年轻人吉姆也被刮进小木屋。拉逊举枪威胁吉姆和查理，吉姆上前夺枪，在相互纠缠中，枪口掉来转去，偏偏对准的总是查理。直到吉姆夺下拉逊那把枪，宣布自己是小木屋的主人之后，躲藏不迭的查理方才松了口气。

为了寻找食物，拉逊打死了警察，夺得雪橇和给养，又发现了吉姆开发的金矿，就留在那里，不再回到小木屋。在小木屋里，又冻又饿的查理无计可施，灵机一动就把大头靴煮了吃，并邀吉姆一起进餐。吉姆不敢吃，幻觉中竟把查理当成了一头火鸡，端枪要杀

他，查理吓得逃命。在混乱中，被吉姆用毯子蒙住脑袋的查理把一头闯进屋里的大熊当作是吉姆，紧紧抱住不放。最后，吉姆打死了那头大熊，两人饱餐一顿，分道扬镳。

查理来到淘金者聚集的小镇，进当铺用包袱换了点零钱到舞场消遣。漂亮的舞女乔治娅为摆脱富商贾克的骚扰，主动与查理搭讪。查理错以为乔治娅爱上了自己，便兴高采烈地和她跳舞。跳着跳着，那条肥大的裤子直往下掉，查理顺手抓住一条绳子来绑裤腰，没想到这是一条牵狗的绳索，狗活蹦乱跳闹成了一团，引得众人哈哈大笑。贾克目睹查理与乔治娅的亲热状，醋意大发，和查理大打出手。查理无意中撞到一座大钟，贾克被砸昏了，他趁机逃跑。此后，查理替金矿主汉克看家，又一次巧遇出游的乔治娅。查理以为乔治娅是来找自己的，临别时邀请她除夕来吃饭，乔治娅一口答应了。查理高兴得在屋里狂舞起来，一个枕头被打破，鸭绒在空中四处乱飞，几乎盖住了查理。除夕夜，查理早早准备了一桌丰盛的晚餐，但迟迟未见乔治娅光临。昏昏欲睡中，查理眼前出现了幻觉，只见乔治娅与几位女伴如约前来，他高兴地表演起"小面包舞"，逗得她们开怀大笑。不料眼睛一眨，幻觉突然消失了，查理茫然若失……

吉姆发现自己的金矿被拉逊侵占，又被拉逊打昏脑袋失去记忆。一天，吉姆在小镇巧遇查理，请求他帮忙找到被拉逊占去的金矿。两个人重新来到小木屋，查理口渴时错把烈酒喝下，结果醉倒在地。暴风雪把小木屋刮到悬崖边，屋里一根绳子凑巧卡在岩缝里，把小木屋吊在半空中，屋里熟睡的两个人却浑然不觉。等到查理醒来时，发现自己一走动屋子就跟着倾斜，还以为是宿醉未醒。待吉姆起身后，木屋就晃动得更厉害了。查理用力撞开冰封的后门，一下子踩空悬在半空中，幸好吉姆奋力把他救回。小木屋越来越倾斜，两个人趴在地板上随摇晃的屋子一道前后滑行，却无法爬出去脱离险境。最后，吉姆踩在查理的头上跳出木屋，再用绳子把查理从悬崖下吊上来。小木屋坠落深渊，恰在此时，他俩惊喜地发现这里正是苦苦寻找的金矿所在地！查理和吉姆顷刻之间成了百万富翁。

在回乡的轮船上,坐头等舱的查理和坐三等舱的乔治娅不期而遇。两人百感交集,真情流露,终于拥抱在了一起……

〔影片鉴赏〕

卓别林是美国最著名的喜剧大师,在世界范围内,他对电影艺术,特别是喜剧表演艺术的发展产生了重要影响。自卓别林的电影风靡全球之后,在不少国家都曾出现模仿者或冒牌货。例如20世纪20年代末,日本演员中岛洋好便自称是"日本的卓别林";在中国,明星影片公司成立伊始,第一部故事短片《滑稽大王游华记》便是"借光"卓别林的影片,由原先在上海新世界杂技团专门扮演卓别林的英国侨民李却·倍尔主演,在影片里竭力模仿卓别林的造型和动作。这些影坛轶闻,足以表明卓别林对世界电影的影响是何等深远。

《淘金记》是卓别林本人最钟爱的一部作品,也是卓别林拒绝美国发行他的全部影片之后,例外允许发行的唯一一部影片。《淘金记》的故事源自唐纳尔·派蒂的一篇小说,小说原著毫无名气,而影片却在世界电影史上确立了经典地位。在美国,阿拉斯加的淘金潮当年确实吸引成千上万的贫苦百姓蜂拥而至,其中相当一部分人最终惨死在冰天雪地之中。淘金潮在20世纪前后很长时期内为美国社会所关注,卓别林正是抓住了这个社会热点,通过一个小人物的命运悲喜剧来建构影片的基本情节。在这个小人物的悲喜剧中,卓别林融入了自己对社会、人生、人性的独特理解与深刻表现。

首先值得一提的是流浪汉查理这一典型形象。这个在卓别林的作品中一再被作为主人公的流浪汉,概括了美国资本原始积累时期美国民众的命运、追求和心理特征。在查理系列影片中(如《狗的生涯》《寻子遇仙记》等等),流浪汉查理总是以一个底层百姓的面目出现,在贫富差距悬殊的社会上屡遭白眼,饱受屈辱和戏弄。他有时也会贪图小利、梦想腾达、欺软怕硬、爱使诡计,不过,最终他追求美好人生、富有同情心、幽默滑稽的个性又是那样赢得

人们的喜爱。在绝大多数查理系列影片中,这个流浪汉都没有得到美好的结局,不论事业的成功还是爱情的结果,通常都是一场梦幻而已。这种结局突出地表达了卓别林对资本主义社会的一种批判态度,告诉观众,"美国梦"从来都是令人陶醉的,最终却仅仅是一场梦。然而,《淘金记》在这方面却是个特例。本片的光明结尾是卓别林影片中相当少见的,查理不仅成为百万富翁,而且赢得美人一同返回家乡,这一笔显得过于偶然,也过于勉强。为什么《淘金记》对查理的结局作出这样异乎寻常、也缺乏说服力的处理呢?或许只有卓别林自己能解释了。在影片结尾处,摄影记者为查理和乔治娅拍照,他俩在亲吻时不断把身体动来动去,卓别林给记者设计了一句台词:"你把片子搞坏啦!"这句台词出自摄影记者之口,而且是责怪查理的,显然颇有深意。查理把记者拍摄的照片"搞坏了",而卓别林也把拍摄的这部影片"搞坏了",这里分明有着语意双关的潜台词,使我们察觉卓别林实际上对这个结尾是有所保留的。

当然,《淘金记》在艺术上的成功,并不仅仅限于社会批判性,更在于它总体上符合所谓的"美国精神"内涵。崇尚个人奋斗、渴望发财与成功,同时又不失善良的本性及互助的品质……所有这一切美国平民的价值准则,都被整合在查理的性格形象之中。《淘金记》首先肯定了个人欲望与追求的正当性,又以最终的美满结局来满足观众的精神梦幻。一方面是编导的社会批判意识,另一方面又秉承美国的文化精神,这正是《淘金记》在审美内涵上更胜一筹的原因所在。同卓别林创作的其他作品相比较,《淘金记》显然以复合式经验为基础,而不仅仅停留于针对制度的抵抗立场。

从情节方面来看,《淘金记》与其他查理系列一样,也属于奇遇性故事。在总体框架上,阿拉斯加的淘金本身就是一次人生冒险,在自然环境险恶的蛮荒地带,更能让生活在大都市里的美国观众对查理的命运产生危机感与悬念感。在本片中,阿拉斯加肆虐的暴风雪成为最主要的环境因素,对人物的命运及情节进展都产生了推动作用。卓别林充分利用暴风雪中的一间小木屋来构筑奇特的戏剧性情景。当拉逊使劲刚把查理推出小木屋时,从前门灌进

来的强风偏把他死死挡住；就在拉逊无计可施之际，过堂风又不请自来，将查理从后门扫荡出去。暴风雪造成的严酷环境还引出了一连串情节噱头：查理又冻又饿，于是有了煮大皮靴吃的经典场面；有了吉姆错认查理为火鸡，端枪追杀他的荒诞场面；有了查理错把一头熊当成吉姆，抱住熊腿不放的惊险场面。在《淘金记》中，暴风雪的环境是很重要的喜剧元素，这与卓别林利用阿拉斯加独特的气候来挖掘情节是密切相关的。

在情节设计方面，《淘金记》另一个突出特点是人物关系的模式与推进。在本片中，查理一再与其他人物偶然相遇并建立关系，随后不时逸出，然后又再次相逢。例如乔治娅就是在舞场初次同查理相遇，随后便消失了；当查理替金矿主汉克看家时，又与乔治娅不期而遇；其后乔治娅在除夕夜并未如约而至，但最终又在回乡的轮船上与查理再次相遇。此外，像拉逊、吉姆等人，他们与查理的关系发展也具有类似的跳跃性、阶段性。每当剧中人再次相遇时，他们的身份、境遇及彼此关系往往都发生了变化。如吉姆出场时是一个身高力大的淘金者，甚至可以制服被通缉的逃犯拉逊，不料他后来却被拉逊打昏，失去了记忆能力；最后他再次巧遇查理，终于在悬崖上找到了金矿。这种人物关系模式与其他以家庭、社区、工作单位为核心的影片最大的不同，就在于人物关系的不确定性。例如《乱世佳人》中，人物关系基本上围绕着郝思嘉小姐来建立，基本上是在她生活的亚特兰大城郊塔拉庄园中展开的。郝思嘉身边的人物，如卫斯理、韩媚兰、白瑞德、查利等人与女主角之间的关系，都是从一开始就建立，一直延续到全片结束。在《公民凯恩》中，报社记者采访的五个对象——银行家赛切尔、报社经理伯恩斯坦、专栏评论员里兰、舞女苏珊、管家雷蒙等人，也是从一开始就建立人物关系，然后一个一个加以表现的。而在《淘金记》里，拉逊、吉姆、乔治娅都是若即若离、时近时远地出现在查理身边的。这样一来，观众不是在影片开场便被固定的人物关系框住，而是对不确定的人物关系产生一种期待，不知道查理在此后的情节发展中会和什么样的人相遇，这些人又会和他产生怎样的纠葛。由此可见，《淘金记》的人物关系模式与影片所具有的冒险性情节较为

切合。环境的奇观性、人物的奇遇性和情节的奇特性构成了互相推动的三极，这正是本片吸引观众的魅力之一。

鉴赏卓别林的影片，不能不提及它的喜剧风格。《淘金记》之所以成为一部经典，和影片中随处可见的喜剧场面很有关系。卓别林善于营造一种独特的悲喜剧风格：夸张、幽默，又不乏苦涩之感。本片最典型的一个例子便是主人公津津有味吃皮靴的场面，只见饿极了的查理脱下脚上的大皮靴，煮熟后彬彬有礼地邀请吉姆共进这盆匪夷所思的美餐。卓别林合理地利用了靴皮与食物的某些相似之处，在动作设计上融入了日常饮食的举动：把鞋带像通心粉一般地缠绕在刀叉上、将鞋帮的铁钉如啜鱼骨头一般地在吮了又吮。这些动作的准确模仿无形中调动了观众的生活经验，将饮食习惯与嚼皮靴的奇特场面结合在一起，喜剧效果自然而然就产生了。更重要的是，在这个令人捧腹大笑的场面中，观众对查理所遭遇的窘迫处境有了更强烈的感受。皮靴本是抵御严寒不可或缺的物品，但在更无法忍受的饥饿面前，只能"两害相权取其轻"，将皮靴当作食物垫饥算了。在另一场戏中，查理在幻觉中看到乔治娅和女伴翩然而至，便兴高采烈地表演起"小面包舞"，惟妙惟肖的哑剧段子逗得她们开怀大笑。随后幻影突然消失了，查理顿时陷入深深的失望之中。

卓别林的作品一向不满足于给观众制造笑声，而是通过笑声引导观众对小人物的命运产生同情。卓别林创作的喜剧大都来源于真实生活，同时对生活细节进行别具一格的改造与加工，从中调动观众多元的复合式经验，形成极具艺术张力的审美冲击。卓别林的喜剧讲究艺术辩证法，他擅长在惊险情景中逗乐子，在欢快的场面里则让人提心吊胆。例如小木屋里搏斗那场戏，吉姆和拉逊两人抢夺枪支，场面很是惊险，设计的噱头在于不管查理如何躲闪，双方混战中的枪口偏偏总是对准了他。又如吉姆在幻觉中把查理错当成一头火鸡，端枪要杀他，吓得查理奔走逃命，慌乱中查理被毯子蒙住头，又错把一头大熊当成吉姆，死抱住熊腿不放，往噱头里添加了惊险元素。

在技巧层面上，卓别林喜剧动作的夸张也是一个突出的特点。

这不仅表现在他拄手杖走路摇来晃去，其姿势犹如鸭子碎步，而且他在奔逃时往往极力夸大手脚和肢体动作的幅度。如查理几次围绕小木屋奔逃，卓别林巧妙利用暴风雪的外力与酒醉的前提，使动作夸张尽可能合理化。另一个例子是查理和乔治娅跳舞时，他那条过于肥大的裤子直往下掉，引起观众的同情与担忧；紧接着，当查理顺手抓过牵狗的绳子绑在裤腰上，随即引起舞池一片骚乱时，观众同样被逗乐了。在《淘金记》中，喜剧效果的产生还利用人物幻觉与特定情景所形成的戏剧性冲突，如吉姆把查理错当火鸡的幻觉、查理吃皮靴的幻觉、查理等待乔治娅来访的幻觉等等，均体现出这种特征。

战舰波将金号

苏联影片　1925年摄制

导演：谢尔盖·爱森斯坦

〔影片梗概〕

《战舰波将金号》是一部无声电影，表现1905年俄国革命中发生的一个真实事件。当时腐朽的沙皇专制制度日趋没落，广大民众对沙皇的反动统治强烈不满，反抗沙皇政府的革命斗争日益高涨，罢工浪潮遍及全俄。反抗浪潮也席卷到黑海舰队的水兵当中，舰上军官灭绝人性的侮辱虐待使水兵们忍无可忍，一场冲突终于发生了。

全片分为五个部分。

第一部分标题字幕"人与蛆"——海浪拍击着岩石，海水冲击到堤岸上。切入列宁语录："革命就是战争，历史上所有已知的战争中，革命是唯一合法、平等、有效、真正伟大的战争。这场战争是在俄国宣战并开始的。"战舰波将金号是沙俄海军的骄傲，但一连数月伙食低劣，在水兵中间产生了不满情绪。这天，水兵们发现汤锅里的肉竟是爬满了蛆的臭肉，大伙拒绝进餐以示抗议。老奸巨猾的军医闻讯而来，他用夹鼻眼镜瞄准肉块，明明看见一条条正在蠕动的蛆虫，仍昧着良心否认铁的事实。画面上掠过军官们一张张养尊处优、冷漠傲慢的脸，映衬着水兵们义愤填膺的面容。水兵代言人瓦库林楚克振臂发问："弟兄们还等什么？全俄国都在起义，难道我们要落到最后吗？"

第二部分标题字幕"后甲板的戏"——舰长下令所有水兵在后甲板紧急集合，下令将绝食者吊死在船桅上杀一儆百。水兵们毫不退却，舰长又命令惩戒队开枪屠杀，但惩戒队并不执行。关键时刻，瓦库林楚克登上炮台带领水兵群起反抗，将军官们打得落花流水。军医被扔进大海，只剩下那副夹鼻眼镜挂在船缆上晃荡。战舰波将金号正式宣布起义，船头上飘扬起一面象征革命的红旗。不料，瓦库林楚克被反动军官冷枪击中，他的尸体被水兵们隆重地运到敖德萨港口存放，在他的胸前留有一行字："为了一勺汤！"

　　第三部分标题字幕"死者呼吁报仇"——波将金号起义的消息迅即传开，敖德萨港长长的防波堤上挤满了人，市民们自发前来凭吊为起义牺牲的烈士。水兵起义得到市民们广泛支持，他们驾着一艘艘小船为波将金号捐献大批食品。整座城市沸腾了！港口台阶上聚集了很多人听演讲，革命气氛空前高涨。

　　第四部分标题字幕"敖德萨台阶"——突然，敖德萨台梯上传来了枪声！沙皇政府公然派宪兵镇压人民的抗议。荷枪实弹的宪兵沿着敖德萨台阶向下行进，开枪屠杀手无寸铁的无辜百姓。一个男孩饮弹身亡，他的母亲也随即倒下；又一个年轻母亲被宪兵打死，她保护的一辆婴儿车从台阶上飞快滚落下去……

　　第五部分标题字幕"与舰队相遇"——沙皇下令黑海舰队击沉波将金号，整个舰队向波将金号包围过来。波将金号上的水兵寡不敌众，眼看悲剧就要发生。千钧一发之际，黑海舰队集体掉转炮口，让波将金号安全驶离。起义士兵们欣喜若狂，纷纷把水兵帽抛向空中！影片结尾，波将金号胜利地驶向自由的大海……

〔影片鉴赏〕

　　苏联著名电影艺术家爱森斯坦是国际影坛公认的电影大师，他编导的《战舰波将金号》被誉为"有史以来最伟大的影片"，已成为世界电影名列榜首的经典之作。

　　爱森斯坦也是一位电影学者，拥有艺术博士、教授头衔。他对电影理论研究的最大贡献是关于蒙太奇的学说。爱森斯坦原先是

学工程专业的，懂得修路架桥、开拓航道等施工规律。他认为，经过精确的科学计算，人们可以发现支配一切艺术形式的规律。在19世纪，黑格尔曾系统阐述过"正题、反题、合题"三段论辩证法，爱森斯坦将这套哲学运用于电影创作中，让两个不同性质的镜头（"正题"和"反题"）相互冲突，以建立一个新的概念（"合题"）。爱森斯坦提出，蒙太奇就是"将描绘性的、含义单一的、内容中性的各个镜头结合成有思想的前后联系和系列"；他强调说，蒙太奇不是简单的一连串连续的画面，而是一种能产生出新的思想的"冲击效果"，或曰"两个元素的冲突迸发出的概念"，即它们的乘积。爱森斯坦将冲突分为10类：1. 图形冲突；2. 平面冲突；3. 体积冲突；4. 空间冲突；5. 光的冲突；6. 节奏冲突；7. 物质与观点的冲突；8. 物质与其空间性质的冲突；9. 事件与其暂存性的冲突；10. 视听对位方面的冲突。爱森斯坦认为单个镜头作为单独存在的个体是没有价值的，只有蒙太奇才可以赋予个别镜头以含义。

1925年，苏联政府指示爱森斯坦拍摄一部关于1905年革命的影片。剧本初稿是由尼娜·阿加疆诺娃创作的，在八百多个镜头中，仅有四十来个涉及战舰波将金号的哗变事件。但是，当爱森斯坦实地采景时发现敖德萨台阶之后，他就决定用这个典型事件代表1905年的革命。爱森斯坦认为，波将金号起义虽然跟1905年整个革命一样最终并未取得成功，但预示了1917年十月革命的胜利，因而有理由赋予影片一个乐观的结尾。

在《战舰波将金号》中，爱森斯坦将全片分解成1346个镜头，按时间顺序将它们编排成五个部分。通过这五个部分，爱森斯坦完美地实现了他建构的"正题→反题→合题"的蒙太奇理论。

在第一部分的开头，爱森斯坦运用一连串海浪拍击堤岸的镜头，象征革命力量势如潮水不可挡；还运用字幕及列宁语录向观众介绍事件发生的历史背景，这部分的音乐则渲染当年沉闷压抑的时代情绪。当水兵受虐待时，瓦库林楚克号召大伙起来和反动军官作斗争，鲜明地展现双方的对立冲突，这是第一部分的正题。当军医检查完腐肉之后，水兵和军官之间层层铺垫的矛盾冲突进一步激化，音乐也充满了张力。接下来，爱森斯坦用不多几个画面表

现反动军官傲慢冷酷的表情,以及他们暴跳如雷、殴打水兵的反应,构成了第一部分的反题。最后,爱森斯坦以水兵"怒摔汤盘"的造型动作,极有力度地表达出合题"人民的反抗是不会停止的"。

在第二部分中,爱森斯坦通过缓慢的节奏、紧张的气氛来表现反动军官猖狂、得意的神态,以及水兵们紧张不安的表情,运用对比手法渲染水兵们身处被动的弱势,形成第二部分的正题。在惩戒队举枪射击的关键时刻,瓦库林楚克高喊:"兄弟,你们在打谁呀?"惩戒队闻声放下武器,水兵起义由此爆发,这构成第二部分的反题。随后,爱森斯坦又以瓦库林楚克悲壮的牺牲作为结束,传达出合题"人民最终会取得胜利,但要付出沉痛的代价"。

综观全片的整体结构,可以说第三部分是正题,第四部分是反题,第五部分是合题。在第三部分中,爱森斯坦通过一组象征性画面——"黎明,弥漫在海面上的浓雾;沉睡中的城市;平静的海面",以此表现正在觉醒的时代。爱森斯坦还将镜头画面两侧做遮挡特技,凸现了支持革命的滚滚人流犹如长龙般"见首不见尾",用远景来表现长堤上的人群如海水般蕴藏着无穷力量。

第四部分在一组情绪欢快、表现民众热情支持革命的画面之后,爱森斯坦用"突然!"这两个不祥的字幕,一下子打破了欢快的气氛,影片节奏亦随之加快。一连串画面在老弱妇孺惊恐表情的特写、四散奔逃的人群、步伐整齐荷枪实弹的军警之间快速切换,将民众受到血腥镇压的惨剧渲染到惊心动魄的地步。

在第五部分,银幕上出现海水拍击战舰、黑沉沉的天空、蒸汽压力表跳动的指针、波将金号甲板上的大炮炮口、水兵严阵以待等短促画面,营造出决战前夕凝重压抑的独特气氛,音乐逐步达到高潮。最后,突然陡转的剧情叠加上飘扬的红旗以及"全速前进!""万岁!"等字幕,使影片的合题得到了酣畅淋漓的表现。

经过爱森斯坦匠心独具的蒙太奇处理,片中"敖德萨台阶"这一段落已成为世界电影史上著名的经典案例,充分体现了爱森斯坦倡导的蒙太奇理论与方法,显示出爱森斯坦的蒙太奇语言达到了炉火纯青的地步。在这个段落中,爱森斯坦首先渲染一派欢乐平和的氛围,然后突然切入人群惊惶失措的反应作为强烈对比。

银幕上交替出现人体运动与机械运动、混乱运动（人群四散奔逃）与有序运动（沙皇宪兵整齐队列）、向上运动（痛失儿子的母亲迎着枪林弹雨拾阶而上）与向下运动（沙皇宪兵拾阶而下）所形成的视觉冲突，将危机感层层推进。为突出沙皇宪兵的残暴镇压，爱森斯坦还运用延时性剪辑技巧，不断在全景中频频穿插细节特写与重复性剪辑，打破常规逻辑，将原来2分钟叙事延长至8分钟，大大扩展了银幕时空。观众多次看到空旷的台阶上重新挤满了逃命的民众，但观众并不出戏，在感情上接受了这种似看违背逻辑的艺术处理手法，体验沙皇政府对老百姓无休止的屠杀。

"炮轰司令部"也是该片中备受好评的经典段落，爱森斯坦连续切入三个不同姿态的石狮特写镜头（即"卧姿→跪姿→跃姿"），构成一个独特的隐喻。对此，电影评论家们有着不同的解读：有人解释为沙皇的残忍暴行使木石之物为之动容；有人解释为象征俄国人民奋起抗暴的愤怒情绪和强大的力量；也有人解释为这是反动政权在人民革命力量面前"暴跳如雷"的凶恶形象。可以说，这个蒙太奇句子震撼了整个银幕世界！

爱森斯坦还擅长细节表达。在第一部分中，他用夹鼻眼镜的特写镜头，巧妙替代那个被扔进海里的军医，这一细节暗含嘲讽之意。又如，一个水兵在擦洗餐盘时，看到盘子上"赐我每日餐"的铭文，气忿地将盘子摔碎泄愤！爱森斯坦基于心理时间的渲染，从不同角度拍摄这只餐盘的镜头，然后加以剪辑，在银幕上延长其视觉效果，使这组画面更具冲击力。这种有悖生活真实的处理，体现了艺术与生活的区别，显示爱森斯坦对现实的诗化处理。在第二部分中，当甲板上的水兵行将遭到枪杀时，画面里出现了一个神父，镜头从他手执的十字架特写切换到军官所佩戴的短剑特写，爱森斯坦以此表明沙皇政权和反动教会之间的勾结。在水兵起义一场中，爱森斯坦透过两门大炮的轮廓拍摄甲板上的情景，使炮膛威胁性地压在水兵的头顶上，寓意沙皇政府的反动势力占据着优势。当水兵们占领了炮台之后，他们站在炮膛的两边；而代表反动势力的舰长则处在炮口底下，在画面构图中可以看到革命力量和反动势力的对比发生了变化，预示革命势力开始占据主导地位。值得

一提的是,摄制本片时尚处黑白默片时代,在水兵起义的高潮场面,波将金号战舰上却升起了一面鲜艳耀眼的"红旗",那是爱森斯坦特意请人以手绘方式在影片拷贝上一格一格地用红色颜料加以描绘的。如此别具一格的处理,使这面"红旗"不仅强化了水兵起义的革命性质,也成为电影艺术大胆创新的象征。在"敖德萨台阶"中,观众看到一个沙皇宪兵挥动刺刀,他的眼睛俯视镜头,接着是三个屠杀者狰狞面孔的特写,然后切入一个戴夹鼻眼镜的老妇人,她的眼睛鲜血直流,将上述镜头结合在一起,观众便感受到老妇人挨沙皇宪兵刺中的痛楚。在第五部分中,爱森斯坦大量运用不平衡构图,如画面上以梯子作为前景,在画面两侧出现高耸压抑的黑色建筑物等等,使画面造型充满张力,暗示冲突一触即发。

《战舰波将金号》在整体上具有史诗般宏大的气势,爱森斯坦充分显示了驾驭群众大场面的高超技巧,在壮阔的画面中凸现革命水兵与民众群像。本片凝结了爱森斯坦关于正题、反题、合题的蒙太奇思维,堪称一首"视觉上壮观的革命史诗"。1925年12月,《战舰波将金号》在苏联隆重上映,观众立刻被这颗耀眼绚烂的艺术明珠深深震撼了。此后又在纽约、伦敦、巴黎、柏林、阿姆斯特丹等地放映,同样赢得了世界各国观众的喜爱,卓别林称其为"世界上最优秀的影片"。在国际影坛上,《战舰波将金号》备受赞誉:1952年,由63位世界著名导演评选"世界电影12佳作",本片名列第一;1958年在比利时布鲁塞尔由26个国家117位电影史学家参与的评选中,以100票的绝对优势再次排名首位;而在英国《画面与音响》杂志举办的以十年为周期的"世界电影10佳名片"评选中,1952年《战舰波将金号》排名第四位,1962年排名第六位,1972年排名第三位,1982年排名第六位;1987年8月在伦敦电影节上,本片又再次夺魁,显示了无可匹敌的恒久魅力。

当然,在电影艺术刚刚起步之时,爱森斯坦的电影创作及理论亦有其不尽成熟之处。《战舰波将金号》绝大部分角色是由非职业演员扮演的,全片根据"类型化"理论分配角色,这种简单化的角色安排,致使人物形象刻画缺乏层次,某种程度上有脸谱化倾向。此外,爱森斯坦过分倚重蒙太奇的剪辑作用,对镜头内部结构重视不

够，多少留下一些欠缺。但不可否认，爱森斯坦丰富多彩的电影实践和独树一帜的蒙太奇理论，启发了电影创作者的思路，对世界电影艺术的发展产生了深远影响。

在世界电影史上，《战舰波将金号》第一次使人民群众作为主人公登上了银幕。这部充满革命激情的影片，通过崭新的电影语言来表现革命的理想，使电影摆脱粗俗的"杂耍"娱乐或说教式的宣传鼓动，成为具有深刻思想内涵的艺术精品。

公民凯恩

美国影片　1941年摄制
导演：奥逊·威尔斯
主演：奥逊·威尔斯（饰凯恩）

〔影片梗概〕

1940年，桑那都庄园。76岁的美国报业巨头凯恩双唇翕动，喃喃吐出了"玫瑰花蕾"几个字，他那紧握着水晶球的手渐渐松开，孤寂地离开了人世。

新闻记者汤姆逊受命去采访熟悉凯恩的人士，想弄清其临终遗言"玫瑰花蕾"的确切含义。他费尽周折，陆续了解到凯恩传奇经历中的某些片段。

在已故金融家塞切尔的日记手稿中，记载着他与凯恩的交往。1870年，凯恩的母亲在乡镇经营一家小旅馆。当初曾有个房客用一张废矿井的产权契约作房租抵押，不料这废矿竟是一个富矿，原先一文不值的抵押品带来了丰厚的回报。凯恩母亲便全权委托塞切尔担当儿子的监护人，执意把小凯恩送往纽约生活求学直到成年。小凯恩十分不乐意离开故乡与家人，但最终还是被塞切尔带走了。1898年，长大成人的凯恩出资买下一家《问事报》，在办报方针上与塞切尔发生冲突。道不同不相谋，塞切尔就此离他而去。

报社经理伯恩斯坦曾在《问事报》与凯恩共事，在他看来凯恩是个自负的天才，身上有种怪异的幽默感。凯恩要求老同学李兰特写文章吹捧他的情人苏珊，李兰特却认为她演歌剧很糟糕，文章

根本写不下去。不料凯恩自己执笔成文并以李兰特名义发表，这是一篇严厉批评苏珊的剧评。随后，李兰特被辞退了。凯恩平素为所欲为，他时常在报纸即将付印时改动版面，还出人意料地收买竞争对手《纪实报》编辑部全班人马。他在众人一点没有思想准备情况下突然出国休假，与总统侄女艾米丽闪电式结婚。

在李兰特心目中，凯恩是个刚愎自用的人。凯恩与艾米丽结婚后仅仅两个月，夫妇俩就话不投机，最终视同路人。某天，凯恩在街上与苏珊相遇，两人一见钟情并同居。在州长竞选中，凯恩本有希望胜出，却被对手抓住他与苏珊的绯闻而告败。凯恩一掷千金为苏珊建造歌剧院，苏珊在首场演出时怯场失态，李兰特因拒绝吹捧苏珊而遭解雇。日后，凯恩又为苏珊盖了一座豪华庄园。李兰特认为凯恩对这个世界绝望了，所以他建立了自己的君主专制领地。

苏珊在接受采访时谈到，自己对凯恩的印象是"他谁也不爱，只希望别人爱他，一切都得按他的意思去做。"当苏珊因为害怕上舞台而决心不再唱歌时，凯恩仍逼着她唱下去。他还不让苏珊离开寂寞的桑那都庄园，随意干涉苏珊和她的朋友交往。终于，苏珊毫不留恋地离开了他。

凯恩的管家回忆起凯恩的晚年生活："他是有点怪，可我善于和他相处。"当苏珊出走后，凯恩恼怒地捣毁了卧室中的一切东西，却留下了一颗内含风雪图像的水晶球。他步履沉重地走出卧室，吩咐管家不许再打开房门。从大厅走廊上的几面镜子里，重重叠叠地映出了凯恩一个又一个身影。

记者的采访结束了，所有被采访的对象都不知道"玫瑰花蕾"意味着什么。

工人们清理庄园，在焚烧垃圾时发现一副凯恩童年时玩过的滑雪板，商标上有几个已被磨损的字："玫瑰花蕾"。一个工人随手把它扔进了炉子。

庄园的铁门关上了，围墙上挂着一块告示牌："私人产业，禁止入内"。

〔影片鉴赏〕

奥逊·威尔斯导演《公民凯恩》时年仅25岁,在此以前,他已经因为在广播剧《星际大战》中制造了"火星人向地球宣战"的逼真效果而名扬全美国。《公民凯恩》是他的电影处女作,日后他又执导了多部影片,但由于种种原因均无太大影响。而《公民凯恩》却成为世界电影史上一块不可动摇的里程碑,正如巴赞所说:"即使奥逊·威尔斯只拍了这部《公民凯恩》,他仍有资格在为电影史庆功的凯旋门的最显赫地位上刻上他的名字。"

《公民凯恩》最重要的成功之处,在于对银幕艺术形象的把握和塑造中所体现出来的现代意识。

影片描述了凯恩跌宕起伏的一生,但没有对此作过多渲染,而是选择主人公不同寻常的命运遭际,凸现凯恩不同寻常的性格内涵。在凯恩的性格中,有一个贯穿其一生的基本点,那就是决不屈服于任何人的坚忍性。在童年时代玩耍时,他向雪人进攻大喊:"你打不倒我!"在竞选州长时,他被对手抓住私生活把柄,但宁肯失败也不愿退却。但是,凯恩的性格中又有着种种矛盾的侧面,直到影片结束,剧中负责调查凯恩秘密的记者以及看完影片的观众,仍对凯恩的性格感到难以把握。比如他反对自己作为大股东的公司剥削别人,被认为"其实就是一个共产党员",但他的独断专行又被视作一个法西斯;他渴望爱情,却又不断亲手毁掉了爱情。对此,奥逊·威尔斯的解释是:关于凯恩的真相究竟是怎样的,就像关于任何人的真相一样,只能根据有关他的说法的总和予以推测。在世界电影史上,塑造这样一个涉及人的内心世界的复杂性、给观众留有思考空间的人物形象,无论其本身意义和艺术魅力,都是具有首创性的。

凯恩的性格意义并不仅仅停留在对人物的表现上,他的形象实际上隐喻着整个美国,即一个被权力和财富支配着的、充满强烈占有欲的、充满历史矛盾的社会。美国是凯恩心中的信念,他口口声声自称:"我是一个美国人。"他爱上苏珊的原因,也是因为感到

"她是一个典型的普通美国女人"。美国造就了凯恩,凯恩体现了美国,凝聚在凯恩身上的正是美国社会的价值观念以及政治、经济、文化、道德等种种矛盾。该片原先的片名是《美国》,这一象征意义就更加明显了。

然而,凯恩毕竟又是一个普通人,凯恩的性格矛盾还包含着资本与人性之间的对立。资本扭曲了他的灵魂,把爱情仅仅看作是一种占有,因而他无法得到真正的爱情。但是,凯恩又无法彻底忘却这种情感,于是,他只能永远地痛苦,直到带着遗憾离开人世。凯恩在本质上是一个普通人,但在资本的旋涡中身不由己,被彻底异化了。正是在这一意义上,影片叙事具有深沉的哲理感。

导演将凯恩的性格内涵引向复杂化,把观众对凯恩的认识带入思考空间的剧情依托是有关"玫瑰花蕾"的悬念。悬念在传统的艺术创作中本来是一种情节手段,本片开始时也是这样,凯恩临终之前留下一个"玫瑰花蕾"的"哑谜",引起了人们的猜测。记者汤姆逊奉命调查,于是展开了影片的故事情节。一般来说,悬念总会随着情节的逐步展开得到解答,以体现情节的完整性。但《公民凯恩》并非如此,全片的悬念没有答案,因此,尽管悬念引出了情节,却不具备情节的意义。暧昧的"玫瑰花蕾"将凯恩的一生贯穿起来,有着一定的结构意味,但更主要的是它与凯恩的性格联系在一起,具有性格悬念的含义。一方面,剧中人通过这一悬念去探究凯恩的性格和思想,如伯恩斯坦认为"玫瑰花蕾"可能是凯恩失落的东西,汤姆逊认为是他没能得到的东西,而影片结尾出现的"玫瑰花蕾"乃是凯恩童年玩过的滑雪板上的商标。或许我们可以猜测,这就是凯恩临终前所挂念着的东西或"意义",那么,它显然暗示着凯恩内心念念不忘童年时代的纯真,代表着凯恩内心深处被利己主义所腐蚀但又与之对立的尚未泯灭的人性,正是它形成了凯恩的精神痛苦和复杂性格。另一方面,这一悬念也是凯恩性格内涵的象征,表现了导演对人的理解,即人是复杂的,甚至是矛盾的,旁人可以从各个侧面去理解他、认识他,却无法做出简单的、统一的结论,因为每个人的内心可能都隐藏着一个秘密的世界。本片最后一个镜头是一块写有"私人产业,禁止入内"的告示牌,分明隐喻

着这种意义。

这个"玫瑰花蕾"的悬念,同时又形成了一个多角度审视人物性格的结构形式,巧妙地展现了凯恩谜一般的性格中具体的侧面,在这个意义上说,导演对凯恩的表现又是非常清晰的。为探究"玫瑰花蕾"的含义,记者总共采访了五位与凯恩关系密切的人士,他们对凯恩的理解、认识和评价是互不相同的。在凯恩早年的经纪人塞切尔的眼中,他是一个"没有原则,对自己的行为不负责任的人";凯恩的同事伯恩斯坦讲述了他生气勃勃的奋斗精神;凯恩最亲密的老同学李兰特认为他才智卓越,但心中只有自己;凯恩的第二个妻子苏珊揭示了他对爱的追求和强烈的占有欲;凯恩的管家雷蒙则感到他是一个孤独和痛苦的人。他们五个人所看到的都是凯恩性格的一个侧面,既是真实的,又是片面的。但正是这不同甚至相互矛盾的多个侧面,使得银幕上的凯恩成为一个内涵丰富复杂、却又可以被具体把握的活生生的立体形象。

对凯恩形象的多视角表现,既体现了导演对人性、对生活的具有现代意义的思索和理解,也是一种现代叙事结构的创造。这种结构打破了时空顺序和以情节因果关系为线索的传统模式,将叙事按不同人的视角分割成若干片段加以重新组合。如李兰特为苏珊演出写剧评的事,在伯恩斯坦、李兰特和苏珊的回忆中都被提及,但各自的描述和认识是有所不同的。这种开放性的叙事结构既展示了生活本身的丰富和复杂,也符合生活的自然形态。

《公民凯恩》的现代性还表现在电影语言的创新。电影是镜头的艺术,其艺术表现力在于镜头的组合和镜头内部形象的配置中。蒙太奇展现的是一个被分解的空间结构,这种以分解为基础的空间组合既有丰富的表现力,同时也伴随着很强的假定性与主观性。《公民凯恩》有意识地追求镜头内部的完整空间,依靠这一空间中人物与人物、人物与环境之间的关系变化来实现电影的表意功能。这样,银幕时空便与摄影对象一样,更加接近现实生活本身的时空状态。同时,也使观众能够像生活中那样,在银幕上自由地寻找意义,而不像蒙太奇表意那样带有一定的强制性。在本片中,景深镜头、隐喻镜头、长镜头、运动摄影等技巧都得到了大胆尝试。

景深镜头是通过镜头空间中纵深结构的不同关系来实现表意功能的。本片有一个表现凯恩童年时代决定他人生转折的景深镜头：前景是塞切尔同凯恩母亲在屋里商谈财产委托事宜，后景是一扇窗户，透过窗户可以看见小凯恩在雪地上嬉雪撒野的情景。这个著名的景深镜头，既是一种客观的叙事，即对事实的描述，但前、后景中又存在着一种内在关系，表现了财富对凯恩纯真心灵的侵蚀。隐喻是本片另一个重要的表现方法，一方面来自于情节手段，如凯恩对苏珊演艺生涯的全力扶持，即隐喻着竞选失败后他对自己形象的重新塑造，另一方面又来自于镜头手段。隐喻曾是苏联蒙太奇学派对电影艺术的重大贡献，如爱森斯坦在《战舰波将金号》中运用三个不同姿势的石狮雕像，表现了人民的觉醒，但这种隐喻意义主要来自于镜头的组合，单个石狮并无这种含义。而《公民凯恩》则通过镜头内部的形象来传达隐喻。奥逊·威尔斯把白色看作是死亡的颜色，在影片中他始终大量运用白色，诸如飘着白雪图案的水晶球、小凯恩在雪野上玩耍、白色的雪橇、凯恩的两个妻子最初出现时穿着白衣裙等等，以此来隐喻凯恩失去的爱、天真和所有他想得到的东西。此外，那个时常在黑暗中隐现的仙境般的庄园，隐喻了凯恩既豪华又凄凉的生活世界。特别是暮年的凯恩，在苏珊离开后独自走过大厅的镜头，从一重重的镜子里叠映出他一重重的身影，向深处延伸。这是一个具有隐喻意义的景深镜头，隐喻着贯穿于他一生的倔强的自我意志，但又非常孤独。同时，这个镜头还隐喻着凯恩的性格内涵，由一个凯恩折射出无数个凯恩，他对着镜子里的身影，自己似乎也感到迷惑不解，甚至是痛苦。其实，这里隐喻的乃是凯恩被极度扭曲的心灵。

　　《公民凯恩》虽然突出长镜头内部的表意功能，但并不排斥蒙太奇手段。如凯恩和艾米丽在餐厅吃早餐的六个场景，苏珊在客厅里独自玩拼板游戏的四个场景，每个场景只是一段生活现象的纪录，但它们被组合成一个段落后就具备了新的含义：前者表达凯恩和艾米丽之间不可挽回的感情恶化；后者表现苏珊生活中日复一日、年复一年令人窒息的无聊和空虚，这就是蒙太奇表意功能的体现。但这一蒙太奇意义不是产生于镜头之间的间离，而是通过

镜头构成场景、场景构成段落体现出来的。段落组合的蒙太奇使镜头内部表意与组合表意结合在一起，扩大了电影叙事的表现力。

《公民凯恩》对电影语言的创新，不仅开创了一种被现代电影普遍运用的视觉化叙事技巧，而且体现了一种对电影的现代性认识：电影镜头既是客观纪录，同时又是一种带有主观性的艺术创造，因此电影要寻找客观真实和主观投射之间的契合点，以客观表现主观，在主观中展示客观，使两者有机地融为一体，形成一种综合表现力和整体形象，而不是互相抵消对方。《公民凯恩》在基本的镜头层次上，常常通过对场面的调度安排，表现编导的主观寓意。例如在苏珊寓所，凯恩与政敌罗杰斯两人正面交锋。画面中罗杰斯站在前景，凯恩处于后景，显示出罗杰斯有着迫使凯恩屈服的威力；相比之下，凯恩似乎陷入了无力反抗的境地。但紧接着的一个画面，镜头从相反方向拍摄，凯恩处在前景，罗杰斯位于后景，表明凯恩坚强的意志并没有被对手打垮。再接下来，凯恩处于画面中间，他左右两边是罗杰斯和苏珊，这一构图意味着他仍然能决定自己的选择。由此可见，导演的主观性描述完全融入场景再现之中。在影片的结构层次上，五个叙述人都带有强烈的主观成见甚至是偏见，但又符合生活的逻辑。凯恩是一个在主观性构架中建立起来的客观形象，这个形象的最后完成需要依靠观众的主动思索。

《公民凯恩》的艺术成就表明，它是一部具有历史转折意义的重要影片。20世纪40年代初，正是好莱坞戏剧电影发展的黄金时期，但业已露出了故步自封、盛极将衰的兆头。一方面，蒙太奇的功能被运用到极致而带来了叙事的虚假性；另一方面，好莱坞类型片日趋圆熟，虽迎合了观众的口味，但难以避免流于程式化的弊病。正是在这样的历史当口，奥逊·威尔斯以其大胆的创新接过电影艺术发展的接力棒，启动了传统电影向现代电影的发展历程。《公民凯恩》问世当年，仅获一项奥斯卡最佳剧本奖，或许那时候人们尚未意识到它的历史性贡献，后来人们对它的认识就越来越明朗了。自1952年以后，在历次国际性评选电影史最佳影片中，《公民凯恩》均列在前10名之内，被看作电影史上一部不朽的承前启后之作。

一江春水向东流

中国影片　1947年摄制
导演：蔡楚生、郑君里
主演：白　杨（饰素芬）
　　　陶　金（饰张忠良）
　　　舒绣文（饰王丽珍）
　　　上官云珠（饰何文艳）

〔影片梗概〕

上集《八年离乱》

"九一八"事变之后，东北三省沦陷，全国掀起抗日救国热潮。张忠良在上海顺和纱厂夜校进行抗日宣传，为东北义勇军组织募捐。他的爱国热情与聪明才华吸引了善良纯朴的纱厂女工素芬，两人很快由相恋而结婚。儿子出世之时正逢"七七"卢沟桥事变，抗日战争全面爆发，他俩便给儿子起名为"抗生"。

"八一三"事变上海遭到日军狂轰滥炸，张忠良报名参加战地救护队。不久，张忠良奉命随救护队撤离上海。临行前夜，老母亲在灯下为儿子赶缝丝绵背心，忠良与素芬靠在窗前话别。望着天上的一轮圆月，忠良深情地对妻子说："你记住，以后每逢月圆的时候，我一定在想念你们。"

张忠良走后，素芬和婆婆带着孩子逃难到家乡，但家乡也被日寇侵占了。忠良的弟弟忠民也是个热血青年，上山参加了抗日游击队。老百姓在日军的淫威下艰难度日，忠良的父亲代表乡亲出

面讲理,敌寇视为鼓动抗日,竟被活活吊死在树上!素芬含泪给忠良写信,嘱他永远铭记杀父之仇。

张忠良撤离上海后,先是险遭敌人枪杀,后又被俘受尽了凌辱。在押往宜昌的路上,他趁着夜色跳进河里总算虎口逃生。张忠良历经磨难来到大后方重庆,可在重庆却找不到容身之地,只能流落街头。他偶然拣到一张破报纸,发现战前认识的纱厂温经理的小姨子王丽珍,已成为当地有名的交际花。张忠良辗转找到王丽珍,被王丽珍安排在干爹庞浩公的大兴公司里任闲职。从此,张忠良走进一个纸醉金迷、廉耻丧尽的世界。一开始,张忠良还规规矩矩地准时上班签到,对周围的乌烟瘴气看不惯。渐渐地,他和那些不务正业的同事"打成一片"了,最后禁不住王丽珍的挑逗诱惑,一头扎进了她的怀抱。

素芬与婆婆、抗儿在家乡无法维持生计,又回到了上海。素芬靠帮佣洗衣服含辛茹苦支撑着这个家。就在张忠良与王丽珍苟合的那个夜晚,素芬望着圆圆的月亮思念远行的丈夫。忽然之间,乌云吞噬了月亮,骤降的狂风暴雨似乎要掀翻破旧的小屋!家里漏雨如注,老少三人相拥着在风雨中熬了一夜。老母亲叹息:"等到什么时候才能天亮啊?等到什么时候忠良才能回来啊?"

<p align="center">**下集《天亮前后》**</p>

在陪都重庆,张忠良与王丽珍同居,成了庞浩公的干儿子兼私人秘书。他整天出入社交聚会,周旋于商贾政客之间。在张、王"乔迁之喜"大宴宾客之时,恰有人给张忠良捎来两封发自上海的家信,张忠良还没来得及拆阅,王丽珍就过来盘问,他慌忙把信撕碎扔入窗外的河里。

素芬婆媳在死亡线上苦苦挣扎,她们栖身的难民收容所被日军司令部征用,又被迫流落街头。为了糊口,素芬婆媳带着抗儿冒险加入贩米行列,不料通过封锁线时被日军发现破绽,灭绝人性的日寇将老弱妇孺驱入冰冷的水沟受罚。

抗战终于胜利了。张忠良迫不及待随庞浩公赶回上海"接收敌产",准备大捞特捞一票。张忠良顺手牵羊,将汉奸温经理的纱

厂及太太何文艳一并收归己有,根本忘却还有妻儿老母在等着他。

素芬一家望眼欲穿,素芬满怀希望地对儿子说:"等爸爸回来了,我们就不用再受苦了。"可是,苦日子依旧无边无际。无奈之下,素芬来到温公馆做女佣,年幼的抗儿上街当卖报童。

"双十节"那天,温公馆里举行鸡尾酒会,素芬被留下伺候宾客。在舞会上,众人起哄要张忠良与王丽珍跳探戈舞,恰巧素芬送饮料进客厅,她蓦然听到"张忠良"三字顿时愣住了,定睛细看,这位油头粉面的"东家"果然是自己苦苦思念了八年的丈夫!素芬受此打击眩晕倒下,杯盘失手落地,举座哗然。王丽珍气急败坏地质问张忠良与这个女佣人是什么关系,张忠良面对结发妻子难以启齿。在王丽珍逼问下,素芬痛楚地道出真相,随即离开了温公馆。

老母亲不相信儿子会堕落成这个样子,闻讯赶来相见。张忠良嗫嚅着说:"我还以为你们不在人世了……"。王丽珍大吵大闹,逼他与素芬离婚,张忠良求饶不迭。素芬彻底绝望,跑到了黄浦江边。抗儿一路追寻,素芬有意支开儿子。等抗儿买烧饼回来,素芬已纵身跳入江中。她留下遗言:"抗儿长大了,要学叔叔的为人处事。"

"问君能有几多愁,恰似一江春水向东流。"川流不息的江水,似在诉说着这位善良女性的无尽哀怨……

〔影片鉴赏〕

电影是舶来品,要吸引观众就要考虑中国观众的接受心理和欣赏习惯。在中国电影界,蔡楚生是一位善于将电影艺术与民族文化融合在一起的著名导演,他编导的影片"叫座又叫好",如《渔光曲》当年曾连映 84 天,而《一江春水向东流》更创下连映 3 个月的新纪录。

受中国传统戏曲、小说的熏陶,中国观众养成了喜欢故事富于传奇色彩、情节大起大落、戏剧冲突激烈的审美习惯。中国文化看重人伦道德、看重家庭亲情的传统,亦使中国观众对家庭戏有更多的偏爱。《一江春水向东流》通过一个家庭的悲欢离合折射时代风

云和社会现实,引起观众强烈的共鸣。

《一江春水向东流》是一部"苦戏",借用了中国传统文学中常见的"遇人不淑"叙事类型:一对恩爱夫妻因战乱而分离,妻子含辛茹苦敬老抚幼,将所有希望寄予丈夫的归来;在外的丈夫却因种种诱惑渐入歧途,忘记糟糠之妻而变心;最后,离散夫妻意外重逢,丈夫的负义导致妻子悲愤绝望投江自尽。这个故事富有戏剧性,很符合中国观众的欣赏心理。但蔡楚生把这样一个故事置于抗日战争的大背景下,其意义远远超过一般化的"遇人不淑"俗套。本片将张忠良、素芬个人的命运与民族存亡、社会历史变迁结合起来,从小人物的遭遇中透视民族的苦难。素芬一家流离失所、家破人亡的结局,正是中国当年千千万万个家庭的缩影。素芬的悲愤绝望,也正是当年中国民众"盼胜利、想胜利,胜利来了一场梦"的失望情绪的反映。老百姓根本没想到,抗战胜利迎来的却是国民党政府"接收大员",他们厚颜无耻地乘机大发国难财,留给老百姓的仍是无边的黑暗。

抗战时期,有多少忧国忧民的热血青年胸怀报效祖国的雄心壮志,但黑暗的现实打破了他们的理想。在大后方污浊的环境下,有些人就此沉沦,为了苟活而出卖灵魂,张忠良便是一个典型。本片通过对这个人物的刻画,触及了旧中国的本质,体现了进步电影工作者对社会现实的冷峻反思,使影片具有深厚的历史感。1982年在意大利举行的"中国三四十年代电影回顾展"上,有外国评论家评价《一江春水向东流》是"中国第一部史诗性的电影,它的魅力已替中国电影写下重要的一页"。

本片塑造的人物非常成功。白杨饰演的素芬具有中国女性的传统美德,淳朴、贤惠、勤劳、坚韧、富于牺牲精神。在抗战八年的艰苦岁月里,素芬以柔弱的肩膀负起家庭重担,因为她时刻记得丈夫临行前自己的承诺:"我一定全心全意担好责任,等你胜利归来。"素芬也一直没有忘记丈夫临别时说的话:"等我们打了胜仗,做一个一等国的大国民,那不是比现在还要幸福吗?"正是这种希望的力量支撑着她忍辱负重,服侍婆母抚养幼儿,把一切希望寄托于和丈夫的团圆,幻想着熬过漫漫长夜后就不会再受苦了。但就

是这样一个善良的女性,却遭到了丈夫无情的抛弃,最后只能以死来抗争那个不公正的社会。编导对这个女性形象寄予深切的感情,她的悲剧命运深深赢得观众的同情。白杨以质朴自然的表演,赋予素芬外柔内刚的形象特征,展现了她对丈夫的思念、对儿子的疼爱、对婆婆的孝顺,尤其在传达人物内在情感方面十分细腻,很有心理深度,塑造了一个富有艺术魅力的银幕形象,给观众留下美好的印象。

张忠良的性格相当复杂,从一个投身抗战的爱国青年、一个孝敬母亲体贴妻子的好丈夫,蜕变成一个与政客奸商沆瀣一气的投机分子、一个冷酷绝情的现代"陈世美"。影片对这个人物的刻画非常真实,张忠良来到重庆后出现的演变,是污浊的环境和自身性格软弱共同作用的结果。演员陶金通过不少细节,微妙地展示了这种变化过程。例如张忠良第一天上班,八点钟之前就早早赶到公司,他拿起笔蘸了蘸墨水,抬头看一眼墙上的钟,认真地在签到簿上写下"八点";接着,他目睹其他同事明明迟到却心安理得地签上"八点整",觉得不可思议。他对王丽珍发牢骚:"我好像到了另外一个世界,在这个公司里,一点抗战空气也没有。"但后来随着对环境的适应,他开始见怪不怪,每天打着哈欠九点钟才上班,也漫不经心地签到"八点整",很快与同事们"打成一片"了。再如,影片中有张忠良两次理发的场面,第一次理发师给他理个"飞机头",他脸色有点不自在,赶紧用手抹平时髦发型;第二次则主动要求理发师"吹得越高越好"。透过这些细节,让观众看到张忠良在腐败环境影响下是逐步堕落的,这一过程使人信服。有一次张忠良酒后吐真言:"家庭、父母、兄弟、爱情,什么希望、理想,一切的一切都没有了,我早已是个活死人了。我早就觉得有个东西在征服我,我快要抵制不住了。也许有一天,我会变得连我自己都不知道我是谁了!"这段话流露出张忠良内心对罪恶的诱惑不是没有抵制的,但最终他还是没能抵挡黑暗环境的强力腐蚀而被吞噬了。对于堕落后的张忠良,编导并未做概念化处理,陶金的表演分寸感也掌握得很准确。在张忠良与素芬意外相遇这场高潮戏中,陶金表现出人物复杂矛盾的心理状态:突然看见结发妻子时的惊讶、面对王丽珍

责问时的尴尬，通过表情和动作真实展现了张忠良在堕落的灵魂深处尚存有一丝未泯的良心。但这一丝良心最终还是屈服于眼前的既得利益，他不敢去挽留素芬而是低声下气地向王丽珍求饶。陶金的表演一气呵成，使张忠良这个人物形象不显得平面化。

影片对其他反面人物的塑造也可圈可点。如王丽珍、何文艳都是生活糜烂、毫无廉耻心的女性，但两者的形象绝无雷同化。王丽珍作为张忠良的"抗战夫人"，自认为张忠良拥有的一切都是她赐予的，因而在张忠良面前俨然以"救世主"自居，动不动拉出"干爹"相威胁，既霸道又蛮横。何文艳原是汉奸太太，拉住张忠良就如抓到救命稻草，她对张忠良百般讨好顺从，甘愿做他的"秘密夫人"，甚至把丈夫留下的财产也交给张忠良保管。这两个女人本质相似但银幕形象截然不同，舒绣文和上官云珠将这两个人物演得活灵活现。

蔡楚生在叙事手法上借鉴传统章回小说，通过一个家庭浓缩众多人物关系，故事结构完整，情节环环相扣，最后引出戏剧性高潮。全片以张忠良与素芬在两个不同时空中的遭遇为叙事线索，描绘他俩在抗战八年间不同的人生轨迹，将镜头伸向大后方与沦陷区的各个层面，展示日本侵略者灭绝人性的暴行、国民党政府的腐败、城乡老百姓水深火热的生活。与此同时，本片还隐晦曲折地表现了以张忠民为代表的抗日力量，折射出抗战时期中国的光明面，编导采用现实主义创作方法为抗战前后的中国社会留下了真实的写照。

本片的艺术感染力离不开电影技巧的成功运用，尤其体现在平行蒙太奇与对比蒙太奇两个方面。纵观全片，张忠良与素芬相隔千山万水的不同境遇及心态，就是通过一组组平行蒙太奇镜头加以表现的。例如，在同一轮月亮底下，张忠良抵挡不住色相诱惑投入王丽珍的怀抱，素芬却抱着儿子仰望明月思念丈夫；当张忠良与王丽珍为乔迁之喜翩翩起舞时，素芬母子三人被日本鬼子用刺刀赶入冰冷的水沟苦熬冬夜；当张忠良与王丽珍双双出入重庆的酒楼时，妻儿老母流落在上海街头忍饥挨饿……这些对比镜头的运用，大大强化了情感冲击力。此外，本片对空镜头的运用也很到

位,片中多次出现江水与圆月的空镜头画面,它们不仅仅是自然物象,还具有抒情表意功能。在片头片尾相呼应的古典诗词"问君能有几多愁,恰似一江春水向东流",凸现了滔滔江水的象征意义。月亮的频频出现同样体现编导的匠心,让月亮隐含不同的寓意。蔡楚生娴熟运用中国传统文学"借景寓情"的手法,使自然物象与人物情感融为一体,达到情景交融的诗意效果。

《一江春水向东流》当年曾引起极大轰动,据1948年1月11日《正言报》报道,该片在三个月内观众达到712847人次,创下中国电影上座率的最高记录。进步影评家一致推崇,赞之为"插在战后中国电影发展途程上的一支指路标"。在半个多世纪过后的今天,我们依然为这部力作反映生活的深度与广度受到震撼,为其突出的艺术成就折服。1998年,英国国家影视资料保存中心评选出"全球360部经典影片",中国有5部影片入选,《一江春水向东流》是其中之一,作为中国电影史上的里程碑,它是当之无愧的。

罗生门

日本影片　1951年摄制
导演：黑泽明
主演：三船敏郎（饰多襄丸）

〔影片梗概〕

　　暴雨如注，雨帘迷蒙。
　　砍柴人、行脚僧和打杂的三个过路人在一座名为"罗生门"的庙堂里避雨。为了解闷，谈论起新近发生的一桩凶杀案。
　　砍柴人回忆说，三天前，他掮着斧头进山，在山林中见到一些可疑物件，随后发现了一具武士尸体！吓得他狂奔着去报案，到纠察使署接受审讯。同时被审讯的还有行脚僧，因为他曾在山路上见过那武士一面。
　　他俩在堂上听到强盗多襄丸亲口供词，供认是自己把武士杀死的。那天多襄丸正躺在树下乘凉，看见武士带着妻子路过，恰巧一阵轻风撩起那女人的面纱，惊鸿一瞥起了歹念，决意将那女人据为己有。于是，多襄丸与武士展开了决斗，在格斗中将武士杀死。
　　这时镜头又回到庙里，三个过路人继续议论这件蹊跷事。行脚僧说，在纠察使署他听见武士妻子真砂对事件的陈述，她的说法与多襄丸截然不同。真砂供认是她不小心将丈夫误杀的。当强盗粗暴蹂躏真砂扬长而去后，她面对着眼睛里射出鄙视和冷酷目光的丈夫，不禁感到一阵害怕，遂拿起短刀拖着晃晃悠悠的身体恳求丈夫原谅，不料在惊恐中失手刺死了丈夫。

雨下得更大了。三个过路人依旧滞留在石板台基上。

行脚僧回忆说,在纠察使署堂前,他还听到了武士亡魂对这件事的陈述,是借巫婆之口说出来的。武士的说法是,他目睹强盗强暴自己的妻子后,妻子竟然露出欣喜之色,顿时感到万念俱灰。待两人离去后,一切复归平静,森林中弥漫着阴沉沉的肃杀之气。于是,武士拿起短刀朝自己的胸膛猛力一刺,摇摇晃晃地倒了下去。

雨依然在下。庙里的气氛愈加阴森起来,三人皆露出不安的神色。突然间,席地而坐的砍柴人大叫起来:"不对!不对!那汉子胸口上并没有插着什么短刀!那汉子是叫长刀给刺死的!"最后砍柴人终于说出了事情的真相。

雨仍在下着。三个人坐在石板台基上,沉默相对。

忽然传来婴儿响亮的哭声!三人循着声音找去,发现了一个被遗弃的婴儿。打杂的心狠手辣,剥下婴儿身上的衣服迅速离开。行脚僧抱着婴儿,无奈地站在台阶上。

此刻雨渐渐停了。砍柴人决意收养这个弃儿,便从行脚僧手中接过那婴孩,面带微笑地抱着他回家去了。

行脚僧站在罗生门前,远远地目送着……

〔影片鉴赏〕

《罗生门》这部影片是根据文学作品改编的,分别取材于日本著名小说家芥川龙之介写的《筱竹丛中》的三个故事及另一部小说《罗生门》的一个故事。与一般戏剧式电影不同的是,《罗生门》叙述故事的方式非常独特,全片围绕"武士被杀"这一事件,先后出现四个角色的叙述,共有五种相互矛盾的说法,因而假定性很强。这桩凶杀案中最为关键的"凶手"是谁,构成了全片的总悬念。围绕这个悬念,影片安排了两条线索:一条线索是采用现在时态的叙述,通过砍柴人、打杂的、行脚僧三个过路人在庙里躲雨,议论三天前在当地发生的这桩凶杀案;另一条线索是采用过去时态的叙述,画面用生动的视觉形象,一一再现叙述者所说的内容。这两条线索采用相互交织的剪辑方式,形成多时空交叉结构。从叙事层面

看,导演没有按照类型片的模式表述情节,诸如调查案情、查明真相、抓获凶手等等,而是采用多视角叙述方式,让这些互为矛盾的说法显出荒唐的意味甚至带有荒谬色彩。然而从写意层面看,却是很有逻辑性的。这种从多个侧面对某一事件进行开放式表现的构思方法,能将复杂人生蕴涵的多重含义揭示得淋漓尽致,导演想深入探讨的人性主题便藏在这里。

表现人性是黑泽明电影的一贯主题,他擅长在各种情境中运用典型人物形象揭示人性中蕴藏的善与恶,以及善恶交织的状况,最后表达对美好人性的肯定。例如,在《罗生门》中尽管有将近四分之三的叙述充满令人压抑、忐忑不安的气氛,但在最后一刻却是一个光明的结局,叙述调子变得分外明朗乐观,这一"突转"手法的运用,表明黑泽明不是按照情节本身的逻辑发展而结尾的,乃是刻意加进去的,显然这属于艺术家主观倾向的表达,是站在一种主观立场叙事的结果。按亚里士多德的话来说,是"按照人所应当有的样子描写"。因为从叙事节奏来看,这部影片的结尾应该笼罩在悲观的气氛中,然而"婴儿啼哭"打破了这一气氛,随后的叙事开始向光明面转化。因此,"婴儿出现"是一个具有象征意象的段落,哭声意味着黑暗中的一丝希望。砍柴人毅然收养弃婴的行为,更是将这一倾向性表达得异常明显,显示了黑泽明作为艺术家对待人生的积极态度。在结尾部分,黑泽明遵从并按照大众对人生持有的永恒信念,以乐观的态度表达了自己对人性的看法:人性中尽管善恶交织,但善总是更有力量。这一结论非常符合人类对自身的看法,表达了艺术追求昂扬向上的主题。这种以乐观积极的态度看待生活、看待艺术,在电影作品中充分肯定人的生存价值和人生意义的理念,构成黑泽明重要的电影思想,可以将之归结为结尾的"明天"寓意。不管影片的开头如何低沉,中间的剧情如何消极悲观,反映历史也好,反映现实也好,影片的结尾总是对未来充满赞美和期待,这一点在黑泽明的艺术思维中表现得十分突出,也是体现其哲理意义最为感动人心的地方。"明天"的表意成为黑泽明乐观哲学的重要组成部分,也是理解黑泽明电影艺术的一把钥匙。从本片来看,黑泽明描绘了真实的人生,采取忠于现实的态度,最

后对现实人生抱以美好的期待,使原本灰暗悲观的情节流露出积极向上的意蕴。这一构思方法已成为一条可贵的创作原则,这一原则表现了艺术家的责任感,实质是一种理想情结的张扬。

直接从文学作品中汲取电影创作的素材和灵感,这是黑泽明创作风格的突出特点。尽管作家已经提供了一个现成的叙事蓝本,但电影艺术却要求导演进行某种程度的再创造。黑泽明在《罗生门》中体现独创性的地方在于他对事件的表述以及对主题的认识,由叙述人的心灵世界充满复杂因素的阴影,扩展为挖掘复杂因素中仍旧具有某些单纯明朗的东西。具体地说,表现在以下几个方面。首先是确立以人为中心的叙事观念,黑泽明在创作中一贯坚守以人的故事为出发点的态度,他尽管也将物作为描写对象,但对人的兴趣始终是第一位的。而且黑泽明对人的刻画,是在深谙人性基础上进行的,所以他的电影向来以生动的人物形象吸引观众。文学对人的描绘是比较彻底的,黑泽明研究了文学的方法,注意塑造有灵魂、有性格的人。他偏爱刻画有理想追求的人、逐步成长的人、有所觉悟的人,这些具有"向上"特征的人物形象成为黑泽明电影的主角。"一个人要有志向",这便是黑泽明对人物形象的基本定位,即使在《罗生门》这部片子中,虽然其主题内容相当复杂暧昧,但黑泽明设计了砍柴人收养婴儿这一具有象征意义的结尾,体现了严肃艺术家的良知。

不少评论家认为黑泽明喜欢从理性出发,研究人在各种境遇下的可能反应,并将他的导演方法比喻为"在试验管里做实验"。这些说法确实有一定的道理,黑泽明探讨人性的目的在于诠释人生,承认和接受人性的弱点,歌颂人性的优点,并在此基础上探讨完善人性的可能性。黑泽明的实验过程是充满激情的,电影语言异常生动,毫不机械呆板,充满了"形象大于思想"的艺术魅力。他塑造的很多人物形象,其思想内涵具有"说不尽的哈姆雷特"那样的审美吸引力。例如,评论家对《罗生门》主题的理解就产生了多种看法,持传统观念者解释为"表现人性的迷失与复苏";持现代观念者则认为揭示出"人性的难以沟通与相互信任"。之所以如此,是由于黑泽明对这些人物的把握不是从抽象概念出发,而是从具

体情境出发的缘故，这也使得黑泽明的电影烙有"实验"色彩的风格标记。在黑泽明的影片里，正面人物往往被放置在生动有趣的情节中，正面人物的周围大都是一些企图阻挠正面人物行动或抱有怀疑态度的人，这些反面人物同样被刻画得十分精彩，没有概念化痕迹。尽管黑泽明创作中存在诸多理性因素，却并不妨碍他在影片里生动形象地加以表达。黑泽明电影中所表现出来的艺术性与审美趣味是极其鲜明的，令人难忘的。如果进一步探究其中的原因，是因为黑泽明在"肯定人性"这一大前提之下采用形象思维的方法，他并不是从概念出发来诠释某种哲学命题，而是从现实出发，描绘不同遭遇境况下的丰富人生。大凡单纯的人，往往具有一目了然的明确性；复杂的人则具有模糊难辨的特点，从中表现出黑泽明对人生的看法，既非一味的乐观，也非一味的悲观，而是多种成分交织融合，充满了复杂的感情。例如，《罗生门》在某些情境中人性善的成分占上风，表现出明朗的调子；在某些情境中人性恶的成分居多，充满了各种矛盾和选择。

由于电影是一门后起的年轻艺术，缺乏源远流长的欣赏和评论的根基，也不像文学作品那样可以反复阅读、细细体味，而是大众化特点十分突出的视听艺术。为此，黑泽明充分考虑电影观众在欣赏与理解方面的要求，使银幕形象及主题在表达上具有鲜明的特征，即使内容复杂的影片也尽量叙述得通俗易懂，力戒生硬与晦涩。此中奥秘在于黑泽明把作为艺术家的主观意图蕴藏于事件中，蕴藏在细节中，而不直露地表白出来。这种通过人物、事件、场面自然流露思想倾向的方法是黑格尔提倡的，黑泽明很好领会了此中真谛。

在艺术表现形式方面，黑泽明力求雅俗共赏，十分讲究影像动作的表现力。他的作品剪辑流畅，镜头组合参照舞蹈节奏、音乐节奏的意识非常突出。黑泽明尤其擅长营造故事情境所需要的特定气氛，精心设计渲染特定气氛的背景音乐，充分展示电影造型的运动特性。例如"砍柴人进山"这个著名段落，摄影机从拍摄树林间阳光闪烁这一远景画面开始，此后不断变换镜头的角度、速度和方向，运用跟拍、仰拍、平行移动、快速移动等运动镜头和固定镜头组

接,给人流畅的视觉美感享受。其中用摄影机拍摄阳光闪烁的远景镜头和拍摄人物在山林间奔跑的段落更是为人称道不已,被形容为"摄影机初进山林"。又如影片中一些构思巧妙的表意性隐喻影像,"暴雨"象征社会暗角的邪恶势力;"山林"既是案发现场,又是十分隐蔽的地方,暗示导致人性堕落的场所;"罗生门"虽然是一座庙宇的名称,实际上还是一种恶劣环境且充满饥荒、灾荒、偷盗的象征。

黑泽明追求雅俗共赏的电影意识还体现在对情节的高度重视,把握紧张、悬念、滑稽等因素传达的艺术效果。若上升到抽象层面来看,便是在电影艺术中重视"时间"的巧妙运用。时间对于艺术而言,其重要性是不言而喻的。黑泽明的大部分影片遵循正常时间的"顺叙"方式,故事在短时间里展开,很快进入发展阶段。而少部分影片则采用了"扭曲时间"的方法,如《罗生门》中闪回手法的运用。在巧妙运用时间这一因素上,悬念的设置也与当时流行的好莱坞模式有所不同,是从事件发生之后而不是从事件刚发生的时间开始叙述的,让观众产生某种期待,然后再用对白或回溯的手法交代事件起因,含有一种追忆的成分。此外,还有对比蒙太奇手法的频繁运用,如本片中几个突出的地方所表现出来的电影思维。在创造节奏方面,剪辑时采用运动场面与静态场面的对比方法,如奔跑镜头(动)与审讯场面(静)的组接;又如"林中格斗"这个段落中演员的表演,采用进与退、快与慢、强与弱等对比性处理。在创造思想方面,本片在大部分时空里的叙述充满了令人压抑的气氛和不安,结尾调子突然明朗起来,这一现实叙述与象征叙述的组接,有力地表达了电影的主题。在创造运动方面,黑泽明注意发挥摄影机的灵活性能,使它突破某些视点的限制,往往在短短几分钟时间内,显示出灵活的变化态势,成为人的眼睛那般具有自由、随意的特点,使摄影传达的视觉艺术效果丰富多彩。

在如何运用时间方面,有一个十分重要的问题是需要讲究情境的营造安排。黑泽明在本片中选择的情境均十分典型,扩展来看,黑泽明喜欢选择反映人生各个重要阶段且带有典型性的题材事件,如乱世、抉择、格斗、危急关头、临死之前、贫穷、探险、心理障

碍、战争及战后如何面对伤害等等,这些生活遭遇是普通人经常面对的。黑泽明表现这些事件的形式是多种多样的,其基本原则是以观赏性作为基本出发点。譬如,从艺术需要的情感表现而言,黑泽明喜欢选择以男人作为载体,抒发他们的豪气、友情以及其他欢乐与痛苦混合的感情,同时连带表现女人以及由女人带给男人的各种感情,尤其是男女之间的复杂感情。从总体来看,黑泽明热衷于对男子汉力量、品格、人格的刻画,这是体现其银幕壮美风格的重要因素。

从黑泽明的本意来说,《罗生门》的拍摄带有一定的探索意义,即探索电影画面的表现力。这个目标是现实性的,同时也充满了艰难。因为电影发展到20世纪40年代末,已经积累了丰富的内容叙述和语言表达技巧,形式上的探索也日渐深入和丰富,许多后来被称为大师的创作努力也取得了成功的经验。例如欧洲"先锋派"在艺术电影领域探索通过光影的运动来传达视觉美感,卓别林在喜剧片领域探索表演艺术的魅力,希区柯克在悬念片领域探索电影表现技巧,罗西里尼、德西卡等人在纪实电影领域探索电影真实美学的精神等等。要在他们的基础上超越往前再走一步,是相当困难然而也是富有挑战性的,这需要具有独创精神的人。黑泽明恰是具备这种独创精神的艺术家,由于他的杰出努力,不仅使《罗生门》在1951年荣获威尼斯国际电影节金狮奖和美国奥斯卡最佳外语片奖,成为世界电影史上的一部精品;同时,也使黑泽明在国际影坛上开始享有越来越大的声誉。

雨中曲

美国影片 1952年摄制

导演：金·凯利、斯坦利·多南
主演：金·凯利（饰洛克）
　　　　琼·哈根（饰莱蒙）
　　　　戴比·雷诺兹（饰凯茜）

〔影片梗概〕

　　1927年，无声电影的黄金岁月。风度翩翩的大明星洛克偕金发艳星莱蒙出席首映式，受到万千影迷狂热欢迎。在观众心目中，他俩是一对伟大的银幕情侣。新片首映大获成功，洛克与莱蒙登台谢幕。洛克妙语如珠，有意让莱蒙插不上嘴，因为这个拥有漂亮脸蛋的女明星，偏偏生就一副尖厉似猫叫的怪嗓门。

　　制片人在家中举办沙龙，向各界名流展示一段刚试验成功的有声电影，来宾们被镇住了。余兴节目是一场歌舞表演，只见蛋糕彩车中忽地钻出了领舞的凯茜，她打扮成可爱的小兔子模样。洛克含情脉脉地注视着凯茜，引起莱蒙妒火中烧。

　　为抢占有声片市场，制片人决定中断默片摄制，改拍有声片。这个突如其来的消息引起摄制组人心波动。为壮大拍摄阵容，洛克提议让能歌善舞的凯茜加盟。这么一来，他俩就成了朝夕相处的同事。洛克领着凯茜参观公司的摄影棚，在一堂人工制造的"海滩美景"中，洛克乘机求爱，凯茜犹豫不决。

　　有声片《决斗骑士》正式开拍了。为消除噪声，笨重的摄影机

被移入隔音间。导演下令"开麦拉",莱蒙装腔作调地开始表演,但因麦克风位置较远,连半句台词也未录下。导演灵机一动,将麦克风移放到莱蒙的衣襟内。当导演第二次下令开拍时,耳边却传来一阵犹如擂鼓的声响!原来麦克风贴近莱蒙胸口,致使心跳声盖过了台词。足足折腾了许久,洛克与莱蒙主演的第一部有声片才勉强完工。首映那天,导演陪着制片人忐忑不安地关注观众的反应。银幕上出现了一连串失真的音响:洛克走路声仿佛跺脚,两人接吻声令人肉麻,更使人难以卒听的是莱蒙那酷似猫叫的独白。观众席上不断爆发哄堂大笑,这部爱情片竟变成了一出令人喷饭的闹剧。

首映失败,洛克情绪十分低落。凯茜雨夜造访,鼓励他重新振作起来。谈着谈着,聪明的凯茜想出了改拍音乐片的点子,将《决斗骑士》改编为歌舞片《舞蹈骑士》。洛克想到莱蒙的嗓子无法胜任,不禁又犯了愁。凯茜慷慨表示愿为电影艺术作出牺牲,隐姓埋名甘当配音演员。送走志同道合的朋友,洛克沉浸在创作的喜悦与凯茜无比珍贵的友情之中。他情不自禁地撑一把雨伞,冒着倾盆大雨在街上手舞足蹈地唱起了《雨中曲》……

录音棚里,凯茜尽心尽力替莱蒙配音,配得天衣无缝,使莱蒙的银幕形象大为改观。洛克深为凯茜的敬业品格而感动,忍不住吻了她。莱蒙恰巧撞见,充满妒意地向凯茜发脾气。她大言不惭的举止引起众人反感,连制片人也意识到是该淘汰这位不知趣的落伍明星了。

经过加工配音的《舞蹈骑士》再次献映。这一回观众被征服了,纷纷赞赏女主角的音色纯真甜美。谢幕之时,盛气凌人的莱蒙根本不把配音功臣凯茜放在眼里,为了出风头,她迫不及待地在台上向观众开口说话。观众一听莱蒙那种怪腔怪调,开始起哄。莱蒙顿时陷入窘境,赶紧退至后台求援。洛克与制片人趁机策划,安排凯茜藏在二道幕后面代替莱蒙演唱,而让莱蒙站在前台对着麦克风只动嘴不出声。在乐队伴奏下,莱蒙假模假样地唱起了《雨中曲》。这时,洛克等人心照不宣,在后台一齐动手拉起了二道幕,让这出双簧表演的真相在观众面前暴露无遗。观众们笑得前仰后

合，莱蒙羞得无地自容，狼狈地溜下台去。洛克冲上前台，向全场观众大声宣布"这位凯茜小姐才是真正的明星！"观众席上立刻响起经久不息的掌声。

洛克与凯茜热烈拥吻的特写镜头，同《雨中曲》巨幅海报叠在了一起……

〔影片鉴赏〕

《雨中曲》从1952年公映以来，先是跃居当年美国十佳影片之列，随后就进入世界100部名片排行榜；1989年美国国会图书馆公布首批25部国宝级影片时，它又获得此项殊荣。特别值得一提的是，本片还被美国高等院校列为大学生选修电影史课程的必读片目。《雨中曲》的题材来源于第七艺术自身，编导根据1927年前后好莱坞在无声电影向有声电影过渡时期发生的种种轶闻，提炼出一系列戏剧性纠葛。如果撇开影片中的歌舞成分及喜剧夸张，便可发现基本情节与重要细节均还原了有关电影史实。换句话说，《雨中曲》所传播的信息有不少属于真实的电影史知识，能让青年学生从中获得电影早期历史的感性认识。

《雨中曲》所对应的电影史实，主要体现在以下三个方面：

首先，本片真实反映了有声电影问世之际的影坛状况。电影史最初三十年是无声电影的黄金岁月，造就了大批狂热的观众，他们宽容地对待"伟大的哑巴"，将默片明星视作完美无缺的偶像。然而，默片先天不足的缺陷毕竟会妨碍这门新兴艺术进入艺术的殿堂。编导为此安排凯茜出场，让凯茜代表戏剧界向无声电影发难，她认为像洛克、莱蒙这样的默片明星"只不过是银幕上虚幻的影子"。这种"影子说"虽然刺耳，倒也引起男主角洛克扪心自问。随着剧情发展，洛克开始鼓动凯茜下海从影。最后，凯茜不仅成为洛克的亲密同行，为他的新片效力，还同洛克结为伉俪，从而象征了有声电影与姊妹艺术戏剧之间的"联姻"。

其次，《雨中曲》表现了有声电影给好莱坞演艺圈造成的冲击。从技术角度而言，有声电影早在20世纪20年代初便已诞生，但一

直停留在实验室及制片人的沙龙之中。直至1927年秋,华纳兄弟公司率先推出第一部有声片《爵士歌王》,这才引起好莱坞其他公司纷纷仿效,竞相投拍有声电影以抢占放映市场。但有声电影的问世并非皆大欢喜的事,尤其对那些习惯于拍摄默片的从业人员直接构成了利害冲突。如果说,电影导演改弦更张尝试有声片摄制尚不难适应的话,那么,对某些先天条件不足的默片演员便意味着失业的威胁。事实上,《雨中曲》所表现的女明星莱蒙的遭遇相当具有代表性,当年好莱坞确实有不少默片演员因受自身嗓音、方言的局限不能适应有声片而遭无情淘汰。即便像洛克这样的聪明人,也是通过语言训练、改拍歌舞片等多种途径,才如履薄冰般地度过有声片问世之初这一段艰难的转型期。

最后,《雨中曲》生动再现了早期有声片摄制的内幕,让观众领略电影录音工艺的奥妙。早期有声片采用同步录音,由于录音设备简陋且缺乏经验,电影制作者往往弄巧成拙。《雨中曲》里有一场戏,通过洛克、莱蒙实拍《决斗骑士》的反复折腾,绘声绘色地反映了同步录音带来的诸多不便:摄影机必须"躲进"防噪声的隔音室,完全丧失推拉摇移的运动功能;演员必须凑着麦克风讲台词,造成场面调度十分呆板;至于音响、音质的调控,也很难达到逼真程度。凡此种种,有助于让现代观众了解电影史上所谓"百分之百有声片"的出笼经历了何等幼稚、原始的起步阶段。我们可以推想,在讲授电影课程的课堂上,教师倘要讲清楚同步录音的原理恐怕要花费不少口舌,但只要观摩一遍《雨中曲》,便能让学生形象化地掌握同步录音的特点。除此之外,《雨中曲》还顺理成章地介绍了后期配音工艺,这是由凯茜代替莱蒙在录音棚里配音的情节引申而来的,两相对照,自然而然地展示出同期录音与后期配音的区别。当观众看完《雨中曲》之后,无形中等于浏览了电影史的一章,对默片盛极而衰、有声片迅速崛起的史实可以略知大概。

《雨中曲》是好莱坞规模最大的米高梅公司出品的,全片基调明朗乐观,洋溢着一种浓重的怀旧情绪。本片对好莱坞历史上"制片人专权"这一事实有所回避,淡化了制片人同电影艺术家之间存在的频繁冲突。《雨中曲》里那位制片人的戏并不多,在某些场合

虽然表现了他的颐指气使,但这种小冲突往往被一笔带过,其面貌并不可憎。尤其是面对莱蒙这么个缺乏自知之明的落伍明星,制片人与洛克配合默契,让莱蒙当众出尽洋相。总之,《雨中曲》所设置的矛盾冲突小心翼翼地绕开制片人专权现象,将制片人与艺术家之间的关系粉饰为一种同舟共济、其乐融融的和谐关系,这便多少损害了影片具有的信史价值。正如美国影评人士尖锐批评的那样,"《雨中曲》是旧式好莱坞影片逃避现实达到极致的最后一批典型之一。上映之时,它所表现的垄断性制片公司体制已趋死亡"。

《雨中曲》兼具喜剧片与歌舞片的样式特征,这两种类型片原本就是好莱坞的拿手好戏,两者同冶一炉,更使得本片的娱乐性与观赏性大为增强。从喜剧角度来看,莱蒙无疑是重点嘲讽的对象。编导自始至终抓住莱蒙的生理弱点加以夸张,由此构成一连串喜剧性冲突。当莱蒙在影片开头露面之后,老是捕捉不到开口说话的机会,而一旦她开口说话,这个悬念式噱头不攻自破,原来造物主在赋予她一个漂亮脸蛋的同时,又偏偏给了她一副刺耳难听的嗓子。在默片年代,银幕上的莱蒙尚能掩饰其嗓门缺陷,但有声电影问世后,这一致命伤便再也无法维持下去。于是,在莱蒙与洛克、凯茜之间就产生了爱情与职业的双重冲突。莱蒙被编导刻画为一个自私愚蠢、虚荣浅薄的人物,集假丑恶于一身;凯茜则被塑造为真善美的化身,不仅温柔聪明,多才多艺,且富有敬业精神。在情节设计上,编导对两位女主人公的褒贬是通过洛克选择意中人来体现的。洛克并非见异思迁者,影片一开始就对洛克有意与莱蒙保持距离的微妙关系作了铺垫。当洛克向影迷回顾自己的经历时,编导让他说过一句点题的话"我一生遵循的准则是人的尊严",在洛克心目中,"人的尊严"意味着既要自尊自重,又应尊重他人。可莱蒙恰恰做不到这两条,她既无自知之明,又对帮助她配音的幕后功臣凯茜肆意污辱,结果落得个众叛亲离的下场,也促成了洛克与凯茜这对有情人终成眷属。好莱坞影片习惯以大团圆结尾,往往表达某种为公众乐于接受的价值取向,《雨中曲》所贯穿的比较浅显的道德主题,再次验证了好莱坞产品老少咸宜、雅俗共赏的典型特色。

《雨中曲》与常规喜剧片有所不同。常规喜剧片大多离不开喜剧明星的支撑,而领衔主演《雨中曲》的几位演员都不是专门演喜剧的。因此,本片的笑料噱头大部分来自编导构筑的喜剧规定情景,并不过多依赖演员表演来搞笑。在《雨中曲》里,电影摄影棚这一特殊空间成了编导挖掘笑料的一个富矿,既满足广大影迷窥探摄影棚里电影拍摄奥秘的好奇心,又相当有趣地普及了有关默片、有声片制作的常识。如有一场戏表现莱蒙醋劲大发,在摄影棚里与洛克怄气吵嘴。由于他俩拍的是默片,因而莱蒙与洛克"假戏假作",一边按剧情规定在镜头前表演角色之间如胶似漆的亲昵情状,一边却压低嗓门互相责骂。这个言行相悖的噱头颇有喜剧效果,也符合默片拍摄的工作状态。又如莱蒙第一次拍摄有声片,营造出更加淋漓尽致的喜剧氛围。编导在这里运用重复技巧,四次采取同样的场面调度,一而再、再而三地围绕录音麦克风的摆放位置,制造了一连串笑料。当麦克风被安置在莱蒙的衣襟内,突然传出放大数倍犹如敲鼓般的心跳声! 这一细节既出人意料,又合乎情理地夸张了同步录音带来的纰漏,令观众忍俊不禁。

歌舞片一向被视作好莱坞的拳头产品,好莱坞歌舞片传统几乎是伴随有声电影问世而发端的。当华纳公司于1927年推出《爵士歌王》后,好莱坞其他公司立即步其后尘,从百老汇大量引进音乐创作、表演方面的人才。据统计,仅1929年好莱坞就投拍了57部音乐片和90部带歌唱的影片,以此吸引人们的兴趣。从歌舞片自身发展来考察,呈现"先歌后舞"的轨迹,直到1933年摄制《第42号大街》,舞蹈成分才大规模地出现在影片中。到了20世纪40年代后期,好莱坞开始出现一种更为成熟的"整体戏剧性歌舞片",使故事情节与音乐舞蹈融为一体地展现在银幕上,它所产生的综合魅力远远超过一般故事片加唱或单纯凑趣的载歌载舞。这个时期亦是好莱坞歌舞片的巅峰年代,明星荟萃,佳片迭出,几乎每年都要出品一部巨片,且大半出自米高梅公司一个以制片人命名的"弗里德班底"。这个摄制班子汇集了经验丰富的电影编导以及舞蹈设计、作曲家等行家里手,他们常年合作,发挥各自的专业优势。《雨中曲》正是弗里德班底的一部杰出代表作。

克拉考尔认为，"歌舞片的故事发展线索总是既简单明了到足以防止影片消解为一场歌舞或杂耍演出，又不简单明了到足以使影片像一出喜剧或一出充满了各种枝蔓的轻松歌剧那样首尾一贯。"的确，歌舞片的创作要领就在于妥善协调情节元素与歌舞元素之间的关系。一方面要从情节发展中有机地引出歌舞表演，不能让歌舞表演游离于情节系统之外，丧失必要的戏剧性张力；另一方面又应承认歌舞表演具有相对独立的观赏价值，以满足观众对歌舞片的审美期待。因而，情节元素与歌舞元素往往呈某种若即若离的胶着状态，构成了歌舞片的样式特征。在《雨中曲》里总共安排了十段歌舞表演，长短不一，各具特色，大致分为三类。第一类是利用明星效应，由金·凯利担纲的独舞及独唱。当时金·凯利刚刚在上一年度领衔主演获得奥斯卡大奖的歌舞片《一个美国人在巴黎》，其轰动性余热未消，弗里德班底便趁热打铁，有心让观众再睹金·凯利的风采。在本片中，他们精心设计了"雨中独舞"的重场戏，以足够多的篇幅充分展示金·凯利的歌喉与舞艺，而且同情节进展十分吻合，恰到好处地宣泄了男主人公获得创作灵感之后大喜若狂的特定情绪，成为《雨中曲》的华彩乐段。第二类是由配角卡兹表演的几段滑稽小品，基调轻快诙谐甚至带有荒诞色彩，尽管在情节流程中属于过场戏，但娱乐性很强，烘托了好莱坞演艺圈浪漫而又疯癫的氛围。第三类是那种炫耀米高梅豪华风格的歌舞大场面，银幕上美女如云，玉腿纷陈，布景富丽堂皇，服饰五彩缤纷。编导为了给这种豪华场面找寻合理依据，借助了"戏中戏"的方式，通过洛克向制片人畅谈新片《百老汇理发师》的构思，穿插进一大段似真似幻的歌舞表演，可谓煞费苦心。

摆在歌舞片创作者面前的另一个难题，是如何协调两种不同风格的表演。用克拉考尔的话来说，在这方面存在着"由单薄的情节纠葛所代表的现实主义的倾向，和在歌舞中自然流露的造型的倾向之间互争高下的永恒斗争"。这一提法尽管有点过甚其词，但确实是客观存在的。因为歌舞片中的情节部分在表演风格上一般是按写实要求对待的，而歌舞部分明显具有程式化与假定性，这两部分表演之间必然存在一个衔接点，如果处理不当，便会导致风格

割裂，显得不伦不类。好莱坞编导在长期实践中，逐渐摸索出一套称为"信手拈来法"的技巧，简言之，每当演员根据剧情由生活化表演向歌舞表演过渡时，可巧妙地利用手边或身边的物件道具，在规定情景中仿佛不经意地转入歌舞表演的形态。例如《雨中曲》的高潮场面，起初是洛克在雨夜送别挚友，然后他余兴未尽地挥舞手中那柄雨伞，在空无一人的马路上边哼边唱，最后才手舞足蹈地在倾盆大雨中狂舞起来。假如是大白天，马路上熙熙攘攘，就不可能提供这种规定情景。又如卡兹与洛克寻开心捉弄语言教授那场戏，开始先表现洛克在教授辅导下学说绕口令，后来卡兹从旁加入，俩人说绕口令的节奏渐说渐快、越说越快，在观众不知不觉之间，这段绕口令已演变为一个滑稽可笑的脱口秀节目了。信手拈来法还意味着巧妙选择兼具写实性与假定性的表演环境，为演员的双重表演提供用武之地。例如洛克向凯茜求爱那场戏，编导安排他俩单独相处，情节部分的规定情景是洛克带凯茜参观电影摄影棚，可是当洛克一一打开棚内的照明灯光及烟雾设施之后，顿时营造出一派梦幻工厂的浪漫气氛。紧接着，洛克就在这个充满假定性的空间里携凯茜翩翩起舞，借歌声抒发了对她的爱慕之情。这种艺术处理毫不牵强，在同一个空间环境内不露痕迹地实现了由生活化表演向歌舞表演的转换，这正是我们欣赏歌舞片时要掌握的一条门径。

外星人

美国影片　1982年摄制
导演：斯皮尔伯格
主演：亨利·托马斯（饰艾里）

〔影片梗概〕

　　一架闪着奇光的外星飞船悄悄光临地球,一群外星人着陆采集地球上的植物标本。巡警追踪而至,飞船匆忙驶离地球。小E·T被同伴落下,孤零零地留在了地球上。

　　艾里是一个充满着幻想的小男孩,他父母已经离异,他和哥哥、妹妹跟着母亲一块生活。那天晚上,艾里独自来到后院储藏室,不一会儿便惊叫着跑回屋里,告诉家人后院发现一个"怪物",他猜测是外星人迷路了。可家人根本不相信,妈妈坚持认为那是土狼的骚扰。艾里却坚信这一定是个外星人,他既害怕又好奇,用巧克力去逗引E·T出来。不料,当艾里和E·T第一次照面时,双方都被对方的模样吓坏了。

　　尽管艾里和E·T在外形上有着如此大的差异,却都拥有一颗善良敏感、渴望友爱的童心。艾里和E·T渐渐消除了彼此之间的戒备心理,慢慢地接近对方。艾里瞒着家人,偷偷收留了孤独无助的E·T。虽然语言无法沟通,但他们以独特的方式互相交流。E·T模仿艾里的动作和模样,表示对艾里的认同；艾里则把自己的玩具统统拿给E·T玩。E·T有时像孩子一样天真调皮,有时又像长者那样慈祥宽厚。孤独的E·T和孤独的艾里成了最

好的朋友,于是他们不再孤独。

与此同时,E·T的迹象不可避免地被那些大人发现了。一个活着的外星人竟然留在地球上,这可是千载难逢的机会!警察、FBI纷纷出动到处搜寻E·T,他们想擒获这个外星人进行解剖研究。

艾里收留E·T的秘密终于被哥哥和妹妹发现,他们怀着好奇友善的心情接纳了E·T。艾里问E·T的家在哪里,E·T指着窗外的夜空,表示他的家远在地球之外。E·T施展一种神奇的力量,让桌上的小球在空中转动起来,这一幕把艾里兄妹三个都看呆了。

艾里和E·T的感情越来越好,他们之间甚至建立起一种奇妙的心灵感应。E·T难过的时候,艾里也会感觉忧郁;E·T病了,艾里也跟着不舒服。一次E·T在家里喝啤酒喝醉了,艾里也跟着醉了,在课堂上闹出一连串笑话。

妹妹教E·T说话,E·T学会的第一句人类语言便是"E·T phone home"(外星人给家里打电话)。E·T不可遏制地思念起他在地球以外的家,艾里决定帮助E·T实现这个愿望。万圣节那天,艾里在哥哥和妹妹的协助下,将乔装打扮的E·T带出家门。他用自行车载着E·T来到山冈上,尝试用自制雷达向外星球发射信号,结果真的和外星球联系上了。夜深了,艾里劝E·T下山回家,可E·T却执意留在山冈上,他仰望星空,深情地一遍遍呼唤着:"home! home!"

艾里在山上睡着了,当他第二天醒来时却不见了E·T!艾里回到家哭着把E·T失踪的消息告诉了哥哥,他疯狂地蹬着车四处寻找E·T,终于在一个小水沟边找到了不慎失足摔下的E·T。

奄奄一息的E·T被救回家中,可艾里家被一大群军警包围了——大人们已追查到E·T的下落。他们不顾孩子们苦苦哀求,冷酷无情地带走了E·T,根本无视此时的E·T是那么的无辜、脆弱和绝望。

大人们对E·T实施急救,但E·T还是死了。科学家主张

把E·T封冻起来作进一步研究,艾里被允许与E·T作最后的告别。艾里悲恸的哭声竟然唤醒了E·T,他神奇地复活了!艾里在哥哥及同学的帮助下从军警眼皮底下救出了九死一生的E·T,不料那些大人随即察觉。他们一路追来,沿路途还设下重重关卡拦截。此时,E·T再次展现了不可思议的神奇力量,让孩子们骑的自行车腾空跃起,在空中自由行驶!他们一行人从军警头上掠过,摆脱了重重包围圈。

外星飞船及时降临,分手的时刻终于到了。艾里和他的家人、朋友恋恋不舍地与E·T告别。E·T随外星飞船返航了,那一段美丽的友谊永远留在了艾里的心中。

〔影片鉴赏〕

《外星人》拍摄于1982年,本片由梅丽莎·马斯逊根据斯皮尔伯格的构思创作剧本,由斯皮尔伯格导演。这是一部以孩子的视角拍摄的影片,讲述了小男孩艾里和一个小外星人之间发生的有趣故事,从形态上看似乎是一部儿童科幻片,但其内涵远远大出一般科幻片或儿童片的范畴,尽管主人公很小,但表现的情怀却很博大,因此上映之际就吸引了全世界男女老少电影观众的目光,成为美国电影史上最重要的作品之一,也成为美国当代文化的一部分。

外星人和地球人相遇会发生些什么故事?长久以来,人们总习惯于把外星人想象成危险的入侵者或恐怖的敌人,于是在银幕上演绎了一出出惊心动魄的"星球大战"。跟以往电影中外星人凶恶的异类形象不同的是,斯皮尔伯格在本片里塑造了一个别具一格的外星人形象,那是一个人们想把它抱在怀里的外星人,尽管它的外表长相非常怪异,但它却是那么天真可爱,一点儿也不让人觉得恐怖。斯皮尔伯格创造的这个外星人,既有着孩子般的童心又有着老人般的慈爱。它具有超人的能力,可以将简单的物件组合成信息发送器,与遥远的太空取得联系;能够让枯萎的花朵重新绽放,能够把骑着自行车的孩子们带上天空。它也是个小淘气,一会儿偷喝啤酒醉倒在地,一会儿目不转睛地观赏电视节目。它的眼

睛里时常会流露出一种温情慈爱的光彩——当它伸手治愈艾里流血的手指时,当它最后登上外星飞船前和艾里兄妹吻别时……这样一个E·T形象足以让观众在疼爱它怜惜它的同时,换一种思维去看待和自己不一样的异类。

对陌生者的警觉和戒备似乎是人类的天性,何况是面对一个来自遥远星球的不速之客。和许多爱幻想的孩子一样,小主人公艾里对外星人既充满了好奇,也充满了恐惧,当他第一次面对E·T时,他吓得呆坐在椅子上连声音都发不出来了。然而仅仅过了几分钟,E·T就让艾里解除了恐惧,它将从路上捡来的巧克力豆放入艾里手中,艾里马上意识到E·T的善意,随后又用这些巧克力豆将E·T引进自己的房间,从此开始了他们之间的亲密交往。尽管艾里和E·T之间无法进行语言对话,但他俩却可以通过眼神、手势默契交流。聪明的E·T模仿艾里的动作表示对他的理解,艾里慷慨地把自己最心爱的玩具一一介绍给E·T玩,E·T还爬进盛满水的浴缸中装死来逗艾里。他俩就这样慢慢接近对方,渐渐地在心灵上甚至产生了某种通感:E·T在家中喝醉了酒,艾里在学校里也有了几分醉意;E·T心里难受,艾里也会感到惆怅。艾里完完全全将E·T当成了自己的朋友,他真诚地理解它、信任它、尊重它——尊重,这是人类一种博大的情怀。

E·T给艾里平淡的生活带来了丰富的色彩,从他自身愿望出发,巴不得E·T一直留在家里陪伴孤独的他。可是,艾里懂得E·T有着属于它自己的生活,当他目睹了E·T是那么想家时,他便竭尽全力去帮助它实现这一愿望,让它重返自己的星球。这一幕故事的发生,全都因为艾里和E·T都有一颗纯真、宽容、友善的心。当然,拥有这种心灵的不只是他俩,还有艾里的哥哥迈克、妹妹歌蒂和一帮小伙伴。当迈克和歌蒂第一次见到E·T时都尖声惊叫起来,接下去他们对E·T的好奇心很快转变到对E·T自觉的帮助,歌蒂教会了E·T第一句人类的语言,让他表达出了自己的心声:"E·T要打电话回家"。艾里病倒后,迈克义无反顾地去山上救回E·T,最后艾里、迈克和同伴们组成营救小队,骑着自行车排除军警设置的种种障碍,将E·T安全送上外星

飞船，依依不舍地送走了 E·T。可贵的是，斯皮尔伯格在表现这一过程时，既表现了这些孩子的付出，也表现了他们的收获，他们从 E·T 那里得到了快乐，得到了心灵的净化，在人格上成长了一大步。

将外星人交往的对象设置为孩子，这正是斯皮尔伯格的匠心所在，因为孩子的心灵是最无私、最公正、最博大的。不仅如此，本片还将孩子的纯真世界和功利世故的成人世界作了鲜明的比照。面对外星人的出现，那些成人如临大敌，他们首先想到的是防范和对抗，接着便是占有和利用，他们费尽心机想方设法捕获了 E·T，在奄奄一息的 E·T 面前，他们显得那么冷酷无情。在孩子们的世界里，E·T 是被人化的；而在成人的世界里，E·T 则被物化了。影片中多次出现一个裤腰上佩着钥匙圈的成人背影，那个钥匙圈似乎象征着成人世界的某种权威和秩序。当然，斯皮尔伯格并非对成人世界完全丧失希望，艾里妈妈对 E·T 态度的前后变化就说明了这一点，一开始她也无法接受 E·T，但孩子们的友爱精神深深感染了她，最后她坚决站在孩子们的一边。当艾里妈妈和孩子们一起送别 E·T 时，她已经把 E·T 当成了自己的朋友。

《外星人》自 1982 年上映至今，转眼二十多年过去了，这个故事已变成了一个老故事，但影片的主题在当今社会现实中依然有着深刻的意义。本片告诉人们：面对和自己不一样的异类，我们应该给予对方充分的尊重、理解和包容。人类面对外星人是这样，面对不同国家、不同民族的人更应如此。只有怀着一颗友善之心，这个世界才会变得更加美好。

值得一提的是，这部寓意深刻的影片在叙事上保持了一种流畅明快的风格，可看性很强。本片采用标准的戏剧式线性结构，整个故事环环相扣，既有紧张悬疑的开场、层层递进的发展、激动人心的高潮，也有令人满足的结局。全片一开场就将一个外星人独自抛在地球上，这等于是向观众抛去一个大大的悬念，接下去这个 E·T 将在地球上遭遇什么样的故事呢？这是一个充满戏剧性的设置，这个开场让观众十分惊奇同时也充满悬疑，编导在此其实已经为整部影片设立了一个目标动作，那就是必须让 E·T 重返外

星球。接下来 E·T 碰到艾里,故事的目标动作便又多了一重限定,那就是让 E·T 在艾里的帮助下重返外星球。而隐在这个目标动作后面更深层的目标,是必须让艾里和 E·T 之间建立起一段让人难以忘怀的真诚友谊,这才是本片的终极目标。像好莱坞所有戏剧式影片一样,本片编导从一开始就牢牢地扣住了这个目标,并为这个目标设置重重障碍:先是艾里和 E·T 相互间的恐惧,接着是交流中的语言障碍,进而又是 E·T 病倒被抓,最后是艾里兄妹帮助 E·T 逃脱成人们的围追堵截……真可谓一波未平一波又起,小主人公不断地排除着重重障碍,努力地接近既定目标。在这过程中,影片叙事就形成了一股强有力的情节推动力。编导娴熟地掌握了张弛有致的节奏,当故事进展到后半段 E·T 濒危之际,恰是剧情离目标最远的时候,E·T 之死成了实现人物目标的最大障碍,足以让观众的情绪跌到最低点。这时候影片叙事又出现了一个强有力的转折,艾里的爱心让 E·T 起死回生,艾里和迈克带着 E·T 逃离被控现场,他们机智地摆脱军警的追逐,这个段落将全片的叙事推到最高潮。影片结局是艾里圆满完成了自己的心愿,帮助 E·T 重返家园,这实在是一个让观众心满意足的结局。全片故事的构建非常符合好莱坞电影的"三 S"原则,即惊奇感(Surprise)、悬念感(Suspense)、满足感(Satisfaction),从中可以看出斯皮尔伯格对经典好莱坞的继承。

此外,本片也有许多超出经典好莱坞之外的个人化元素,斯皮尔伯格在这部影片中发挥了可贵的想象力,使得这部作品焕发出异样的灵气与光彩。这种想象力首先在 E·T 的外形设计上得以充分体现,斯皮尔伯格这样描述 E·T 的造型:"一种集中了各种特点的组合物,他具有成年人的智慧和儿童的天真。"在具体构思时,斯皮尔伯格从一张婴儿照片上选定了面庞,从另一张照片上选定了卡尔森德伯格的眼睛,又选取了海明威的前额和爱因斯坦的鼻子。在处理 E·T 声音时,斯皮尔伯格选用水獭和其他野生动物的叫声,也收录了一些匿名演员的声音。就这样,E·T 这一个在现实生活中根本不存在的形象就诞生了,它完全是一种想象力的产物。

为庆祝本片上映20周年，环球影片公司在2002年重新推出这部感人至深的经典之作，其中包括一些前所未见的片段。由于电影胶片不容易保存，二十年的岁月对这部影片亦已造成一些损伤。得益于当今先进的数码科技，斯皮尔伯格动用数码特效手段来修复这部旧作，同时弥补当年因拍摄条件限制而留下的缺陷，使得这部作品更为完美。尽管如此，《外星人》仍不应视作以高科技取胜的作品，它没有刻意去营造科幻片惯常的银幕奇观，也没有刻意制造光怪陆离的视觉冲击。片中一些科幻色彩很强的段落被导演渲染得极富诗意，如孩子们载着E·T骑自行车腾空而起的那段高潮，斯皮尔伯格是这样处理的：

1 全景　艾里、迈克和他们的朋友带着E·T冲出包围圈，一股神奇的力量使得他们的自行车腾空而起
2 近景　迈克在空中露出惊喜的神色
3 近景　同伴甲露出同样惊奇的神色
4 近景　同伴乙的惊喜表情
5 全景　五人车队在空中穿行，底下掠过一片片屋顶和田野（俯拍）
6 全景　公路上，成人们惊奇又无奈地抬头看着孩子们在空中远去
7 全景　孩子们的主观镜头：移动俯拍的田野
8 全景　五个人在空中奋力蹬车
9 远景　夕阳光照下五个人在空中骑车
10 全景　五个人骑着自行车朝着那轮太阳而去
11 远景　在那轮巨大的太阳前，五个孩子骑着自行车一一驶过。

这11个镜头的组合构成了全片中最优美的一个段落，它在叙事层面上起到了让观众意想不到的突变效果，在情绪层面上更是起到令观众感动不已的精神升华作用。这些镜头处理一点也不复杂，相反显得十分单纯稚拙，有一种童话的色彩。透过这组画面，观众感受到了一种自由自在的精神，一种人性温暖的光辉，可以说

这个段落不是为了炫耀科幻成分,而是为了抒情。

最后有必要提及本片的音乐,由 Williams 为《外星人》所谱写的乐曲给整部影片增添了亮色,如今 E·T 主题旋律已经成为电影音乐的经典之作,不止一次地响起在每年奥斯卡奖的颁奖典礼上。在影片里,Williams 巧妙地以简单的乐器、清亮的音质表现 E·T 与孩子们相处的童真世界,又不时以波澜壮阔的交响乐章象征 E·T 和孩子们之外的成人世界。在艾里和 E·T 最初交往时,Williams 运用晶莹轻巧的竖琴来表达孩子透明的童心;在 E·T 和艾里"同步醉酒"那场戏中,Williams 运用竖琴与小号来表现一种俏皮感;随着艾里帮助 E·T 回家的冒险行动,在音乐中又添加了刺激、兴奋的调性;在寻找 E·T 以及 E·T 之死等段落里,音乐中又加入了焦虑、失落乃至绝望的情绪。可以说,Williams 对整部片子的音乐处理极富层次感,那催泪动容的旋律很好地帮助影片完成了特定情感的表达。

黄土地

中国影片　1984 年摄制
导演：陈凯歌
主演：薛　白（饰翠巧）
　　　　王学圻（饰顾青）

〔影片梗概〕

　　抗日战争时期。陕北黄土高原沟壑纵横，天地间回响高亢而孤独的信天游，悠悠的歌声更衬托出空旷与沉寂。

　　庄院里正在举行迎亲仪式。唢呐声嘶鸣，庄稼汉们争先恐后站在路边看热闹。在一片喜庆氛围里，一个年仅十来岁的新娘被引出大红轿子，这个少女由父母做主，就此嫁给一个陌生男人做婆姨了。生于斯长于斯的姑娘翠巧，默默地把这一幕看在眼里。八路军文工团员顾青下乡收集民歌，也目睹了这个场面。

　　当天晚上，顾青被安排到村里最穷的老汉家住宿，又遇见了翠巧。房东家一共 3 口人，老汉沉默寡言，满脸皱纹像刀刻一样；女儿翠巧勤劳秀气，她有一副好嗓子，歌声清脆甜美；儿子憨憨少年老成，也像他父亲一样不爱说话。顾青和这家人共同劳作，给他们讲述"南边"解放区的新鲜事：那里的农民翻身解放，过着当家做主的生活，女子们还学习文化，自己找对象。对于长年封闭在山村的老汉一家来说，这一切仿佛是天方夜谭。老汉饱经风霜熟谙世故，听得将信将疑。翠巧早已被父亲定下"娃娃亲"，指望给憨憨赚一点彩礼日后娶媳妇，她受到巨大的震撼，不由得把改变自己命运的

朦胧希望寄托在"公家人"顾青身上。

顾青与翠巧一家人相处融洽,连难得开口的憨憨也在顾青耐心开导下,大声唱起诙谐的"尿床歌"。始终像雕像一样默不作声的老汉,为了让"公家人"回去交差,也破例唱起了他称为"酸曲儿"的民谣,声调异常凄怆苍凉。

相聚的快乐是短暂的。顾青受命完成采风任务,马上要返回部队去了。他虽然给这里带来了别样的声音和希望,但只是匆匆的过客。憨憨怀揣黄米糕,将这位可敬可爱的大哥送了一程又一程。翠巧一门心思打算跟顾青去延安,不料顾青答复她,要待首长批准以后才能回来接她。翠巧绝望了,用惆怅的歌声送走了她料想再难以见面的顾青。

翠巧无可选择,在父亲那种"温暖的愚昧"逼迫之下,终于认命出嫁了。婚后一天夜晚,她为父亲挑了最后一担黄河水。在弟弟的呼唤声中,翠巧义无反顾地穿越黄河去寻找咫尺天涯的公家人。暗流涌动的黄河波涛,很快吞噬了这个弱女子以及她为自己壮行的歌声。

顾青再次来到这里,只见庄稼汉们虔诚地跪拜在干涸的土地上,祈求龙王爷开恩下雨。唯独憨憨一人发现了顾青的身影,他逆着人群,奔向那个曾经给他和姐姐带来希望的公家人……

〔影片鉴赏〕

1979年前后,中国出现"解放思想,实事求是,一切向前看"的政治大环境,为中国电影在新时期的崛起准备了必要的前提。以《黄土地》为代表的探索电影,鲜明地凸现一代新人的创新意识,表达了积极昂扬的时代精神,抒发理想主义的情怀。在《黄土地》和其他第五代导演的作品中,像铁树一样沉默千年的人民大众终于抖落厚重的历史尘埃,成为艺术观照的真正主角。

本片主创人员陈凯歌和张艺谋,在导演阐述、摄影阐述中不约而同引用《老子》"大音希声,大象无形"的说法。古老的中国哲学精神和现代电影的影像表意手段,交融成为《黄土地》的美学基础

在《黄土地》中，一切都是脚踏实地生活在当下的现代人的非时间体验，只有空间的斑斑痕迹自然流露出时间流逝的缕缕信息。在这种特定时空中，呈现在观众眼前的是黄土地、黄河水、窑洞、油灯、褪色的无字对联、翠巧爹面部的特写……《黄土地》的表层故事单纯化到相当程度，这也是第五代导演的标志，曾被喜欢欣赏章回小说、折子戏的某些评论家斥责为"不会讲故事"。实际上，时代不同了，《黄土地》以造型叙事取代情节叙事，观众也需要调整自己的审美习惯，领悟编导所传达的信息。面对《黄土地》，我们难以忘怀仿佛千古不变的自然空间（也是中国的历史空间），处于这样的空间当中，个人的悲欢离合故事显得微不足道，银幕上的人物时常被挤到画框边缘，与占画幅 3/4 比例的黄土地形成悬殊的比例。影片最后一个画面定格在厚实的黄土地上，"黄土地"成为当然的主角。

第五代导演积极介入中国文化反思热潮，超越"伤痕文学"的哀怨表达，用电影方式重温民族的记忆，尝试解剖历史循环的深层结构。第五代导演登上影坛以后，刻意和戏剧化、舞台化的中国传统电影保持迥然不同的姿态，在编剧、导演、摄影、表演、录音等环节都表现出强烈的创新意识，追求一种崭新的电影语言，提供了中国电影史上前所未见的影像系列。

《黄土地》是纪实的，也是写意的。陈凯歌们通过质朴的画面造型，呈现了陕北高原的山川土地和民俗风情。不少镜头充满象征意味，饱含着年轻一代创作者对民族历史的沉思。在影片中，顾青作为新生活的代表，携来了世世代代庄稼人不可思议的外界信息。但是，历史的积淀毕竟太深厚了，顾青在短暂的时间内根本不可能触动这千年不变的顽固存在。在影片结尾处，顾青再一次来到他曾经采风的村落，看着全村人俯拜神灵虔诚地祈雨。唯一的例外是憨憨，他奋力冲出重围，迎着顾青的方向跑去。通过这个极具冲击力的视觉高潮，创作者旨在表达翠巧的悲剧将不再重演，透露出一种黄土地上即将改天换地的时代气息。有不少富有历史责任感的观众看到这里激情澎湃，给予了高度评价。

在世界电影艺术长廊中，女性形象历来占据主角地位。但是，

形形色色的女性角色所承担的功能,主要是男人性欲望、性观念的外化与宣泄,以至人们提起电影的商业化元素时,常常简单地把女性混同于"性"。然而,《黄土地》中的女性形象截然不同,承载了文化批判的使命。

 作为民族文化摇篮的黄土地与黄河,千百年来孕育了中华民族勤劳顽强、生生不息的民族精神,同时也滋养了封建守旧的传统文化。无比沉重的精神枷锁和封闭禁锢,形成了鲁迅先生口诛笔伐的"吃人文化"。在这种愚昧落后的文化中,人被分成三六九等,所谓"有贵贱,有大小,有上下。自己被人凌虐,但也可以凌虐别人;自己被人吃,但也可以吃别人。"在《诗经》中收入这样一首民歌:"乃生男子,载寝之床,载衣之裳,载弄之璋。……乃生女子,载寝之地,载衣之裼,载弄之瓦。"可见,在比孔夫子还要早几个世纪的年代里,男人贬低妇女的观念即已存在了。后来随着儒学的进一步发展,封建社会对妇女的歧视与幽禁越来越厉害,甚至发展到直接摧残妇女的身心健康,"缠足"制度便是中国古代男性审美观变态堕落的一个明证。在《黄土地》中,陈凯歌们揭示女性依然是被男权、父权所禁锢的对象,生命鲜活的翠巧姑娘命中注定不能为自由而活着,各种人为的、冠冕堂皇的规矩束缚着她的行动。"庄稼人的规矩""公家人的规矩"合着黄河水,轻易地吞没了她年轻的生命、清亮的歌声及美丽的幻想,淹没了她心中升腾起的一缕希望。

 在中国文学艺术作品中,婚事的悲哀是一种具有普遍意义的题材,封建社会后期尤甚。封建文化的腐朽本质,就是不管当事人的主观意愿是什么,人人都要在道貌岸然的"礼教"捆绑下,做出心甘情愿的样子牺牲在封建祭坛上,或是"吃人"或是被吃。封建道统好像一张严密的大网,每一个个体的人只是一个网结,牵一发而动全身。于是养成一种"与其成为众矢之的,不如苟且偷安"的心态,除非在极端情况下走投无路,才干脆砸烂"铁屋子"。在这种"灭人欲"的文化中,个性与个人空间几乎是没有的,个人的反抗常常是无足轻重的,犹如最终被黄河波涛吞噬的翠巧的歌声。封建婚姻的特征往往是"喜在外边,悲在里边",陈凯歌执导《黄土地》时

则强调："人们的状态倒应该无喜无悲,封建仪式一类的东西,延续的年头久了,人在其间,大约就是无喜无悲。"他准确地把握住"年头久了"这一关键因素,充分利用电影的造型功能,把那种漫无边际的时间感视觉化了,将深刻的文化批判和文化反思自然地呈现在生活平实的光景中。此外,陈凯歌还引导观众由实到虚,进入更加广阔的思考空间。影片中设计了一个别具匠心的特写镜头,翠巧不愿意接受的新婚丈夫干脆不出具象,仅用一只伸入画框的黑手揭去新娘的盖头来替代,以文化符号的方式超越了二元判断的思维传统。

欣赏第五代导演的作品,有必要了解知青上山下乡的背景,陈凯歌、张艺谋等都有过这种经历。当年插队落户的时候他们正年轻,深信在山村边寨、黄土高坡等广阔天地里生活着世界上最淳朴、最革命的贫下中农,他们这些沾染"小资产阶级思想"的城里学生,将会在那里得到革命的熏陶,成长为心红志坚的革命事业接班人了。然而,现实与理想之间的实际差距,给了知识青年严峻的考验和人生教育。贫下中农毕竟也是普通人,是实实在在的血肉之躯组成的。与城市相比,乡村中存在的贫穷、落后、保守和愚昧,把毫无心理准备的知青们震懵了。究竟接受谁的"再教育"呢？这是最初刺激下产生的惶惑和茫然,是广大知青当初普遍存在的焦虑。但无论如何,生活还要继续下去。时间抚平了心灵的褶皱,生活本身教会知青们很多很多。随着长期和贫下中农一起生活,劳动,交流,知识青年终于沉下心来近距离观察中国农民——这些与城市经验天差地别的人,这些祖祖辈辈被封闭在土地上的人,从中切实感受到中国农民的善良、无奈和挣扎……正是知青的独特身份和体验,构成了《黄土地》创作主体的文化背景。在影片中,八路军文工团员顾青就像知青一样,书生气十足地来到山村采集民歌。他与翠巧一家同吃同住同劳动,得以近距离观察表情麻木的房东。那个榆木疙瘩似的倔老汉,迟钝木讷的憨憨,一度使顾青对自己此行的目的产生怀疑。经历朝夕相处的艰难生活之后,顾青方才感受到他们被黄土风沙磨砺得粗糙麻木的面孔下,潜藏着深沉的人性以及非语言可以穷尽的人伦情感。

电影叙事是对时代的一种阐释方式,其中包含创作者对自我以及社会历史关系的个性化描述。《黄土地》的主创人员和顾青一样,本来就不属于那片土地,无论从什么角度来说都是外来人。因而,透过《黄土地》的叙事视点,可以清晰察觉陈凯歌们更多是以旁观者、叙述者、研究者、反思者的视点去审视的。众所周知,游离于历史之外的超然的批评者、为民请命者,乃是中国文人的理想状态。历史成为一种被审视的对象,是一个外在于主体的客体,生活于其中的主体与历史血肉相连的互渗关系就被自然抽空了。这样一种未必真实的叙述方式,延宕了主体对历史的深入开掘,限制了文化反思和文化批判的人文深度。

《黄土地》是新时期中国影坛的一部力作,它所达到的艺术高度和创新程度已载入中国电影史册,为海内外观众提供了从多方面解读中国历史文化变迁、解读中国农民、解读中国第五代电影导演的重要文本。

本片在国际影坛荣获多个奖项:1985年夏威夷国际电影节东方电影奖,伊斯曼柯达电影摄影奖,瑞士洛迦诺国际电影节银豹奖;法国南特电影节摄影奖,中国电影金鸡奖最佳摄影奖,1986年伦敦影展英国电影协会大奖等。

人·鬼·情

中国影片　1987年摄制
导演：黄蜀芹
主演：徐守莉（饰秋芸）
　　　　李保田（饰秋父）
　　　　裴艳玲（饰钟馗）

〔影片梗概〕

以扮演钟馗名扬剧坛的女演员秋芸正在化妆间化妆，当一道道油彩渐次掩去女人娇好的面容之后，镜子中映出一张既威武又丑陋的钟馗脸谱。秋芸喜欢这个流溢着心灵之美的鬼神，而钟馗也观照着她的人生之路。

秋芸幼时就随父母的戏班子一起闯荡江湖。父母合演的《钟馗嫁妹》，以真挚动情的表演深深打动了她。天长日久，秋芸也爱上了演戏。一天晚上，她偶然发现母亲与别人偷情，那个男人的脸没能看清，光看见他的"后脑勺"。秋芸一直想寻找那个"后脑勺"，但面对戏班子里那么多的后脑勺，她感到了困惑。不久以后，母亲果然与"后脑勺"私奔了。父亲演戏被砸台，小伙伴们也因此而辱骂她，在秋芸幼小的心灵中留下了难以愈合的创伤。

戏班里演赵云的演员一次因病不能上台，班主让秋芸救场，秋芸的表演非常出色。父亲却忧虑重重，他认为姑娘家不应该学戏，女戏子没有好下场，不是遭坏人欺侮，就是天长日久自个变坏了。在父亲执意反对下，秋芸离开了舞台。然而，秋芸并没有放弃自己

的理想,她向父亲表示不演旦角反串武生。父亲终为所动,亲自教她练习武功。

　　在一次演出中,秋芸被省剧团的张老师看中,随后跟张老师来到省城学戏。接触久了,她和张老师产生朦胧的爱恋之情,遭到周围人们的非议,张老师被调离剧团。秋芸愤而回乡,万念俱灰,想永远离开舞台,却被父亲撑了回去。不料,秋芸上台演出时遭到妒忌者的暗算,手掌被钉子扎伤。秋芸痛定思痛,在化妆间抓起红黑两色油彩往脸上抹去,她仰天长啸,痛苦地呐喊:"人若无情鬼有情!"

　　几番风雨之后,秋芸重新登台饰演钟馗,终于名声大振。秋芸功成名就,结婚成家,还有了孩子,可嗜酒好赌的丈夫丝毫不关心她的事业,无人能体察秋芸内心的遗憾与痛苦。

　　秋芸回到家乡给父老乡亲演戏,母亲领了她的生父"后脑勺"来看她。在饭馆里,秋芸望着闷头吃面条的生父的"后脑勺",不禁百感交集。内心有愧的生父始终不敢正视一眼自己的女儿,匆匆离去了。

　　秋芸的养父倾其所有,操办了八桌酒席,热情款待剧团同仁。

　　酒阑人散,在一片红红的烛光中,父亲孤独地与秋芸对酌……

〔影片鉴赏〕

　　黄蜀芹编导的《人·鬼·情》在中国电影史上具有里程碑意义,是第一部完全意义上的女性电影。本片是一个女艺术家寻找自我的故事,更是一部女性探寻生命意识的"花木兰"镜式象喻,借助女主人公秋芸寻找生父、扮演男性的生活,呈现一个现代女性的生存困境与文化困境。秋芸作为一个拒绝并试图逃离女性命运的女人,最终因扮演男性角色而获得成功。

　　从某种意义上说,正是"寻父"动机构成《人·鬼·情》基本的叙事架构。影片开始,秋芸偶然发现母亲偷情,随后便开始了寻找生父"后脑勺"的漫漫历程。秋芸一天天成长起来,然而直至影片结束,秋芸的生父却连一个正面镜头也没出现过。在精神分析话语中,"父亲"不仅意味着一个少女的上帝,少女潜在的欲望对象,

而且是少女唯一的、必需的成人之途,"在正常发展过程中,女孩子将会找到这个以父亲身份出现的对象,通向选择最后对象的道路"。按照弗洛依德的理论,女性对父亲的寻找认同,正是个体被作为人格模范赋予意义的过程。在本片中,秋芸寻找生父的行为因父亲的缺席而付阙如,其养父只是她成长过程的助手。黄蜀芹在执着于女性生命体验中寻找自我、观察世界的同时,不自觉地陷落于询唤父亲的情结中,失落其确认表达自己性别的权力与可能。

父亲的放逐,预示着女人真身的登场。秋芸在片中放逐父亲,实质上也同时放逐了自己的过去与未来。父亲放逐的直接后果是秋芸寻找自我人格不能确立,她将成为永远的流浪者漂泊他乡。女性自我要从男性话语所阻断的记忆中浮现出来,将会遭遇克里斯蒂娃所谓的"花木兰境遇"——化装成男人去表达。《人·鬼·情》正是在这种意义上成为一部有趣的文本,女主人公秋芸不是完全意义上的叛逆者,更不是"阁楼上的疯女人",她只是顽强执着于自己的追求。这是一份现代女性的自况,同时也是一份隐忍的憧憬与梦想。从某种意义上说,《人·鬼·情》重构了花木兰故事,文明将女人置于"镜城"之中,做女人是永恒的困惑,真正女人的出场只能化妆为男性去表达或者"还我女儿身"。

本片片头是一段充满魅惑的影像:特写镜头中呈现红、白、黑三种油彩色艳欲滴的化妆碗,一道道油彩掩去女人娇好的面容,代之以一张威武夸张的男性脸谱,女人已不复存在。化妆镜前,秋芸与钟馗交换;化妆镜中,秋芸与钟馗同在。影像如同进入梦魇之中——是古还是今?是人还是鬼?是男还是女?是角色还是真身?画面展示了一个不应共存而又共存的意象时空,无疑是一个跌入镜式迷惑的时刻,是被"我是谁"这一悲剧式发问攫住的瞬间,也是对现代女性生存境况的陈述。作为女人,秋芸以扮演男性获得成功,然而当她扮演男性时,便以一个男性形象的在场造成她作为女性的缺席。她的成功是以女性话语主体的缺席为代价的,这构成了一个悖论。秋芸在舞台上饰演的均是传统中国文化经典的男性英雄:赵云——中国传统文化中不老的青春偶像;诸葛亮——男性智慧与韬略的代表;关公——男性至高美德仁义礼信的体现

者。女性饰演的男人由于角色与扮演者不能同在,还构成了女性的欲望对象。于是,扮演钟馗的秋芸的表达具有一种扭曲的女性话语意义,是对女性欲望的委婉陈述。秋芸不能因扮演男性而成为一个获救的女人,因为具有拯救力的男性只能生存于她的扮演中,她在扮演男人的同时,必将背负永远的缺失。

本片中有一个场景,乃是秋芸"还我女儿妆"率真的写意:张老师出演《挑滑车》中的高宠,秋芸与其他彩旦装扮的少女在侧台注视着他,当他下台来被少女们包围时,秋芸露出怅惘的神色,她悄悄躲在一边,摘下扮作萧恩的长髯。接下来,秋芸在化妆室里独自对镜簪花,扮作一个与高宠形象相配的女旦。这是一种幻影之恋,亦是"花木兰"对女儿妆的断念。花木兰是女性话语表达的一个隐喻,《人·鬼·情》在这种意义上重构花木兰故事,女儿妆成为女性生存与表达的一重困境。

黄蜀芹回顾说,"拍了《童年的朋友》之后,我在家里坐了半年,我觉得我到了这个时候,我有欲望——我应该拍一部好电影,就是非常突出,能代表我,代表我自己,代表我的人格,能表达我。"由于任何男性作家对女性命运的叙述,客观上都不能超越男性视角。因此,女性只有自己从事创作,才能改变女性被男性控制缄默无语的地位,以女性声音来表达自己真实的历史境况,最终实现对男性文化的颠覆。

在《人·鬼·情》中,黄蜀芹以女性视角表现秋芸在成长中寻找自我的亮丽人生。女性的成长不仅指个体人生所经历的童年、少年、青年、中年这样一个生命生长发育的过程,同时是精神和心理层面的成长。在男性文化为中心的社会里,女性的成长并不是以女性身心的全面发展、女性创造潜力的充分实现为出发点,而是以男性社会需要为基点的,建立起所谓的女性理想模式。波伏娃认为,一个人之为女人,与其说是"天生"的不如说是"形成的"。文化浸淫对女性产生的潜移默化的影响,使女性自觉选择这种范式作为自己的人生目标,从而不自觉地将男性社会的价值标准作为女性的选择。因此,对于女性"成长"的关注就会有一种深意,即从层层厚茧中突围,寻找自己真实境况的声音。成长主题在《人·

鬼·情》中演绎为逃离的故事，"逃离"既是女性对自我生存困境的抗争，也是面对强敌进逼回归自我的看护。黄蜀芹将女主人公秋芸的成长表现为在寻找生父的过程中试图逃离女性命运与女性悲剧的挣扎。片中共出现秋芸三次逃离做女人的场面，她的每一次逃离构成了性别宿命。

第一次逃离终止于童年秋芸玩"嫁新娘"的游戏——

一座废庙前停留的戏班子牛车队，它们卸了辕，肃静的夜里只有嚼草声。

秋父对乘凉的车老板说："老板早点息着吧，明天一早咱们好赶路。"

画外音："小芸出嫁啰！"

庙内，二娃与一胖小孩架着头戴红方巾的秋芸。

其他小孩翻跟斗，虎跳边舞边唱："哎，嫁妹啰！小芸出嫁啰！"

秋父进来对秋芸说："小芸，别闹，再玩会儿睡觉，别玩疯了！"

孩子们继续玩着，两个抬轿的男孩争执起来。

二娃对胖男孩："小芸子是我的，是我的，是我的，小芸子是我的新娘。"

秋芸拉下红头巾说："我不做你们的新娘，一个也不做。"

说完向院内跑去……

当秋芸第一次被指认为一个女人时，她断然拒绝："我不做你们的新娘，一个也不做。"然后逃开去。不料，她在草垛间却撞见母亲与一个露出后脑勺的男人在夜色中做爱的情景。秋芸顿时吓得连滚带爬地边跑边叫，摔倒又爬起，背景中闪过一个个黑幽幽的草垛，暗喻秋芸黑暗记忆与创伤情境的开端。

第二次逃离出现在秋芸与男孩子冲突的场景，当喜欢她的男孩们突然变成一帮凶神时，秋芸本能地求助于二娃的保护。可是，她心目中的"保护神"竟背叛了她，加入到凶神行列。这一次秋芸没有奔逃，而是受一种不可抑制的冲动驱使欲投身舞台。父亲竭

力反对:"姑娘家学什么戏?女戏子有什么好下场!不是碰上坏人欺负你,就是天长地久,自个儿走了形——像你妈。"做女人似乎只有两种命运:或是做好女人,因之成为被侮辱与被损害的;或是做坏女人,因之蒙受耻辱。秋芸的抉择是"我不演旦角,我演男的",此时银幕中出现一个颇有意味的画面:筋疲力尽的秋芸倒在麦秸上,一个系着红兜兜的小男孩入画,小男孩上身处在画面外,构成一个性别指称,传达了编导的匠心。

第三次逃离是青春期的秋芸拒绝饰演女性角色,甚至放弃了女人的装束,以一个倔强的男孩子的外表到处奔波。她不断地被误认为男孩,她渴望被指认为女人,这意味着对一个女人生命与价值的肯定。终于,秋芸从张老师那里获得确认:"你是一个好看的姑娘,一个真闺女,我总觉得永远也看不够你。"导演将场景再度设置在夜晚的草垛子间,秋芸再度在震惊与恐惧中奔逃,她拒绝做女人——由男性价值标准规定的女人,她恐惧重复母亲的悲剧命运。鲁迅先生曾十分深刻地指出:"中国妇女有母性,有女儿性,没有妻性。"父性制度或强迫女性寻找父亲而附属男人,或诱惑女人充当母亲而献祭于男人,但就是不能容忍与男人分庭抗礼作为妻子的女人。在这场面对男人的挑战中,秋芸选择逃离实质上是一种无效的撤离,面对世俗浊流,秋芸守住心中唯一的追求,步步退却,退回到一间"自己的屋子"。

秋芸为逃避女性命运而选择饰演男性角色,从根本上并不能改变她的性别。女性的命运是一个女人所无法逃脱的,这是一种社会意义上的宿命。秋芸的无奈选择,不仅成为现代女性生存困境的隐喻,而且微妙地揭示出并颠覆着传统主流文化与男性话语。秋芸因扮演钟馗而功成名就,她塑造了一个神奇的男性形象——钟馗。秋芸从属于钟馗,但这一成功的代价乃是秋芸作为女性生命的永远放逐,作为女性性别主体的永远缺席,这正是黄蜀芹对文明之于女人生存境况的质疑,是女性自我价值倾向的所在。

本片荣获1988年里约热内卢国际电影节大奖金鸟奖,中国电影家协会金鸡奖最佳编剧奖、最佳男配角奖,《大众电影》百花奖最佳男配角奖。

天堂电影院

意大利影片　　1988年摄制
导演：朱塞佩·托尔纳托雷
主演：菲利浦·诺瓦莱（饰阿尔弗莱德）
　　　　萨尔瓦托列·米西奥（饰托托）

〔影片梗概〕

　　雨夜，电影导演萨尔瓦多回到罗马住处，得知母亲从故乡打来电话，告之电影放映员阿尔弗莱德老人去世的消息。萨尔瓦多不禁陷入对往事的回忆……

　　二战期间，托托（萨尔瓦多的小名）和母亲、妹妹在西西里岛古老的小镇上相依为命。托托正在读小学，课余给神父当小祭司。神父除了主持日常祷告仪式之外，还担任一项特殊工作——严格审查即将上映的新影片。每当银幕上出现男女相爱亲吻的镜头时，神父便摇动手中的铃铛，下令把这些镜头剪去。躲在一旁的托托，饶有兴致地看着这一切。

　　小镇上唯一的电影院叫"天堂电影院"，放映员是阿尔弗莱德。看电影是镇上居民仅有的娱乐，托托也迷上了电影，他寻找各种借口溜进阿尔弗莱德的放映间里想看个究竟，总是被不客气地赶出来。

　　一天，托托拿着母亲交给他买牛奶的钱，却和同学一起去看电影。影院里充满欢声笑语，接吻镜头屡屡被剪招致观众们的不满。走出影院，托托在广场上迎面遇到母亲，被母亲狠狠揍了一顿。幸

亏阿尔弗莱德路过此地,巧妙地给托托解了围。

电影给小镇上的人带来了无限欢乐,大伙聚在电影院里,跟随影片主人公一起或开怀大笑、或悲伤流泪,同时还交流着小镇里的新闻。托托父亲不幸阵亡的消息传来了,母亲哀痛不已,但电影给了托托温暖的抚慰。

托托终于找到机会进入阿尔弗莱德的放映工作间,阿尔弗莱德履行诺言,手把手地教托托放映电影拷贝。这一老一少很快结成了忘年交,阿尔弗莱德将自己从电影里、生活里咀嚼出的人生经验传授给托托。

电影院设施陈旧,放映空间时常满足不了观众的需求。一天晚上,等待看电影的人群拥挤到影院的门口。阿尔弗莱德灵机一动,将放映机镜头对准广场上一面墙壁开映,让大家在露天尽情观赏。不料乐极生悲,易燃的胶片不慎着火,守在放映间里的阿尔弗莱德顿时被卷入熊熊火海。

天堂电影院就此付之一炬。阿尔弗莱德虽然被托托奋力救出,但双眼失明了。镇上有个居民买彩票中奖,他出资盖了新天堂影院,托托成为新的放映员。

小镇上的人们依然聚在影院里欢笑和落泪,有的老人甚至在影院里悄然辞世。电影里出现的接吻镜头不再遭到删剪,为了满足需要,每部新片总是加映很多场次。

托托的生活也在悄悄发生变化。他已经长成英俊的小伙子,喜欢拿着微型摄影机拍摄周围的世界。一个年轻姑娘偶然闯进了他的镜头,让托托一见钟情。她是银行家的女儿伊琳娜,刚刚转学来到这里。

托托开始了对爱情的追求和等待。他的真诚和执着,终于征服了伊琳娜的心。两个年轻人沉浸于热恋之中,然而伊琳娜的父母却从中作梗。

正如阿尔弗莱德所预言的,美好的爱情往往以悲剧告终。不久,托托应征入伍服兵役,伊琳娜随父母搬离了小镇,两个人就此失去音讯。

托托退役回到小镇,情绪忧郁颓唐。阿尔弗莱德建议他到罗

马去:"日复一日生活在这个地方,你会以为这儿就是世界中心。生活比电影难多了。"

托托告别母亲、妹妹和忠实的老友阿尔弗莱德,独自踏上通往外面世界的旅途。临别之际,阿尔弗莱德叮嘱托托不要再回来。

............

30年过去了,功成名就的萨尔瓦多重又踏上故土。在阿尔弗莱德的葬礼上,他见到许多久违的亲切面孔,脸上都布满了岁月的沧桑。萨尔瓦多恍然又步入昔日难忘的岁月,甚至和初恋女友伊琳娜梦一般地重逢了。

生活总是要向前走的,萨尔瓦多目睹久已废弃的天堂影院被拆毁,带着阿尔弗莱德遗赠给他的一盒拷贝,再次告别家乡。

在罗马的放映室里,萨尔瓦多独自观赏阿尔弗莱德留给他的那盘电影胶片。银幕上滑过一幅幅熟悉的影像,原来,阿尔弗莱德将当年被神甫下令剪掉的那些爱情画面都接在了一起——男女主人公相亲相爱的经典画面不断流转着!

萨尔瓦多两眼闪光,笑意浮上了面庞,他又感觉到源自内心深处的那份欢乐和爱。

〔影片鉴赏〕

《天堂电影院》的导演是被誉为"意大利新一代天才"的朱塞佩·托尔纳托雷,时年32岁。此后,他陆续拍摄了《大家一切都好》(1990)、《星探》(1995)、《海上钢琴师》(1999)、《西西里的美丽传说》(2000)等颇具影响的影片。托尔纳托雷的作品多半凭借其故乡西西里岛作为背景,具有浓郁的地域风情和怀旧色彩。

《天堂电影院》为作者赢得了世界性声誉,接连获得1989年戛纳电影节评委会大奖、1990年美国"金球奖"最佳外语片、1990年美国奥斯卡最佳外语片。这也是自费里尼作品折桂时隔16年之后,意大利电影再度问鼎奥斯卡。这部影片为何如此受到电影界人士的青睐呢?答案也许在于:这是一部"关于电影的电影",但其深刻内涵又不仅于此。

本片在怀旧的基调上展开多层次叙述：电影自身的盛衰浮沉史、特殊个体生命（托托）的成长、浓缩于西西里小镇的意大利社会历史变迁——这三个层次相互纠结，构成丰厚的人文底蕴。关于电影的怀旧，既属于导演本人也属于所有的电影观众。在《天堂电影院》面世数年后，电影迎来了百年诞辰。伴随世界各地热闹的纪念活动，有关电影的生存问题，引发电影界、文化界深入广泛的讨论。托尔纳托雷显然提前触及这个问题，他通过这部片子似乎在提醒大家：电影曾经有过"天堂"。天堂电影院那块老式的银幕，唤醒了我们关于电影的所有记忆，那些经过精心剪辑的电影经典片段，折射了整整一个世纪的电影史：从无声片到有声片，从好莱坞喜剧片、歌舞片、西部片到意大利新现实主义影片，从卓别林、约翰·韦恩到雷诺阿、安东尼奥尼等电影大师不一而足。天堂电影院观众席上那些如痴如醉、亦笑亦哭的面庞，也复苏了人们对于电影这门艺术的原初感觉。与现代文明相伴的电影发展历程并不平坦，从早期的手摇放映机和易燃胶片，到改良后的放映机和安全胶片；从电影放映必须经过教会严格审查，"接吻"镜头格剪勿论，到日后色情电影充斥银幕……影片以特有的意大利式幽默再现了电影亦悲亦喜的演变过程。正是在文化的现代演进中，电影作为物质匮乏时代最受欢迎的大众娱乐，开始受到新兴传媒——电视业和录像业的冲击，如今已沦落到"门前车马稀"的境地。当年人声鼎沸的天堂电影院，终于成了被废弃的历史建筑物。"天堂"的变迁，萦系着电影人几多感慨、几多怅然。

　　本片主人公托托是带有导演自传意味的人物。据托尔纳托雷自述，他从四岁那年随父亲走进一间烟雾腾腾、挤满了观众的电影院之后，就一发不可收地爱上了电影。这个不曾受过系统学院教育的西西里人，靠自学成才，跻身于世界知名导演之林。他借托托这个银幕形象所表达的，乃是对电影艺术的狂热与忠诚，同时也在探讨一门艺术可以多大程度塑造一个人的生命特质——这也是对电影又一重意义的纪念。在影片中，托托的身份经历了从迷恋电影的孩子到电影放映员再到电影导演的蜕变，电影与他的成长道路始终相随。在原本阴郁苦难的童年，电影放映机投射出的道道

光束仿佛化腐朽为神奇的灿烂阳光,他最初的人生教育和性爱启蒙便完成于天堂影院。此外,电影还赋予托托观照世界的方式。摄影机对现实世界进行攫取和选择,托托的爱情正在镜头中走来,当他在放映间的墙面上一遍遍回放为伊琳娜拍摄的录像时,影像世界与现实世界重合在一起了,或者说影像呈现了现实里的梦想。托托追求伊琳娜的场面酷似对经典爱情片的模仿(如《罗密欧与朱丽叶》),他俩的爱情犹如电影描绘的那般美丽,也那么倏忽易逝。英国作家王尔德说过一句偏颇但不失精辟的话:"不是艺术模仿生活,而是生活模仿艺术。"今天我们也可以说:影像世界是对现实世界的隐喻,而现实世界又受到影像世界的影响和塑造,生活与艺术就在这条互动的关系链上不断向前。

托托尽管离开了天堂影院,但最终仍选择电影作为表达理想和实现自我的方式。在托托的人生道路上,影片富有象征意义地安排了一个引领者——老放映员阿尔弗莱德,他既是托托自觉选择的精神导师,在托托父亲缺失的情形下又可以说是精神父亲。阿尔弗莱德是个不走运的西西里农民,但由于从事电影放映而具备了艺术视野与智慧,将他与那个同样有张慈祥面孔却对世事不得要领的神父相比,不难发现这样的寓意——在托托的心目中(也是导演托尔纳托雷心目中),艺术有着比传统宗教更为强大的精神力量。片中有一个颇具揶揄意味的镜头:当托托在阿尔弗莱德建议下离乡远行时,年迈的神父气喘吁吁地追到火车站,他甚至赶不上为自己的教子送行。

依托西西里小镇承载的对意大利社会变迁的描绘,是导演在更宽广的向度上对电影文化的有意识追述。托尔纳托雷声称:"天堂电影院并不仅仅是间放映厅,这是一个奇特的、文化与社会启蒙的地方,一代意大利人曾在这里受到熏陶。"剧情背景始于二战期间,这个小镇虽远离战场,同样处于战争的灾难之中,当地民众生活非常贫困、压抑、闭塞。所幸天堂影院及外延的广场为民众提供了一个相对开放的公共空间,人们得以在这里发泄情感,消解愁闷,面对银幕上的斑斓世界,共同交流思想与信息。有学者认为,电影从诞生之日起就以平民性、大众性、传媒性催生了现代民主社

会。正是基于此，托尔纳托雷将电影文化放置在特殊时代及历史语境中讲述，并且提炼出丰富的意象。例如，广场上经常出现的那个疯子象征反民主的独裁者，疯子憎恶电影，排斥他人，总是叫喊着"广场是我的！"意图实行独霸。又如，铃铛和铃声象征与宗教相关的现实秩序，影片开场神父在放映间审片，当他摇铃发出禁令时，镜头推成铃铛的特写，旋即化入另一个画面——小镇教堂高高悬挂的铃铛，对称构图暗示了它的权威性，随着"当当"的铃声，镜头下移推进到小镇的街道广场，以此统辖着人来人往的世俗生活。再如，圣母像象征意大利国家天主教传统及宗教的救赎力量，圣母像作为隐喻蒙太奇在片中三次插入，第一次出现在被战争阴影笼罩的托托家里；第二次出现在放映间那场火灾中；第三次出现在托托遇见伊琳娜的教堂内，瓷质的圣母像温润光滑，她满含悲悯地垂视着这个世界，对苦难的人间爱莫能助。与上述意象构成对应的，正是代表民主、欢乐和温情的天堂影院。从这个意义上说，"天堂"存在于现世，存在于这个由电影营造出的大众文化空间之中。天堂影院改变了一代人的生活，影片末尾小镇上的人们举行告别天堂影院的仪式，分明寄寓着一种文化的缅怀。

在完成对电影文化反思的同时，托尔纳托雷还借助电影引入一个与之相随的深沉命题"还乡"。影片以主人公萨尔瓦多的还乡结构剧情，片头那个著名的空镜头（据说花了好几个月才在西西里采到外景）由柠檬与海景组成，画面恬静优美，窗式构图让人联想起电影院的银幕，传递出特有的西西里风情和温馨的家园意味。全片音乐悠扬，浸透浓浓的乡思与追忆之情，抒情的旋律贯穿影片始终。"还乡"是艺术创作的永恒母题，人类的还乡情结源自放逐和远征。青年托托有一次在郊外露天放映电影《奥德塞》，奥德塞的远征和还乡历程，似乎暗示了托托未来的生命轨迹。果然，与银幕上的风暴相呼应，他个人的生活和感情世界也经历了一场风暴。当托托从军队退役回到小镇后，一个俯镜头拍出了空空荡荡的广场以及他孤单的身影，伊琳娜已经离去，阿尔弗莱德正在老去，托托的心灵就此从故乡被放逐了。"每个人都在寻找自己幸福的星辰，日复一日生活在这个地方，你会以为这儿就是世界中心，你会

变得比我还盲目,到外面去吧,你还年轻,世界是你的。"这是老阿尔弗莱德最后留给托托的指引,也是导演本人的领悟:人只有走出故乡,才能真正长大成人;只有走出地理意义的故乡,才会拥有一个精神意义的故乡。影片结尾,萨尔瓦多重归老家,他又重温了亲情、友情与爱情,然而阿尔弗莱德的葬礼喻示着传统仪式和温馨家园的解体,无论是对天堂影院还是这个西西里小镇,萨尔瓦多只能选择再次离去。至此,影片也把一个沉甸甸的哲学问题留给观众:所谓故乡到底是一个永恒的停泊点,还是生命历程中不断延伸的目的地,抑或只是情感和灵魂驻足的地方?

　　本片艺术风格继承了意大利新现实主义电影的优秀传统,关注小人物的生存状态,细节描写生动自然。阿尔弗莱德和童年托托的形象塑造尤其值得称道,阿尔弗莱德的饰演者是法国著名演员菲利浦·诺瓦莱,他的低调表演既松弛又传神;童年托托由一名西西里小演员饰演,演来童趣盎然。他们的表演为这部"关于电影的电影"增添了观赏性。

罗拉,快跑

德国影片　1998 年摄制
编剧、导演：汤姆·提克威
主演：弗兰卡·波滕特（饰罗拉）
莫里茨·布雷楚（饰曼尼）

〔影片梗概〕

在短短 20 分钟之内要搞到 10 万马克,此事有多大的把握?

对罗拉来说,这不是一个干不干的问题,而是一项必须完成的使命。因为她心爱的男友曼尼粗心大意,竟然把黑帮交易的 10 万马克遗忘在地铁车厢里了！万一让黑帮老大知道,他的性命立刻完蛋。处于绝望中的曼尼给罗拉打来求救电话,在他几乎崩溃的脑子里,还隐约记得罗拉说过的那句话："爱情可以拯救一切！"

罗拉意识到自己已成为男友最后一根救命稻草,她义无反顾地甩开火红色的头发,立刻撒腿奔向父亲所在的银行……

罗拉和时间展开赛跑,谁会是赢家呢？你无法想象,罗拉在天马行空般的奔跑过程中,引出了三个截然不同结局。

罗拉脚步飞快,但命运之神总是比她快一步,预先设下了种种障碍——楼道上有恶狗挡路啦,街角处有悠然自得的老妇推着婴儿车啦,途中遭遇小偷胡搅蛮缠啦；而那个拿了曼尼钱袋的流浪汉居然和罗拉相距只有 0.01 秒……笔直宽阔的街道因为这些人的存在变得扑朔迷离、悬念丛生。快跑的罗拉和这些形形色色的人物一一照面,在他们身上似乎藏着预示未来的玄机。

银行办公室里,罗拉的父亲浑然不觉女儿的困境,他自己也碰到了麻烦:情人当面把怀孕的消息告诉了他,逼着他与老妻离婚。正在陷入窘境时,偏巧罗拉跌跌撞撞地跑进办公室。罗拉提出要10万马克巨款的急迫口吻,惹恼了一肚子气没处发的父亲。他想起罗拉往常对自己的冷淡,想起她那个只关心星座运势的老妈,恨不得一脚把罗拉踢出银行。可怜的罗拉以泪洗面,却得不到父亲的宽容和帮助。

下一步该怎么办呢?罗拉头脑中一片空白。她只知道快跑,跑了才有希望。

罗拉绝对想不到自己会帮曼尼抢劫超市,但这一回她豁出去了。抢劫进行得很顺利,可惜罗拉和曼尼携款逃亡时被击中了。弥留之际,罗拉觉得白白死去太不值,起码要为爱情再活一次。于是,罗拉爬起来从头再跑一次……

罗拉单枪匹马抢了父亲的银行,而倒霉的曼尼却被救护车活活撞倒。罗拉死不了,曼尼敢死吗?于是他也经历了一次"起死回生",给故事增加了第三种结局。这一次罗拉声震赌场,幸运地赢得了10万马克。更巧的是,曼尼也从流浪汉手中夺回自己遗忘的钱袋,俩人终于迎来大团圆的结局!

旧的游戏结束了,新的游戏开始了。

谁是下一个呢?

〔**影片鉴赏**〕

初看《罗拉,快跑》,着实让人云里雾里找不到北。这不仅是因为影片奇特的情节结构,给观众提供三种截然不同的故事进展及结局,让你无法循着通常的观影经验去辨析究竟哪一种更现实、更合理,还因为本片除颠覆常规的叙事之外,还堆砌了各种新的技巧,诸如在真人演出中加入动画形态、卡通化的"新新人类"造型、违反常规镜头连接的极快速剪辑,强烈而紧张的音乐旋律节奏从头到尾充斥着观众的神经,以至压迫得我们喘不过气来。事实上,本片编导汤姆·提克威并不希望人们看到一个"在规规矩矩的时

空里发生的老老实实的故事",他更希望把这样一种奇特的银幕形态作为特定观赏语境,将本片借助视觉影像和听觉造型所表现的对社会人生的独特思考传达给观众。

全片分为四个大段落:开头部分是罗拉接听男友的求救电话,随后引出罗拉快跑的三种结局。

罗拉接听求救电话的段落由 306 个镜头构成,是全片最能体现导演风格,同时也是最吸引观众眼球、最具视听语言冲击力的部分。导演简洁明了地用电话铃声作开头,以高速急推的运动镜头模拟电流信号,从高空俯冲迅即进入罗拉家推成红色电话机特写,短短三个镜头一下子让我们领略到数字特技营造的视觉奇观。在这个段落中,导演对镜头的运用大胆出格,罗拉和曼尼的大特写频频出现,从头顶拍摄曼尼的大俯镜头和从地面对准他下巴的大仰镜头交叉剪辑,形成大起大落的跳跃感。本片几乎没有一般电影通常交代具体环境的镜头,而是以罗拉、曼尼在规定情景中的情绪为契机,通过摄影机机位、景别、人物在画面中的视线方向、画面色调的有机变化直接进入故事叙述。导演打破传统的剪辑法则,罗拉和曼尼之间的通话常常是刚说了几个字,画面就被切换,大大超过一般剧情片 3 至 5 秒钟的切换速度。当罗拉和曼尼同时讲到"那袋钱"的时候,两个人的特写跳接简直让观众目不暇接,大大强化了"那袋钱"的重要性。另一例违反常规的剪辑是罗拉放下电话以后,为表现她苦思冥想的焦灼状态,导演用一系列同机位的跳接,配上字头叠字尾的画外音"谁? 谁? 谁?"贴切地传达出罗拉此时此刻的心理状态。随着罗拉心理压力的加剧,她开始 360 度旋转起来(实际上是摄影机在作 360 度旋转)。于是,观众仿佛成为罗拉脑海中飞速运转的细胞,一个接一个地过滤可能的对象。当飞速插入的画面戛然而止时,罗拉跑出房间,紧接着她的父亲出现了,他望着罗拉奔跑的方向摇了摇头。在急速动荡之后出现的这个相对静止的画面,起到了四两拨千斤式的调侃意味,让人忍俊不禁。

反常规的剪辑大大加快了叙事节奏,银幕时空经过新的排列组合把线性顺序打碎了,非现实的时空赋予导演充分的自由来铺

展叙事的张力。为了让观众迅速接受编导所要传达的信息，真实的时空不免掐头去尾，只保留最富有表现力的一小段甚至一瞬间。为了加强这一小段、一瞬间的效果，有时还需作进一步的夸张变形，把细节放大了给观众看，将观众从单一时空的惯性思维里解放出来。说到底，本片无意于再现一个逼真的时空，导演的全部目的在于营造极其尖锐的规定情景：罗拉只有20分钟，在此时限内她必须搞到10万马克！罗拉要不停地快跑，直至搞到这笔巨款为止。所以，罗拉从接听电话到奔出房间的段落不仅仅是好看而已，还表明了导演的新奇立意和反常规叙事的姿态。至此，影片确立了用视听影像构筑的规定情境框架，观众经过这番视听狂飙的洗礼，便能够从容地享受后面天马行空般的叙事了。

和令人眼花缭乱的画面剪辑不同，本片人物的造型相当单一，不论主角还是配角，从头到尾都只有一副打扮，各自鲜明的特征就像标签一样贴在身上。例如，罗拉是一头红发、灰背心、绿裤子；曼尼是一头金发，穿件夹克，左手臂的文身清晰可见；再如父亲的西装、流浪汉满身的垃圾袋、老妇推婴儿车、小偷穿红球衣等等。所有人物不仅外观造型一成不变，其性格特征也是固定的：罗拉奋不顾身，曼尼暴躁莽撞，老父优柔寡断。此外，人物之间的关系也未起什么变化，如罗拉和曼尼的关系、罗拉和父亲的关系、曼尼和黑帮头目的关系。这样的设置可谓别出心裁，就好像把人物及人物关系"提纯"了，每个人物身上只保留最突出的性格与行为特征，人物几乎成了一种符号。

《罗拉，快跑》的叙事不是层层递进，而是三个相对独立的故事。罗拉从起点奔向终点，又从终点复归起点。罗拉三次奔跑的遭遇和结局虽然不一样，但每一次她面临的挑战却是一样的。换句话说，罗拉奔跑的不断重复是建立在规定情境不变的基础上的，积聚起一种动荡不安的持续性悬念。观众看一次觉得不过瘾，会产生看罗拉再跑一次的期待，在重复中体验某种快感，这就是《罗拉，快跑》带给人们的独特感受。本片主要依靠"过程"来凝聚叙事的张力，而不是依靠情节的贯穿。尤其结局是可以轻易否定的，因为它对故事没有实际意义，一再推倒重来。传统故事片里必不可

少的元素被消解了,因为编导的目的不是讲一个完整的故事,而是带观众玩一场游戏。尽管主人公的遭遇非常紧迫,但影片自始至终是轻松的、刺激的。游戏不必当真,玩的就是心跳!

值得注意的是,在罗拉三次奔跑过程中,总是在同一地点出现同一组人物,构成相同的场景符号,好似游戏过程中预设的环节。罗拉每一次经过这些场景会产生不同的后果,原因纯属偶然。例如,她第一次跳过楼梯上那条狗是出于偶然;第二次被狗的主人绊倒也是出于偶然;第三次她呵斥那条狗还是出于偶然。导演把每一次过程表现得很有趣,让观众看得津津有味,甚至让人产生一种错觉:似乎每一次偶然之间有着某种必然的联系。其实,这些和罗拉擦肩而过的人物对罗拉的行动并没有实质性的影响,只不过博人一笑而已。当然,也有个别人物的存在似乎很重要,比如罗拉父亲的同事梅耶先生,他的车撞没撞上黑帮的车决定了罗拉能否碰见父亲。但即便碰见了父亲又会怎样呢?第一次,罗拉空手而归;第二次,罗拉抢到了钱,可曼尼被撞死,她的努力等于白费;第三次,罗拉的运气特别好,居然从赌场上赢回10万马克。由于罗拉每跑一步都面临着偶然性,事态发展说变就变,当我们看到罗拉在梅耶先生的汽车后面大声呼唤爸爸时不免替她揪心着急,但我们很快意识到这是毫无意义的。编导将偶然性推向极致出现在第三次奔跑过程中,罗拉一心念叨着曼尼,差点被一辆大卡车撞倒,惊魂甫定之际她发现了街对面的赌场,结果时来运转。曼尼的命运更是不可思议,他在一位老妇的指点下看到骑车而过的流浪汉,于是他也朝着自己的希望狂奔。最后,罗拉和曼尼两人双双获得10万马克。这样的偶然性犹如天方夜谭,使大团圆的结尾变得轻飘飘的。

或许出于德国人天性中的思辨力量,才会把一个游戏玩得如此一本正经;或许是他们骨子里的严谨,才会把如此庞杂的元素不厌其烦地反复排列,以求达到最出人意料的戏剧性效果。但可以肯定的是,这一次德国电影人向全世界展示了他们空前的创新能力,他们尽可能调动一切后现代主义文化的概念来改造电影。无论是视听元素的选择和组接、时空环境的错位和重建、循环往复的

叙事结构和解构,还是游戏环节的设置、游戏感觉的培养,都已大大突破了传统电影的束缚,开创了一种全新的电影形态。

后现代主义文化以多元性、边缘性、不确定性、悖论性和差异性为标志,以价值颠倒、视点位移、规范瓦解、种类混淆等修辞手段来消解一切恒定的常规与秩序,以此表明它自身的不确定性。后现代主义惯用反讽和玩笑来揭示所有既成的对世界的解释,鼓动人们对崇高感、悲剧感、使命感、责任感产生怀疑和疏离。反讽的作用使一切神圣的东西平凡化,一切高雅的事物世俗化了。后现代主义对神圣性、秩序、常规、传统深表怀疑,不仅怀疑浪漫主义的乌托邦,怀疑现实主义的真实性,甚至也怀疑现代主义所包含的焦虑、孤独、绝望等各种情感,对人们习以为常的价值观、伦理观、社会观和历史观进行调侃与嘲讽。在后现代主义看来,任何"深度"都是人们出于某种目的而强加给现实的,对"深度"的拆解,成为后现代主义的典型特征。

后现代主义标明一种完全不同于传统观念的思维方式,批判僵化的个性和既定的等级制度,置疑板滞的社会秩序和权力等级。后现代主义文艺通过对语言逻辑、理性和秩序的亵渎,揭示出现代人难以言语的精神空白。这种后现代主义观念在本片得到充分的诠释,编导借助同一事件的因果链,将罗拉每一次"拯救"行动演绎出截然不同的过程及结局,把现代人自嘲自解、玩世不恭的生活态度表现得淋漓尽致。整部影片亦真亦幻、随意编创的社会情景,成为现代人生存状态与文化形态的缩影。从表面上看,本片充斥传统德国戏剧和电影的"间离"风格,但这样一种"间离",在后现代主义文化中却成了疏离。"拼贴"也是后现代主义文化的特殊现象,所谓无一处无来历,任何一点皆能入戏,本片中不少看似生硬拼凑的想象与闪回画面,正是一种拼贴手法。

电影作为一种工业、一种艺术、一种大众媒介,必须是受大众喜欢的文化产品,既能恰如其分地反映当下社会文化心理,又能以大众乐于接受的方式加以表现。在20世纪90年代初,当后现代主义开始与大众媒体相结合并左右人们的生活时,这一思潮为现代电影的发展提供了广阔的前景。《罗拉,快跑》和其他实验性电

影不同,后者常有意无意地忽略了电影的本性,创造一种难以用电影语言来解读的影片。而本片编导非常聪明地搭建传统电影的平台,让后现代主义文化的神韵来唱戏。《罗拉,快跑》尤其在青年观众那里得到一种由衷的评价——"过瘾!"这说明年轻人喜爱这种令人耳目一新的电影形态。

附录
中外电影名片一百部推荐片目

外国名片

北方的纳努克	（1921年，美国）
淘金记	（1925年，美国）
战舰波将金号	（1925年，苏联）
一夜风流	（1934年，美国）
夏伯阳	（1934年，苏联）
飘	（1939年，美国）
大独裁者	（1940年，美国）
公民凯恩	（1941年，美国）
卡萨布兰卡	（1943年，美国）
王子复仇记	（1948年，英国）
偷自行车的人	（1948年，意大利）
罗生门	（1950年，日本）
罗马11时	（1952年，意大利）
雨中曲	（1952年，美国）
正午	（1952年，美国）
后窗	（1954年，美国）
桂河大桥	（1957年，英国）
野草莓	（1957年，瑞典）
雁南飞	（1957年，苏联）

四百下	（1959年，法国）
广岛之恋	（1959年，法国）
精疲力尽	（1959年，法国）
裸岛	（1960年，日本）
8部半	（1962年，意大利）
群鸟	（1963年，美国）
普通法西斯	（1965年，苏联）
放大	（1966年，英国）
毕业生	（1967年，美国）
Z	（1968年，法国）
寅次郎的故事	（1969～1996年，日本）
这里的黎明静悄悄	（1972年，苏联）
教父	（1972年，美国）
星球大战	（1977年，美国）
克雷默夫妇	（1979年，美国）
现代启示录	（1979年，美国）
秋天马拉松	（1979年，苏联）
铁皮鼓	（1979年，德国）
法国中尉的女人	（1981年，英国）
列宁在巴黎	（1981年，苏联）
E·T外星人	（1982年，美国）
谁陷害了兔子罗杰？	（1988年，美国）
天堂电影院	（1988年，意大利）
死亡诗社	（1989年，美国）
大鼻子情圣	（1990年，法国）
末路狂花	（1991年，美国）
闻香识女人	（1992年，美国）
青木瓜飘香	（1993年，越南）
辛德勒的名单	（1993年，美国）
钢琴课	（1994年，澳大利亚）
阿甘正传	（1994年，美国）
邮差	（1994年，意大利）
暴雨将临	（1994年，马其顿）
玩具总动员	（1995年，美国）

樱桃的滋味　　　　　（1997年,伊朗）
泰坦尼克号　　　　　（1997年,美国）
罗拉,快跑　　　　　　（1998年,德国）
美丽人生　　　　　　（1998年,意大利）
西伯利亚理发师　　　（1999年,俄罗斯）
我的野蛮女友　　　　（2000年,韩国）
海底总动员　　　　　（2003年,美国）

中国名片

劳工之爱情　　　　　（1922年）
春蚕　　　　　　　　（1933年）
姐妹花　　　　　　　（1933年）
渔光曲　　　　　　　（1934年）
神女　　　　　　　　（1934年）
桃李劫　　　　　　　（1934年）
马路天使　　　　　　（1937年）
一江春水向东流　　　（1947年）
万家灯火　　　　　　（1948年）
小城之春　　　　　　（1948年）
乌鸦与麻雀　　　　　（1949年）
我这一辈子　　　　　（1950年）
南征北战　　　　　　（1951年）
祝福　　　　　　　　（1956年）
青春之歌　　　　　　（1959年）
五朵金花　　　　　　（1959年）
林家铺子　　　　　　（1959年）
冰山上的来客　　　　（1963年）
早春二月　　　　　　（1963年）
小兵张嘎　　　　　　（1964年）
精武门　　　　　　　（1972年,香港出品）
创业　　　　　　　　（1974年）
巴山夜雨　　　　　　（1980年）
天云山传奇　　　　　（1980年）

人到中年	（1982年）
城南旧事	（1982年）
少林寺	（1982年，香港出品）
风柜来的人	（1983年，台湾出品）
黄土地	（1984年）
野山	（1985年）
人·鬼·情	（1987年）
红高粱	（1987年）
周恩来	（1991年）
阮玲玉	（1991年，香港出品）
秋菊打官司	（1992年）
焦裕禄	（1993年）
喜宴	（1993年，台湾出品）
阳光灿烂的日子	（1994年）
西洋镜	（2000年）
英雄	（2003年）

后 记

中国普通高校开展影视教育起步于20世纪80年代初，当时自发开设电影课程的系科主要是中文系。1983年暑期，由中国电影家协会、中国电影资料馆、北京电影学院等单位联合主办的第一期全国高校电影课教师进修班在京举行，八旬高龄的夏衍前辈亲莅开幕式，在讲话中强调："全国每天有七千万人看电影，可以说没有任何一种其他艺术有这么大的影响。但比较起来，电影基础较差，至今电影在各个大学的文学系中，还没有被承认为本科学生必学的一门功课。"这个进修班规模空前，影响甚广，堪称中国高校影视教育的一个标志性事件。从此，"电影进入大学课堂"的战略性口号成为一种共识。在教育部高度重视与众多院校不懈推进之下，影视教育完成了由自发阶段向自觉阶段的转折。进入新世纪以来，全国高校普遍实施大学生人文素质教育，影视教育出现了新一轮繁荣，开设影视课程的院校不再局限于文科专业，向理工农医法等院校扩展的势头方兴未艾。成千上万名大学生在课堂里接受影视基础理论和基本知识的传授，完善自己的知识结构，提高自身的艺术修养和审美能力。

本书是供普通高校开设《影视艺术鉴赏》课通用的基础教材，全书编写体例新颖，章节设计完备，在容量上适应一学期开课36学时之需。上编11章为影视艺术通识，包含影视艺术鉴赏所必须掌握的基本知识，涉及影视本体特性、影视创作规律、影视鉴赏要

素、影视流派发展等范畴;下编为名片鉴赏,精选11部风格样式各异的经典影片详作评析,导引初学者步入电影艺术殿堂。正文后面还附录100部中外电影名片推荐片目,供学生在课外选片观摩参考。

这本通用教材邀集国内东、西、南、北、中九所综合院校、师范院校同仁组成编写班子,撰稿人多系重点高校执教影视课程的资深教师,行文深入浅出,广征博引,既把握国际影视潮流,又注重中国影视特色,总体上兼顾基础性与前沿性,使学生一卷在手,对影视艺术鉴赏获得理性与感性的双重启发。

本书由主编策划制定全书编写大纲、编写体例及名片鉴赏的片目,然后分工撰写,最后由主编统稿。各章执笔者如下：

左　芳:撰写第一章和《黄土地》赏析
陈朝昀:撰写第二章和《战舰波将金号》赏析
颜纯均:撰写第三章和《淘金记》赏析
李亦中:撰写第四章和《雨中曲》赏析
陈　南:撰写第五章和《罗生门》赏析
方　虹:撰写第六章和《罗拉,快跑》赏析
赵国庆:撰写第七章
张　莹:撰写第八章和《人·鬼·情》赏析
丁晓萍:撰写第九章和《一江春水向东流》赏析
陈卫平:撰写第十章和《公民凯恩》赏析
姚旭峰:撰写第十一章和《天堂电影院》赏析
顾伟丽:撰写《外星人》赏析

著名电影导演、中国电影家协会主席、上海交通大学媒体与设计学院专家委员会主任吴贻弓先生一向关心高校影视教育,欣然出任主编并撰写前言,体现业界人士对学界的殷切期望。在此,还要感谢策划编辑北京大学出版社副编审杨书澜女士和责任编辑为本书面世付出的辛劳。

李亦中

2004年1月

于上海交通大学